北京电影学院影视技术系专业系列教材

影视数学基础

顾晓娟 ◎ 著

清华大学出版社
北京

内 容 简 介

"北京电影学院本科规划教材"是北京电影学院整体规划教材,"北京电影学院影视技术系专业系列教材"为该系列教材之一,得到了学校的重点支持。编者结合近年来数学基础与应用课程的教学经验,结合本专业的培养目标以及行业实际需求进行编写。

本书涵盖了线性代数、空间解析几何、四元数和插值方法等内容,较理工科教材理论深度上有所降低,并在相应的章节中配有影视技术中的实际问题,理论与实际相结合,具体包括矩阵与行列式、线性方程组、线性空间、线性变换、R^3 空间的变换、R^3 平面、直线、曲面和曲线、四元数、插值方法。

本书可作为影视技术专业本科生的数学教材,也可作为技术与艺术交叉专业研究生和教师的参考书。

本书封面贴有清华大学出版社防伪标签,无标签者不得销售。
版权所有,侵权必究。举报: 010-62782989, beiqinquan@tup.tsinghua.edu.cn。

图书在版编目(CIP)数据

影视数学基础/顾晓娟著. —北京:清华大学出版社,2021.7
北京电影学院影视技术系专业系列教材
ISBN 978-7-302-58551-0

Ⅰ. ①影… Ⅱ. ①顾… Ⅲ. ①数字技术-应用-影视艺术-高等学校-教材 Ⅳ. ①J90-39

中国版本图书馆 CIP 数据核字(2021)第 132313 号

责任编辑:韩宜波
封面设计:刘　宝　杨玉兰
责任校对:吴春华
责任印制:宋　林

出版发行:清华大学出版社
　　　　网　　址:http://www.tup.com.cn, http://www.wqbook.com
　　　　地　　址:北京清华大学学研大厦 A 座　　邮　编:100084
　　　　社 总 机:010-62770175　　　　　　　　邮　购:010-62786544
　　　　投稿与读者服务:010-62776969, c-service@tup.tsinghua.edu.cn
　　　　质 量 反 馈:010-62772015, zhiliang@tup.tsinghua.edu.cn
印 装 者:涿州汇美亿浓印刷有限公司
经　　销:全国新华书店
开　　本:185mm×260mm　　　印　张:11.25　　　字　数:273 千字
版　　次:2021 年 8 月第 1 版　　　印　次:2021 年 8 月第 1 次印刷
定　　价:59.80 元

产品编号:091335-01

前　言

2011年北京电影学院影视技术系为影视技术专业开设了"数学基础与应用"课程,其核心内容围绕线性代数展开,以现有经典的线性代数教材作为本课程的教材。随着计算机技术在电影技术领域的广泛应用,对本专业学生在数学相关理论方面提出了更高的要求。本课程教学时由32学时增加为64学时,教学内容在广度和难度上也进行了相应调整。作者结合本专业实际需求与将近10年该课程的教学经验,为本课程编写了此教材。

本书包含矩阵和行列式、线性方程组、线性空间、线性变换、空间解析几何、四元数和插值方法等内容,相关的定理都给予了证明。在本书的最后一章插值方法中,只给出了几类常用的插值方法,对涉及线性方程组的数值解法部分内容并未展开讲解,有兴趣的读者可以阅读相关参考文献。数学是实际问题的高度抽象理论,为了便于学生理解和掌握相关理论知识,培养学生利用理论知识解决实际问题的能力,在一些章节中给出了影视技术领域相关的应用实例。

本书由顾晓娟著,在此特别感谢北京电影学院科研平台对本书的支持。

由于编者水平所限,本书难免有不足之处,希望读者批评与指正。

编　者

目 录

第 1 章　矩阵与行列式 ·· 1

- 1.1 高斯消元法 ·························· 1
- 1.2 矩阵及其运算 ······················ 6
- 1.3 方阵的行列式 ···················· 13
- 1.4 克拉默规则 ························ 21
- 1.5 可逆矩阵 ···························· 23
- 1.6 初等矩阵 ···························· 26
- 1.7 矩阵的秩 ···························· 31
- 1.8 分块矩阵 ···························· 35
- 习　题 ······································ 39

第 2 章　线性方程组 ·· 41

- 2.1 n 维向量空间及线性相关性 ·········· 41
- 2.2 向量组的秩及极大线性无关组 ······ 46
- 2.3 线性方程组的解 ················ 50
- 习　题 ······································ 55

第 3 章　线性空间 ·· 57

- 3.1 \mathbb{R}^n 向量空间的内积 ·············· 57
- 3.2 \mathbb{R}^n 向量空间的基与向量关于基的坐标 ······ 60
 - 3.2.1 \mathbb{R}^n 向量空间的基 ······ 60
 - 3.2.2 \mathbb{R}^n 向量关于基的坐标 ······ 63
- 3.3 \mathbb{R}^3 坐标系和坐标变换 ······ 67
 - 3.3.1 \mathbb{R}^3 坐标系 ·············· 67
 - 3.3.2 \mathbb{R}^3 点的坐标变换 ······ 67
- 3.4 应用：影视制作中常用的直角坐标系 ··· 70
- 3.5 线性空间的定义及性质 ······ 71
- 3.6 应用：色彩空间变换 ·········· 76
- 习　题 ······································ 79

第 4 章　线性变换 ·· 81

- 4.1 线性变换的定义及简单性质 ·········· 81
- 4.2 线性映射的矩阵表示 ·········· 85
- 4.3 线性变换的运算 ················ 91
- 4.4 可逆变换与正交变换 ·········· 92
- 习　题 ······································ 96

第 5 章　\mathbb{R}^3 空间的变换 ·· 97

- 5.1 \mathbb{R}^3 点的平移、旋转和镜面变换 ········ 97
 - 5.1.1 点的平移变换 ············ 97
 - 5.1.2 点的旋转变换 ············ 97
 - 5.1.3 点的镜面变换 ············ 99
- 5.2 \mathbb{R}^3 的正交变换和仿射变换 ········ 99
- 5.3 齐次坐标系 ······················ 105
- 5.4 欧拉角与旋转矩阵 ············ 106
 - 5.4.1 欧拉角 ······················ 106
 - 5.4.2 旋转矩阵 ·················· 109
- 5.5 应用：运动控制机器人正运动学建模 ······ 110
- 习　题 ······································ 115

第6章 \mathbb{R}^3平面、直线、曲面和曲线 ……………………………………… 116

- 6.1 向量线性运算 …………………… 116
 - 6.1.1 向量的向量积 …………… 116
 - 6.1.2 向量混合积 ……………… 118
 - 6.1.3 混合积的几何意义 ……… 119
- 6.2 平面及其方程 …………………… 120
 - 6.2.1 平面的方程 ……………… 120
 - 6.2.2 平面一般方程 …………… 121
 - 6.2.3 两平面夹角 ……………… 122
- 6.3 空间直线及方程 ………………… 123
 - 6.3.1 空间直线方程 …………… 123
 - 6.3.2 两直线的夹角 …………… 124
 - 6.3.3 直线与平面的夹角 ……… 125
- 6.4 常见曲面方程 …………………… 125
 - 6.4.1 旋转曲面 ………………… 126
 - 6.4.2 柱面 ……………………… 128
 - 6.4.3 二次曲面 ………………… 129
- 6.5 空间曲线及其方程 ……………… 129
 - 6.5.1 空间曲线的方程 ………… 129
 - 6.5.2 空间曲线在坐标平面上的投影 … 130
- 习 题 …………………………………… 132

第7章 四元数 ……………………………………………………………………… 133

- 7.1 四元数的定义及表示 …………… 133
- 7.2 四元数的基本运算及性质 ……… 134
 - 7.2.1 加法 ……………………… 134
 - 7.2.2 数乘 ……………………… 134
 - 7.2.3 减法 ……………………… 135
 - 7.2.4 内积 ……………………… 135
 - 7.2.5 乘积 ……………………… 135
- 7.3 四元数的共轭、模和逆四元数 … 137
 - 7.3.1 四元数的共轭 …………… 137
 - 7.3.2 四元数的模 ……………… 137
 - 7.3.3 单位四元数 ……………… 138
 - 7.3.4 四元数的逆 ……………… 139
- 7.4 四元数的对数、指数和幂运算 … 140
- 7.5 四元数与旋转变换 ……………… 141
 - 7.5.1 \mathbb{R}^3向量的旋转变换 ……… 142
 - 7.5.2 旋转变换的四元数表示 … 142
- 7.6 四元数与旋转矩阵的转换 ……… 144
 - 7.6.1 旋转变换的矩阵表示 …… 144
 - 7.6.2 四元数与旋转矩阵 ……… 145
- 习 题 …………………………………… 147

第8章 插值方法 …………………………………………………………………… 148

- 8.1 一元插值方法 …………………… 148
 - 8.1.1 拉格朗日插值法 ………… 149
 - 8.1.2 牛顿插值法 ……………… 151
 - 8.1.3 分段线性插值 …………… 155
 - 8.1.4 分段3次厄尔米特插值 … 156
 - 8.1.5 分段3次样条插值 ……… 157
- 8.2 二元双线性插值 ………………… 158
- 8.3 三元三线性插值 ………………… 159
- 8.4 四元数插值方法 ………………… 160
 - 8.4.1 Slerp 插值 ……………… 161
 - 8.4.2 Squad 插值 ……………… 164
- 习 题 …………………………………… 165

答 案 ………………………………………………………………………………… 166

参考文献 …………………………………………………………………………… 174

第1章 矩阵与行列式

1.1 高斯消元法

中学里已经学过用消元法求解二元一次线性方程组和三元一次线性方程组，现在来学习用消元法求解含有多个变量的线性方程组.

平面中直线的一般形式是
$$a_1 x + a_2 y = b,$$
其中 a_1，a_2 和 b 是常数，这是一个含两个变量 x 和 y 的线性方程.

在三维立体空间中的平面方程形式如下：
$$a_1 x + a_2 y + a_3 z = b,$$
其中 a_1，a_2，a_3 和 b 是常数. 这是一个含三个变量 x，y 和 z 的线性方程.

含有 n 个变量的线性方程定义如下.

定义 1.1.1 一个含 n 个变量 x_1，x_2，\cdots，x_n 的线性方程是指形式为
$$a_1 x_1 + a_2 x_2 + \cdots + a_n x_n = b$$
的方程，其中 a_1，a_2，\cdots，a_n 是系数，b 是常数项，a_1 叫作首项系数.

定义 1.1.2 含 n 个变量 x_1，x_2，\cdots，x_n 的 m 个线性方程构成的线性方程组的形式如下：
$$\begin{cases} a_{11} x_1 + a_{12} x_2 + \cdots + a_{1n} x_n = b_1 \\ a_{21} x_1 + a_{22} x_2 + \cdots + a_{2n} x_n = b_2 \\ \cdots \quad \cdots \quad \cdots \quad \cdots \quad \cdots \\ a_{m1} x_1 + a_{m2} x_2 + \cdots + a_{mn} x_n = b_m \end{cases} \tag{1.1.1}$$

若常数 b_1，b_2，\cdots，b_m 皆为 0，则称之为齐次线性方程组.

下面给出一个用消元法解线性方程组的例子.

例 1.1.1 解线性方程组：
$$\begin{cases} 2x_1 - 3x_2 + 4x_3 = 1 \\ 6x_1 - 7x_2 + 13x_3 = 9. \\ 4x_1 - 5x_2 + 9x_3 = 6 \end{cases}$$

解 从第二和第三个方程分别减去第一个方程的 3 倍和 2 倍，来消去这两个方程中的 x_1 变量（把 x_1 的系数化为零），得到

$$\begin{cases} 2x_1 - 3x_2 + 4x_3 = 1 \\ 2x_2 + x_3 = 6 \\ x_2 + x_3 = 4 \end{cases}.$$

把第二个方程减去第三个方程的 2 倍，并互换得到的后两个方程的次序，即可得到

$$\begin{cases} 2x_1 - 3x_2 + 4x_3 = 1 \\ x_2 + x_3 = 4 \\ x_3 = 2 \end{cases}.$$

先把 $x_3 = 2$ 回代到第二个方程得到 $x_2 = 2$；然后把 $x_3 = 2$ 和 $x_2 = 2$ 代入第一个方程中得 $x_1 = -\dfrac{1}{2}$。于是，方程组的解为

$$\begin{cases} x_1 = -\dfrac{1}{2} \\ x_2 = 2 \\ x_3 = 2 \end{cases}.$$

上面方程组中的求解过程，实际上对方程组作了以下三个基本的变换。

（i）互换两个方程的位置；

（ii）非零数乘某一个方程；

（iii）把一个方程的倍数加到另一个方程上。

定义 1.1.3 我们把这三种变换称为线性方程组的初等变换。

由初等代数知识容易得出下面的结论。

定理 1.1.1 初等变换把一个线性方程组变为一个与它同解的线性方程组。

包含于方程组中所有方程的解集的交集构成方程组的解集。初等变换（i）互换两个方程的位置，不改变方程组中的方程，显然得到同解方程组；初等变换（ii）非零数乘到某个方程，由方程等式两边同乘一个非零数不改变方程的解，结论很显然；最后只剩检验初等变换（iii），只考虑参与变换的这两个方程，不妨假设方程组（1.1.1）中的第二个方程的 k 倍加到第一个方程上，得到新的方程组：

$$\begin{cases} (a_{11} + k a_{21}) x_1 + (a_{12} + k a_{22}) x_2 + \cdots + (a_{1n} + k a_{2n}) x_n = b_1 + k b_2 \\ a_{21} x_1 + a_{22} x_2 + \cdots + a_{2n} x_n = b_2 \\ \cdots \quad \cdots \quad \cdots \quad \cdots \quad \cdots \\ a_{m1} x_1 + a_{m2} x_2 + \cdots + a_{mn} x_n = b_m \end{cases} \quad (1.1.2)$$

假设 (c_1, \cdots, c_n) 是原方程组的解，则有

$$a_{11} c_1 + a_{12} c_2 + \cdots + a_{1n} c_n = b_1,$$

且

$$a_{21} c_1 + a_{22} c_2 + \cdots + a_{2n} c_n = b_2,$$

把 (c_1, \cdots, c_n) 代入新方程组，仅需检验第一个方程，即

$$(a_{11} + k a_{21}) c_1 + (a_{12} + k a_{21}) c_2 + \cdots + (a_{1n} + k a_{2n}) c_n$$

$$= (a_{11}c_1+a_{12}c_2+\cdots+a_{1n}c_n) + k(a_{21}c_1+a_{22}c_2+\cdots+a_{2n}c_n)$$
$$= b_1 + k\, b_2.$$

这样就验证了 (c_1, \cdots, c_n) 是新方程组的解．反过来，假设 (c_1, \cdots, c_n) 是新方程组的解，则第一个方程加第二个方程的 $(-k)$ 倍即可，同理可以验证 (c_1, \cdots, c_n) 是原方程组的解．从而验证初等变换 (iii) 把线性方程组变为与它同解的方程组．

下面介绍如何利用初等变换来求解一般线性方程组．

对于方程组 (1.1.1)，首先检查 x_1 的系数．如果 x_1 的系数 $a_{11}, a_{21}, \cdots, a_{m1}$ 都为 0，那么方程组对 x_1 没有限制条件，可以看作是关于 $n-1$ 个未知量 x_2, \cdots, x_n 的方程组，因此，x_1 可以任意取值．如果 x_1 的这 m 个系数中至少有 1 个不为零，可以通过初等变换 (i)，把方程组变为第一个方程的首项（x_1 的系数）不为 0，不妨假设 $a_{11} \neq 0$．这样，把第一个方程的 $-\dfrac{a_{i1}}{a_{11}}$ 倍加到第 i 个方程，则第 i 个方程变为新的形式

$$a'_{i2}x_2 + a'_{i3}x_3 + \cdots + a'_{in}x_n = b'_i.$$

于是方程组 (1.1.1) 变为新方程组：

$$\begin{cases} a_{11}x_1 + a_{12}x_2 + \cdots + a_{1n}x_n = b_1 \\ a'_{22}x_2 + \cdots + a'_{2n}x_n = b'_2 \\ \cdots \quad \cdots \quad \cdots \\ a'_{m2}x_2 + \cdots + a'_{mn}x_n = b'_m \end{cases} \tag{1.1.3}$$

用递归的方法，可以对方程组

$$\begin{cases} a'_{22}x_2 + \cdots + a'_{2n}x_n = b'_2 \\ \cdots \quad \cdots \quad \cdots \\ a'_{m2}x_2 + \cdots + a'_{mn}x_n = b'_m \end{cases}$$

进行初等变换，考察 x_2 的系数，用消元法继续求解．最终，把线性方程组 (1.1.1) 化为阶梯形线性方程组．注意到，方程组的解回代到方程组 (1.1.3) 就得到方程组的 (1.1.3) 的一个解，而方程组 (1.1.3) 和原方程组 (1.1.1) 同解，从而得到原方程组的解．也就是说，线性方程组 (1.1.1) 有解的充分必要条件是方程组 (1.1.3) 有解．这样用递归的思想，把线性方程组是否有解的判断归结为判断消元法得到的最后一个非全 0 线性方程是否有解，并且进一步，若有解，利用回代的方法，把原方程的每个未知量的解逐一求出．下面看一个例子．

例 1.1.2 用消元法解线性方程组：

$$\begin{cases} x_1 + 2x_2 - 3x_4 + 2x_5 = 1 \\ x_1 - x_2 - 3x_3 + x_4 - 3x_5 = 2 \\ 2x_1 - 3x_2 + 4x_3 - 5x_4 + 2x_5 = 7 \\ 9x_1 - 9x_2 + 6x_3 - 16x_4 + 2x_5 = 25 \end{cases}$$

解 首先，考察 x_1 的系数，用初等变换把方程组变形为下面的方程组：

$$\begin{cases} x_1 + 2x_2 - 3x_4 + 2x_5 = 1 \\ -3x_2 - 3x_3 + 4x_4 - 5x_5 = 1 \\ -7x_2 + 4x_3 + x_4 - 2x_5 = 5 \\ -27x_2 + 6x_3 + 11x_4 - 16x_5 = 16 \end{cases}$$

然后，对后三个方程检查x_2的系数，用初等变换，把方程组化为

$$\begin{cases} x_1+2\,x_2-3\,x_4+2\,x_5=1 \\ -x_2+10\,x_3-7\,x_4+8\,x_5=3 \\ -33\,x_3+25\,x_4-29\,x_5=-8 \\ 33\,x_3-25\,x_4+29\,x_5=7 \end{cases}$$

接下来检查后两个方程中x_3的系数，第三个方程加到第四个方程后得到

$$\begin{cases} x_1+2\,x_2-3\,x_4+2\,x_5=1 \\ -x_2+10\,x_3-7\,x_4+8\,x_5=3 \\ -33\,x_3+25\,x_4-29\,x_5=-8 \\ 0=-1 \end{cases}$$

显然，第四个方程不成立，说明此方程组无解．

在消元法求解线性方程组的过程中，初等变换只有未知量的对应系数和常数项参与运算，判断方程组是否有解以及解的结构完全可以由这些系数和常数项决定．因此，把线性方程组（1.1.1）的系数排成一个表，把系数和常数项排成另一个表：

$$\begin{pmatrix} a_{11} & a_{12} & \cdots & a_{1n} \\ a_{21} & a_{22} & \cdots & a_{2n} \\ \vdots & \vdots & & \vdots \\ a_{m1} & a_{m2} & \cdots & a_{mn} \end{pmatrix},\quad \begin{pmatrix} a_{11} & a_{12} & \cdots & a_{1n} & b_1 \\ a_{21} & a_{22} & \cdots & a_{2n} & b_2 \\ \cdots & \cdots & \cdots & \cdots & \cdots \\ a_{m1} & a_{m2} & \cdots & a_{mn} & b_m \end{pmatrix}.$$

定义1.1.4 把上面的两个表分别称作是线性方程组（1.1.1）的系数矩阵和增广矩阵．

对照线性方程组的初等变换，自然地定义矩阵的行初等变换的概念．

定义1.1.5 矩阵的行初等变换指的是对一个矩阵实施的下列变换：

（ⅰ）交换矩阵的两行；

（ⅱ）用一个不等于零的数乘矩阵的某一行（乘以这一行的每个数）；

（ⅲ）用某一数乘矩阵的某一行加到矩阵的另一行上（对应元素相加）．

例1.1.3 解线性方程组

$$\begin{cases} x_2+x_3-2\,x_4=-3 \\ x_1+2\,x_2-x_3=2 \\ 2\,x_1+4\,x_2+x_3-3\,x_4=-2 \\ x_1-4\,x_2-7\,x_3-x_4=-19 \end{cases}.$$

解 线性方程组的增广矩阵是

$$\begin{pmatrix} 0 & 1 & 1 & -2 & -3 \\ 1 & 2 & -1 & 0 & 2 \\ 2 & 4 & 1 & -3 & -2 \\ 1 & -4 & -7 & -1 & -19 \end{pmatrix}.$$

将增广矩阵的第1行和第2行互换，然后用新矩阵的第1行的-2倍和-1倍分别加到第3行和第4

行得到矩阵：

$$\begin{pmatrix} 1 & 2 & -1 & 0 & 2 \\ 0 & 1 & 1 & -2 & -3 \\ 0 & 0 & 3 & -3 & -6 \\ 0 & -6 & 6 & -1 & -21 \end{pmatrix}.$$

考察第 2 列，把第 2 行的 6 倍加到第 4 行得到

$$\begin{pmatrix} 1 & 2 & -1 & 0 & 2 \\ 0 & 1 & 1 & -2 & -3 \\ 0 & 0 & 3 & -3 & -6 \\ 0 & 0 & 0 & -13 & -39 \end{pmatrix}.$$

进一步对第 3 行和第 4 行分别乘 $\frac{1}{3}$ 倍和 $\left(-\frac{1}{13}\right)$ 倍得到矩阵

$$\begin{pmatrix} 1 & 2 & -1 & 0 & 2 \\ 0 & 1 & 1 & -2 & -3 \\ 0 & 0 & 1 & -1 & -2 \\ 0 & 0 & 0 & 1 & 3 \end{pmatrix}.$$

阶梯形线性方程组求解中把变量值的回代过程，仍然可以利用矩阵的初等行变换. 由第 4 行得到 $x_4 = 3$，并把 $x_4 = 3$ 代入第 3 个方程，等价于把第 4 行加到第 3 行上，逐个回代得到的对应矩阵是

$$\begin{pmatrix} 1 & 0 & 0 & 0 & -1 \\ 0 & 1 & 0 & 0 & 2 \\ 0 & 0 & 1 & 0 & 1 \\ 0 & 0 & 0 & 1 & 3 \end{pmatrix}.$$

线性方程组的唯一解：$x_1 = -1$，$x_2 = 2$，$x_3 = 1$，$x_4 = 3$.

例 1.1.4 解线性方程组

$$\begin{cases} x_1 - x_2 + 2x_3 = 2 \\ -x_1 + 2x_2 - 3x_3 = 3 \\ 2x_1 - 3x_2 + 5x_3 = -1. \end{cases}$$

解 线性方程组的增广矩阵如下：

$$\begin{pmatrix} 1 & -1 & 2 & 2 \\ -1 & 2 & -3 & 3 \\ 2 & -3 & 5 & -1 \end{pmatrix}.$$

利用初等行变换对增广矩阵进行如下计算：第 1 行加到第 2 行且把第 1 行的 (-2) 倍加到第 3 行得到

$$\begin{pmatrix} 1 & -1 & 2 & 2 \\ 0 & 1 & -1 & 5 \\ 0 & -1 & 1 & -5 \end{pmatrix}.$$

再把新得矩阵的第 2 行加到第 3 行得到

$$\begin{pmatrix} 1 & -1 & 2 & 2 \\ 0 & 1 & -1 & 5 \\ 0 & 0 & 0 & 0 \end{pmatrix}.$$

进一步,把第 2 行加到第 1 行后得到

$$\begin{pmatrix} 1 & 0 & 1 & 7 \\ 0 & 1 & -1 & 5 \\ 0 & 0 & 0 & 0 \end{pmatrix}$$

得到的阶梯矩阵对应方程组为

$$\begin{cases} x_1 + x_3 = 7 \\ x_2 - x_3 = 5 \end{cases}.$$

或者写成

$$\begin{cases} x_1 = 7 - x_3 \\ x_2 = 5 + x_3 \end{cases},$$

方程组有无穷多解. 把 x_3 看作自由变量,对任意值 c,$x_1 = 7-c$,$x_2 = 5+c$,$x_3 = c$.

在上面的例子中,高斯消元法解线性方程组的关键步骤转换为用矩阵的初等变换来完成消元和回代,对矩阵执行下面的步骤.

(1) 写出线性方程组的增广矩阵.

(2) 使用初等行变换把增广矩阵写成行阶梯形矩阵.

① 由全零元所构成的行排在非全零元行的下面;

② 非全零元构成的行的第一个非零元为 1;

③ 在两个相邻行中,上面一行第一个非零元 1 所在的列在下面一行的第一个非零元 1 所在列的左边.

(3) 从下面的第一个非全零行开始,由下至上,依次用初等变换把矩阵中每行的第一个非零元 1 所在列的其他元素变为 0.

定义 1.1.6 满足上面步骤 (2) 中的三个条件的矩阵称为行阶梯形矩阵,满足条件③的行阶梯形矩阵称为简约行阶梯形矩阵.

在解线性方程组的过程中,运用初等行变换得到行阶梯形矩阵的过程叫作高斯(Gauss)消元,进一步得到简约行阶梯形矩阵的过程叫作高斯-约旦(Gauss–Jordan)消元. 为纪念高斯,把他研究过的消元法以他的名字命名. 我国古代数学专著《九章算术》中方程一章,介绍了多元一次方程组问题,采用分离系数的方法表示线性方程组,相当于现在的矩阵,解线性方程组时使用的直除法,与矩阵的初等变换一致,这是世界上最早的线性方程组求解方法.

1.2 矩阵及其运算

在 1.1 节解线性方程组的过程中,引入增广矩阵的概念,可以简化线性方程组的求解过程. 除线性方程组外,大量问题都可以提出并应用矩阵作为基本的研究工具. 矩阵出现在应用数学和社会科学的多个分支中,如力学、电子学、天文学等. 本节介绍矩阵的运算及其基本性质.

定义 1.2.1 从某一数域 F 中选择 $m \times n$ 个数排成一个 m 行 n 列的矩形表并且用括号限定得到的表

$$A = \begin{pmatrix} a_{11} & a_{12} & \cdots & a_{1n} \\ a_{21} & a_{22} & \cdots & a_{2n} \\ \vdots & \vdots & & \vdots \\ a_{m1} & a_{m2} & \cdots & a_{mn} \end{pmatrix}$$

叫作一个 $m \times n$ 矩阵，简记为 $A = (a_{ij})_{mn}$. 数 a_{ij}，$i = 1, 2, \cdots, m$，$j = 1, 2, \cdots, n$ 称为矩阵的 (i, j) 元素，i 称为元素 a_{ij} 的行指标，j 称为列指标.

当一个矩阵的元素全是某一数域 K 中的数时，则称之为数域 K 上的矩阵.

若一个矩阵只包含一行元素，如 $(2 \quad 3 \quad 5 \quad 7)$，称为行矩阵或行向量. 若一个矩阵仅有一个单列，如 $\begin{pmatrix} 2 \\ 4 \\ 6 \end{pmatrix}$，称为列矩阵或列向量.

记行向量 $\boldsymbol{a}_i = (a_{i1} \quad a_{i2} \quad \cdots \quad a_{in})$，那么矩阵 A 可以写成 $A = \begin{pmatrix} a_1 \\ a_2 \\ \vdots \\ a_m \end{pmatrix}$.

记列向量 $\boldsymbol{a}^i = \begin{pmatrix} a_{1i} \\ a_{2i} \\ \vdots \\ a_{mi} \end{pmatrix}$，那么矩阵 A 可以写成 $A = (a^1 \quad a^2 \quad \cdots \quad a^n)$.

若矩阵 A 是一个 n 行 n 列的，则称 A 是 n 阶方阵.

一个 $m \times n$ 矩阵叫作上三角矩阵是指对 $i > j$ 有 $a_{ij} = 0$；若 $j > i$，有 $a_{ij} = 0$，则称矩阵为下三角矩阵. 对方阵而言，主对角线上面的元素皆为零，则称下三角矩阵；主对角线下面的元素皆为零，则称之为上三角矩阵. 如下面形式的两个矩阵分别称为上三角矩阵和下三角矩阵：

$$\begin{pmatrix} a & d & f \\ 0 & b & e \\ 0 & 0 & c \end{pmatrix} \text{和} \begin{pmatrix} a & 0 & 0 \\ d & b & 0 \\ f & e & c \end{pmatrix}.$$

对 n 阶方阵，元素 a_{ii}，$i = 1, 2, \cdots, n$，在 A 的主对角上，叫作 A 的对角元. 若方阵中，除主对角元素外的元素都是零，则称之为对角矩阵，如

$$\begin{pmatrix} 1 & 0 & 0 \\ 0 & 2 & 0 \\ 0 & 0 & 3 \end{pmatrix}.$$

若 n 阶对角矩阵 A 的所有对角元素都为单位元 1，即 $a_{ii} = 1$，则称 A 为 n 阶单位矩阵，记为 I_n，例如三阶单位矩阵为

$$I_3 = \begin{pmatrix} 1 & 0 & 0 \\ 0 & 1 & 0 \\ 0 & 0 & 1 \end{pmatrix}.$$

元素全为零的矩阵称为零矩阵，记为 O_{mn}，在不需要特别指出行和列的情况下，也记为 O.

定义 1.2.2 若方阵 $A = (a_{ij})$ 中元素 $a_{ij} = a_{ji}$，则称 A 是对称矩阵；而若 $a_{ij} = -a_{ji}$，则称矩阵 A 是反对

称矩阵.

下面定义矩阵的加法、乘法，矩阵与数的乘法以及矩阵的转置.

定义 1.2.3　设

$$A = (a_{ij})_{mn} = \begin{pmatrix} a_{11} & \cdots & a_{1n} \\ \vdots & \ddots & \vdots \\ a_{m1} & \cdots & a_{mn} \end{pmatrix},$$

$$B = (b_{ij})_{mn} = \begin{pmatrix} b_{11} & \cdots & b_{1n} \\ \vdots & \ddots & \vdots \\ b_{m1} & \cdots & b_{mn} \end{pmatrix}$$

是两个 $m \times n$ 矩阵，则矩阵

$$C = (c_{ij})_{mn} = (a_{ij} + b_{ij})_{mn}$$

$$= \begin{pmatrix} a_{11}+b_{11} & \cdots & a_{1n}+b_{1n} \\ \vdots & \ddots & \vdots \\ a_{m1}+b_{m1} & \cdots & a_{mn}+b_{mn} \end{pmatrix}$$

称为 A 和 B 的和，记为 $C = A + B$.

例如，

$$\begin{pmatrix} a_1 & a_2 & a_3 \\ b_1 & b_2 & b_3 \end{pmatrix} + \begin{pmatrix} c_1 & c_2 & c_3 \\ d_1 & d_2 & d_3 \end{pmatrix} = \begin{pmatrix} a_1+c_1 & a_2+c_2 & a_3+c_3 \\ b_1+d_1 & b_2+d_2 & b_3+d_3 \end{pmatrix}.$$

矩阵的加法就是矩阵对应的元素相加. 也就是说，在定义某一数域上的矩阵的集合中，只有具有相同的行数和列数的矩阵子集可以定义加法，并且数域上的加法定律在对应矩阵中同样适用.

矩阵加法满足结合律与交换律：

（i）结合律：$A + (B + C) = (A + B) + C$；

（ii）交换律：$A + B = B + A$.

两个矩阵 A 和 B 相等是指这两个矩阵行和列分别相等且对应元素也相等.

矩阵

$$\begin{pmatrix} -a_{11} & \cdots & -a_{1n} \\ \vdots & \ddots & \vdots \\ -a_{m1} & \cdots & -a_{mn} \end{pmatrix}$$

称为矩阵 A 的负矩阵，记为 $-A$，显然有

$$A + (-A) = O.$$

矩阵的减法定义为

$$A - B = A + (-B).$$

矩阵的数量乘积定义为

$$cA = \begin{pmatrix} ca_{11} & \cdots & ca_{1n} \\ \vdots & \ddots & \vdots \\ ca_{m1} & \cdots & ca_{mn} \end{pmatrix}.$$

矩阵的减法自然地看作数量乘积：$A - B = A + (-1)B$.

关于矩阵的加法和数量乘积，得到下面的性质.

定理 1.2.1 设 A, B 和 C 是 $m\times n$ 矩阵, c 和 d 是常数, 那么下面结论成立.

(1) $A+B=B+A$.

(2) $A+(B+C)=(A+B)+C$.

(3) $(cd)A=c(dA)$.

(4) $1A=A$.

(5) $c(A+B)=cA+cB$.

(6) $(c+d)A=cA+dA$.

定义 1.2.4 若 $A=(a_{ij})$ 是 $m\times n$ 矩阵, $B=(b_{ij})$ 是 $n\times r$ 矩阵, 那么定义它们的乘积矩阵是 $m\times r$ 矩阵 $AB=(c_{ij})$, 其中

$$c_{ij}=\sum_{k=1}^{n}a_{ik}b_{kj}=a_{i1}b_{1j}+a_{i2}b_{2j}+\cdots+a_{in}b_{nj}.$$

矩阵的乘法要求前一个矩阵 A 的列数和后一个矩阵 B 的行数相等, 乘积矩阵 AB 的第 i 行和第 j 列的元素 c_{ij} 是矩阵 A 的第 i 行和矩阵 B 的第 j 列对应元素乘积之和.

例 1.2.1 计算矩阵 $A=\begin{pmatrix}2 & 1 & -1\\ 3 & -2 & 1\end{pmatrix}$ 和矩阵 $B=\begin{pmatrix}1 & -1\\ 2 & 3\\ -2 & 1\end{pmatrix}$ 的乘积矩阵 AB.

解 $AB=\begin{pmatrix}2 & 1 & -1\\ 3 & -2 & 1\end{pmatrix}\begin{pmatrix}1 & -1\\ 2 & 3\\ -2 & 1\end{pmatrix}=\begin{pmatrix}6 & 0\\ -3 & -8\end{pmatrix}.$

定义 1.2.5 一个含 n 个变量 x_1, x_2, \cdots, x_n 的线性方程是指形式为矩阵方程的形式如下:

$$\begin{pmatrix}a_{11} & \cdots & a_{1n}\\ \vdots & \ddots & \vdots\\ a_{m1} & \cdots & a_{mn}\end{pmatrix}\begin{pmatrix}x_1\\ \vdots\\ x_n\end{pmatrix}=\begin{pmatrix}b_1\\ \vdots\\ b_m\end{pmatrix}.$$

这里矩阵

$$A=\begin{pmatrix}a_{11} & \cdots & a_{1n}\\ \vdots & \ddots & \vdots\\ a_{m1} & \cdots & a_{mn}\end{pmatrix}$$

是线性方程组的系数矩阵, 未知量和常数项分别构成 $n\times 1$ 矩阵

$$x=\begin{pmatrix}x_1\\ \vdots\\ x_n\end{pmatrix}\text{ 和 } b=\begin{pmatrix}b_1\\ \vdots\\ b_m\end{pmatrix},$$

线性方程组也可以简单地记为 $Ax=b$.

下面讨论矩阵乘法的运算律. 首先从矩阵乘法的定义可知, 仅要求乘积中第一个因子的列数和第二个因子的行数相等, 若乘积 AB 有定义, 而 BA 未必有定义. 即使 BA 有定义, 得到的矩阵的型也可能不同. 如:

$$\begin{pmatrix} 1 & -1 \\ 2 & 3 \\ -2 & 1 \end{pmatrix} \begin{pmatrix} 2 & 1 & -1 \\ 3 & -2 & 1 \end{pmatrix} = \begin{pmatrix} -1 & 3 & -2 \\ 13 & -4 & 1 \\ -1 & -4 & 3 \end{pmatrix}.$$

而

$$\begin{pmatrix} 2 & 1 & -1 \\ 3 & -2 & 1 \end{pmatrix} \begin{pmatrix} 1 & -1 \\ 2 & 3 \\ -2 & 1 \end{pmatrix} = \begin{pmatrix} 6 & 0 \\ -3 & -8 \end{pmatrix}$$

是二阶方阵.

两个非零矩阵的乘积可以是0，例如，

$$\begin{pmatrix} 1 & -1 \\ 1 & -1 \end{pmatrix} \begin{pmatrix} 1 & 1 \\ 1 & 1 \end{pmatrix} = \begin{pmatrix} 0 & 0 \\ 0 & 0 \end{pmatrix}.$$

这说明矩阵的乘法不满足消去律，即 $AB=AC$ 未必有 $B=C$.

定理 1.2.2 矩阵的乘法满足结合律：设 $A=(a_{ij})_{mn}$, $B=(b_{jk})_{ns}$, $C=(c_{kl})_{st}$. 那么

$$(AB)C = A(BC).$$

证明：令 $U=AB=(u_{ik})_{ms}$, $V=BC=(v_{jl})_{nt}$. 那么

$$u_{ik} = \sum_{j=1}^{n} a_{ij} b_{jk} (i=1, 2, \cdots, m, k=1, 2, \cdots, s),$$

$$v_{jl} = \sum_{k=1}^{s} b_{jk} c_{kt} (j=1, 2, \cdots, n, t=1, 2, \cdots, t).$$

$(AB)C$ 的 (i, l)-元是

$$\sum_{k=1}^{s} u_{ik} c_{kl} = \sum_{k=1}^{s} \sum_{j=1}^{n} a_{ij} b_{jk} c_{kl} = \sum_{j=1}^{n} \sum_{k=1}^{s} a_{ij} b_{jk} c_{kl} = \sum_{j=1}^{n} a_{ij} (\sum_{k=1}^{s} b_{jk} c_{kl}) = \sum_{j=1}^{n} a_{ij} v_{jl}.$$

等式最后一项恰好是 $A(BC)=AV$ 的第 (i, j)-元，从而验证了 $(AB)C=A(BC)$.

矩阵的乘法满足加法分配律.

定理 1.2.3 设 $A=(a_{ij})_{mn}$, $B=(b_{jk})_{ns}$, $C=(c_{jk})_{ns}$, 那么

$$A(B+C) = AB+AC.$$

若 $A=(a_{jk})_{ns}$, $B=(b_{ij})_{mn}$, $C=(c_{ij})_{mn}$, 那么

$$(B+C)A = BA+CA.$$

定义 1.2.6 矩阵

$$kI_n = \begin{pmatrix} k & 0 & \cdots & 0 \\ 0 & k & \cdots & 0 \\ \vdots & \vdots & & \vdots \\ 0 & 0 & \cdots & k \end{pmatrix}$$

称为数量矩阵.

容易证明下面的结论.

定理 1.2.4 设 A 是 $m \times n$ 矩阵，那么 $A=I_m A=A I_n$. 如果 A 是 n 阶方阵，k 是常数，那么

$$kA = (kI_m)A = A(kI_n).$$

对矩阵乘法的讨论，得到如下性质.

(1) $A(BC) = (AB)C.$

(2) $A(B \pm C) = AB \pm AC.$

(3) $AI = A$ 且 $IA = A$.

(4) $k(AB) = (kA)B = A(kB)$, $k \in F$.

若 A 是 n 阶方阵，那么乘积 AA 记为 A^2. 一般情况记

$$\underbrace{AA\cdots A}_{m} = A^m, \quad A^0 = I_n.$$

关于 n 阶方阵 A 的多项式可以自然地定义，若矩阵 A 定义在某一数域 F 上，多项式

$$P(x) = a_0 + a_1 x + a_2 x^2 + \cdots + a_m x^m \in F[x],$$

那么

$$P(A) = a_0 I_n + a_1 A + a_2 A^2 + \cdots + a_m A^m.$$

显然，$P(A)$ 也是 n 阶方阵，若 PA 是零矩阵，即 $PA = O$，那么矩阵 A 称作 $P(x)$ 的零根.

定义 1.2.7　设

$$A = \begin{pmatrix} a_{11} & a_{12} & \cdots & a_{1n} \\ a_{21} & a_{22} & \cdots & a_{2n} \\ \vdots & \vdots & & \vdots \\ a_{m1} & a_{m2} & \cdots & a_{mn} \end{pmatrix},$$

所谓 A 的转置就是指矩阵

$$A^T = \begin{pmatrix} a_{11} & a_{21} & \cdots & a_{m1} \\ a_{12} & a_{22} & \cdots & a_{m2} \\ \vdots & \vdots & & \vdots \\ a_{1n} & a_{2n} & \cdots & a_{mn} \end{pmatrix}.$$

矩阵的转置是把矩阵 A 的行列互换，第 i 行 j 列元素 a_{ij} 换为 a_{ji}. 显然，$m \times n$ 矩阵的转置是 $n \times m$ 矩阵. 如：

$$A = \begin{pmatrix} 2 & 1 & -1 \\ 3 & -2 & 1 \end{pmatrix}, \quad A^T = \begin{pmatrix} 2 & 3 \\ 1 & -2 \\ -1 & 1 \end{pmatrix}.$$

矩阵转置满足下面的规律.

定理 1.2.5　矩阵的转置满足下面的性质.

(1) $(A^T)^T = A$；

(2) $(A+B)^T = A^T + B^T$；

(3) $(cA)^T = c(A)^T$；

(4) $(AB)^T = B^T A^T$.

这里前三个性质容易验证，下面只验证（4）. 设

$$A = \begin{pmatrix} a_{11} & a_{12} & \cdots & a_{1n} \\ a_{21} & a_{22} & \cdots & a_{2n} \\ \vdots & \vdots & & \vdots \\ a_{m1} & a_{m2} & \cdots & a_{mn} \end{pmatrix}, \quad B = \begin{pmatrix} b_{11} & b_{12} & \cdots & b_{1r} \\ b_{21} & b_{22} & \cdots & b_{2r} \\ \vdots & \vdots & & \vdots \\ b_{n1} & b_{n2} & \cdots & b_{nr} \end{pmatrix}.$$

$(AB)^T$ 的 (i, j)-元素就是位于 AB 的 (j, i)-的元素：

$$a_{j1} b_{1i} + a_{j2} b_{2i} + \cdots + a_{jn} b_{ni}.$$

这就是矩阵 A 的第 j 行和矩阵 B 的第 i 列对应元素的乘积之和,由矩阵的转置定义知,这恰好是矩阵 B^T 的第 i 行和矩阵 A^T 的第 j 列对应元素的乘积之和. 这就验证了 $(AB)^T$ 和 $B^T A^T$ 的 (i, j) -元素相等,由于 i 和 j 的任意性,以及这两个矩阵都是 $r \times m$ 矩阵,从而验证结论(4)成立.

矩阵转置运算规律(2)和规律(4)都是考虑两个矩阵,显然这两个转置规律可以推广到 n 个矩阵的情形:

$$(A_1 + A_2 + \cdots + A_n)^T = A_1^T + A_2^T + \cdots + A_n^T,$$

$$(A_1 \cdots A_n)^T = A_n^T \cdots A_1^T.$$

例 1.2.2 给定两个矩阵

$$A = \begin{pmatrix} 3 & 1 & 1 \\ 2 & 1 & 2 \\ 1 & -1 & 1 \end{pmatrix} \text{和} B = \begin{pmatrix} 1 & 1 & -1 \\ 2 & -1 & 0 \\ 1 & 0 & 1 \end{pmatrix}.$$

验证 $(AB)^T = B^T A^T$.

解 因 $AB = \begin{pmatrix} 3 & 1 & 1 \\ 2 & 1 & 2 \\ 1 & -1 & 1 \end{pmatrix} \begin{pmatrix} 1 & 1 & -1 \\ 2 & -1 & 0 \\ 1 & 0 & 1 \end{pmatrix} = \begin{pmatrix} 6 & 2 & -2 \\ 6 & 1 & 0 \\ 0 & 2 & 0 \end{pmatrix}$, 所以

$$(AB)^T = \begin{pmatrix} 6 & 2 & -2 \\ 6 & 1 & 0 \\ 0 & 2 & 0 \end{pmatrix}^T = \begin{pmatrix} 6 & 6 & 0 \\ 2 & 1 & 2 \\ -2 & 0 & 0 \end{pmatrix}.$$

$$B^T = \begin{pmatrix} 1 & 1 & -1 \\ 2 & -1 & 0 \\ 1 & 0 & 1 \end{pmatrix}^T = \begin{pmatrix} 1 & 2 & 1 \\ 1 & -1 & 0 \\ -1 & 0 & 1 \end{pmatrix},$$

$$A^T = \begin{pmatrix} 3 & 1 & 1 \\ 2 & 1 & 2 \\ 1 & -1 & 1 \end{pmatrix}^T = \begin{pmatrix} 3 & 2 & 1 \\ 1 & 1 & -1 \\ 1 & 2 & 1 \end{pmatrix},$$

于是, $B^T A^T = \begin{pmatrix} 1 & 2 & 1 \\ 1 & -1 & 0 \\ -1 & 0 & 1 \end{pmatrix} \begin{pmatrix} 3 & 2 & 1 \\ 1 & 1 & -1 \\ 1 & 2 & 1 \end{pmatrix} = \begin{pmatrix} 6 & 6 & 0 \\ 2 & 1 & 2 \\ -2 & 0 & 0 \end{pmatrix}$, 从而验证了 $(AB)^T = B^T A^T$.

定义 1.2.8 若矩阵 A 满足 $A^T = A$, 则称 A 为对称矩阵.

从对称矩阵的定义知,对称矩阵是方阵且矩阵中元素 $a_{ij} = a_{ji}$.

例 1.2.3 设矩阵 $A = \begin{pmatrix} 1 & 2 \\ -1 & 1 \\ 2 & 3 \end{pmatrix}$, 计算 AA^T 和 $A^T A$.

$$AA^T = \begin{pmatrix} 1 & 2 \\ -1 & 1 \\ 2 & 3 \end{pmatrix} \begin{pmatrix} 1 & -1 & 2 \\ 2 & 1 & 3 \end{pmatrix} = \begin{pmatrix} 5 & 1 & 8 \\ 1 & 2 & 1 \\ 8 & 1 & 13 \end{pmatrix}.$$

$$A^{\mathrm{T}}A = \begin{pmatrix} 1 & -1 & 2 \\ 2 & 1 & 3 \end{pmatrix} \begin{pmatrix} 1 & 2 \\ -1 & 1 \\ 2 & 3 \end{pmatrix} = \begin{pmatrix} 6 & 7 \\ 7 & 14 \end{pmatrix}.$$

通过上面的例子可以看出 AA^{T} 和 $A^{\mathrm{T}}A$ 都是对称矩阵,事实上,由转置定义可以直接验证.

1.3 方阵的行列式

下面从熟悉的二元线性方程组求解入手引入二阶行列式的概念. 对于二元线性方程组

$$\begin{cases} a_{11}x_1 + a_{12}x_2 = b_1 \\ a_{21}x_1 + a_{22}x_2 = b_2 \end{cases},$$

当 $a_{11}a_{22} - a_{12}a_{21} \neq 0$ 时,方程组有唯一解

$$x_1 = \frac{b_1 a_{22} - b_2 a_{12}}{a_{11}a_{22} - a_{12}a_{21}}, \quad x_2 = \frac{b_2 a_{11} - b_1 a_{21}}{a_{11}a_{22} - a_{12}a_{21}}.$$

注意到,这两个分式的分母都是 $a_{11}a_{22} - a_{21}a_{12}$,这个值就是系数矩阵的行列式.

定义 1.3.1 矩阵 $A = \begin{pmatrix} a_{11} & a_{12} \\ a_{21} & a_{22} \end{pmatrix}$ 的行列式为

$$\det(A) = \begin{vmatrix} a_{11} & a_{12} \\ a_{21} & a_{22} \end{vmatrix} = a_{11}a_{22} - a_{21}a_{12}.$$

上面的定义给出二阶矩阵的行列式是两个对角线元素的乘积的差. 二元线性方程组的解可以用二阶行列式表达:

$$x_1 = \frac{\begin{vmatrix} b_1 & a_{12} \\ b_2 & a_{22} \end{vmatrix}}{\begin{vmatrix} a_{11} & a_{12} \\ a_{21} & a_{22} \end{vmatrix}}, \quad x_2 = \frac{\begin{vmatrix} a_{11} & b_1 \\ a_{21} & b_2 \end{vmatrix}}{\begin{vmatrix} a_{11} & a_{12} \\ a_{21} & a_{22} \end{vmatrix}}.$$

注意,这里 x_1 和 x_2 的两个分子行列式由 $\begin{pmatrix} b_1 \\ b_2 \end{pmatrix}$ 分别代替变量对应的系数列得到.

下面再考察三元线性方程组,设三元线性方程组为

$$\begin{cases} a_{11}x_1 + a_{12}x_2 + a_{13}x_3 = b_1, \\ a_{21}x_1 + a_{22}x_2 + a_{23}x_3 = b_2, \\ a_{31}x_1 + a_{32}x_2 + a_{33}x_3 = b_3. \end{cases}$$

用消元法求解线性方程组,不妨假设 $a_{11} \neq 0$,考虑方程组的系数矩阵

$$\begin{pmatrix} a_{11} & a_{12} & a_{13} \\ a_{21} & a_{22} & a_{23} \\ a_{31} & a_{32} & a_{33} \end{pmatrix},$$

用矩阵的高斯消元,容易化为下面的形式

$$\begin{pmatrix} a_{11} & a_{12} & a_{13} \\ 0 & a_{11}a_{22} - a_{12}a_{21} & a_{23}a_{11} - a_{13}a_{21} \\ 0 & a_{11}a_{32} - a_{12}a_{31} & a_{33}a_{11} - a_{13}a_{31} \end{pmatrix},$$

矩阵后两行对应关于变量x_2和x_3的线性方程组，

$$\begin{cases} (a_{11}a_{22}-a_{12}a_{21})x_2+(a_{23}a_{11}-a_{13}a_{21})x_3=b_2a_{11}-b_1a_{21} \\ (a_{11}a_{32}-a_{12}a_{31})x_2+(a_{33}a_{11}-a_{13}a_{31})x_3=b_3a_{11}-b_1a_{31} \end{cases},$$

由二元线性方程组的讨论知，若行列式

$$\begin{vmatrix} a_{11}a_{22}-a_{12}a_{21} & a_{23}a_{11}-a_{13}a_{21} \\ a_{11}a_{32}-a_{12}a_{31} & a_{33}a_{11}-a_{13}a_{31} \end{vmatrix} \neq 0,$$

则 (x_2,x_3) 有唯一解，把 (x_2,x_3) 代入第一个方程，得到变量x_1的唯一解，从而得到方程组的唯一解. 整理上面的二阶行列式得到

$$\begin{vmatrix} a_{11}a_{22}-a_{12}a_{21} & a_{23}a_{11}-a_{13}a_{21} \\ a_{11}a_{32}-a_{12}a_{31} & a_{33}a_{11}-a_{13}a_{31} \end{vmatrix}$$

$$= a_{11}a_{22}a_{33}+a_{12}a_{23}a_{31}+a_{13}a_{21}a_{32}$$

$$-a_{11}a_{23}a_{32}-a_{12}a_{21}a_{33}-a_{13}a_{22}a_{31}.$$

这里假设$a_{11} \neq 0$，事实上，在a_{11}，a_{12}和a_{13}中至少有 1 个不为零，在其他两个中的任意一个不为 0，同样得到上述表达式.

下面定义三阶行列式

$$\begin{vmatrix} a_{11} & a_{12} & a_{13} \\ a_{21} & a_{22} & a_{23} \\ a_{31} & a_{32} & a_{33} \end{vmatrix}$$

$$= a_{11}a_{22}a_{33}+a_{12}a_{23}a_{31}+a_{13}a_{21}a_{32}-a_{11}a_{23}a_{32}-a_{12}a_{21}a_{33}-a_{13}a_{22}a_{31}$$

$$= a_{11}(a_{22}a_{33}-a_{23}a_{32})-a_{12}(a_{21}a_{33}-a_{23}a_{31})+a_{13}(a_{21}a_{32}-a_{22}a_{31}).$$

还可以把这个代数式用二阶行列式表示：

$$a_{11}\begin{vmatrix} a_{22} & a_{23} \\ a_{32} & a_{33} \end{vmatrix} -a_{12}\begin{vmatrix} a_{21} & a_{23} \\ a_{31} & a_{33} \end{vmatrix} +a_{13}\begin{vmatrix} a_{21} & a_{22} \\ a_{31} & a_{32} \end{vmatrix}. \tag{1.3.1}$$

总之，若三阶行列式

$$d = \begin{vmatrix} a_{11} & a_{12} & a_{13} \\ a_{21} & a_{22} & a_{23} \\ a_{31} & a_{32} & a_{33} \end{vmatrix} \neq 0,$$

则上述三元线性方程组有唯一解.

为把二元、三元线性方程组的结果推广到 n 元线性方程组

$$\begin{cases} a_{11}x_1+a_{12}x_2+\cdots+a_{1n}x_n=b_1 \\ a_{21}x_1+a_{22}x_2+\cdots+a_{2n}x_n=b_2 \\ \cdots \quad \cdots \quad \cdots \quad \cdots \quad \cdots \\ a_{n1}x_1+a_{n2}x_2+\cdots+a_{nn}x_n=b_n \end{cases},$$

下面给出 n 阶方阵的行列式定义.

定义 1.3.2 定义在数域 F 上的一个 n 阶方阵 $A=(a_{ij})$ 相关联的一个数域 F 上的数值叫作矩阵 A 的行列式，记为

$$\begin{vmatrix} a_{11} & a_{12} & \cdots & a_{1n} \\ a_{21} & a_{22} & \cdots & a_{2n} \\ \vdots & \vdots & & \vdots \\ a_{n1} & a_{n2} & \cdots & a_{nn} \end{vmatrix},$$

简记为 $\det(A)$ 或 $|A|$.

这里只是给出 n 阶方阵的行列式的记号,并没有给出如何计算行列式的值,接下来利用归纳法给出行列式的计算法则. 一阶行列式定义为 $|a_{11}|=a_{11}$,对于二阶和三阶行列式前面已经给出表达式,下面考察 n 阶行列式的计算.

定义 1.3.3 若 A 是一个方阵,那么元素 a_{ij} 的余子式 M_{ij} 是指矩阵 A 中去掉元素 a_{ij} 所在的行和列后得到的 $n-1$ 阶矩阵的行列式,a_{ij} 的代数余子式 A_{ij} 是指 $A_{ij}=(-1)^{i+j}M_{ij}$.

由定义知,余子式和代数余子式只是相差一个符号,要得到一个代数余子式,先写出余子式,然后根据 a_{ij} 的行、列的指标和 $i+j$ 的奇偶性判断符号,偶数为"+",奇数为"-".

例如三阶方阵中 a_{12} 和 a_{22} 的余子式为 M_{12} 和 M_{22}:

$$A=\begin{pmatrix} a_{11} & a_{12} & a_{13} \\ a_{21} & a_{22} & a_{23} \\ a_{31} & a_{32} & a_{33} \end{pmatrix}, \quad M_{12}=\begin{vmatrix} a_{21} & a_{23} \\ a_{31} & a_{33} \end{vmatrix}, \quad M_{22}=\begin{vmatrix} a_{11} & a_{13} \\ a_{31} & a_{33} \end{vmatrix}.$$

它们的代数余子式分别为:

$$A_{12}=(-1)^{1+2}M_{12}=-M_{12}=\begin{vmatrix} a_{21} & a_{23} \\ a_{31} & a_{33} \end{vmatrix},$$

$$A_{22}=(-1)^{2+2}M_{22}=M_{22}=\begin{vmatrix} a_{11} & a_{13} \\ a_{31} & a_{33} \end{vmatrix}.$$

这样,根据定义可以把三阶行列式写成如下表达式:

$$\begin{vmatrix} a_{11} & a_{12} & a_{13} \\ a_{21} & a_{22} & a_{23} \\ a_{31} & a_{32} & a_{33} \end{vmatrix}=a_{11}A_{11}+a_{12}A_{12}+a_{13}A_{13}.$$

这种形式的表达式是按第一行展开式,同样也可以写成第一列展开式:

$$\begin{vmatrix} a_{11} & a_{12} & a_{13} \\ a_{21} & a_{22} & a_{23} \\ a_{31} & a_{32} & a_{33} \end{vmatrix}=a_{11}\begin{vmatrix} a_{22} & a_{23} \\ a_{32} & a_{33} \end{vmatrix}-a_{21}\begin{vmatrix} a_{12} & a_{13} \\ a_{32} & a_{33} \end{vmatrix}+a_{31}\begin{vmatrix} a_{12} & a_{13} \\ a_{22} & a_{23} \end{vmatrix}.$$

事实上,行列式可以由任意一行或一列展开,这里不一一列举.

下面把三阶行列式的计算方法推广,给出一般 n 阶行列式的表达式.

定义 1.3.4 若 A 是 n 阶方阵,$n \geq 2$,那么 A 的行列式是 A 的第一行元素乘以它们对应的代数余子式之和. 也就是说,

$$|A|=\sum_{j=1}^{n}a_{1j}A_{1j}.$$

A 的行列式不仅用第一行展开计算,也可以由任意一行或一列展开计算,下面的定理称为行列式的拉普拉斯(Laplace)展开式.

定理 1.3.1 若 A 是 n 阶方阵,$n \geq 2$,那么 A 的行列式是

$$|A| = \sum_{j=1}^{n} a_{ij} A_{ij} = a_{i1} A_{i1} + a_{i2} A_{i2} + \cdots + a_{in} A_{in}.$$

或

$$|A| = \sum_{i=1}^{n} a_{ij} A_{ij} = a_{1j} A_{1j} + a_{2j} A_{2j} + \cdots + a_{nj} A_{nj}.$$

例 1.3.1 计算矩阵 $A = \begin{pmatrix} 4 & 3 & -1 \\ 0 & 1 & 2 \\ 0 & 0 & 4 \end{pmatrix}$ 的行列式.

解 根据前面的定理，用第三行的展开式计算：

$$|A| = 4(-1)^{3+3} \begin{vmatrix} 4 & 3 \\ 0 & 1 \end{vmatrix} = 4 \times 1 \times 4 = 16.$$

下面以二阶方阵为例考察初等行变换对方阵的行列式的影响.

(1) 交换二阶方阵 A 的两行得到矩阵 B：

$$|A| = \begin{vmatrix} 1 & 2 \\ 3 & 4 \end{vmatrix} = -2, \quad |B| = \begin{vmatrix} 3 & 4 \\ 1 & 2 \end{vmatrix} = 2.$$

(2) 把矩阵 A 的第一行的 2 倍加到第二行得到矩阵 B：

$$|A| = \begin{vmatrix} 1 & -1 \\ 2 & 1 \end{vmatrix} = 3, \quad |B| = \begin{vmatrix} 1 & -1 \\ 4 & -1 \end{vmatrix} = 3.$$

(3) 把矩阵 A 的第一行乘以 2 倍得到矩阵 B：

$$|A| = \begin{vmatrix} 1 & -1 \\ 1 & 1 \end{vmatrix} = 2, \quad |B| = \begin{vmatrix} 2 & -2 \\ 1 & 1 \end{vmatrix} = 4.$$

从上面的例子可以看出交换矩阵的两行改变行列式的正负号，把第一行的 2 倍加到第二行行列式不变，而把第一行变为原来的 2 倍，行列式也变为原来的 2 倍. 下面给出一般性结论.

定理 1.3.2 设 A 和 B 是方阵.

(1) 当矩阵 B 是由 A 通过交换 A 的两行得到时，那么 $|B| = -|A|$.

(2) 当矩阵 B 是由 A 通过把 A 的一行的倍数加到 A 的另一行得到时，那么 $|B| = |A|$.

(3) 当矩阵 B 是由 A 通过把 A 的一行乘以一个非零常数 c 得到时，那么 $|B| = c|A|$.

证明：用归纳法证明，对二阶方阵，由行列式的定义容易得出结论（1）和结论（3）显然成立.

下面只检验结论（2），设 $A = \begin{pmatrix} a_{11} & a_{12} \\ a_{21} & a_{22} \end{pmatrix}$，假设 A 的第一行的 c 倍加到第二行得到矩阵 B，则

$$|B| = \begin{vmatrix} a_{11} & a_{12} \\ a_{21} + c\,a_{11} & a_{22} + c\,a_{12} \end{vmatrix} = a_{11} a_{22} - a_{12} a_{21} = |A|.$$

假设定理中三个结论对 $n-1$ 阶矩阵成立.

对 n 阶矩阵，假设矩阵 B 是由 A 通过交换 A 的两行得到的，要计算矩阵 A 和 B 的行列式，选择在两个互换行以外的行展开，那么矩阵 B 的余子式是矩阵 A 的对应余子式的相反数，因为对应 $n-1$ 阶余子式之间也是两行互换，从而得到 $|B| = -|A|$. 类似地，当矩阵 B 是由 A 通过把 A 的一行的倍数加到 A 的另一行得到，那么选择这两行以外的行展开式计算行列式，这两个矩阵的对应 $n-1$ 阶余子式由归

纳可知相等，从而验证结论成立. 假设 n 阶矩阵 B 是由 A 通过把 A 的一行乘非零常数 c 得到，那么选择另外一行作行展开式，这两个矩阵得到的余子式满足归纳中 $n-1$ 阶矩阵的结论，故矩阵 B 行列式的展开式中的余子式是对应矩阵 A 的余子式的 c 倍，从而验证 $|B|=c|A|$.

例 1.3.2 用初等行变换计算行列式

$$\begin{vmatrix} 1 & 1 & 2 \\ -1 & 3 & 2 \\ 2 & 4 & 3 \end{vmatrix}.$$

解

$$\begin{vmatrix} 1 & 1 & 2 \\ -1 & 3 & 2 \\ 2 & 4 & 3 \end{vmatrix} = \begin{vmatrix} 1 & 1 & 2 \\ 0 & 4 & 4 \\ 0 & 2 & -1 \end{vmatrix} = \begin{vmatrix} 1 & 1 & 2 \\ 0 & 4 & 4 \\ 0 & 0 & -3 \end{vmatrix} = 1 \cdot \begin{vmatrix} 4 & 4 \\ 0 & -3 \end{vmatrix} = -12.$$

下面介绍行列式与初等列变换之间的联系. 由于从线性方程组入手引入矩阵的行变换，实际上矩阵是可以进行初等列变换的，并且在行列式的计算中，初等列变换具有与初等行变换类似的规律. 下面再回到二阶、三阶矩阵的行列式计算中.

(1) 交换二阶方阵 A 的两列得到矩阵 B：

$$|A| = \begin{vmatrix} 1 & 2 \\ 3 & 4 \end{vmatrix} = -2, \quad |B| = \begin{vmatrix} 2 & 1 \\ 4 & 3 \end{vmatrix} = 2.$$

(2) 把矩阵 A 的第一列的 2 倍加到第二列得到矩阵 B：

$$|A| = \begin{vmatrix} 1 & -1 \\ 2 & 1 \end{vmatrix} = 3, \quad |B| = \begin{vmatrix} 1 & 1 \\ 2 & 5 \end{vmatrix} = 3.$$

(3) 把矩阵 A 的第一列乘以 2 倍得到矩阵 B：

$$|A| = \begin{vmatrix} 1 & -1 \\ 1 & 1 \end{vmatrix} = 2, \quad |B| = \begin{vmatrix} 2 & -1 \\ 2 & 1 \end{vmatrix} = 4.$$

下面给出初等列变换下行列式的变换规律，证明与初等行变换类似.

定理 1.3.3 设 A 和 B 是方阵.

(1) 当矩阵 B 是由 A 通过交换 A 的两列得到时，那么 $|B|=-|A|$.

(2) 当矩阵 B 是由 A 通过把 A 的一列的倍数加到 A 的另一列得到时，那么 $|B|=|A|$.

(3) 当矩阵 B 是由 A 通过把 A 的一列乘以常数 c 得到时，那么 $|B|=c|A|$.

由上面的定理，容易得出下面的推论.

推论 1.3.1 设 A 是方阵，则 A 的行列式有下面的性质.

(1) 如果行列式有两行（或列）相同，则行列式为零.

(2) 如果行列式中两行（或列）成比例，那么行列式为零.

(3) 如果一行（或列）完全由零元素构成，那么行列式为零.

推论 1.3.2 行列式

$$D = \begin{vmatrix} a_{11} & a_{12} & \cdots & a_{1n} \\ \vdots & \vdots & & \vdots \\ a_{i1} & a_{i2} & \cdots & a_{in} \\ \vdots & \vdots & & \vdots \\ a_{j1} & a_{j2} & \cdots & a_{jn} \\ \vdots & \vdots & & \vdots \\ a_{n1} & a_{n2} & \cdots & a_{nn} \end{vmatrix}$$

的某一行（列）的元素与另一行（列）的对应元素的代数余子式的乘积的和等于零：

$$a_{i1}A_{j1}+a_{i2}A_{j2}+\cdots a_{in}A_{jn}=0\,(i\neq j)$$

且

$$a_{1i}A_{1j}+a_{2i}A_{2j}+\cdots a_{ni}A_{nj}=0\,(i\neq j).$$

证明：这里只需验证一种情形即可，不妨证明行的情形．把行列式 D 的第 j 行元素换为第 i 行元素，其他行元素不变，得到下面的行列式

$$D_1 = \begin{vmatrix} a_{11} & a_{12} & \cdots & a_{1n} \\ \vdots & \vdots & & \vdots \\ a_{i1} & a_{i2} & \cdots & a_{in} \\ \vdots & \vdots & & \vdots \\ a_{i1} & a_{i2} & \cdots & a_{in} \\ \vdots & \vdots & & \vdots \\ a_{n1} & a_{n2} & \cdots & a_{nn} \end{vmatrix},$$

把 D_1 按第 j 行展开，那么由除第 j 行外其他元素和行列式 D 中的对应元素相同，故 D_1 中的第 j 行的代数余子式等于 D 中第 j 行的对应元素的代数余子式，这样

$$D_1 = a_{i1}A_{j1}+a_{i2}A_{j2}+\cdots a_{in}A_{jn},$$

而 D_1 中第 i,j 行相等，所以 $D_1 = 0$，从而验证结论成立．

例 1.3.3 计算矩阵 $A = \begin{pmatrix} 1 & 2 & 1 \\ -1 & -1 & 1 \\ 1 & 7 & 11 \end{pmatrix}$ 的行列式．

解 把矩阵 A 的第一行加到第二行，第三行减去第一行，然后得到的行列式的第二行和第三行成比例，故行列式为零．

$$|A| = \begin{vmatrix} 1 & 2 & 1 \\ -1 & -1 & 1 \\ 1 & 7 & 11 \end{vmatrix} = \begin{vmatrix} 1 & 2 & 1 \\ 0 & 1 & 2 \\ 0 & 5 & 10 \end{vmatrix} = 0.$$

定理 1.3.4 若 A 是方阵，则 $|A| = |A^T|$．

首先看一个例子．设 A 是三阶矩阵 $\begin{pmatrix} 1 & 2 & -2 \\ 3 & -1 & -3 \\ 4 & -5 & 7 \end{pmatrix}$，分别计算 A 和 A^T 的行列式．对矩阵 A，按第一

行展开得到：

$$\begin{vmatrix} 1 & 2 & -2 \\ 3 & -1 & -3 \\ 4 & -5 & 7 \end{vmatrix} = \begin{vmatrix} -1 & -3 \\ -5 & 7 \end{vmatrix} - 2\begin{vmatrix} 3 & -3 \\ 4 & 7 \end{vmatrix} + (-2)\begin{vmatrix} 3 & -1 \\ 4 & -5 \end{vmatrix} = -66.$$

对矩阵 A^T，按第一列展开得到：

$$\begin{vmatrix} 1 & 3 & 4 \\ 2 & -1 & -5 \\ -2 & -3 & 7 \end{vmatrix} = \begin{vmatrix} -1 & -5 \\ -3 & 7 \end{vmatrix} - 2\begin{vmatrix} 3 & 4 \\ -3 & 7 \end{vmatrix} + (-2)\begin{vmatrix} 3 & 4 \\ -1 & -5 \end{vmatrix} = -66.$$

比较这两个行列式的展开式，可以看出它们的对应二阶余子式相差一个转置，显然二阶矩阵的转置不改变行列式的值.

把这里的规律推广到更一般的 n 阶方阵 A，与上面的定理证明类似，分别对矩阵 A 和 A^T 进行第一行和第一列展开，那么它们的对应余子式是一对互相转置的 $n-1$ 阶行列式. 由归纳法假设定理结论对 $n-1$ 阶矩阵成立，从而证明定理结论对 n 阶矩阵成立.

定义 1.3.5 设 $n \times n$ 矩阵

$$A = \begin{pmatrix} a_{11} & a_{12} & \cdots & a_{1n} \\ a_{21} & a_{22} & \cdots & a_{2n} \\ \vdots & \vdots & & \vdots \\ a_{n1} & a_{n2} & \cdots & a_{nn} \end{pmatrix},$$

定义 A 的伴随矩阵为

$$\mathrm{adj}(A) = \begin{pmatrix} A_{11} & A_{21} & \cdots & A_{n1} \\ A_{12} & A_{22} & \cdots & A_{n2} \\ \vdots & \vdots & & \vdots \\ A_{1n} & A_{2n} & \cdots & A_{nn} \end{pmatrix}.$$

因为

$$a_{i1}A_{j1} + a_{i2}A_{j2} + \cdots + a_{in}A_{jn} = \begin{cases} |A| & i = j \\ 0 & i \neq j \end{cases},$$

于是，

$$A \cdot \mathrm{adj}(A) = |A| I.$$

若 $|A| \neq 0$，则

$$A \left(\frac{1}{|A|} \mathrm{adj}(A) \right) = I.$$

例 1.3.4 计算矩阵

$$A = \begin{pmatrix} 1 & 2 & 3 \\ 2 & 3 & 4 \\ 3 & 4 & 5 \end{pmatrix}$$

的行列式和伴随矩阵.

解 由行列式的定义知，按第一行展开，写成第一行元素与它们的代数余子式之和：

$$|A| = 1 \cdot \begin{vmatrix} 3 & 4 \\ 4 & 5 \end{vmatrix} - 2 \cdot \begin{vmatrix} 2 & 4 \\ 3 & 5 \end{vmatrix} + 3 \cdot \begin{vmatrix} 2 & 3 \\ 3 & 4 \end{vmatrix} = 1 \cdot (-1) - 2 \cdot (-2) + 3 \cdot (-1) = 0.$$

$$\text{adj}(A) = \begin{pmatrix} \begin{vmatrix} 3 & 4 \\ 4 & 5 \end{vmatrix} & -\begin{vmatrix} 2 & 3 \\ 4 & 5 \end{vmatrix} & \begin{vmatrix} 2 & 3 \\ 3 & 4 \end{vmatrix} \\ -\begin{vmatrix} 2 & 4 \\ 3 & 5 \end{vmatrix} & \begin{vmatrix} 1 & 3 \\ 3 & 5 \end{vmatrix} & -\begin{vmatrix} 1 & 3 \\ 2 & 4 \end{vmatrix} \\ \begin{vmatrix} 2 & 3 \\ 3 & 4 \end{vmatrix} & -\begin{vmatrix} 1 & 2 \\ 3 & 4 \end{vmatrix} & \begin{vmatrix} 1 & 2 \\ 2 & 3 \end{vmatrix} \end{pmatrix} = \begin{pmatrix} -1 & 2 & -1 \\ 2 & -4 & 2 \\ -1 & 2 & -1 \end{pmatrix}.$$

在本节的最后，介绍一个经典的行列式：范德蒙（Vandermonde）行列式.

例 1.3.5 计算范德蒙行列式：

$$D_n = \begin{vmatrix} 1 & 1 & \cdots & 1 \\ a_1 & a_2 & \cdots & a_n \\ a_1^2 & a_2^2 & \cdots & a_n^2 \\ \vdots & \vdots & & \vdots \\ a_1^{n-1} & a_2^{n-1} & \cdots & a_n^{n-1} \end{vmatrix}.$$

解 从最后一行开始，每一行减去它的相邻的前一行乘以 a_1，得到

$$D_n = \begin{vmatrix} 1 & 1 & 1 & \cdots & 1 \\ 0 & a_2-a_1 & a_3-a_1 & \cdots & a_n-a_1 \\ 0 & a_2(a_2-a_1) & a_3(a_3-a_1) & \cdots & a_n(a_n-a_1) \\ \vdots & \vdots & \vdots & & \vdots \\ 0 & a_2^{n-2}(a_2-a_1) & a_3^{n-2}(a_3-a_1) & \cdots & a_n^{n-2}(a_n-a_1) \end{vmatrix},$$

行列式按第一列展开得到

$$D_n = \begin{vmatrix} a_2-a_1 & a_3-a_1 & \cdots & a_n-a_1 \\ a_2(a_2-a_1) & a_3(a_3-a_1) & \cdots & a_n(a_n-a_1) \\ \vdots & \vdots & & \vdots \\ a_2^{n-2}(a_2-a_1) & a_3^{n-2}(a_3-a_1) & \cdots & a_n^{n-2}(a_n-a_1) \end{vmatrix},$$

从行列式中提取每一列的公因子后得到

$$D_n = (a_2-a_1)(a_3-a_1)\cdots(a_n-a_1) \begin{vmatrix} 1 & 1 & \cdots & 1 \\ a_2 & a_3 & \cdots & a_n \\ a_2^2 & a_3^2 & \cdots & a_n^2 \\ \vdots & \vdots & & \vdots \\ a_2^{n-2} & a_3^{n-2} & \cdots & a_n^{n-2} \end{vmatrix},$$

后面的因子行列式是一个 $n-1$ 阶范德蒙行列式，记为 D_{n-1}. 利用递归的方法得到

$$D_{n-1} = (a_3-a_2)(a_4-a_2)\cdots(a_n-a_2) D_{n-2}.$$

后一个 D_{n-2} 是关于 a_3, a_4, \cdots, a_n 的 $n-2$ 阶范德蒙行列式. 依次递归得到

$$D_n = (a_2-a_1)(a_3-a_1)\cdots(a_n-a_1)$$

$$\cdot (a_3-a_2)\cdots(a_n-a_2)$$
$$\cdot \cdots$$
$$\cdot (a_n-a_{n-1}).$$

1.4 克拉默规则

在 1.3 节介绍的行列式基础上，我们介绍利用 n 阶行列式解含有 n 个变量的 n 个方程的线性方程组.

设给定线性方程组如下：

$$\begin{cases} a_{11}x_1+a_{12}x_2+\cdots+a_{1n}x_n=b_1 \\ a_{21}x_1+a_{22}x_2+\cdots+a_{2n}x_n=b_2 \\ \cdots \\ a_{n1}x_1+a_{n2}x_2+\cdots+a_{nn}x_n=b_n \end{cases}.$$

线性方程组的系数行列式为

$$D=\begin{vmatrix} a_{11} & a_{12} & \cdots & a_{1n} \\ a_{21} & a_{22} & \cdots & a_{2n} \\ \vdots & \vdots & & \vdots \\ a_{n1} & a_{n2} & \cdots & a_{nn} \end{vmatrix},$$

这个行列式叫作方程组的行列式.

<u>定理</u> 1.4.1 （克拉默（Cramer）规则）一个含有 n 个未知量 n 个方程的线性方程组，当它的行列式 $D\neq 0$ 时，有且仅有一个解

$$x_1=\frac{D_1}{D},\ x_2=\frac{D_2}{D},\ \cdots,\ x_n=\frac{D_n}{D}.$$

这里，行列式 D_j 是把行列式 D 的第 j 列的元素用方程组的常数项 $b_1,\ b_2,\ \cdots,\ b_n$ 替换而得到的 n 阶行列式：

$$D_j=\begin{vmatrix} a_{11} & \cdots & a_{1,j-1} & b_1 & a_{1,j+1} & \cdots & a_{1n} \\ a_{21} & \cdots & a_{2,j-1} & b_2 & a_{2,j+1} & \cdots & a_{2n} \\ \vdots & & \vdots & \vdots & \vdots & & \vdots \\ a_{n1} & \cdots & a_{n,j-1} & b_n & a_{n,j+1} & \cdots & a_{nn} \end{vmatrix},\ j=1,\ 2,\ \cdots,\ n.$$

证明：当 $n=1$ 时，定理变为 $a_{11}x=b_1$，行列式 $D=a_{11}$，$D_1=b_1$，那么 $x_1=b_1/a_{11}$，结论成立.

设 $n>1$，选取 $j\in\{1,\ 2,\ \cdots,\ n\}$，分别以 $A_{1j},\ A_{2j},\ \cdots,\ A_{nj}$ 乘方程组的第 $1,\ 2,\ \cdots,\ n$ 个方程，然后相加得到

$$\left(\sum_{k=1}^n a_{k1}A_{kj}\right)x_1+\left(\sum_{k=1}^n a_{k2}A_{kj}\right)x_2+\cdots+\left(\sum_{k=1}^n a_{kn}A_{kj}\right)x_n=\sum_{k=1}^n b_kA_{kj}.$$

由 1.3 节中行列式的展开式知，x_j 的系数为 D，而其他变量 x_i 的系数为 0，因此，等式左边是 Dx_j，等式的右边是行列式 D_j. 这样，得到

$$Dx_j=D_j.$$

令 $j=1,\ 2,\ \cdots,\ n$，得到方程组

$$Dx_1 = D_1, \quad Dx_2 = D_2, \quad \cdots, \quad Dx_n = D_n.$$

原方程组的每个解都是上面方程组的解，而当 $D \neq 0$ 时，上面方程组有唯一解

$$x_1 = \frac{D_1}{D}, \quad x_2 = \frac{D_2}{D}, \quad \cdots, \quad x_n = \frac{D_n}{D}.$$

这个解也是原方程组的解．因此，在 $D \neq 0$ 时，原方程组最多只有这一个解．下面验证这个解的确是原方程组的解．不妨代入第 i 个方程得：

$$a_{i1} \cdot \frac{D_1}{D} + a_{i2} \cdot \frac{D_2}{D} + \cdots + a_{in} \cdot \frac{D_n}{D},$$

而由 D_j 的定义知，

$$D_j = b_1 A_{1j} + b_2 A_{2j} + \cdots + b_n A_{nj}.$$

进一步整理得到

$$\frac{1}{D} \big[a_{i1}(b_1 A_{11} + b_2 A_{21} + \cdots + b_n A_{n1})$$
$$+ a_{i2}(b_1 A_{12} + b_2 A_{22} + \cdots + b_n A_{n2})$$
$$+ \cdots + a_{in}(b_1 A_{1n} + b_2 A_{2n} + \cdots + b_n A_{nn}) \big]$$
$$= \frac{1}{D} \big[b_1(a_{i1} A_{11} + a_{i2} A_{12} + \cdots + a_{in} A_{1n}) +$$
$$b_2(a_{i1} A_{21} + a_{i2} A_{22} + \cdots + a_{in} A_{2n})$$
$$+ \cdots +$$
$$b_n(a_{i1} A_{n1} + a_{i2} A_{n2} + \cdots + a_{in} A_{nn}) \big] = b_i.$$

这里是由

$$a_{i1} A_{i1} + a_{i2} A_{i2} + \cdots + a_{in} A_{in} = D$$

而 $j \neq i$ 则

$$a_{i1} A_{j1} + a_{i2} A_{j2} + \cdots + a_{in} A_{jn} = 0$$

得到的，从而验证了

$$x_1 = \frac{D_1}{D}, \quad x_2 = \frac{D_2}{D}, \quad \cdots, \quad x_n = \frac{D_n}{D}$$

是方程组的解．

下面以三元线性方程组为例，考察克拉默规则在方程组求解中的应用．

设三元线性方程组为

$$\begin{cases} a_{11}x_1 + a_{12}x_2 + a_{13}x_3 = b_1, \\ a_{21}x_1 + a_{22}x_2 + a_{23}x_3 = b_2, \\ a_{31}x_1 + a_{32}x_2 + a_{33}x_3 = b_3. \end{cases}$$

若系数矩阵的行列式

$$D = \begin{vmatrix} a_{11} & a_{12} & a_{13} \\ a_{21} & a_{22} & a_{23} \\ a_{31} & a_{32} & a_{33} \end{vmatrix} \neq 0,$$

则方程组有唯一解，其解为

$$x_1 = \frac{D_1}{D}, \quad x_2 = \frac{D_2}{D}, \quad x_3 = \frac{D_3}{D}.$$

其中，

$$D_1 = \begin{vmatrix} b_1 & a_{12} & a_{13} \\ b_2 & a_{22} & a_{23} \\ b_3 & a_{32} & a_{33} \end{vmatrix}, \quad D_2 = \begin{vmatrix} a_{11} & b_1 & a_{13} \\ a_{21} & b_2 & a_{23} \\ a_{31} & b_3 & a_{33} \end{vmatrix}, \quad D_3 = \begin{vmatrix} a_{11} & a_{12} & b_1 \\ a_{21} & a_{22} & b_2 \\ a_{31} & a_{32} & b_3 \end{vmatrix}.$$

例 1.4.1 用克拉默规则解线性方程组

$$\begin{cases} 3x_1 + 2x_2 + 6x_3 = 6, \\ 3x_1 + 5x_2 + 9x_3 = 9, \\ 6x_1 + 4x_2 + 15x_3 = 6. \end{cases}$$

解 由克拉默规则，分别计算行列式 D，D_1，D_2 和 D_3：

$$D = \begin{vmatrix} 3 & 2 & 6 \\ 3 & 5 & 9 \\ 6 & 4 & 15 \end{vmatrix} = 27, \quad D_1 = \begin{vmatrix} 6 & 2 & 6 \\ 9 & 5 & 9 \\ 6 & 4 & 15 \end{vmatrix} = 108,$$

$$D_2 = \begin{vmatrix} 3 & 6 & 6 \\ 3 & 9 & 9 \\ 6 & 6 & 15 \end{vmatrix} = 81, \quad D_3 = \begin{vmatrix} 3 & 2 & 6 \\ 3 & 5 & 9 \\ 6 & 4 & 6 \end{vmatrix} = -54.$$

于是，方程组的解为：

$$x_1 = 4, \quad x_2 = 3, \quad x_3 = -2.$$

1.5 可逆矩阵

当求解实数域或复数域上的线性方程 $ax = b(x, b \in \mathbb{R})$ 时，在方程的两边同乘 a 的倒数（逆元）a^{-1}，那么得到 $x = a^{-1}b$. 在线性方程组 $\mathbf{A}x = b(x, b \in \mathbb{R}^n)$ 求解中，是否存在类似的计算呢？本节将要考虑这类问题，推广实数域中倒数和数域中逆元的概念，对矩阵，讨论矩阵是否可逆，以及如何求其逆元.

定义 1.5.1 一个 n 阶方阵 \mathbf{A} 是可逆矩阵是指存在 n 阶矩阵 \mathbf{B} 使得 $\mathbf{AB} = \mathbf{BA} = \mathbf{I}_n$，其中 \mathbf{I}_n 是 n 阶恒等矩阵，矩阵 \mathbf{B} 称作矩阵 \mathbf{A} 的逆矩阵. 若一个矩阵没有逆矩阵，则称之为不可逆（或奇异）矩阵.

若矩阵 \mathbf{A} 可逆，那么 \mathbf{A} 的逆矩阵由 \mathbf{A} 唯一确定. 事实上，设 \mathbf{B} 和 \mathbf{C} 都是 \mathbf{A} 的逆矩阵，那么

$$\mathbf{AB} = \mathbf{BA} = \mathbf{I}, \quad \mathbf{AC} = \mathbf{CA} = \mathbf{I}.$$

那么

$$\mathbf{B} = \mathbf{BI} = \mathbf{B}(\mathbf{AC}) = (\mathbf{BA})\mathbf{C} = \mathbf{IC} = \mathbf{C}.$$

记可逆矩阵 \mathbf{A} 的逆矩阵为 \mathbf{A}^{-1}. 这样，由定义知，逆矩阵 \mathbf{A}^{-1} 也是可逆矩阵，并且

$$(\mathbf{A}^{-1})^{-1} = \mathbf{A}.$$

例 1.5.1 试证下面的矩阵 \mathbf{A} 和 \mathbf{B} 是互逆矩阵：

$$\mathbf{A} = \begin{pmatrix} 1 & 1 \\ 1 & 2 \end{pmatrix}, \quad \mathbf{B} = \begin{pmatrix} 2 & -1 \\ -1 & 1 \end{pmatrix}.$$

解 利用逆矩阵的定义，说明 B 是 A 的逆矩阵，主要验证 $AB=BA=I$ 即可.

$$AB = \begin{pmatrix} 1 & 1 \\ 1 & 2 \end{pmatrix} \begin{pmatrix} 2 & -1 \\ -1 & 1 \end{pmatrix} = \begin{pmatrix} 1 & 0 \\ 0 & 1 \end{pmatrix},$$

$$BA = \begin{pmatrix} 2 & -1 \\ -1 & 1 \end{pmatrix} \begin{pmatrix} 1 & 1 \\ 1 & 2 \end{pmatrix} = \begin{pmatrix} 1 & 0 \\ 0 & 1 \end{pmatrix}.$$

事实上，可逆矩阵的定义也提供了一个解方程求逆矩阵的方法.

例 1.5.2 求矩阵 $A = \begin{pmatrix} 1 & 3 \\ 2 & 7 \end{pmatrix}$ 的逆矩阵.

解 要求矩阵 A 的逆矩阵，假设逆矩阵为 $\begin{pmatrix} x_1 & x_2 \\ x_3 & x_4 \end{pmatrix}$，则

$$AX = \begin{pmatrix} 1 & 3 \\ 2 & 7 \end{pmatrix} \begin{pmatrix} x_1 & x_2 \\ x_3 & x_4 \end{pmatrix} = \begin{pmatrix} 1 & 0 \\ 0 & 1 \end{pmatrix}.$$

利用矩阵的乘积得到下面的矩阵等式：

$$\begin{pmatrix} x_1 + 3x_3 & x_2 + 3x_4 \\ 2x_1 + 7x_3 & 2x_2 + 7x_4 \end{pmatrix} = \begin{pmatrix} 1 & 0 \\ 0 & 1 \end{pmatrix}.$$

比较等号两边矩阵中对应元素得到下面的两个线性方程组：

$$\begin{cases} x_1 + 3x_3 = 1 \\ 2x_1 + 7x_3 = 0 \end{cases}, \quad \begin{cases} x_2 + 3x_4 = 0 \\ 2x_2 + 7x_4 = 1 \end{cases}.$$

求解这两个方程组得到 $x_1 = 7$，$x_3 = -2$，$x_2 = -3$，$x_4 = 1$.

检验矩阵 $\begin{pmatrix} 7 & -3 \\ -2 & 1 \end{pmatrix}$ 是 A 的逆矩阵：

$$\begin{pmatrix} 7 & -3 \\ -2 & 1 \end{pmatrix} \begin{pmatrix} 1 & 3 \\ 2 & 7 \end{pmatrix} = \begin{pmatrix} 1 & 3 \\ 2 & 7 \end{pmatrix} \begin{pmatrix} 7 & -3 \\ -2 & 1 \end{pmatrix} = \begin{pmatrix} 1 & 0 \\ 0 & 1 \end{pmatrix}.$$

事实上，一般的二阶可逆矩阵的逆矩阵有一个简单的表示.

例 1.5.3 求可逆矩阵 $A = \begin{pmatrix} a & b \\ c & d \end{pmatrix}$ 的逆矩阵.

解 设逆矩阵 $B = \begin{pmatrix} x_1 & x_3 \\ x_2 & x_4 \end{pmatrix}$，则 $AB = I$，这就意味着

$$ax_1 + bx_2 = 1, \quad cx_1 + dx_2 = 0,$$
$$ax_3 + bx_4 = 0, \quad cx_3 + dx_4 = 1.$$

若 $|A| \neq 0$，那么方程组可以得到唯一解：

$$x_1 = \frac{d}{|A|}, \quad x_2 = -\frac{c}{|A|}, \quad x_3 = -\frac{b}{|A|}, \quad x_4 = \frac{a}{|A|}.$$

从而，矩阵 A 的逆矩阵 B 存在，当且仅当 $|A|\neq 0$，且

$$B=\frac{1}{|A|}\begin{pmatrix} d & -b \\ -c & a \end{pmatrix}.$$

现在，回顾一下 1.3 节中伴随矩阵的概念，对任意 n 阶方阵

$$A=\begin{pmatrix} a_{11} & a_{12} & \cdots & a_{1n} \\ a_{21} & a_{22} & \cdots & a_{2n} \\ \vdots & \vdots & & \vdots \\ a_{n1} & a_{n2} & \cdots & a_{nn} \end{pmatrix},$$

A 的伴随矩阵为

$$\text{adj}(A)=\begin{pmatrix} A_{11} & A_{21} & \cdots & A_{n1} \\ A_{12} & A_{22} & \cdots & A_{n2} \\ \vdots & \vdots & & \vdots \\ A_{1n} & A_{2n} & \cdots & A_{nn} \end{pmatrix}.$$

因为

$$a_{i1}A_{j1}+a_{i2}A_{j2}+\cdots+a_{in}A_{jn}=\begin{cases} |A| & i=j \\ 0 & i\neq j \end{cases},$$

且

$$a_{1i}A_{1j}+a_{2i}A_{2j}+\cdots a_{ni}A_{nj}=\begin{cases} |A| & i=j \\ 0 & i\neq j \end{cases},$$

所以

$$A\cdot\text{adj}(A)=\text{adj}(A)\cdot A=|A|I.$$

若 $|A|\neq 0$，则

$$A\left(\frac{1}{|A|}\text{adj}(A)\right)=\left(\frac{1}{|A|}\text{adj}(A)\right)A=I.$$

由定义可知，

$$A^{-1}=\frac{1}{|A|}\text{adj}(A).$$

这就给出了如下结论.

定理 1.5.1 若 A 的行列式 $|A|\neq 0$，则矩阵 A 是可逆的，且

$$A^{-1}=\frac{1}{|A|}\text{adj}(A).$$

实际上，在前面的例子中，求 $A=\begin{pmatrix} a & b \\ c & d \end{pmatrix}$ 的逆矩阵，可以直接利用这里的定理给出

$$A^{-1}=B=\frac{1}{|A|}\begin{pmatrix} d & -b \\ -c & a \end{pmatrix}.$$

定理 1.5.2 可逆矩阵有下面的性质.

(1) 两个可逆矩阵 A 和 B 的乘积 AB 也是可逆矩阵，并且逆矩阵为

$$(AB)^{-1}=B^{-1}A^{-1}.$$

一般情况下，n 个可逆矩阵 A_1, A_2, \cdots, A_n 的乘积 $A_1 A_2 \cdots A_n$ 也是可逆矩阵，并且
$$(A_1 A_2 \cdots A_n)^{-1} = A_n^{-1} A_{n-1}^{-1} \cdots A_1^{-1}.$$

（2）可逆矩阵 A 的转置矩阵 A^T 也是可逆的，并且
$$(A^T)^{-1} = (A^{-1})^T.$$

证明：由逆矩阵的定义直接验证，有
$$(AB)(B^{-1} A^{-1}) = A(B B^{-1}) A^{-1} = I,$$
$$(B^{-1} A^{-1})(AB) = B^{-1}(A^{-1} A) B = I,$$
$$A^T (A^{-1})^T = (A^{-1} A)^T = I^T = I.$$

同理可得 $(A^{-1})^T A^T = I$.

定理 1.5.3 若 C 是可逆矩阵，则下面两个结论成立.

（1）若 $AC = BC$，则 $A = B$.

（2）若 $CA = CB$，则 $A = B$.

证明：因矩阵 C 是可逆的，对（1），等式两边分别右乘以 C^{-1} 得到
$$(AC) C^{-1} = (BC) C^{-1},$$

由矩阵乘法的结合律得：$A = B$. 结论（2）可以类似验证.

定理 1.5.4 若矩阵 A 是 n 阶可逆矩阵，那么以 A 为系数矩阵的线性方程组
$$Ax = b$$

有唯一解，其中 $x = (x_1, x_2, \cdots, x_n)^T$，$b = (b_1, b_2, \cdots, b_n)^T$.

证明：因为矩阵 A 是可逆的，那么对方程 $Ax = b$ 两边同乘 A^{-1} 得到：
$$A^{-1} Ax = A^{-1} b,$$

即
$$x = A^{-1} b.$$

从上面的定理知，求解系数矩阵为可逆矩阵的线性方程组，一旦得到系数矩阵的逆矩阵 A^{-1}，那么方程组的解集通过计算 $A^{-1} b$ 得到. 如何快速求取逆矩阵已经是一个数学问题，特别地，当数 n 的规模比较大时，给出一个快速求解算法是非常有意义的.

1.6 初等矩阵

在前面已经介绍了三种初等行（或列）变换，它们分别是：

（1）交换两行（或列）；

（2）用一个不等于零的常数乘一行（或列）；

（3）把一行（或列）的倍数加到另一行（或列）.

本节介绍用矩阵的乘法来实施这三种初等行（或列）变换.

定义 1.6.1 一个 n 阶初等矩阵是指由单位矩阵 I_n 经过初等行变换得到的矩阵.

下面以三阶矩阵为例考察初等矩阵和初等变换的关系，首先给出三个初等矩阵.

（i）第一、二行交换：
$$\begin{pmatrix} 0 & 1 & 0 \\ 1 & 0 & 0 \\ 0 & 0 & 1 \end{pmatrix};$$

（ii）用非零数 k 乘第二行：

$$\begin{pmatrix} 1 & 0 & 0 \\ 0 & k & 0 \\ 0 & 0 & 1 \end{pmatrix};$$

（iii）把第二行的 k 倍加到第三行上得到

$$\begin{pmatrix} 1 & 0 & 0 \\ 0 & 1 & 0 \\ 0 & k & 1 \end{pmatrix}.$$

注意到，第一个矩阵可以由单位矩阵 I_n 经过列变换互换第一、二列得到，第二个矩阵可以用数 k 乘第二列，第三个矩阵可以用列变换，把第三列的 k 倍加到第二列. 这也是定义中只用行变换给出初等矩阵的原因.

以上面的三个初等矩阵为例考察初等矩阵与一般矩阵的乘积关系.

（1）初等矩阵左乘：

$$\begin{pmatrix} 0 & 1 & 0 \\ 1 & 0 & 0 \\ 0 & 0 & 1 \end{pmatrix} \begin{pmatrix} a_{11} & a_{12} & a_{13} \\ a_{21} & a_{22} & a_{23} \\ a_{31} & a_{32} & a_{33} \end{pmatrix} = \begin{pmatrix} a_{21} & a_{22} & a_{23} \\ a_{11} & a_{12} & a_{13} \\ a_{31} & a_{32} & a_{33} \end{pmatrix},$$

$$\begin{pmatrix} 1 & 0 & 0 \\ 0 & k & 0 \\ 0 & 0 & 1 \end{pmatrix} \begin{pmatrix} a_{11} & a_{12} & a_{13} \\ a_{21} & a_{22} & a_{23} \\ a_{31} & a_{32} & a_{33} \end{pmatrix} = \begin{pmatrix} a_{11} & a_{12} & a_{13} \\ k\,a_{21} & k\,a_{22} & k\,a_{23} \\ a_{31} & a_{32} & a_{33} \end{pmatrix},$$

$$\begin{pmatrix} 1 & 0 & 0 \\ 0 & 1 & 0 \\ 0 & k & 1 \end{pmatrix} \begin{pmatrix} a_{11} & a_{12} & a_{13} \\ a_{21} & a_{22} & a_{23} \\ a_{31} & a_{32} & a_{33} \end{pmatrix} = \begin{pmatrix} a_{11} & a_{12} & a_{13} \\ a_{21} & a_{22} & a_{23} \\ k\,a_{21}+a_{31} & k\,a_{22}+a_{32} & k\,a_{23}+a_{33} \end{pmatrix}.$$

（2）初等矩阵右乘：

$$\begin{pmatrix} a_{11} & a_{12} & a_{13} \\ a_{21} & a_{22} & a_{23} \\ a_{31} & a_{32} & a_{33} \end{pmatrix} \begin{pmatrix} 0 & 1 & 0 \\ 1 & 0 & 0 \\ 0 & 0 & 1 \end{pmatrix} = \begin{pmatrix} a_{12} & a_{11} & a_{13} \\ a_{22} & a_{21} & a_{23} \\ a_{32} & a_{31} & a_{33} \end{pmatrix},$$

$$\begin{pmatrix} a_{11} & a_{12} & a_{13} \\ a_{21} & a_{22} & a_{23} \\ a_{31} & a_{32} & a_{33} \end{pmatrix} \begin{pmatrix} 1 & 0 & 0 \\ 0 & k & 0 \\ 0 & 0 & 1 \end{pmatrix} = \begin{pmatrix} a_{11} & k\,a_{12} & a_{13} \\ a_{21} & k\,a_{22} & a_{23} \\ a_{31} & k\,a_{32} & a_{33} \end{pmatrix},$$

$$\begin{pmatrix} a_{11} & a_{12} & a_{13} \\ a_{21} & a_{22} & a_{23} \\ a_{31} & a_{32} & a_{33} \end{pmatrix} \begin{pmatrix} 1 & 0 & 0 \\ 0 & 1 & 0 \\ 0 & k & 1 \end{pmatrix} = \begin{pmatrix} a_{11} & a_{12}+k\,a_{13} & a_{13} \\ a_{21} & a_{22}+k\,a_{23} & a_{23} \\ a_{31} & a_{32}+k\,a_{33} & a_{33} \end{pmatrix}.$$

从上面的例子可知，对一个矩阵作一个行或列初等变换等同于把这个矩阵左乘或右乘以一个这个初等变换对应的初等矩阵. 我们给出如下定理.

定理 1.6.1 设 E 是由初等行（或列）变换作用在单位矩阵 I_m（或 I_n）上得到的初等矩阵. 如果同样的初等行（或列）变换作用在 $m \times n$ 矩阵上，那么得到的矩阵是乘积矩阵 EA（或 AE）.

在前面介绍的高斯消元法中，利用初等行变换，把线性方程组的增广矩阵变为行阶梯形矩阵，这

个过程可以用一系列初等矩阵左乘得到．例如矩阵：

$$\begin{pmatrix} 1 & -1 & 2 & 2 \\ -1 & 2 & -3 & 3 \\ 2 & -3 & 5 & -1 \end{pmatrix}.$$

利用初等行变换对增广矩阵进行如下计算：

先把第 1 行加到第 2 行得到

$$\begin{pmatrix} 1 & -1 & 2 & 2 \\ 0 & 1 & -1 & 5 \\ 2 & -3 & 5 & -1 \end{pmatrix} = \begin{pmatrix} 1 & 0 & 0 \\ 1 & 1 & 0 \\ 0 & 0 & 1 \end{pmatrix} \begin{pmatrix} 1 & -1 & 2 & 2 \\ -1 & 2 & -3 & 3 \\ 2 & -3 & 5 & -1 \end{pmatrix}.$$

再把第 1 行的（-2）倍加到第 3 行得到

$$\begin{pmatrix} 1 & -1 & 2 & 2 \\ 0 & 1 & -1 & 5 \\ 0 & -1 & 1 & -5 \end{pmatrix} = \begin{pmatrix} 1 & 0 & 0 \\ 0 & 1 & 0 \\ -2 & 0 & 1 \end{pmatrix} \begin{pmatrix} 1 & -1 & 2 & 2 \\ 0 & 1 & -1 & 5 \\ 2 & -3 & 5 & -1 \end{pmatrix}.$$

然后把新得矩阵的第 2 行加到第 3 行得到

$$\begin{pmatrix} 1 & -1 & 2 & 2 \\ 0 & 1 & -1 & 5 \\ 0 & 0 & 0 & 0 \end{pmatrix} = \begin{pmatrix} 1 & 0 & 0 \\ 0 & 1 & 0 \\ 0 & 1 & 1 \end{pmatrix} \begin{pmatrix} 1 & -1 & 2 & 2 \\ 0 & 1 & -1 & 5 \\ 0 & -1 & 1 & -5 \end{pmatrix}.$$

最后，把第 2 行加到第 1 行后得到

$$\begin{pmatrix} 1 & 0 & 1 & 7 \\ 0 & 1 & -1 & 5 \\ 0 & 0 & 0 & 0 \end{pmatrix} = \begin{pmatrix} 1 & 1 & 0 \\ 0 & 1 & 0 \\ 0 & 0 & 1 \end{pmatrix} \begin{pmatrix} 1 & -1 & 2 & 2 \\ 0 & 1 & -1 & 5 \\ 0 & 0 & 0 & 0 \end{pmatrix}.$$

定理 1.6.2　初等矩阵是可逆矩阵．

证明：由初等矩阵的定义知，初等矩阵是对单位矩阵作初等行变换得到，所以，一个初等矩阵的逆矩阵恰好是对应于使这个初等矩阵还原为单位矩阵的初等行变换．这样，只需检验这三类初等变换的逆变换即可．

（1）设交换单位矩阵的 i，j 两行或列的初等矩阵为 $E_{i,j}$，则 $E_{i,j}$ 逆矩阵也是 $E_{i,j}$．

$$E_{ij} = \begin{pmatrix} 1 & & & & & & & & & \\ & \ddots & & & & & & & & \\ & & 1 & & & & & & & \\ & & & 0 & & & 1 & & & \\ & & & & 1 & & & & & \\ & & & & & \ddots & & & & \\ & & & & & & 1 & & & \\ & & & 1 & & & 0 & & & \\ & & & & & & & 1 & & \\ & & & & & & & & \ddots & \\ & & & & & & & & & 1 \end{pmatrix},$$

（2）把单位矩阵的第 i 行（列）乘以数 k 得到的初等矩阵记为 $E_i(k)$，则 $E_i(k)$ 逆矩阵是 $E_i\left(\dfrac{1}{k}\right)$.

$$E_i(k) = \begin{pmatrix} 1 & & & & & & \\ & \ddots & & & & & \\ & & 1 & & & & \\ & & & k & & & \\ & & & & 1 & & \\ & & & & & \ddots & \\ & & & & & & 1 \end{pmatrix} i$$

（3）把单位矩阵的第 j 行（列）的 k 倍加到第 i 行（列）的初等矩阵记为 $E_{i,j}(k)$，则 $E_{i,j}(k)$ 逆矩阵是 $E_{i,j}(-k)$.

$$E_{i,j}(k) = \begin{pmatrix} 1 & & & & & & \\ & \ddots & & & & & \\ & & 1 & & k & & \\ & & & \ddots & & & \\ & & & & 1 & & \\ & & & & & \ddots & \\ & & & & & & 1 \end{pmatrix}$$

现在容易证明下面的定理.

定理 1.6.3 一个 n 阶方阵 A 是可逆矩阵，当且仅当它可以写成初等矩阵的乘积.

证明：利用初等行变换可以把 n 阶方阵 A 变为简约的阶梯形矩阵 B，也就是说，在阶梯形矩阵 B 中每一行的第一个非零元为 1，且这个元素所在列中其他元素为 0. 因为 B 是经初等行变换得到的，根据上面的结论知，B 是由系列初等矩阵 E_1, E_2, \cdots, E_m 左乘矩阵 A 得到，即

$$B = E_m \cdots E_2 E_1 A.$$

因为 E_i 是初等矩阵，故为可逆矩阵，从而矩阵 B 可逆，当且仅当矩阵 A 可逆.

若 A 是可逆方阵，则

$$B^{-1} = A^{-1} E_1^{-1} E_2^{-1} \cdots E_m^{-1}.$$

也就是说，简约阶梯形矩阵 B 是可逆矩阵，那么 B 的 n 行都为非零行，从而 $B = I_n$. 即

$$A = E_1^{-1} E_2^{-1} \cdots E_m^{-1}.$$

这就证明了矩阵 A 写成初等矩阵的乘积. 反过来，若矩阵 A 写成初等矩阵的乘积，则矩阵 A 写成可逆矩阵的乘积，自然是可逆矩阵.

上面的定理给出了一个构造逆矩阵的方法，由 $I = E_m \cdots E_2 E_1 A$ 知 $A^{-1} = E_m \cdots E_2 E_1$，也就是说，利用初等行变换把矩阵 A 转化为单位矩阵的过程，等价于对矩阵 A 左乘 $E_m \cdots E_2 E_1$，而这些初等变换把单位矩阵变为 $E_m \cdots E_2 E_1 = A^{-1}$. 求逆矩阵 A^{-1} 的具体操作如下.

首先把单位矩阵 I_n 追加到矩阵 A 的右面排成一个 $n \times 2n$ 阶矩阵：

$$\widetilde{A} = (A \quad I_n);$$

然后对矩阵\widetilde{A}进行初等行变换，使之成为简约阶梯形矩阵：
$$\widetilde{C} = (I_n \quad C),$$
那么，矩阵C为A的逆矩阵，即$C = A^{-1}$。

事实上，若矩阵A不可逆，则用初等行变换得到的简约阶梯形矩阵不是$(I_n \quad C)$的形式。这也提供了一个判断是否可逆的方法。下面看一个例子。

例1.6.1 求矩阵$A = \begin{pmatrix} 2 & 2 & 3 \\ 1 & -1 & 0 \\ -1 & 2 & 1 \end{pmatrix}$的逆矩阵。

解 把矩阵A和单位矩阵I_3合成矩阵：
$$\widetilde{A} = \begin{pmatrix} 2 & 2 & 3 & 1 & 0 & 0 \\ 1 & -1 & 0 & 0 & 1 & 0 \\ -1 & 2 & 1 & 0 & 0 & 1 \end{pmatrix}.$$

那么利用初等行变换作用如下：

$$\begin{pmatrix} 2 & 2 & 3 & 1 & 0 & 0 \\ 1 & -1 & 0 & 0 & 1 & 0 \\ -1 & 2 & 1 & 0 & 0 & 1 \end{pmatrix} \xrightarrow{E_{1,2}} \begin{pmatrix} 1 & -1 & 0 & 0 & 1 & 0 \\ 2 & 2 & 3 & 1 & 0 & 0 \\ -1 & 2 & 1 & 0 & 0 & 1 \end{pmatrix}$$

$$\xrightarrow{E_{2,1}(-2),\ E_{3,1}(1)} \begin{pmatrix} 1 & -1 & 0 & 0 & 1 & 0 \\ 0 & 4 & 3 & 1 & -2 & 0 \\ 0 & 1 & 1 & 0 & 1 & 1 \end{pmatrix} \xrightarrow{E_{2,3}} \begin{pmatrix} 1 & -1 & 0 & 0 & 1 & 0 \\ 0 & 1 & 1 & 0 & 1 & 1 \\ 0 & 4 & 3 & 1 & -2 & 0 \end{pmatrix}$$

$$\xrightarrow{E_{3,2}(-4)} \begin{pmatrix} 1 & -1 & 0 & 0 & 1 & 0 \\ 0 & 1 & 1 & 0 & 1 & 1 \\ 0 & 0 & -1 & 1 & -6 & -4 \end{pmatrix} \xrightarrow{E_3(-1)} \begin{pmatrix} 1 & -1 & 0 & 0 & 1 & 0 \\ 0 & 1 & 1 & 0 & 1 & 1 \\ 0 & 0 & 1 & -1 & 6 & 4 \end{pmatrix}$$

$$\xrightarrow{E_{2,3}(-1),\ E_{1,2}(1)} \begin{pmatrix} 1 & 0 & 0 & 1 & -4 & -3 \\ 0 & 1 & 0 & 1 & -5 & -3 \\ 0 & 0 & 1 & -1 & 6 & 4 \end{pmatrix}.$$

于是，得到矩阵A的逆矩阵为：$A^{-1} = \begin{pmatrix} 1 & -4 & -3 \\ 1 & -5 & -3 \\ -1 & 6 & 4 \end{pmatrix}$。

下面利用初等矩阵给出两个有关矩阵的行列式的重要结果。

定理1.6.4 若A和B都是n阶方阵，那么$|AB| = |A||B|$。

证明： 首先考虑简单的初等矩阵，那么这三种初等矩阵的行列式分别为
$$|E_{i,j}| = -1, \quad |E_i(k)| = k, \quad |E_{i,j}(k)| = 1.$$
这三种初等变换作用在矩阵B上得到的新矩阵的行列式分别为
$$-|B|, \quad k|B|, \quad |B|.$$
也就是说，若E是初等矩阵，那么

$$|EB|=|E||B|.$$

若 A 是可逆矩阵, 则 A 可以写成一些初等矩阵的乘积:

$$A=E_1\cdots E_k.$$

那么,

$$|A|=|E_1\cdots E_k|=|E_1|\cdots|E_k|.$$

从而

$$|AB|=|E_1E_2\cdots E_kB|=|E_1||E_2|\cdots|E_k||B|=|A||B|.$$

若 A 不可逆, 对 A 实施一系列初等变换后得到的简约行阶梯形矩阵 A_1, 即存在初等矩阵 E_1, E_2, \cdots, E_s 使得

$$A=E_sE_{s-1}\cdots E_1A_1$$

因为 A 不可逆, 则矩阵 A_1 有全零行, 所以 $|A_1|=0$, 于是

$$|A|=|E_s||E_{s-1}|\cdots|E_1||A_1|=0.$$

进一步知, 矩阵 AB 是不可逆的, 要不然, 假设 AB 可逆, 则

$$AB(AB)^{-1}=I$$

将 $A=E_sE_{s1}\cdots E_1A_1$ 代入上式得

$$A_1B(AB)^{-1}=E_1^{-1}E_2^{-1}\cdots E_s^{-1}$$

因为 A_1 有全零行, 所以 $A_1B(AB)^{-1}$ 有全零行与等式右边矛盾. 于是 $|AB|=0$, 从而证明

$$|AB|=0=|A||B|.$$

下面给出可逆矩阵的一个判定条件.

定理 1.6.5 一个方阵 A 是可逆的, 当且仅当矩阵 A 的行列式 $|A|\neq 0$.

证明: 假设 A 可逆, 那么 $A^{-1}A=I$, 由上面的定理知,

$$|A^{-1}||A|=|I|=1.$$

于是 $|A|\neq 0$. 反过来, 因 $|A|\neq 0$. 在 1.5 节已经利用伴随矩阵构造出了 A 的逆矩阵

$$A^{-1}=\frac{1}{|A|}\mathrm{adj}(A).$$

下面总结一下可逆矩阵的性质.

设 A 是 n 阶方阵, 那么下面的结论互相等价.

(1) A 是可逆的.

(2) 对任意 $n\times 1$ 列矩阵 B, $AX=b$ 有唯一解.

(3) $AX=O$ 仅有平凡解.

(4) A 可以写成初等矩阵的乘积.

(5) $|A|\neq 0$.

1.7 矩阵的秩

矩阵的秩是矩阵论中一个重要的概念, 在线性方程组可解的判定上有重要应用.

定义 1.7.1 在一个 $m\times n$ 矩阵中, 任取 k 行 k 列 ($k\leq m$, $k\leq n$), 位于这些行列交点处的元素构成的 k 阶行列式叫作这个矩阵的一个 k 阶子式.

前面已经介绍了一个 $m\times n$ 矩阵

$$A = \begin{pmatrix} a_{11} & a_{12} & \cdots & a_{1n} \\ a_{21} & a_{22} & \cdots & a_{2n} \\ \vdots & \vdots & & \vdots \\ a_{m1} & a_{m2} & \cdots & a_{mn} \end{pmatrix}$$

经过初等变换简化为下面形式的矩阵

$$\begin{pmatrix} 1 & 0 & \cdots & 0 & c_{1,r+1} & \cdots & c_{1,n} \\ 0 & 1 & \cdots & 0 & c_{2,r+1} & \cdots & c_{2,n} \\ \vdots & \vdots & & \vdots & \vdots & & \vdots \\ 0 & 0 & \cdots & 1 & c_{r,r+1} & \cdots & c_{r,n} \\ 0 & 0 & \cdots & 0 & 0 & \cdots & 0 \\ \vdots & \vdots & & \vdots & \vdots & & \vdots \\ 0 & 0 & \cdots & 0 & 0 & \cdots & 0 \end{pmatrix}.$$

下面我们要考察整数 r 和矩阵的子式的关系. 上面的简约阶梯形矩阵不含阶数大于 r 的非零子式. 因为对 $r=m$ 或 $r=n$，自然地，不存在阶数大于 r 的子式；若 $r<m$ 且 $r<n$，任意一个阶数大于 r 的子式中必有一行元素全零，所以该子式的值为零. r 是这个矩阵中不等于零的子式的最大阶数.

定义 1.7.2 一个矩阵中不等于零的子式的最大阶数叫作这个矩阵的秩. 若一个矩阵没有不等于 0 的子式，也就是说矩阵是零矩阵，则矩阵的秩为零. 一个矩阵 A 的秩记作秩 A.

定理 1.7.1 初等变换不改变矩阵的秩.

证明：首先由初等变换和初等矩阵的性质知，若矩阵 A 经过初等变换得到 B，那么我们可以用同种类型的初等变换把 B 转化为 A. 这是因为：

$$E_{i,j}^{-1} = E_{i,j}, \quad E_i(k)^{-1} = E_i\left(\frac{1}{k}\right), \quad E_{i,j}(k)^{-1} = E_{i,j}(-k).$$

证明思路如下：首先证明矩阵 A 经过初等变换得到矩阵 B，则秩 $B \leq$ 秩 A，反过来，由 B 也可以经过初等变换得到 A，这样秩 $A \leq$ 秩 B，从而得到秩 A 等于秩 B.

设秩 $A=r$，下面仅对三个基本的初等行变换证明.

(1) 设把矩阵 A 第 i, j 两行交换得到矩阵 B，那么对 B 中的任意 k 阶子式 D 有三种可能的情况.

(i) D 不包含 i, j 行，则这个 k 阶子式也是 A 中的子式.

(ii) D 仅包含其中 i 行或 j 行；不妨假设仅包含第 i 行，这样这个子式与 A 中一个包含 j 行子式之间相差行的一个置换，而置换可以通过两两对换得到.

(iii) D 包含 i, j 行，则子式 D 是由 A 中的子式对换 i, j 行得到.

通过这三种情形的讨论，不难得到，若 $k>r$，则 $D=0$，从而说明秩 $B \leq$ 秩 A.

(2) 把矩阵 A 的第 i 行乘以数 c 得到矩阵 B，则矩阵 B 中的任意 k 阶子式 D 只有包含或不包含第 i 行中的元素. 若 D 中含第 i 行中的元素，则 D 式如下：

$$D = \begin{vmatrix} a_{hl_1} & \cdots & a_{hl_k} \\ \vdots & \cdots & \vdots \\ ca_{il_1} & \cdots & ca_{il_k} \\ \vdots & \cdots & \vdots \\ a_{tl_1} & \cdots & a_{tl_k} \end{vmatrix} = c \begin{vmatrix} a_{hl_1} & \cdots & a_{hl_k} \\ \vdots & \cdots & \vdots \\ a_{il_1} & \cdots & a_{il_k} \\ \vdots & \cdots & \vdots \\ a_{tl_1} & \cdots & a_{tl_k} \end{vmatrix},$$

是 A 中某一子式的 c 倍；若 D 中不含第 i 行中的元素，则 D 与 A 中某一子式相同．同理得到秩 $B \leqslant$ 秩 A．

(3) 设把矩阵 A 的第 j 行的 c 倍加到第 i 行得到矩阵 B，则矩阵 B 的 k 阶子式有三种可能的情况．

(i) D 不含第 i 行的元素，则 D 也是矩阵 A 的子式．

(ii) D 含第 i 行且含第 j 行的元素，则 D 式如下：

$$D = \begin{vmatrix} a_{hl_1} & \cdots & a_{hl_k} \\ \vdots & \cdots & \vdots \\ a_{il_1}+c\,a_{jl_1} & \cdots & a_{il_k}+c\,a_{jl_k} \\ \vdots & \cdots & \vdots \\ a_{jl_1} & \cdots & a_{jl_k} \\ \vdots & \cdots & \vdots \\ a_{tl_1} & \cdots & a_{tl_k} \end{vmatrix} = \begin{vmatrix} a_{hl_1} & \cdots & a_{hl_k} \\ \vdots & \cdots & \vdots \\ a_{il_1} & \cdots & a_{il_k} \\ \vdots & \cdots & \vdots \\ a_{jl_1} & \cdots & a_{jl_k} \\ \vdots & \cdots & \vdots \\ a_{tl_1} & \cdots & a_{tl_k} \end{vmatrix},$$

后边这个等式是由 D 按第 i 行展开后得到的．

(iii) D 含第 i 行但不含第 j 行的元素，则 D 式如下：

$$D = \begin{vmatrix} a_{hl_1} & \cdots & a_{hl_k} \\ \vdots & \cdots & \vdots \\ a_{il_1}+c\,a_{jl_1} & \cdots & a_{il_k}+c\,a_{jl_k} \\ \vdots & \cdots & \vdots \\ a_{tl_1} & \cdots & a_{tl_k} \end{vmatrix} = D_1 + c\,D_2,$$

这里子式按第 i 行展开得到，其中

$$D_1 = \begin{vmatrix} a_{hl_1} & \cdots & a_{hl_k} \\ \vdots & \cdots & \vdots \\ a_{il_1} & \cdots & a_{il_k} \\ \vdots & \cdots & \vdots \\ a_{tl_1} & \cdots & a_{tl_k} \end{vmatrix}, \quad D_2 = k \begin{vmatrix} a_{hl_1} & \cdots & a_{hl_k} \\ \vdots & \cdots & \vdots \\ a_{jl_1} & \cdots & a_{jl_k} \\ \vdots & \cdots & \vdots \\ a_{tl_1} & \cdots & a_{tl_k} \end{vmatrix}.$$

这里 D_1 是矩阵 A 中的子式，D_2 和矩阵 A 中的子式最多相差一个符号．

通过上面三种情况的讨论知，一旦 $k > r$，那么由 A 的所有 k 阶子式为零知，矩阵 B 的所有 k 阶子式也都为零，从而验证秩 $B \leqslant$ 秩 A．

由于矩阵 A 和 B 之间可以初等行变换进行转化，从而秩 $B \leqslant$ 秩 A 且秩 $A \leqslant$ 秩 B，即

$$秩 B = 秩 A.$$

上面我们仅讨论了初等行变换，事实上，对列初等变换也可以得到同样的结论，这是因为行列式的计算既可以用行展开式，也可以用列展开式．

上面的定理也给我们提供了一个计算矩阵秩的方法，不必计算一个矩阵 A 的所有子式就能给出 A 的秩．利用初等变换，把 A 转化为如下形式的矩阵：

$$\begin{pmatrix} 1 & * & * & \cdots & * & * & \cdots & * \\ 0 & 1 & * & \cdots & * & * & \cdots & * \\ \vdots & \vdots & \vdots & & \vdots & \vdots & & \vdots \\ 0 & 0 & 0 & \cdots & 1 & * & \cdots & * \\ 0 & 0 & 0 & \cdots & 0 & 0 & \cdots & 0 \\ \vdots & \vdots & \vdots & & \vdots & \vdots & & \vdots \\ 0 & 0 & 0 & \cdots & 0 & 0 & \cdots & 0 \end{pmatrix},$$

然后得到的非全零行的个数即为矩阵 A 的秩. 事实上, 可以进一步用初等变换把矩阵转化成如下形式:

$$\begin{pmatrix} 1 & 0 & 0 & \cdots & 0 & 0 & \cdots & 0 \\ 0 & 1 & 0 & \cdots & 0 & 0 & \cdots & 0 \\ \vdots & \vdots & \vdots & & \vdots & \vdots & & \vdots \\ 0 & 0 & 0 & \cdots & 1 & 0 & \cdots & 0 \\ 0 & 0 & 0 & \cdots & 0 & 0 & \cdots & 0 \\ \vdots & \vdots & \vdots & & \vdots & \vdots & & \vdots \\ 0 & 0 & 0 & \cdots & 0 & 0 & \cdots & 0 \end{pmatrix},$$

简记为

$$\begin{pmatrix} I_r & O \\ O & O \end{pmatrix}.$$

例 1.7.1 计算矩阵

$$A = \begin{pmatrix} 1 & -2 & -1 & 1 \\ -2 & 5 & 2 & 3 \\ 3 & -1 & -2 & 2 \end{pmatrix}$$

的秩.

解 用初等行变换把矩阵 A 化为行阶梯形矩阵 B:

$$A = \begin{pmatrix} 1 & -2 & -1 & 1 \\ -2 & 5 & 2 & 3 \\ 3 & -1 & -2 & 2 \end{pmatrix} \rightarrow \begin{pmatrix} 1 & -2 & -1 & 1 \\ 0 & 1 & 0 & 5 \\ 0 & 5 & 1 & -1 \end{pmatrix} \rightarrow \begin{pmatrix} 1 & -2 & -1 & 1 \\ 0 & 1 & 0 & 5 \\ 0 & 0 & 1 & -26 \end{pmatrix} = B.$$

因矩阵 B 有三个非零行, 故矩阵 A 的秩为 3.

下面考虑矩阵乘积的秩.

定理 1.7.2 两个矩阵乘积的秩不大于每一因子的秩, 特别地, 若其中一个因子是可逆矩阵, 那么矩阵乘积的秩等于另一个因子的秩.

证明: 设矩阵 A 是 $m \times n$ 矩阵, B 是 $n \times s$ 矩阵, 矩阵 A 的秩是 r, 那么由上面的讨论知, 用初等变换可以化为上面的 $C = \begin{pmatrix} I_r & O \\ O & O \end{pmatrix}$ 矩阵, 也就是说, 存在一系列 m 阶初等矩阵的乘积 E_1 和 n 阶初等矩阵的乘积 E_2, 使得

$$E_1 A E_2 = C.$$

于是

$$E_1 AB = E_1 A E_2 E_2^{-1} B = C(E_2^{-1}B).$$

由于初等变换不改变矩阵的秩，于是秩 $E_1 AB$ 等于秩 AB，而 $C(E_2^{-1}B)$ 除前 r 行外，其余各行皆为 0，所以秩 $C(E_2^{-1}B)$ 不大于 r，从而说明秩 $AB \leq r$. 这就证明秩 $AB \leq$ 秩 A. 同理可证秩 $AB \leq$ 秩 B.

如果矩阵 A 和 B 中有一个可逆，不妨令 A 是可逆的，那么上面已经证明秩 $AB \leq$ 秩 B，而秩 $B =$ 秩 $A^{-1}(AB)$，再利用一次上面的结论知

$$\text{秩 } B = \text{秩 } A^{-1}(AB) \leq \text{秩 } AB.$$

因此，秩 $B =$ 秩 AB.

1.8 分块矩阵

本节介绍矩阵运算中常用的方法——矩阵的分块，把大矩阵看作一些小矩阵构成，就像矩阵由数构成一样. 在计算时，把小矩阵作为数，利用矩阵的乘法和加法进行计算. 例如，设 A 是一个四阶方阵

$$A = \begin{pmatrix} a_{11} & a_{12} & a_{13} & a_{14} \\ a_{21} & a_{22} & a_{23} & a_{24} \\ a_{31} & a_{32} & a_{33} & a_{34} \\ a_{41} & a_{42} & a_{43} & a_{44} \end{pmatrix}.$$

我们设想用横线和竖线插入矩阵的行或列之间，可以把这个矩阵分成若干块，这里可以把 A 分成如下四块：

$$A_{11} = \begin{pmatrix} a_{11} & a_{12} \\ a_{21} & a_{22} \end{pmatrix}, \quad A_{12} = \begin{pmatrix} a_{13} & a_{14} \\ a_{23} & a_{24} \end{pmatrix}, \quad A_{21} = \begin{pmatrix} a_{31} & a_{32} \\ a_{41} & a_{42} \end{pmatrix}, \quad A_{22} = \begin{pmatrix} a_{33} & a_{34} \\ a_{43} & a_{44} \end{pmatrix}.$$

把 A 简写为：

$$A = \begin{pmatrix} A_{11} & A_{12} \\ A_{21} & A_{22} \end{pmatrix}.$$

也可以把 A 分成如下四块：

$$A'_{11} = (a_{11}), \quad A'_{12} = (a_{12} \quad a_{13} \quad a_{14}), \quad A'_{21} = \begin{pmatrix} a_{21} \\ a_{31} \\ a_{41} \end{pmatrix}, \quad A'_{22} = \begin{pmatrix} a_{22} & a_{23} & a_{24} \\ a_{32} & a_{33} & a_{34} \\ a_{42} & a_{43} & a_{44} \end{pmatrix}.$$

当然，这个矩阵也可以分成六块或九块等. 给出一个矩阵，可以给出多个分法. 如果存在另一个四阶矩阵

$$B = \begin{pmatrix} b_{11} & b_{12} & b_{13} & b_{14} \\ b_{21} & b_{22} & b_{23} & b_{24} \\ b_{31} & b_{32} & b_{33} & b_{34} \\ b_{41} & b_{42} & b_{43} & b_{44} \end{pmatrix},$$

并且 B 的分法和 A 的分法相同，如 $B = \begin{pmatrix} B_{11} & B_{12} \\ B_{21} & B_{22} \end{pmatrix}$，其中

$$B_{11}=\begin{pmatrix}b_{11}&b_{12}\\b_{21}&b_{22}\end{pmatrix},\ B_{12}=\begin{pmatrix}b_{13}&b_{14}\\b_{23}&b_{24}\end{pmatrix},\ B_{21}=\begin{pmatrix}b_{31}&b_{32}\\b_{41}&b_{42}\end{pmatrix},\ B_{22}=\begin{pmatrix}b_{33}&b_{34}\\b_{43}&b_{44}\end{pmatrix},$$

那么可以定义矩阵的加法

$$A+B=\begin{pmatrix}A_{11}+B_{11}&A_{12}+B_{12}\\A_{21}+B_{21}&A_{22}+B_{22}\end{pmatrix}.$$

对分块矩阵可以定义数乘，设 a 是一个数，那么定义

$$aA=\begin{pmatrix}aA_{11}&aA_{12}\\aA_{21}&aA_{22}\end{pmatrix}.$$

上面的例子说明，相同阶的矩阵 A 和 B 按同一种分法进行分块得到的分块矩阵的各对应小块相加得到的矩阵是它们的和 $A+B$.

下面看一下分块矩阵 A 和 B 的乘积. 可以检验

$$AB=\begin{pmatrix}A_{11}&A_{12}\\A_{21}&A_{22}\end{pmatrix}\begin{pmatrix}B_{11}&B_{12}\\B_{21}&B_{22}\end{pmatrix}=\begin{pmatrix}A_{11}B_{11}+A_{12}B_{21}&A_{11}B_{12}+A_{12}B_{22}\\A_{21}B_{11}+A_{22}B_{21}&A_{21}B_{12}+A_{22}B_{22}\end{pmatrix}.$$

这里，把矩阵中的每个小块看作一个元素，然后按照通常矩阵的乘法把它们相乘. 这就要求矩阵 A 的列和 B 的行的划分必须一致，这样对应小块的乘积有意义.

例如上面 A 的另一个分法

$$\begin{pmatrix}A'_{11}&A'_{12}\\A'_{21}&A'_{22}\end{pmatrix}\text{和}\begin{pmatrix}B_{11}&B_{12}\\B_{21}&B_{22}\end{pmatrix}$$

不能进行乘积运算. 而要对 B 进行重新划分，因为要使 B 的行划分和 A 的列划分一致，所以 B 的行中必有第一行和其余三行之间分块，对 B 的列是没有特别要求的.

比如矩阵 $\begin{pmatrix}B'_{11}&B'_{12}\\B'_{21}&B'_{22}\end{pmatrix}$:

$$B'_{11}=(b_{11}),\ B'_{12}=(b_{12}\ b_{13}\ b_{14}),\ B'_{21}=\begin{pmatrix}b_{21}\\b_{31}\\b_{41}\end{pmatrix},\ B'_{22}=\begin{pmatrix}b_{22}&b_{23}&b_{24}\\b_{32}&b_{33}&b_{34}\\b_{42}&b_{43}&b_{44}\end{pmatrix}.$$

或 $\begin{pmatrix}B''_{11}&B''_{12}\\B''_{21}&B''_{22}\end{pmatrix}$:

$$B''_{11}=(b_{11}\ b_{12}),\ B''_{12}=(b_{13}\ b_{14}),\ B''_{21}=\begin{pmatrix}b_{21}&b_{22}\\b_{31}&b_{32}\\b_{41}&b_{42}\end{pmatrix},\ B''_{22}=\begin{pmatrix}b_{23}&b_{24}\\b_{33}&b_{34}\\b_{43}&b_{44}\end{pmatrix}.$$

一般地，设 A 和 B 分别是 $m\times n$ 和 $n\times l$ 矩阵，将 A 和 B 分别划分成 $r\times s$ 块矩阵和 $s\times t$ 矩阵，

$$A=\begin{pmatrix}A_{11}&A_{12}&\cdots&A_{1s}\\A_{21}&A_{22}&\cdots&A_{2s}\\\vdots&\vdots&&\vdots\\A_{r1}&A_{r2}&\cdots&A_{rs}\end{pmatrix},\ B=\begin{pmatrix}B_{11}&B_{12}&\cdots&B_{1t}\\B_{21}&B_{22}&\cdots&B_{2t}\\\vdots&\vdots&&\vdots\\B_{s1}&B_{s2}&\cdots&B_{st}\end{pmatrix},$$

其中 A_{ij} 是 $m_i\times n_j$ 矩阵，B_{ij} 是 $n_i\times l_j$ 矩阵，并且满足：

$$m_1+m_2+\cdots+m_r=m,$$

$$n_1+n_2+\cdots+n_s=n,$$
$$l_1+l_2+\cdots+l_t=l.$$

那么

$$AB=\begin{pmatrix} C_{11} & C_{12} & \cdots & C_{1t} \\ C_{21} & C_{22} & \cdots & C_{2t} \\ \vdots & \vdots & & \vdots \\ C_{r1} & A_{r2} & \cdots & C_{rt} \end{pmatrix},$$

其中

$$C_{ij}=A_{i1}B_{1j}+A_{i2}B_{2j}+\cdots+A_{is}B_{sj},\ i=1,\ \cdots,r,\ j=1,\ \cdots,\ t$$

C_{ij} 和式中 $A_{ik}B_{kj}$ ($k=1,\ 2,\ \cdots,\ s$) 均为 $m_i \times l_j$ 矩阵.

在某些情况下, 对矩阵进行分块有助于简化矩阵的乘法运算, 下面看一个例子.

例 1.8.1 设

$$A=\begin{pmatrix} 1 & 0 & 0 & 0 \\ 0 & 1 & 0 & 0 \\ 2 & 1 & 1 & 0 \\ 1 & -1 & 0 & 1 \end{pmatrix},\ B=\begin{pmatrix} 1 & 0 & 2 & 3 \\ 1 & 2 & 1 & 0 \\ 3 & 4 & 0 & 2 \\ 1 & 2 & 2 & 1 \end{pmatrix}.$$

用矩阵的分块计算乘积矩阵 AB.

解 为方便计算乘积 AB, 首先把矩阵写成如下形式的分块矩阵:

$$A=\begin{pmatrix} I_2 & O \\ A_1 & I_2 \end{pmatrix},$$

其中 $A_1=\begin{pmatrix} 2 & 1 \\ 1 & -1 \end{pmatrix}$, 把 B 进行如下分块:

$$B=\begin{pmatrix} B_1 & B_2 \\ B_3 & B_4 \end{pmatrix},$$

其中, B_i ($i=1,\ 2,\ 3,\ 4$) 都是二阶方阵.

按照分块矩阵的乘法, 有

$$AB=\begin{pmatrix} I_2 & O \\ A_1 & I_2 \end{pmatrix}\begin{pmatrix} B_1 & B_2 \\ B_3 & B_4 \end{pmatrix}=\begin{pmatrix} B_1 & B_2 \\ A_1B_1+B_3 & A_1B_2+B_4 \end{pmatrix},$$

其中

$$A_1B_1+B_3=\begin{pmatrix} 2 & 1 \\ 1 & -1 \end{pmatrix}\begin{pmatrix} 1 & 0 \\ 1 & 2 \end{pmatrix}+\begin{pmatrix} 3 & 4 \\ 1 & 2 \end{pmatrix}=\begin{pmatrix} 6 & 6 \\ 1 & 0 \end{pmatrix},$$

$$A_1B_2+B_4=\begin{pmatrix} 2 & 1 \\ 1 & -1 \end{pmatrix}\begin{pmatrix} 2 & 3 \\ 1 & 0 \end{pmatrix}+\begin{pmatrix} 0 & 2 \\ 2 & 1 \end{pmatrix}=\begin{pmatrix} 5 & 8 \\ 3 & 4 \end{pmatrix},$$

$$AB=\begin{pmatrix} 1 & 0 & 2 & 3 \\ 1 & 2 & 1 & 0 \\ 6 & 6 & 5 & 8 \\ 1 & 0 & 3 & 4 \end{pmatrix}.$$

定义 1.8.1 形如

$$\begin{pmatrix} A_1 & O & \cdots & O \\ O & A_2 & \cdots & O \\ \vdots & \vdots & \cdots & \vdots \\ O & O & \cdots & A_n \end{pmatrix}$$

的分块矩阵，其中 A_i 是方阵，叫作一个分块对角矩阵．

设

$$A = \begin{pmatrix} A_1 & O & \cdots & O \\ O & A_2 & \cdots & O \\ \vdots & \vdots & \cdots & \vdots \\ O & O & \cdots & A_n \end{pmatrix}, \quad B = \begin{pmatrix} B_1 & O & \cdots & O \\ O & B_2 & \cdots & O \\ \vdots & \vdots & \cdots & \vdots \\ O & O & \cdots & B_n \end{pmatrix}$$

是两个相同阶的分块对角矩阵，并且有相同的分法，那么根据分块矩阵的运算得到

$$A+B = \begin{pmatrix} A_1+B_1 & O & \cdots & O \\ O & A_2+B_2 & \cdots & O \\ \vdots & \vdots & \cdots & \vdots \\ O & O & \cdots & A_n+B_n \end{pmatrix}$$

且

$$AB = \begin{pmatrix} A_1B_1 & O & \cdots & O \\ O & A_2B_2 & \cdots & O \\ \vdots & \vdots & \cdots & \vdots \\ O & O & \cdots & A_nB_n \end{pmatrix}.$$

自然地，如果每个矩阵 A_i 是可逆的，那么 A 也是可逆的，并且

$$A^{-1} = \begin{pmatrix} A_1^{-1} & O & \cdots & O \\ O & A_2^{-1} & \cdots & O \\ \vdots & \vdots & \cdots & \vdots \\ O & O & \cdots & A_n^{-1} \end{pmatrix}.$$

例 1.8.2 设矩阵

$$A = \begin{pmatrix} A_{11} & A_{12} \\ O & A_{22} \end{pmatrix}$$

是分块矩阵，四个块都是 n-阶方阵，其中 A_{11}, A_{22} 是可逆矩阵，证明 A 是可逆矩阵，并求其逆矩阵．

证明：假设矩阵 A 可逆，令

$$B = \begin{pmatrix} B_{11} & B_{12} \\ B_{21} & B_{22} \end{pmatrix}$$

是 A 的逆矩阵，则 $AB = I$，即

$$\begin{pmatrix} A_{11} & A_{12} \\ O & A_{22} \end{pmatrix} \begin{pmatrix} B_{11} & B_{12} \\ B_{21} & B_{22} \end{pmatrix} = \begin{pmatrix} A_{11}B_{11}+A_{12}B_{21} & A_{11}B_{12}+A_{12}B_{22} \\ A_{22}B_{21} & A_{22}B_{22} \end{pmatrix} = \begin{pmatrix} I_n & O \\ O & I_n \end{pmatrix},$$

那么 $A_{22}B_{21}=O$，又因 A_{22} 可逆，故 $B_{21}=O$。把 $B_{21}=O$ 代入等式，得到

$$A_{11}B_{11}=I_n, \quad B_{22}A_{22}=I_n.$$

于是

$$B_{11}=A_{11}^{-1}, \quad B_{22}=A_{22}^{-1}.$$

进一步得

$$A_{11}B_{12}+A_{12}B_{22}=A_{11}B_{12}+A_{12}A_{22}^{-1}=O,$$

那么

$$B_{12}=-A_{11}^{-1}A_{12}A_{22}^{-1}.$$

从而

$$B=\begin{pmatrix} A_{11}^{-1} & -A_{11}^{-1}A_{12}A_{22}^{-1} \\ O & A_{22}^{-1} \end{pmatrix}.$$

容易检验 $AB=BA=I$，故 $B=A^{-1}$。

习 题

1. 用消元法解下列方程组：

（1）$\begin{cases} 2x_1+x_2+3x_3=1 \\ 4x_1+3x_2+5x_3=2 \\ x_1+x_2+2x_3=3 \end{cases}$ （2）$\begin{cases} 3x_1+2x_2+x_3=0 \\ -2x_1+x_2+4x_3=0 \\ x_1+x_2+x_3=0 \end{cases}$

2. 讨论 a 取什么值时下面的线性方程组有唯一解，并求解：

$$\begin{cases} x_1+2x_2+x_3=1 \\ -x_1+4x_2+3x_3=2 \\ 2x_1-2x_2+ax_3=3 \end{cases}$$

3. 计算下列行列式：

（1）$\begin{vmatrix} a & b & c \\ b & c & a \\ c & a & b \end{vmatrix}$, （2）$\begin{vmatrix} a & b & c & d \\ b & a & d & c \\ c & d & a & b \\ d & c & b & a \end{vmatrix}$.

4. 计算下列矩阵：

（1）$\begin{pmatrix} \cos\varphi & -\sin\varphi \\ \sin\varphi & \cos\varphi \end{pmatrix}^n$, （2）$\begin{pmatrix} 1 & 1 \\ 0 & 1 \end{pmatrix}^n$, （3）$\begin{pmatrix} \alpha & 1 & 0 \\ 0 & \alpha & 1 \\ 0 & 0 & \alpha \end{pmatrix}^n$.

5. （1）求出满足 $A^2=O$ 的所有二阶方阵.

（2）求出满足 $A^2=I_2$ 的所有二阶方阵.

6. 设矩阵

$$A = \begin{pmatrix} a_1 & 0 & \cdots & 0 \\ 0 & a_2 & \cdots & 0 \\ \vdots & \vdots & & \vdots \\ 0 & 0 & \cdots & a_n \end{pmatrix},$$

其中，对 $i \neq j$，有 $a_i \neq a_j$. 证明与 A 可交换的矩阵是对角矩阵.

7. 求解矩阵方程

$$\begin{pmatrix} 3 & 2 \\ 7 & 5 \end{pmatrix} X = \begin{pmatrix} 1 & 2 & -1 \\ -2 & 3 & 2 \end{pmatrix}.$$

第 2 章 线性方程组

2.1 n 维向量空间及线性相关性

第 1 章已介绍过消元法，用初等行变换把方程组转化为阶梯形方程组，然后判断线性方程组是否有解并求解．这里就面对一个问题：能否从方程组直接判断是否有解．方程组解的情况由方程组中方程之间的关系确定，为方便研究方程之间的关系，引入向量的概念．

一个 n 元线性方程

$$a_1x_1+a_2x_2+\cdots+a_nx_n=b$$

可以用 $n+1$ 元有序数组

$$(a_1, a_2, \cdots, a_n, b)$$

来代表，所谓方程之间的关系实际上就是代表它们的 $n+1$ 元有序数组之间的关系．对一般的多元有序数组，给出一个抽象的定义．

定义 2.1.1 数域 K 上的一个 n 维向量是指由数域 K 中 n 个数组成的一个有序数组

$$\boldsymbol{\alpha}=(a_1, a_2, \cdots, a_n),$$

其中 a_i 是这个向量的（第 i 个）分量．

例如，平面上的一个点 P，可以用一对实数 (a, b) 来表示，其中分量 a 和 b 分别为点 P 的 x-坐标和 y-坐标．

两个 n 维向量 $\boldsymbol{\alpha}$ 和 $\boldsymbol{\beta}$ 相等是指它们的对应分量 a_i 和 b_i 都相等，即

$$a_i=b_i, \ i=1, 2, \cdots, n,$$

记作 $\boldsymbol{\alpha}=\boldsymbol{\beta}$．

分量全为零的向量 $(0, 0, \cdots, 0)$ 称为零向量，记为 $\boldsymbol{0}$．

向量

$$(-a_1, -a_2, \cdots, -a_n)$$

称为向量 $\boldsymbol{\alpha}=(a_1, a_2, \cdots, a_n)$ 的负向量，记为 $-\boldsymbol{\alpha}$．利用负向量可以定义减法如下：

$$\boldsymbol{\alpha}-\boldsymbol{\beta}=\boldsymbol{\alpha}+(-\boldsymbol{\beta}).$$

对 n 维向量定义加法和数乘如下：设 $\boldsymbol{\alpha}=(a_1, a_2, \cdots, a_n)$，$\boldsymbol{\beta}=(b_1, b_2, \cdots, b_n)$，它们的加和为

$$\boldsymbol{\alpha}+\boldsymbol{\beta}=(a_1+b_1, a_2+b_2, \cdots, a_n+b_n).$$

设 k 是数域 P 中的数，$\boldsymbol{\alpha} = (a_1, a_2, \cdots, a_n)$ 是 n-维向量，那么定义数 k 和向量 $\boldsymbol{\alpha}$ 的乘积为
$$k\boldsymbol{\alpha} = (ka_1, ka_2, \cdots, ka_n).$$

设 $\boldsymbol{\alpha}$、$\boldsymbol{\beta}$ 和 $\boldsymbol{\gamma}$ 是 n 维向量，k 和 l 是数域 P 中的常数，那么向量的加法运算规律如下：

(1) $\boldsymbol{\alpha} + \boldsymbol{\beta} = \boldsymbol{\beta} + \boldsymbol{\alpha}$；

(2) $\boldsymbol{\alpha} + (\boldsymbol{\beta} + \boldsymbol{\gamma}) = (\boldsymbol{\alpha} + \boldsymbol{\beta}) + \boldsymbol{\gamma}$；

(3) $\boldsymbol{\alpha} + \boldsymbol{0} = \boldsymbol{\alpha}$；

(4) $\boldsymbol{\alpha} + (-\boldsymbol{\alpha}) = \boldsymbol{0}$；

(5) $k(\boldsymbol{\alpha} + \boldsymbol{\beta}) = k\boldsymbol{\alpha} + k\boldsymbol{\beta}$；

(6) $(k+l)\boldsymbol{\alpha} = k\boldsymbol{\alpha} + l\boldsymbol{\alpha}$；

(7) $k(l\boldsymbol{\alpha}) = (kl)\boldsymbol{\alpha}$；

(8) $1\boldsymbol{\alpha} = \boldsymbol{\alpha}$，$0\boldsymbol{\alpha} = \boldsymbol{0}$，$(-1)\boldsymbol{\alpha} = -\boldsymbol{\alpha}$，$k\boldsymbol{0} = \boldsymbol{0}$；

(9) 若 $k \neq 0$，$\boldsymbol{\alpha} \neq \boldsymbol{0}$，则 $k\boldsymbol{\alpha} \neq \boldsymbol{0}$.

定义 2.1.2 由所有以数域 K 中的数为分量的 n 维向量构成的全体，连同定义在向量上的加法和数量乘法运算构成的整体称为数域 K 上的 n 维向量空间.

事实上，定义一个 n 维向量空间就是把一个全体 n 维向量组合成一个有加法和数乘的代数结构.

例如，$n = 3$ 时，三维实向量空间就可以认为是三维立体几何空间中全体向量构成的空间.

给定一个 $m \times n$ 矩阵

$$A = \begin{pmatrix} a_{11} & a_{12} & \cdots & a_{1n} \\ a_{21} & a_{22} & \cdots & a_{2n} \\ \vdots & \vdots & & \vdots \\ a_{m1} & a_{m2} & \cdots & a_{mn} \end{pmatrix},$$

把 A 的每一行 $\boldsymbol{\alpha}_i = (a_{i1}, a_{i2}, \cdots, a_{in})$ 看作一个 n 维向量，这里称之为行向量，而每一列

$$\boldsymbol{\beta}_j = \begin{pmatrix} a_{j1} \\ a_{j2} \\ \vdots \\ a_{jn} \end{pmatrix},$$

也是一个 n 维向量，称为列向量，也记为 $(a_{j1}, a_{j2}, \cdots, a_{jn})^{\mathrm{T}}$. 矩阵 A 可以表示为

$$A = \begin{pmatrix} \boldsymbol{\alpha}_1 \\ \boldsymbol{\alpha}_2 \\ \vdots \\ \boldsymbol{\alpha}_n \end{pmatrix} \text{ 或 } A = (\boldsymbol{\beta}_1, \boldsymbol{\beta}_2, \cdots, \boldsymbol{\beta}_n).$$

下面进一步研究向量之间的关系. 两个向量之间的关系最简单的就是成比例，若两个向量 $\boldsymbol{\alpha}$ 和 $\boldsymbol{\beta}$ 成比例，就是说，存在数 k 使得 $\boldsymbol{\alpha} = k\boldsymbol{\beta}$. 对于多个向量之间，给出如下定义.

定义 2.1.3 向量 $\boldsymbol{\alpha}$ 称为向量组 $\boldsymbol{\beta}_1, \boldsymbol{\beta}_2, \cdots, \boldsymbol{\beta}_n$ 的一个线性组合是指存在数 k_1, k_2, \cdots, k_n 使
$$\boldsymbol{\alpha} = k_1\boldsymbol{\beta}_1 + k_2\boldsymbol{\beta}_2 + \cdots + k_n\boldsymbol{\beta}_n.$$

下面给出一组特殊的向量：

$$\begin{cases} e_1 = (1, 0, \cdots, 0), \\ e_2 = (0, 1, \cdots, 0), \\ \cdots \\ e_n = (0, 0, \cdots, 1). \end{cases}$$

任意 n 维向量 $\boldsymbol{\alpha} = (a_1, a_2, \cdots, a_n)$ 都可以写成 e_1, e_2, \cdots, e_n 的线性组合：

$$\boldsymbol{\alpha} = a_1 e_1 + a_2 e_2 + \cdots + a_n e_n.$$

向量 e_1, e_2, \cdots, e_n 称为 n 维单位向量.

定义 2.1.4 如果向量 $\boldsymbol{\alpha}$ 是一组向量 $\boldsymbol{\beta}_1, \boldsymbol{\beta}_2, \cdots, \boldsymbol{\beta}_n$ 的线性组合，那么我们称向量 $\boldsymbol{\alpha}$ 由向量 $\boldsymbol{\beta}_1, \boldsymbol{\beta}_2, \cdots, \boldsymbol{\beta}_n$ 线性表出. 如果一组向量 $\boldsymbol{\alpha}_1, \boldsymbol{\alpha}_2, \cdots, \boldsymbol{\alpha}_m$ 中每个向量都可以由向量组 $\boldsymbol{\beta}_1, \boldsymbol{\beta}_2, \cdots, \boldsymbol{\beta}_n$ 线性表出，那么称向量组 $\boldsymbol{\alpha}_1, \boldsymbol{\alpha}_2, \cdots, \boldsymbol{\alpha}_m$ 由向量组 $\boldsymbol{\beta}_1, \boldsymbol{\beta}_2, \cdots, \boldsymbol{\beta}_n$ 线性表出. 如果两组向量互相可以线性表出，则称它们是等价的.

例 2.1.1 用向量 $(1, 1, 2)$，$(2, -1, 3)$，$(3, 0, 1)$ 线性表出向量 $(1, 4, 3)$.

解 设线性表出式如下：

$$(1, 4, 3) = x_1(1, 1, 2) + x_2(2, -1, 3) + x_3(3, 0, 1).$$

那么，按各分量分别写出方程，得到方程组如下：

$$\begin{cases} x_1 + 2x_2 + 3x_3 = 1 \\ x_1 - x_2 = 4 \\ 2x_1 + 3x_2 + x_3 = 3 \end{cases},$$

用高斯消元法，把线性方程组的增广矩阵化为简约行阶梯形矩阵：

$$\begin{pmatrix} 1 & 2 & 3 & 1 \\ 1 & -1 & 0 & 4 \\ 2 & 3 & 1 & 3 \end{pmatrix} \rightarrow \begin{pmatrix} 1 & 0 & 0 & 3 \\ 0 & 1 & 0 & -1 \\ 0 & 0 & 1 & 0 \end{pmatrix},$$

于是线性方程组存在唯一解：

$$x_1 = 3, \ x_2 = -1, \ x_3 = 0.$$

这样，向量 $(1, 4, 3)$ 就可以写成向量 $(1, 1, 2)$，$(2, -1, 3)$，$(3, 0, 1)$ 的线性组合：

$$(1, 4, 3) = 3 \cdot (1, 1, 2) - 1 \cdot (2, -1, 3) + 0 \cdot (3, 0, 1).$$

如果向量组 $\boldsymbol{\alpha}_1, \boldsymbol{\alpha}_2, \cdots, \boldsymbol{\alpha}_m$ 可以由向量组 $\boldsymbol{\beta}_1, \boldsymbol{\beta}_2, \cdots, \boldsymbol{\beta}_n$ 线性表出，而向量组 $\boldsymbol{\beta}_1, \boldsymbol{\beta}_2, \cdots, \boldsymbol{\beta}_n$ 又可以由向量组 $\boldsymbol{\gamma}_1, \boldsymbol{\gamma}_2, \cdots, \boldsymbol{\gamma}_l$ 线性表出，那么向量组 $\boldsymbol{\alpha}_1, \boldsymbol{\alpha}_2, \cdots, \boldsymbol{\alpha}_m$ 也可以由向量组 $\boldsymbol{\gamma}_1, \boldsymbol{\gamma}_2, \cdots, \boldsymbol{\gamma}_l$ 线性表出.

事实上，如果

$$\boldsymbol{\alpha}_i = \sum_{j=1}^{n} s_{ij} \boldsymbol{\beta}_j, \ i = 1, 2, \cdots, m.$$

$$\boldsymbol{\beta}_j = \sum_{k=1}^{l} t_{jk} \boldsymbol{\gamma}_k, \ j = 1, 2, \cdots, n.$$

那么

$$\boldsymbol{\alpha}_i = \sum_{j=1}^{n} s_{ij} \sum_{k=1}^{l} t_{jk} \boldsymbol{\gamma}_k = \sum_{k=1}^{l} \left(\sum_{j=1}^{n} s_{ij} t_{jk} \right) \boldsymbol{\gamma}_k, \ i = 1, \ 2, \ \cdots, \ m.$$

这就说明向量组 $\boldsymbol{\alpha}_1$, $\boldsymbol{\alpha}_2$, \cdots, $\boldsymbol{\alpha}_m$ 中每个元素都可以由向量组 $\boldsymbol{\gamma}_1$, $\boldsymbol{\gamma}_2$, \cdots, $\boldsymbol{\gamma}_l$ 线性表出,也就是说,向量组 $\boldsymbol{\alpha}_1$, $\boldsymbol{\alpha}_2$, \cdots, $\boldsymbol{\alpha}_m$ 可以由向量组 $\boldsymbol{\gamma}_1$, $\boldsymbol{\gamma}_2$, \cdots, $\boldsymbol{\gamma}_l$ 线性表出.

定理 2.1.1　向量组之间的等价满足以下性质.

（1）自反性：每个向量组都与自身等价；

（2）对称性：若向量组 $\boldsymbol{\alpha}_1$, $\boldsymbol{\alpha}_2$, \cdots, $\boldsymbol{\alpha}_m$ 与向量组 $\boldsymbol{\beta}_1$, $\boldsymbol{\beta}_2$, \cdots, $\boldsymbol{\beta}_n$ 等价,反过来,则向量组 $\boldsymbol{\beta}_1$, $\boldsymbol{\beta}_2$, \cdots, $\boldsymbol{\beta}_n$ 也与向量组 $\boldsymbol{\alpha}_1$, $\boldsymbol{\alpha}_2$, \cdots, $\boldsymbol{\alpha}_m$ 等价；

（3）传递性：若向量组 $\boldsymbol{\alpha}_1$, $\boldsymbol{\alpha}_2$, \cdots, $\boldsymbol{\alpha}_m$ 与向量组 $\boldsymbol{\beta}_1$, $\boldsymbol{\beta}_2$, \cdots, $\boldsymbol{\beta}_n$ 等价,而向量组 $\boldsymbol{\beta}_1$, $\boldsymbol{\beta}_2$, \cdots, $\boldsymbol{\beta}_n$ 又与向量组 $\boldsymbol{\gamma}_1$, $\boldsymbol{\gamma}_2$, \cdots, $\boldsymbol{\gamma}_l$ 等价,则向量组 $\boldsymbol{\alpha}_1$, $\boldsymbol{\alpha}_2$, \cdots, $\boldsymbol{\alpha}_m$ 与向量组 $\boldsymbol{\gamma}_1$, $\boldsymbol{\gamma}_2$, \cdots, $\boldsymbol{\gamma}_l$ 也等价.

定义 2.1.5　向量组 $\boldsymbol{\alpha}_1$, $\boldsymbol{\alpha}_2$, \cdots, $\boldsymbol{\alpha}_m$ ($m>1$) 中有一个向量可以由其他向量线性表出,那么向量组 $\boldsymbol{\alpha}_1$, $\boldsymbol{\alpha}_2$, \cdots, $\boldsymbol{\alpha}_m$ 称为线性相关的.

从定义知,包含零向量的向量组一定线性相关,特别地,\mathbb{R}^3 中若向量 $\boldsymbol{\alpha}$ 和 $\boldsymbol{\beta}$ 线性相关,则有 $\boldsymbol{\alpha} = k\boldsymbol{\beta}$ 或 $\boldsymbol{\beta} = k\boldsymbol{\alpha}$, $\boldsymbol{\alpha}$ 和 $\boldsymbol{\beta}$ 共线；若向量组 $\boldsymbol{\alpha}$, $\boldsymbol{\beta}$, $\boldsymbol{\gamma}$ 线性相关,则 $\boldsymbol{\alpha}$, $\boldsymbol{\beta}$, $\boldsymbol{\gamma}$ 共面.

下面给出向量组线性相关的等价定义.

定义 2.1.6　向量组 $\boldsymbol{\alpha}_1$, $\boldsymbol{\alpha}_2$, \cdots, $\boldsymbol{\alpha}_m$ 称为线性相关,若存在不全为零的数 k_1, k_2, \cdots, k_m,使得

$$k_1 \boldsymbol{\alpha}_1 + k_2 \boldsymbol{\alpha}_2 + \cdots + k_m \boldsymbol{\alpha}_m = \boldsymbol{0}.$$

定理 2.1.2　定义 2.1.5 和定义 2.1.6 是等价的.

证明：若向量组 $\boldsymbol{\alpha}_1$, $\boldsymbol{\alpha}_2$, \cdots, $\boldsymbol{\alpha}_m$ 是线性相关的,那么至少存在一个元素 $\boldsymbol{\alpha}_i$ 可以由其他元素线性表示,即

$$\boldsymbol{\alpha}_i = k_1 \boldsymbol{\alpha}_1 + \cdots + k_{i-1} \boldsymbol{\alpha}_{i-1} + k_{i+1} \boldsymbol{\alpha}_{i+1} + \cdots + k_m \boldsymbol{\alpha}_m.$$

进一步写成

$$k_1 \boldsymbol{\alpha}_1 + \cdots + k_{i-1} \boldsymbol{\alpha}_{i-1} + (-1) \boldsymbol{\alpha}_i + k_{i+1} \boldsymbol{\alpha}_{i+1} + \cdots + k_m \boldsymbol{\alpha}_m = \boldsymbol{0}.$$

这样就得到一组不全为零的数 $k_i (i=1, \ 2, \ \cdots, \ m)$ 满足第二种定义方式.

反过来,假设向量组 $\boldsymbol{\alpha}_1$, $\boldsymbol{\alpha}_2$, \cdots, $\boldsymbol{\alpha}_m$ 满足线性相关的第二种定义,即存在不全为零的数 k_i ($i=1, \ 2, \ \cdots, \ m$) 使得

$$k_1 \boldsymbol{\alpha}_1 + \cdots + k_{i-1} \boldsymbol{\alpha}_{i-1} + k_i \boldsymbol{\alpha}_i + k_{i+1} \boldsymbol{\alpha}_{i+1} + \cdots + k_m \boldsymbol{\alpha}_m = \boldsymbol{0}.$$

那么不妨假设 $k_i \neq 0$,则有

$$\boldsymbol{\alpha}_i = \left(-\frac{k_1}{k_i} \right) \boldsymbol{\alpha}_1 + \cdots + \left(-\frac{k_{i-1}}{k_i} \right) \boldsymbol{\alpha}_{i-1} + \left(-\frac{k_{i+1}}{k_i} \right) \boldsymbol{\alpha}_{i+1} + \cdots + \left(-\frac{k_m}{k_i} \right) \boldsymbol{\alpha}_m.$$

从而证明了 $\boldsymbol{\alpha}_i$ 可以由向量组中其他元素线性表出.

下面考察不满足线性相关条件的向量组.

定义 2.1.7　若向量组 $\boldsymbol{\alpha}_1$, $\boldsymbol{\alpha}_2$, \cdots, $\boldsymbol{\alpha}_m$ 不线性相关,即没有不全为零的常数 k_1, k_2, \cdots, k_m 使得

$$k_1 \boldsymbol{\alpha}_1 + k_2 \boldsymbol{\alpha}_2 + \cdots + k_m \boldsymbol{\alpha}_m = \boldsymbol{0},$$

则称这个向量组线性无关.

事实上,也可以换个说法来表述线性无关：一个向量组 $\boldsymbol{\alpha}_1$, $\boldsymbol{\alpha}_2$, \cdots, $\boldsymbol{\alpha}_m$ 线性无关是指当且仅当 $k_1 = k_2 = \cdots = k_m = 0$ 时,

$$k_1 \boldsymbol{\alpha}_1 + k_2 \boldsymbol{\alpha}_2 + \cdots + k_m \boldsymbol{\alpha}_m = \boldsymbol{0}$$

成立.

从上面的讨论知，若向量组 $\boldsymbol{\alpha}_1$，$\boldsymbol{\alpha}_2$，\cdots，$\boldsymbol{\alpha}_m$ 线性无关，则它们中任意部分组也线性无关．而对线性相关而言，若向量组 $\boldsymbol{\alpha}_1$，$\boldsymbol{\alpha}_2$，\cdots，$\boldsymbol{\alpha}_m$ 的部分元素构成的向量组线性相关，则向量组 $\boldsymbol{\alpha}_1$，$\boldsymbol{\alpha}_2$，\cdots，$\boldsymbol{\alpha}_m$ 必线性相关．

判断一组向量
$$\boldsymbol{\alpha}_i = (a_{i1}, a_{i2}, \cdots, a_{in}), \quad i=1, 2, \cdots, m$$
是否线性相关．由定义，判断方程
$$x_1 \boldsymbol{\alpha}_1 + x_2 \boldsymbol{\alpha}_2 + \cdots + x_m \boldsymbol{\alpha}_m = \mathbf{0}$$
是否有非零解．若方程有非零解，则 $\boldsymbol{\alpha}_1$，$\boldsymbol{\alpha}_2$，\cdots，$\boldsymbol{\alpha}_m$ 线性相关；若方程仅有零解，则 $\boldsymbol{\alpha}_1$，$\boldsymbol{\alpha}_2$，\cdots，$\boldsymbol{\alpha}_m$ 线性无关．

把方程按分量写出，得到齐次线性方程组
$$\begin{cases} a_{11}x_1 + a_{21}x_2 + \cdots + a_{m1}x_m = 0 \\ a_{12}x_1 + a_{22}x_2 + \cdots + a_{m2}x_m = 0 \\ \cdots\cdots\cdots \\ a_{1n}x_1 + a_{2n}x_2 + \cdots + a_{mn}x_m = 0 \end{cases}.$$

向量组 $\boldsymbol{\alpha}_1$，$\boldsymbol{\alpha}_2$，\cdots，$\boldsymbol{\alpha}_m$ 线性无关当且仅当方程组仅有零解．

例 2.1.2 试判断下面 3 个向量是否线性相关：
$$\boldsymbol{\alpha}_1 = (1, 2, 3), \boldsymbol{\alpha}_2 = (1, 3, 2), \boldsymbol{\alpha}_3 = (2, 3, 1).$$

解 设 $\boldsymbol{\alpha}_1 x_1 + \boldsymbol{\alpha}_2 x_2 + \boldsymbol{\alpha}_3 x_3 = \mathbf{0}$，则由分量方程得到方程组：
$$\begin{cases} x_1 + x_2 + 2x_3 = 0 \\ 2x_1 + 3x_2 + 3x_3 = 0 \\ 3x_1 + 2x_2 + x_3 = 0. \end{cases}$$

把方程组的系数矩阵化为简约行阶梯形：
$$\begin{pmatrix} 1 & 1 & 2 \\ 2 & 3 & 3 \\ 3 & 2 & 1 \end{pmatrix} \rightarrow \begin{pmatrix} 1 & 1 & 2 \\ 0 & 1 & -1 \\ 0 & -1 & -5 \end{pmatrix} \rightarrow \begin{pmatrix} 1 & 1 & 2 \\ 0 & 1 & -1 \\ 0 & 0 & 1 \end{pmatrix} \rightarrow \begin{pmatrix} 1 & 0 & 0 \\ 0 & 1 & 0 \\ 0 & 0 & 1 \end{pmatrix}.$$

故方程仅有零解：
$$x_1 = x_2 = x_3 = 0.$$

从而说明向量 $\boldsymbol{\alpha}_1$，$\boldsymbol{\alpha}_2$，$\boldsymbol{\alpha}_3$ 线性无关．

定理 2.1.3 设向量组 $\boldsymbol{\alpha}_1$，$\boldsymbol{\alpha}_2$，\cdots，$\boldsymbol{\alpha}_m$ 可以由向量组 $\boldsymbol{\beta}_1$，$\boldsymbol{\beta}_2$，\cdots，$\boldsymbol{\beta}_n$ 线性表出且 $m > n$．那么向量组 $\boldsymbol{\alpha}_1$，$\boldsymbol{\alpha}_2$，\cdots，$\boldsymbol{\alpha}_m$ 必线性相关．

证明：一方面要验证 $\boldsymbol{\alpha}_1$，$\boldsymbol{\alpha}_2$，\cdots，$\boldsymbol{\alpha}_m$ 线性相关，只要证明
$$x_1 \boldsymbol{\alpha}_1 + x_2 \boldsymbol{\alpha}_2 + \cdots + x_m \boldsymbol{\alpha}_m = \mathbf{0}$$
有非零解即可．另一方面，由于向量组 $\boldsymbol{\alpha}_1$，$\boldsymbol{\alpha}_2$，\cdots，$\boldsymbol{\alpha}_m$ 可以由向量组 $\boldsymbol{\beta}_1$，$\boldsymbol{\beta}_2$，\cdots，$\boldsymbol{\beta}_n$ 线性表出，也就是说，
$$\boldsymbol{\alpha}_i = \sum_{j=1}^{n} a_{ji} \boldsymbol{\beta}_j, \quad i=1, 2, \cdots, m.$$

线性组合

$$x_1\boldsymbol{\alpha}_1+x_2\boldsymbol{\alpha}_2+\cdots+x_m\boldsymbol{\alpha}_m = \sum_{i=1}^{m} x_i \sum_{j=1}^{n} a_{ji}\boldsymbol{\beta}_j$$

那么 $x_1\boldsymbol{\alpha}_1+x_2\boldsymbol{\alpha}_2+\cdots+x_m\boldsymbol{\alpha}_m = \boldsymbol{0}$ 等价于方程组

$$\begin{cases} a_{11}x_1+a_{12}x_2+\cdots+a_{1m}x_m=0 \\ a_{21}x_1+a_{22}x_2+\cdots+a_{2m}x_m=0 \\ \cdots\cdots\cdots \\ a_{n1}x_1+a_{n2}x_2+\cdots+a_{nm}x_m=0 \end{cases}.$$

又因 $m>n$，线性方程组必有非零解，从而证明向量组 $\boldsymbol{\alpha}_1,\boldsymbol{\alpha}_2,\cdots,\boldsymbol{\alpha}_m$ 线性相关．

推论 2.1.1　任意 $n+1$ 个 n 维向量必线性相关．

推论 2.1.2　两个线性无关的等价的向量组必含有相同个数的向量．

2.2　向量组的秩及极大线性无关组

定义 2.2.1　一个向量组的一部分向量构成的向量组称为一个极大线性无关组，如果这个部分向量组本身是线性无关的，并且从这个向量组中任意添加一个向量所得到的部分向量组都线性相关．

例如在实数域上的向量组

$$\boldsymbol{\alpha}_1=(1,0,0),\boldsymbol{\alpha}_2=(0,1,0),\boldsymbol{\alpha}_3=(0,0,1),\boldsymbol{\alpha}_4=(1,1,1).$$

容易验证这四个向量中的任意三个都是线性无关的，不妨选取线性无关组 $\{\boldsymbol{\alpha}_1,\boldsymbol{\alpha}_2,\boldsymbol{\alpha}_3\}$，则添加向量 $\boldsymbol{\alpha}_4$ 后，向量组 $\{\boldsymbol{\alpha}_1,\boldsymbol{\alpha}_2,\boldsymbol{\alpha}_3,\boldsymbol{\alpha}_4\}$ 线性相关．所以这里 $\{\boldsymbol{\alpha}_1,\boldsymbol{\alpha}_2,\boldsymbol{\alpha}_3\}$ 是向量组的一个极大无关组，从这个例子也可以看出，一组向量的极大线性无关组未必唯一，但这些极大无关组都包含 3 个向量．

由定义知，极大线性无关组满足下面的性质．

（1）一个向量组可以由它的极大线性无关组线性表出；

（2）任意一个极大线性无关组都与向量组自身等价；

（3）向量组的极大线性无关组未必唯一，且两个极大线性无关组等价；

（4）一个向量组的极大线性无关组所含向量的个数相同．

定义 2.2.2　向量组的极大线性无关组所含向量的个数称为这个向量组的秩．

线性无关向量组的极大线性无关组是其本身，一个向量组线性无关当且仅当它的秩与它所含向量的个数相同．任意两个等价的向量组的极大线性无关组等价，因此，等价向量组的秩相等．

在第 1 章利用行列式的子式定义过矩阵的秩，这里矩阵的每一行看作一个向量，矩阵是由行向量组合而成，而若把矩阵的每一列看作一个向量，那么矩阵也可以看作列向量的组合．自然地，把向量的秩的概念引入矩阵中，用向量的方式定义矩阵的秩，并进一步证明，这里的定义和用行列式的子式定义的秩是等价的．

定义 2.2.3　矩阵的行秩是指矩阵的行向量构成的向量组的秩，矩阵的列秩是指矩阵的列向量构成的向量组的秩．

定理 2.2.1　如果齐次线性方程组

$$\begin{cases} a_{11}x_1+a_{12}x_2+\cdots+a_{1m}x_m=0 \\ a_{21}x_1+a_{22}x_2+\cdots+a_{2m}x_m=0 \\ \cdots\cdots\cdots \\ a_{n1}x_1+a_{n2}x_2+\cdots+a_{nm}x_m=0 \end{cases}.$$

的系数矩阵

$$A = \begin{pmatrix} a_{11} & a_{12} & \cdots & a_{1m} \\ a_{21} & a_{22} & \cdots & a_{2m} \\ \vdots & \vdots & & \vdots \\ a_{n1} & a_{n2} & \cdots & a_{nm} \end{pmatrix}$$

的行秩 $r<m$，那么它有非零解．

证明：用 $\boldsymbol{\alpha}_1$，$\boldsymbol{\alpha}_2$，\cdots，$\boldsymbol{\alpha}_n$ 代表矩阵 A 的行向量组，由于矩阵的行秩为 r，故行向量组的极大线性无关组的向量个数为 r．不妨设极大无关组是 $\boldsymbol{\alpha}_1$，$\boldsymbol{\alpha}_2$，\cdots，$\boldsymbol{\alpha}_r$，那么线性方程组与下面的线性方程组同解：

$$\begin{cases} a_{11}x_1 + a_{12}x_2 + \cdots + a_{1m}x_m = 0 \\ a_{21}x_1 + a_{22}x_2 + \cdots + a_{2m}x_m = 0 \\ \cdots\cdots\cdots \\ a_{r1}x_1 + a_{r2}x_2 + \cdots + a_{rm}x_m = 0 \end{cases}.$$

而后一方程组利用高斯消元法容易求其解并且一定有非零解．

下面证明矩阵的行秩等于列秩．

定理 2.2.2　矩阵的行秩等于列秩．

证明：设所讨论的矩阵为 $A = \begin{pmatrix} a_{11} & a_{12} & \cdots & a_{1n} \\ a_{21} & a_{22} & \cdots & a_{2n} \\ \vdots & \vdots & & \vdots \\ a_{m1} & a_{m2} & \cdots & a_{mn} \end{pmatrix}$，而 A 的行秩是 r，列秩是 r_1．

为证明 $r = r_1$，下面先证明 $r_1 \leqslant r$．

矩阵 A 的行向量记为 $\boldsymbol{\alpha}_1$，$\boldsymbol{\alpha}_2$，\cdots，$\boldsymbol{\alpha}_m$，不妨设行向量的极大线性无关组是这里边的 $\boldsymbol{\beta}_1$，$\boldsymbol{\beta}_2$，\cdots，$\boldsymbol{\beta}_r$．其中 $\boldsymbol{\beta}_i = (b_{i1}, b_{i2}, \cdots, b_{in})$．所以 $\boldsymbol{\alpha}_1$，$\boldsymbol{\alpha}_2$，\cdots，$\boldsymbol{\alpha}_m$ 可以由 $\boldsymbol{\beta}_1$，$\boldsymbol{\beta}_2$，\cdots，$\boldsymbol{\beta}_r$ 线性表出：

$$\begin{cases} \boldsymbol{\alpha}_1 = c_{11}\boldsymbol{\beta}_1 + c_{12}\boldsymbol{\beta}_2 + \cdots + c_{1r}\boldsymbol{\beta}_r \\ \boldsymbol{\alpha}_2 = c_{21}\boldsymbol{\beta}_1 + c_{22}\boldsymbol{\beta}_2 + \cdots + c_{2r}\boldsymbol{\beta}_r \\ \cdots\cdots\cdots \\ \boldsymbol{\alpha}_m = c_{m1}\boldsymbol{\beta}_1 + c_{m2}\boldsymbol{\beta}_2 + \cdots + c_{mr}\boldsymbol{\beta}_r \end{cases}.$$

记矩阵

$$B = \begin{pmatrix} b_{11} & b_{12} & \cdots & b_{1n} \\ b_{21} & b_{22} & \cdots & b_{2n} \\ \vdots & \vdots & & \vdots \\ b_{r1} & b_{r2} & \cdots & b_{rn} \end{pmatrix},$$

且

$$C = \begin{pmatrix} c_{11} & c_{12} & \cdots & c_{1r} \\ c_{21} & c_{22} & \cdots & c_{2r} \\ \vdots & \vdots & & \vdots \\ c_{m1} & c_{m2} & \cdots & c_{mr} \end{pmatrix}$$

则 $A=CB$，将矩阵 A 记作分块矩阵：

$$A=(A_1, A_2, \cdots, A_n),$$

其中 A_i 是 A 的第 i 列；同样，把 C 也写成关于列向量的分块矩阵：

$$C=(C_1, C_2, \cdots, C_r),$$

把 $A=CB$，重新写成如下的乘积：

$$(A_1, A_2, \cdots, A_n)=(C_1, C_2, \cdots, C_r)\begin{pmatrix} b_{11} & b_{12} & \cdots & b_{1n} \\ b_{21} & b_{22} & \cdots & b_{2n} \\ \vdots & \vdots & & \vdots \\ b_{r1} & b_{r2} & \cdots & b_{rn} \end{pmatrix},$$

这里

$$A_k = b_{1k}C_1 + b_{2k}C_2 + \cdots + b_{rk}C_r,$$

这就意味着矩阵 A 的每个列向量可以由矩阵 C 的 r 个列向量线性表出，即 A 的列秩 $r_1 \leq r$.

为证明行秩 $r \leq$ 列秩 r_1，考虑矩阵 A 的转置矩阵 A^T. 用上面的讨论得到 A^T 的列秩小于或等于 A^T 的行秩，而 A^T 的列（行）向量组记为 A 的行（列）向量组，结论显然.

下面进一步考虑方阵的秩，把行列式与矩阵的秩联系起来.

定理 2.2.3　n 阶矩阵

$$A = \begin{pmatrix} a_{11} & a_{12} & \cdots & a_{1n} \\ a_{21} & a_{22} & \cdots & a_{2n} \\ \vdots & \vdots & & \vdots \\ a_{n1} & a_{n2} & \cdots & a_{nn} \end{pmatrix}$$

的行列式为零当且仅当 A 的秩小于 n.

证明：先证充分性：因为 A 的秩小于 n，所以 A 的 n 个行向量是线性相关的. 当 $n=1$ 时，线性相关性说明只包含一个向量的行向量是零向量，即 A 为一阶零矩阵，故 A 的行列式为零. 当 $n>1$ 时，n 个行向量线性相关，由线性相关的定义知，至少存在一个行向量可以由其他行向量表出，利用线性表出关系，可以用初等变换把矩阵的这一行变为全零行，因此，矩阵 A 的行列式为零.

下面用归纳法证明必要性：当 $n=1$ 时，由行列式 $|A|=0$ 知，A 中仅包含一个元素 0，因而秩 A 为零. 假设结论对 $n-1$ 阶矩阵成立，下面考察 n 阶矩阵的情形，记 A 的行向量是 $\boldsymbol{\alpha}_1, \boldsymbol{\alpha}_2, \cdots, \boldsymbol{\alpha}_n$，检查第一列元素，假设它们全为零，显然矩阵的秩小于 n，要不然，不妨假设 $a_{11} \neq 0$，经过初等变换，把行列式变为

$$|A| = \begin{vmatrix} a_{11} & a_{12} & \cdots & a_{1n} \\ a_{21} & a_{22} & \cdots & a_{2n} \\ \vdots & \vdots & & \vdots \\ a_{n1} & a_{n2} & \cdots & a_{nn} \end{vmatrix} = \begin{vmatrix} a_{11} & a_{12} & \cdots & a_{1n} \\ 0 & a'_{22} & \cdots & a'_{2n} \\ \vdots & \vdots & & \vdots \\ 0 & a'_{n2} & \cdots & a'_{nn} \end{vmatrix} = a_{11}\begin{vmatrix} a'_{22} & \cdots & a'_{2n} \\ \vdots & \ddots & \vdots \\ a'_{n2} & \cdots & a'_{nn} \end{vmatrix}.$$

其中行向量

$$(0, a'_{i2}, \cdots, a'_{in}) = \boldsymbol{\alpha}_i - \frac{a_{i1}}{a_{11}}\boldsymbol{\alpha}_1,$$

由行列式 $|A|=0$ 得

$$\begin{vmatrix} a'_{22} & \cdots & a'_{2n} \\ \vdots & \ddots & \vdots \\ a'_{n2} & \cdots & a'_{nn} \end{vmatrix} = 0.$$

进一步由归纳知 $n-1$ 阶矩阵

$$\begin{pmatrix} a'_{22} & \cdots & a'_{2n} \\ \vdots & \ddots & \vdots \\ a'_{n2} & \cdots & a'_{nn} \end{pmatrix}$$

的行向量线性相关. 因而向量组

$$\boldsymbol{\alpha}_2 - \frac{a_{21}}{a_{11}}\boldsymbol{\alpha}_1,\ \boldsymbol{\alpha}_3 - \frac{a_{31}}{a_{11}}\boldsymbol{\alpha}_1,\ \cdots,\ \boldsymbol{\alpha}_n - \frac{a_{n1}}{a_{11}}\boldsymbol{\alpha}_1$$

线性相关, 也就是说, 存在不全为零的数 k_2, k_3, \cdots, k_n 使

$$k_2\left(\boldsymbol{\alpha}_2 - \frac{a_{21}}{a_{11}}\boldsymbol{\alpha}_1\right) + k_3\left(\boldsymbol{\alpha}_3 - \frac{a_{31}}{a_{11}}\boldsymbol{\alpha}_1\right) + \cdots + k_n\left(\boldsymbol{\alpha}_n - \frac{a_{n1}}{a_{11}}\boldsymbol{\alpha}_1\right) = \mathbf{0}.$$

把等式重新改写为:

$$-\left(\frac{k_2\ a_{21} + k_3\ a_{31} + \cdots + k_n\ a_{n1}}{a_{11}}\right)\boldsymbol{\alpha}_1 + k_2\boldsymbol{\alpha}_2 + k_3\boldsymbol{\alpha}_3 + \cdots + k_n\boldsymbol{\alpha}_n = \mathbf{0}.$$

由此得到向量组 $\boldsymbol{\alpha}_1$, $\boldsymbol{\alpha}_2$, \cdots, $\boldsymbol{\alpha}_n$ 的一个零线性组合, 其中系数为不全为零的数组:

$$-\left(\frac{k_2\ a_{21} + k_3\ a_{31} + \cdots + k_n\ a_{n1}}{a_{11}}\right),\ k_2,\ k_3,\ \cdots,\ k_n.$$

因此, 向量组 $\boldsymbol{\alpha}_1$, $\boldsymbol{\alpha}_2$, \cdots, $\boldsymbol{\alpha}_n$ 线性相关, 从而证明矩阵的秩小于 n.

定理 2.2.4 一个矩阵的秩是 r 的充分必要条件为矩阵中有一个 r 阶子式不为零而所有 $r+1$ 阶子式全为零.

证明: 必要性: 设矩阵 A 的秩为 r, 则矩阵的 $r+1$ 个行向量都线性相关, 那么矩阵 A 的任意一个 $r+1$ 阶子式的行向量也线性相关, 由上面的定理知, 子式全为零. 下面要证明 A 中至少有一个子式不为零. 因为 A 的秩为 r, A 中有 r 个行向量是线性无关的, 不妨记这些行向量构成的新矩阵为

$$A_1 = \begin{pmatrix} a_{11} & a_{12} & \cdots & a_{1n} \\ a_{21} & a_{22} & \cdots & a_{2n} \\ \vdots & \vdots & & \vdots \\ a_{r1} & a_{r2} & \cdots & a_{rn} \end{pmatrix},$$

矩阵 A_1 的行秩为 r, 所以列秩也为 r, 在 A_1 中存在 r 个列向量线性无关, 不妨假设前 r 列, 则行列式

$$\begin{vmatrix} a_{11} & a_{12} & \cdots & a_{1r} \\ a_{21} & a_{22} & \cdots & a_{2r} \\ \vdots & \vdots & & \vdots \\ a_{r1} & a_{r2} & \cdots & a_{rr} \end{vmatrix} \neq 0.$$

这也就证明矩阵 A 中存在 r 阶子式不为零.

充分性: 用反证法, 假设秩不为 r, 记秩为 s, 那么要么 $r<s$, 要么 $r>s$. 假设 $r<s$, 由必要性知, 矩阵

的秩为 s，则矩阵中至少有一个 s 阶非零子式，从而也有 $r+1$ 阶非零子式，与题设矛盾．同理，若 $r>s$，则不存在 r 阶非零子式，也与题设矛盾．

推论 2.2.1　秩为 r 的矩阵中，不为零的 r 阶子式所在行是矩阵的行向量组的极大线性无关组，它所在列是矩阵的列向量组的一个极大线性无关组．

2.3　线性方程组的解

在向量和矩阵的理论知识基础上，讨论线性方程组求解问题，给出线性方程组有解的判别条件．

设线性方程组为

$$\begin{cases} a_{11}x_1+a_{12}x_2+\cdots+a_{1n}x_n=b_1 \\ a_{21}x_1+a_{22}x_2+\cdots+a_{2n}x_n=b_2 \\ \cdots\cdots\cdots \\ a_{m1}x_1+a_{m2}x_2+\cdots+a_{mn}x_n=b_m \end{cases}.$$

把方程组写成向量的方程形式：

$$x_1\boldsymbol{\alpha}_1+\cdots+x_n\boldsymbol{\alpha}_n=\boldsymbol{\beta}.$$

其中，$\boldsymbol{\alpha}_i=(a_{1i},\ a_{2i},\ \cdots,\ a_{mi})^{\mathrm{T}}$，$\boldsymbol{\beta}=(b_1,\ b_2,\ \cdots,\ b_m)^{\mathrm{T}}$．

线性方程组有解的充分必要条件是向量 $\boldsymbol{\beta}$ 可以写成向量组 $\boldsymbol{\alpha}_1,\ \boldsymbol{\alpha}_2,\ \cdots,\ \boldsymbol{\alpha}_n$ 的线性组合．用矩阵的秩的概念表述如下．

定理 2.3.1　线性方程组有解的充分必要条件是它的系数矩阵

$$A=\begin{pmatrix} a_{11} & a_{12} & \cdots & a_{1n} \\ a_{21} & a_{22} & \cdots & a_{2n} \\ \vdots & \vdots & & \vdots \\ a_{m1} & a_{m2} & \cdots & a_{mn} \end{pmatrix}$$

和增广矩阵

$$\overline{A}=\begin{pmatrix} a_{11} & a_{12} & \cdots & a_{1n} & b_1 \\ a_{21} & a_{22} & \cdots & a_{2n} & b_2 \\ \vdots & \vdots & & \vdots & \vdots \\ a_{m1} & a_{m2} & \cdots & a_{mn} & b_n \end{pmatrix}$$

有相同的秩．

证明：必要性：设线性方程组有解，则向量 $\boldsymbol{\beta}$ 可以由向量组 $\boldsymbol{\alpha}_1,\ \boldsymbol{\alpha}_2,\ \cdots,\ \boldsymbol{\alpha}_n$ 线性表出，那么向量组 $\boldsymbol{\alpha}_1,\ \boldsymbol{\alpha}_2,\ \cdots,\ \boldsymbol{\alpha}_n$ 和向量组 $\boldsymbol{\alpha}_1,\ \boldsymbol{\alpha}_2,\ \cdots,\ \boldsymbol{\alpha}_n,\ \boldsymbol{\beta}$ 有相同的秩，即矩阵 A 和 \overline{A} 有相同的秩．

充分性：设矩阵 A 和 \overline{A} 有相同的秩，那么它们的列向量组 $\boldsymbol{\alpha}_1,\ \boldsymbol{\alpha}_2,\ \cdots,\ \boldsymbol{\alpha}_n$ 和 $\boldsymbol{\alpha}_1,\ \boldsymbol{\alpha}_2,\ \cdots,\ \boldsymbol{\alpha}_n,\ \boldsymbol{\beta}$ 有相同的秩，不妨设它们的秩为 r，那么向量组 $\boldsymbol{\alpha}_1,\ \boldsymbol{\alpha}_2,\ \cdots,\ \boldsymbol{\alpha}_n$ 中包含一个有 r 个向量的极大无关组，不妨假设为

$$\boldsymbol{\alpha}_1,\ \boldsymbol{\alpha}_2,\ \cdots,\ \boldsymbol{\alpha}_r,$$

那么，这一极大无关组也是 $\boldsymbol{\alpha}_1,\ \boldsymbol{\alpha}_2,\ \cdots,\ \boldsymbol{\alpha}_n,\ \boldsymbol{\beta}$ 的极大无关组，于是 $\boldsymbol{\beta}$ 可以由 $\boldsymbol{\alpha}_1,\ \boldsymbol{\alpha}_2,\ \cdots,\ \boldsymbol{\alpha}_r$ 线性表出，从而也可以由 $\boldsymbol{\alpha}_1,\ \boldsymbol{\alpha}_2,\ \cdots,\ \boldsymbol{\alpha}_n$ 线性表出，因此方程组有解．

设矩阵 A 和 \overline{A} 的秩都是 r，D 是矩阵 A 的 r 阶非零子式，那么 D 所在的行是 \overline{A} 的行向量的极大线性无关组，其他行向量由 D 所在行向量组表出，这用线性方程组来解释的话，也就是非零子式 D 对应的行确定的线性方程组与原方程组同解. 不妨假设子式 D 在矩阵 A 的左上角，那么方程组

$$\begin{cases} a_{11}x_1+a_{12}x_2+\cdots+a_{1n}x_n=b_1 \\ a_{21}x_1+a_{22}x_2+\cdots+a_{2n}x_n=b_2 \\ \cdots\cdots\cdots \\ a_{r1}x_1+a_{r2}x_2+\cdots+a_{rn}x_n=b_r \end{cases} \tag{2.3.1}$$

与原方程同解. 由于子式

$$D=\begin{vmatrix} a_{11} & a_{12} & \cdots & a_{1r} \\ a_{21} & a_{22} & \cdots & a_{2r} \\ \vdots & \vdots & & \vdots \\ a_{r1} & a_{r2} & \cdots & a_{rr} \end{vmatrix} \neq 0,$$

当 $r=n$ 时，方程组有唯一解，方程组的解为

$$\begin{pmatrix} x_1 \\ x_2 \\ \vdots \\ x_n \end{pmatrix}=\begin{pmatrix} a_{11} & a_{12} & \cdots & a_{1n} \\ a_{21} & a_{22} & \cdots & a_{2n} \\ \vdots & \vdots & \ddots & \vdots \\ a_{n1} & a_{n2} & \cdots & a_{nn} \end{pmatrix}^{-1}\begin{pmatrix} b_1 \\ b_2 \\ \vdots \\ b_n \end{pmatrix}.$$

当 $r<n$ 时，把方程组改写为

$$\begin{cases} a_{11}x_1+a_{12}x_2+\cdots+a_{1r}x_r=b_1-a_{1,r+1}x_{r+1}-\cdots-a_{1,n}x_n \\ a_{21}x_1+a_{22}x_2+\cdots+a_{2r}x_r=b_2-a_{2,r+1}x_{r+1}-\cdots-a_{2,n}x_n \\ \cdots\cdots\cdots \\ a_{r1}x_1+a_{r2}x_2+\cdots+a_{rr}x_r=b_r-a_{r,r+1}x_{r+1}-\cdots-a_{r,n}x_n \end{cases}, \tag{2.3.2}$$

假若给定 x_{r+1}，\cdots，x_n 一组值，可以用以下三种方法求解方程组（2.3.2）中的 x_1，x_2，\cdots，x_r.

（1）因为 $D\neq 0$，x_1，x_2，\cdots，x_r 的系数矩阵可逆，用系数矩阵的逆左乘：

$$\begin{pmatrix} x_1 \\ x_2 \\ \vdots \\ x_r \end{pmatrix}=\begin{pmatrix} a_{11} & a_{12} & \cdots & a_{1r} \\ a_{21} & a_{22} & \cdots & a_{2r} \\ \vdots & \vdots & \ddots & \vdots \\ a_{r1} & a_{r2} & \cdots & a_{rr} \end{pmatrix}^{-1}\begin{pmatrix} b_1-a_{1,r+1}x_{r+1}-\cdots-a_{1,n}x_n \\ b_2-a_{2,r+1}x_{r+1}-\cdots-a_{2,n}x_n \\ \vdots \\ b_r-a_{r,r+1}x_{r+1}-\cdots-a_{r,n}x_n \end{pmatrix},$$

于是得到方程组（2.3.1）的解.

（2）也可以利用高斯消元法求解方程组（2.3.2）. 利用高斯消元法，方程组（2.3.2）变换为如下形式：

$$\begin{cases} x_1=b'_1+a'_{1,r+1}x_{r+1}+\cdots+a'_{1,n}x_n \\ \cdots\cdots\cdots \\ x_r=b'_r+a'_{r,r+1}x_{r+1}+\cdots+a'_{r,n}x_n \end{cases}. \tag{2.3.3}$$

（3）用克拉默规则，给定 x_{r+1}，\cdots，x_n 一组值，对应一个方程组

$$\begin{cases} a_{11}x_1 + a_{12}x_2 + \cdots + a_{1r}x_r = b'_1 \\ a_{21}x_1 + a_{22}x_2 + \cdots + a_{2r}x_r = b'_2 \\ \cdots\cdots\cdots \\ a_{r1}x_1 + a_{r2}x_2 + \cdots + a_{rr}x_r = b'_r \end{cases},$$

用 $(b'_1, b'_2, \cdots, b'_r)^{\mathrm{T}}$ 代替系数矩阵

$$\begin{pmatrix} a_{11} & a_{12} & \cdots & a_{1r} \\ a_{21} & a_{22} & \cdots & a_{2r} \\ \vdots & \vdots & \ddots & \vdots \\ a_{r1} & a_{r2} & \cdots & a_{rr} \end{pmatrix}$$

中的第 i 列计算行列式 D_i，那么得到 x_1, x_2, \cdots, x_r 的唯一解：

$$x_1 = \frac{D_1}{D}, \quad x_2 = \frac{D_2}{D}, \quad \cdots, \quad x_r = \frac{D_r}{D}.$$

定义 2.3.1 设 (x_1, x_2, \cdots, x_n) 是线性方程组（2.3.1）的解，满足式（2.3.3），未知量 x_1, x_2, \cdots, x_r 可以由未知量 x_{r+1}, x_{r+2}, \cdots, x_n 表示出来，x_{r+1}, x_{r+2}, \cdots, x_n 称为一组**自由未知量**。

下面研究线性方程组解的结构。

齐次线性方程组

$$\begin{cases} a_{11}x_1 + a_{12}x_2 + \cdots + a_{1n}x_n = 0 \\ a_{21}x_1 + a_{22}x_2 + \cdots + a_{2n}x_n = 0 \\ \cdots\cdots\cdots \\ a_{m1}x_1 + a_{m2}x_2 + \cdots + a_{mn}x_n = 0 \end{cases}.$$

的解所构成的集合具有下面的性质。

（1）两个解的和还是方程组的解。

设 $x = (x_1, x_2, \cdots, x_n)$ 和 $y = (y_1, y_2, \cdots, y_n)$ 是方程组的两个解，那么

$$\sum_{j=1}^{n} a_{ij} x_j = 0, \quad (i = 1, 2, \cdots, m),$$

$$\sum_{j=1}^{n} a_{ij} y_j = 0, \quad (i = 1, 2, \cdots, m).$$

两个解的和代入方程组得到

$$\sum_{j=1}^{n} a_{ij}(x_j + y_j) = \sum_{j=1}^{n} a_{ij} x_j + \sum_{j=1}^{n} a_{ij} y_j = 0, \quad (i = 1, 2, \cdots, m),$$

也就是说，$x+y$ 是方程组的解。

（2）一个解的倍数也是方程组的解。

设 $x = (x_1, x_2, \cdots, x_n)$ 是方程组的解，c 是常数，那么 cx 是方程组的解，这是因为

$$\sum_{j=1}^{n} a_{ij}(c x_j) = c \sum_{j=1}^{n} a_{ij} x_j = 0, \quad (i = 1, 2, \cdots, m).$$

由上面的两个性质，可以看出，齐次线性方程组的解的线性组合还是方程组的解。于是，自然地，会得到如下问题：齐次线性方程组的解空间能否用一组向量来线性表出。为解决此问题，引入一个概念。

定义 2.3.2 齐次线性方程组的一组解 $\mu_1, \mu_2, \cdots, \mu_t$ 叫作方程组的**基础解系**，如果

(1) 方程组的任意解都可以写成 $\mu_1, \mu_2, \cdots, \mu_t$ 的线性组合；

(2) $\mu_1, \mu_2, \cdots, \mu_t$ 线性无关.

下面要证明齐次线性方程组有基础解系.

定理 2.3.2 如果含 n 个变量的齐次线性方程组有非零解，则它有基础解系，且基础解系所含解的个数等于 $n-r$，这里 r 为系数矩阵的秩.

证明：方程组的矩阵的秩为 r，不妨假设左上角的 r 阶子式非零. 于是，利用前面的讨论知，方程组写成

$$\begin{cases} a_{11}x_1+a_{12}x_2+\cdots+a_{1r}x_r=-a_{1,r+1}x_{r+1}-\cdots-a_{1,n}x_n \\ a_{21}x_1+a_{22}x_2+\cdots+a_{2r}x_r=-a_{2,r+1}x_{r+1}-\cdots-a_{2,n}x_n \\ \cdots\cdots\cdots \\ a_{r1}x_1+a_{r2}x_2+\cdots+a_{rr}x_r=-a_{r,r+1}x_{r+1}-\cdots-a_{r,n}x_n \end{cases}.$$

如果 $r=n$，方程组只有零解，不存在基础解系. 下面设 $r<n$. 其中自由未知量是 x_{r+1}, \cdots, x_n. 把自由未知量的任意一组值 (c_{r+1}, \cdots, c_n) 代入得到方程组的一个解，且自由未知量的不同取值，得到的解也不同. 把 $(1, 0, \cdots, 0), (0, 1, \cdots, 0), \cdots, (0, \cdots, 0, 1)$ 这 $n-r$ 个量代替 (c_{r+1}, \cdots, c_n) 得到 $n-r$ 个解：

$$\begin{cases} \mu_1=(c_{11}, \cdots, c_{1r}, 1, 0, \cdots, 0) \\ \mu_2=(c_{21}, \cdots, c_{2r}, 0, 1, \cdots, 0) \\ \cdots\cdots\cdots \\ \mu_{n-r}=(c_{n-r,1}, \cdots, c_{n-r,r}, 0, 0, \cdots, 1) \end{cases}.$$

下面证明得到的这组解就是一个基础解系. 首先证明这 $\mu_1, \mu_2, \cdots, \mu_{n-r}$ 线性无关. 事实上，如果

$$k_1\mu_1+k_2\mu_2+\cdots+k_{n-r}\mu_{n-r}=0,$$

即

$$\left(\sum_{j=1}^{n-r}k_jc_{j1}, \sum_{j=1}^{n-r}k_jc_{j2}, \cdots, \sum_{j=1}^{n-r}k_jc_{jr}, k_1, k_2, \cdots, k_{n-r}\right)=(0, 0, \cdots, 0, 0, 0, \cdots, 0).$$

由最后 $n-r$ 个分量知，

$$k_1=k_2=\cdots=k_{n-r}=0.$$

因此，$\mu_1, \mu_2, \cdots, \mu_{n-r}$ 线性无关.

下面再证明方程组的任意解可以由这组线性无关组线性表出. 设

$$\mu=(c_1, c_2, \cdots, c_r, c_{r+1}, c_{r+2}, \cdots, c_n)$$

是方程组的解，由于 $\mu_1, \mu_2, \cdots, \mu_{n-r}$ 是方程组的解，所以线性组合

$$c_{r+1}\mu_1+c_{r+2}\mu_2+\cdots+c_n\mu_{n-r}$$

也是方程组的解，比较这个解 μ 后 $n-r$ 个分量，这 $n-r$ 个自由未知量的值相同，从而这两个解相同，即

$$\mu=c_{r+1}\mu_1+c_{r+2}\mu_2+\cdots+c_n\mu_{n-r}.$$

也就是说，任意一个解 μ 都能表示成 $\mu_1, \mu_2, \cdots, \mu_{n-r}$ 的线性组合，这就证明了 $\mu_1, \mu_2, \cdots, \mu_{n-r}$ 是一个基础解系. 因为解空间的不同基础解系是等价的，并且都是线性无关组，因而所有基础解系都有相同个数的向量.

下面考察一般线性方程组的解的结构.

如果把一般线性方程组

$$\begin{cases} a_{11}x_1+a_{12}x_2+\cdots+a_{1n}x_n=b_1 \\ a_{21}x_1+a_{22}x_2+\cdots+a_{2n}x_n=b_2 \\ \cdots\cdots\cdots \\ a_{m1}x_1+a_{m2}x_2+\cdots+a_{mn}x_n=b_m \end{cases}.$$

等式右端的常数项换为0，即可得到齐次线性方程组

$$\begin{cases} a_{11}x_1+a_{12}x_2+\cdots+a_{1n}x_n=0 \\ a_{21}x_1+a_{22}x_2+\cdots+a_{2n}x_n=0 \\ \cdots\cdots\cdots \\ a_{m1}x_1+a_{m2}x_2+\cdots+a_{mn}x_n=0 \end{cases}.$$

把得到的这个齐次线性方程组称为方程组的导出组．一般线性方程组的解和其导出组的解之间关系如下．

（1）一般线性方程组的两个解的差是它的导出组的解．

（2）一般线性方程组的一个解和它的导出组的解之和还是这个一般线性方程组的一个解．

定理 2.3.3 如果 v_0 是方程组的一个特解，那么方程组的任意一个解 v 都可以写成

$$v=v_0+\mu,$$

其中 μ 是导出组的一个解．因此，对于方程组的任意一个特解 v_0，当 μ 取遍导出组的全部解时，上式就得到方程组的全部解．

证明是显然的，因对任意解 v，

$$v-v_0=\mu$$

是导出组的解，只要取遍所有导出组的解 μ，就得到方程组的全部解．

根据定理，要求方程组的任意解，只要计算方程组的一个特解 v_0，然后计算导出组的基础解系 μ_1，μ_2，\cdots，μ_{n-r}，任意解 v 可以表示成：

$$v=v_0+k_1\mu_1+\cdots+k_{n-r}\mu_{n-r}.$$

其中 k_i 是任意值．

推论 2.3.1 若线性方程组有解，则方程组有唯一解当且仅当它的导出组只有零解．

例 2.3.1 给出线性方程组

$$\begin{cases} x_1-2x_2+x_3-x_4+x_5=1 \\ 2x_1-3x_2+3x_3-2x_4-3x_5=2 \\ 3x_1-5x_2+5x_3+4x_4+3x_5=4 \end{cases}$$

的一个特解和导出组的一个基础解系，并表出方程组的全部解．

解 对方程组的增广矩阵作初等行变换：

$$\begin{pmatrix} 1 & -2 & 1 & -1 & 1 & 1 \\ 2 & -3 & 3 & -2 & -3 & 2 \\ 3 & -5 & 5 & 4 & 3 & 4 \end{pmatrix}$$

$$\rightarrow \begin{pmatrix} 1 & -2 & 1 & -1 & 1 & 1 \\ 0 & 1 & 1 & 0 & -5 & 0 \\ 0 & 0 & 1 & 7 & 5 & 1 \end{pmatrix}$$

$$\rightarrow \begin{pmatrix} 1 & 0 & 0 & -22 & -24 & -2 \\ 0 & 1 & 0 & -7 & -10 & -1 \\ 0 & 0 & 1 & 7 & 5 & 1 \end{pmatrix}.$$

于是，得到方程组的同解方程组如下：

$$\begin{cases} x_1 = -2 + 22\,x_4 + 24\,x_5 \\ x_2 = -1 + 7\,x_4 + 10\,x_5 \\ x_3 = 1 - 7\,x_4 - 5\,x_5 \end{cases},$$

方程组的一个特解是 $\nu_0 = (-2, -1, 1, 0, 0)$.

导出组的同解方程组是

$$\begin{cases} x_1 = 22\,x_4 + 24\,x_5 \\ x_2 = 7\,x_4 + 10\,x_5 \\ x_3 = -7\,x_4 - 5\,x_5 \end{cases}.$$

导出组的一组基础解系：

$$\mu_1 = (22, 7, -7, 1, 0),\ \mu_2 = (24, 10, -5, 0, 1).$$

从而，原方程组的全部解可以表示为

$$\nu = (22\,k_1 + 24\,k_2 - 2,\ 7\,k_1 + 10\,k_2 - 1,\ -7\,k_1 - 5\,k_2 + 1,\ k_1,\ k_2).$$

习　题

1. 设

$$\boldsymbol{\alpha}_1 = \begin{pmatrix} 1 \\ 2 \\ 1 \end{pmatrix},\ \boldsymbol{\alpha}_2 = \begin{pmatrix} 2 \\ 1 \\ 2 \end{pmatrix},\ \boldsymbol{\alpha}_3 = \begin{pmatrix} 1 \\ 1 \\ 0 \end{pmatrix},\ \boldsymbol{\beta} = \begin{pmatrix} 1 \\ 1 \\ 1 \end{pmatrix}.$$

判断向量 $\boldsymbol{\beta}$ 是否是向量 $\boldsymbol{\alpha}_1$，$\boldsymbol{\alpha}_2$，$\boldsymbol{\alpha}_3$ 的线性组合？若是，试求 $\boldsymbol{\beta}$ 关于 $\boldsymbol{\alpha}_1$，$\boldsymbol{\alpha}_2$，$\boldsymbol{\alpha}_3$ 的线性表出.

2. 判断向量组

$$\boldsymbol{\alpha} = (1, 0, 1, 1)^T,\ \boldsymbol{\beta} = (2, 1, 3, 2)^T,\ \boldsymbol{\gamma} = (1, 1, 2, 2)^T$$

的线性相关性.

3. 向量 $\boldsymbol{\beta} = (2, 3, -1)^T$ 是否为向量组

$$\boldsymbol{\alpha}_1 = (1, -1, 2)^T,\ \boldsymbol{\alpha}_2 = (-1, 2, -3)^T,\ \boldsymbol{\alpha}_3 = (2, -3, 5)^T$$

的线性组合？若是，求其线性组合.

4. 求向量组 $\boldsymbol{\alpha}_1$，$\boldsymbol{\alpha}_2$，$\boldsymbol{\alpha}_3$ 的秩，其中

$$\boldsymbol{\alpha}_1 = (1, 0, 1, 0)^T,\ \boldsymbol{\alpha}_2 = (-1, 1, 2, 1)^T,\ \boldsymbol{\alpha}_3 = (-1, 3, 8, 3)^T.$$

5. 求向量组

$$\boldsymbol{\alpha}_1 = (1, 2, 1)^T,\ \boldsymbol{\alpha}_2 = (1, 1, 0)^T,\ \boldsymbol{\alpha}_3 = (0, 1, 1)^T,\ \boldsymbol{\alpha}_4 = (3, 3, 2)^T$$

的一个极大无关组，并把每个向量用极大无关组表示出来.

6. 求齐次线性方程组的一个基础解系：
$$\begin{cases} 2x_1 - 4x_2 + 5x_3 + 3x_4 = 0, \\ 3x_1 - 6x_2 + 4x_3 + 2x_4 = 0, \\ -3x_1 + 6x_2 + 3x_3 + 3x_4 = 0. \end{cases}$$

7. 设有线性方程组
$$\begin{cases} x_1 + 5x_2 - x_3 - x_4 = -1, \\ x_1 - 2x_2 + x_3 + 3x_4 = 3, \\ 3x_1 + x_2 + x_3 + 5x_4 = 5, \\ 5x_1 - 3x_2 + 3x_3 + 11x_4 = 11. \end{cases},$$

使用方程组的特解与其导出组的一个基础解系给出其全部解.

第 3 章 线性空间

本章主要介绍 n 维向量空间的概念、向量空间的基和坐标,并将向量空间及基与坐标的概念推广到更抽象的线性空间. 为了更好地理解抽象的 n 维线性空间理论,我们将这些理论应用在三维向量空间,并给出三维向量空间基与坐标相关理论在影视领域应用的实例.

3.1 \mathbb{R}^n 向量空间的内积

在 \mathbb{R}^3 (也称三维几何空间)中,向量的内积,也称点积或数量积,描述了内积与向量的长度以及夹角的关系,其具体定义如下.

定义 3.1.1 设 $a, b \in \mathbb{R}^3$,
$$(a, b) = a \cdot b = |a||b|\cos\langle a, b\rangle \tag{3.1.1}$$
$|\cdot|$ 表示向量长度,$\langle a, b\rangle$ 表示 a 与 b 的夹角.

从几何上看,如图 3.1 所示,$|a|\cos\langle a, b\rangle$ 恰为向量 a 在 b 上的投影,这里记作 $(a)_b$,即
$$(a)_b = |a|\cos\langle a, b\rangle$$
此时,a 与 b 内积可写作
$$(a, b) = |b|(a)_b \tag{3.1.2}$$

定义 3.1.2 $a, b \in \mathbb{R}^3$,若
$$\gamma = (a)_b \frac{b}{|b|}$$
则称 γ 是 a 在 b 上投影向量.

由定义易得

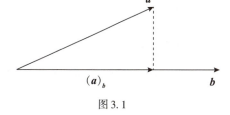

图 3.1

$$\gamma = (a)_b \frac{b}{|b|} = \frac{(a, b)}{(b, b)} b. \tag{3.1.3}$$

若 a, b 为非零向量,由定义可以得到
$$\cos\langle a, b\rangle = \frac{a \cdot b}{|a||b|}, \quad |a| = \sqrt{a \cdot a} = \sqrt{(a, a)} \tag{3.1.4}$$

由式 (3.1.4) 易知,若 a, b 为非零向量,则

$$a \cdot b = 0 \Leftrightarrow <a, b> = \frac{\pi}{2}$$

即内积为零是两个非零向量 a, b 垂直的充要条件.

根据定义, 可以推出 \mathbb{R}^3 向量的内积具有如下性质.

(1) 交换律 $a \cdot b = b \cdot a$;

(2) 分配律 $(a+b) \cdot c = a \cdot c + b \cdot c$.

证明: 当 $c = 0$ 时, 结论显然成立.

当 $c \neq 0$ 时, 根据式 (3.1.2), 有

$$(a+b) \cdot c = |c|(a+b)_c = |c|(a)_c + |c|(b)_c = (a, c) + (b, c)$$

(3) 结合律对于 $\forall \lambda \in \mathbb{R}$, $(\lambda a) \cdot b = \lambda(a \cdot b)$, $a \cdot (\lambda b) = \lambda(a \cdot b)$.

证明: 当 $b = 0$ 时, 结论显然成立.

当 $b \neq 0$ 时, 由于

$$(\lambda a) b = |b|(\lambda a)_b = |b|\lambda(a)_b = \lambda|b|(a)_b = \lambda(a \cdot b)$$

根据交换律可证得 $a \cdot (\lambda b) = \lambda(a \cdot b)$.

我们将从 3.2 节知道, 三维向量总能表示为三个相互垂直的单位向量的线性组合. 我们用 i, j 和 k 分别表示这三个相互垂直的单位向量. 若 $a = a_1 i + a_2 j + a_3 k$, 简记为 (a_1, a_2, a_3); $b = b_1 i + b_2 j + b_3 k$, 简记为 (b_1, b_2, b_3), 由于 $i \perp j$, $i \perp k$, $j \perp k$, 可得

$$a \cdot b = a_1 b_1 + a_2 b_2 + a_3 b_3 \tag{3.1.5}$$

现在将三维向量的内积推广到 n 维实向量, 在 n 维空间中定义向量内积的运算, 在此基础上定义向量的夹角和长度, 使 n 维空间的向量具有度量性.

定义 3.1.3 设 $\boldsymbol{\alpha} = (a_1, a_2, \cdots, a_n)^T$ 和 $\boldsymbol{\beta} = (b_1, b_2, \cdots, b_n)^T$, $\boldsymbol{\alpha}, \boldsymbol{\beta} \in \mathbb{R}^n$, 规定 $\boldsymbol{\alpha}$ 与 $\boldsymbol{\beta}$ 的内积为

$$(\boldsymbol{\alpha}, \boldsymbol{\beta}) = a_1 b_1 + a_2 b_2 + \cdots + a_n b_n.$$

由定义及矩阵乘法可知, $\boldsymbol{\alpha}, \boldsymbol{\beta}$ 的内积亦可以写作:

$$(\boldsymbol{\alpha}, \boldsymbol{\beta}) = \boldsymbol{\alpha}^T \boldsymbol{\beta}$$

根据定义, 可以证明内积有如下性质.

(1) $(\boldsymbol{\alpha}, \boldsymbol{\beta}) = (\boldsymbol{\beta}, \boldsymbol{\alpha})$;

(2) $(\boldsymbol{\alpha}+\boldsymbol{\beta}, \boldsymbol{\gamma}) = (\boldsymbol{\alpha}, \boldsymbol{\beta}) + (\boldsymbol{\beta}, \boldsymbol{\gamma})$;

(3) $(k\boldsymbol{\alpha}, \boldsymbol{\beta}) = k(\boldsymbol{\alpha}, \boldsymbol{\beta})$;

(4) $(\boldsymbol{\alpha}, \boldsymbol{\alpha}) \geq 0$, 当且仅当 $\boldsymbol{\alpha} = 0$ 时等号成立.

其中 $\boldsymbol{\alpha}, \boldsymbol{\beta}, \boldsymbol{\gamma} \in \mathbb{R}^n$, $k \in \mathbb{R}$.

同样, 我们可以如三维几何空间中向量长度的定义方式, 定义 n 维向量 $\boldsymbol{\alpha}$ 的长度.

定义 3.1.4 向量 $\boldsymbol{\alpha}$ 的长度:

$$|\boldsymbol{\alpha}| = \sqrt{(a, a)}$$

定理 3.1.1 柯西-施瓦茨 (Cauchy-Schwarz) 不等式: 向量的内积满足

$$|(\boldsymbol{\alpha}, \boldsymbol{\beta})| \leq |\boldsymbol{\alpha}||\boldsymbol{\beta}| \tag{3.1.6}$$

证明: 当 $\boldsymbol{\beta} = 0$ 时, $(\boldsymbol{\alpha}, \boldsymbol{\beta}) = 0$, $|\boldsymbol{\beta}| = 0$, 式 (3.1.6) 显然成立.

当 $\boldsymbol{\beta} \neq 0$ 时, 作新向量 $\boldsymbol{\alpha} + t\boldsymbol{\beta}$, t 为任意实数. 由内积性质 (4) 得

$$(\boldsymbol{\alpha}+t\boldsymbol{\beta}, \boldsymbol{\alpha}+t\boldsymbol{\beta}) \geq 0,$$

根据性质（2）、性质（3）展开上式，得
$$(\boldsymbol{\alpha}, \boldsymbol{\alpha}) + 2(\boldsymbol{\alpha}, \boldsymbol{\beta})t + (\boldsymbol{\beta}, \boldsymbol{\beta})t^2 \geq 0.$$

上式左侧是关于 t 的二次三项不等式.

对于任意实数 t，不等式恒成立，又由于 $(\boldsymbol{\beta}, \boldsymbol{\beta}) \geq 0$，因此判别式
$$4(\boldsymbol{\alpha}, \boldsymbol{\beta})^2 - 4(\boldsymbol{\alpha}, \boldsymbol{\alpha})(\boldsymbol{\beta}, \boldsymbol{\beta}) \leq 0,$$

即 $(\boldsymbol{\alpha}, \boldsymbol{\beta})^2 \leq (\boldsymbol{\alpha}, \boldsymbol{\alpha})(\boldsymbol{\beta}, \boldsymbol{\beta}) = |\boldsymbol{\alpha}|^2 |\boldsymbol{\beta}|^2$，故有 $|(\boldsymbol{\alpha}, \boldsymbol{\beta})| \leq |\boldsymbol{\alpha}||\boldsymbol{\beta}|$.

不难证明定理 3.1.1 中等式（3.1.6）成立的充分条件是 $\boldsymbol{\alpha}$ 与 $\boldsymbol{\beta}$ 线性相关. 在三维几何空间，柯西-施瓦茨不等式中等式成立的充要条件是两个三维向量共线（或平行）.

由柯西-施瓦茨不等式知，两个向量的内积小于等于两向量长度的乘积，由此可以定义 n 维向量空间两向量之间的夹角.

定义 3.1.5 向量 $\boldsymbol{\alpha}, \boldsymbol{\beta}$ 的夹角：
$$<\boldsymbol{\alpha}, \boldsymbol{\beta}> = \arccos \frac{(\boldsymbol{\alpha}, \boldsymbol{\beta})}{|\boldsymbol{\alpha}||\boldsymbol{\beta}|}.$$

由定义 3.1.5 可知零向量与任何向量垂直.

定理 3.1.2 非零向量 $\boldsymbol{\alpha}, \boldsymbol{\beta}$ 正交（也称垂直）的充要条件是 $(\boldsymbol{\alpha}, \boldsymbol{\beta}) = 0$.

证明：由于 $\boldsymbol{\alpha}, \boldsymbol{\beta} \neq 0$，根据定义 3.1.5 可得
$$<\boldsymbol{\alpha}, \boldsymbol{\beta}> = \frac{\pi}{2} \Leftrightarrow (\boldsymbol{\alpha}, \boldsymbol{\beta}) = 0.$$

在三维几何空间中，向量 $\boldsymbol{\alpha}, \boldsymbol{\beta}, \boldsymbol{\alpha}+\boldsymbol{\beta}$ 构成三角形，它们的长度满足三角不等式
$$|\boldsymbol{\alpha}+\boldsymbol{\beta}| \leq |\boldsymbol{\alpha}| + |\boldsymbol{\beta}|.$$

当 $\boldsymbol{\alpha}$ 垂直于 $\boldsymbol{\beta}$ 时，满足勾股定理
$$|\boldsymbol{\alpha}+\boldsymbol{\beta}|^2 = |\boldsymbol{\alpha}|^2 + |\boldsymbol{\beta}|^2.$$

在定义了内积运算的 n 维向量空间中，三角不等式和勾股定理仍然成立.

定理 3.1.3 若 $\boldsymbol{\alpha}, \boldsymbol{\beta} \in \mathbb{R}^n$，则
$$|\boldsymbol{\alpha}+\boldsymbol{\beta}| \leq |\boldsymbol{\alpha}| + |\boldsymbol{\beta}|, \tag{3.1.7}$$

且当 $\boldsymbol{\alpha}$ 与 $\boldsymbol{\beta}$ 正交时，
$$|\boldsymbol{\alpha}+\boldsymbol{\beta}|^2 = |\boldsymbol{\alpha}|^2 + |\boldsymbol{\beta}|^2. \tag{3.1.8}$$

证明：因为
$$|\boldsymbol{\alpha}+\boldsymbol{\beta}|^2 = (\boldsymbol{\alpha}+\boldsymbol{\beta}, \boldsymbol{\alpha}+\boldsymbol{\beta}) = (\boldsymbol{\alpha}, \boldsymbol{\alpha}) + 2(\boldsymbol{\alpha}, \boldsymbol{\beta}) + (\boldsymbol{\beta}, \boldsymbol{\beta}) \tag{3.1.9}$$

根据定理 3.1.1 得
$$|\boldsymbol{\alpha}+\boldsymbol{\beta}|^2 \leq |\boldsymbol{\alpha}|^2 + 2|\boldsymbol{\alpha}||\boldsymbol{\beta}| + |\boldsymbol{\beta}|^2 = (|\boldsymbol{\alpha}| + |\boldsymbol{\beta}|)^2,$$

式（3.1.7）得证.

当 $\boldsymbol{\alpha}$ 与 $\boldsymbol{\beta}$ 正交，则 $(\boldsymbol{\alpha}, \boldsymbol{\beta}) = 0$，由式（3.1.9）可得
$$|\boldsymbol{\alpha}+\boldsymbol{\beta}|^2 = |\boldsymbol{\alpha}|^2 + |\boldsymbol{\beta}|^2.$$

定义 3.1.6 定义了内积运算的 n 维实向量空间称为 n 维欧几里得空间，简称欧式空间，仍记作 \mathbb{R}^n.

3.2 \mathbb{R}^n向量空间的基与向量关于基的坐标

3.2.1 \mathbb{R}^n向量空间的基

根据第 2 章可知道 \mathbb{R}^n 中任何 $n+1$ 个向量是线性无关的，\mathbb{R}^n 中任何一个向量 $\boldsymbol{\alpha}$ 都可以用 \mathbb{R}^n 中 n 个线性无关的向量线性表示，并且表示法唯一. \mathbb{R}^n 中向量之间的这种线性表示关系就是本节要讨论的**基与坐标**的概念.

定义 3.2.1 设有序向量组 $\boldsymbol{B}=\{\boldsymbol{\beta}_1,\boldsymbol{\beta}_2,\cdots,\boldsymbol{\beta}_n\}\subset\mathbb{R}^n$，如果向量组 \boldsymbol{B} 线性无关，则 \mathbb{R}^n 中任意一向量 $\boldsymbol{\alpha}$ 均可以由向量组 \boldsymbol{B} 线性表示，即

$$\boldsymbol{\alpha}=a_1\boldsymbol{\beta}_1+a_2\boldsymbol{\beta}_2+\cdots+a_n\boldsymbol{\beta}_n. \tag{3.2.1}$$

称向量组 \boldsymbol{B} 是 \mathbb{R}^n 的一组基（或基底），有序数组 (a_1,a_2,\cdots,a_n) 是向量 $\boldsymbol{\alpha}$ 关于基 \boldsymbol{B}（或者说在基 \boldsymbol{B} 下）的坐标，记作 $\boldsymbol{\alpha}_B=(a_1,a_2,\cdots,a_n)$ 或 $\boldsymbol{\alpha}_B=(a_1,a_2,\cdots,a_n)^T$.

为了讨论方便，本书中约定，如无特别说明，向量及其坐标均使用列向量的形式表示，如式（3.2.1）可以写作

$$\boldsymbol{\alpha}=(\boldsymbol{\beta}_1,\boldsymbol{\beta}_2,\cdots,\boldsymbol{\beta}_n)\begin{pmatrix}a_1\\a_2\\\vdots\\a_n\end{pmatrix}$$

显然，\mathbb{R}^n 的基不唯一，任意 n 个线性无关的向量组都可以作为 \mathbb{R}^n 的一组基. \mathbb{R}^n 的 n 个单位向量 $\boldsymbol{e}_i=(0,\cdots,0,1,0,\cdots,0)$ $(i=1,2,\cdots,n)$ 是线性无关的，它是 \mathbb{R}^n 的一组基，把这 n 个单位向量组成的基称为**自然基**. 易见

$$(\boldsymbol{e}_i,\boldsymbol{e}_j)=\begin{cases}0, & i\neq j\\1, & i=j\end{cases}\quad(i,j=1,2,\cdots,n)$$

因此，$\boldsymbol{e}_1,\boldsymbol{e}_2,\cdots,\boldsymbol{e}_n$ 还称为 \mathbb{R}^n 的一组**标准正交基**. 再给出标准正交基的一般定义之前，先证明下面的定理.

定理 3.2.1 \mathbb{R}^n 中两两相互正交且不含零向量的向量组（称为非零向量组）$\boldsymbol{\alpha}_1,\boldsymbol{\alpha}_2,\cdots,\boldsymbol{\alpha}_n$ 是线性无关的.

证明：设

$$k_1\boldsymbol{\alpha}_1+k_2\boldsymbol{\alpha}_2+\cdots+k_n\boldsymbol{\alpha}_n=0,$$

等式两边同时与 $\boldsymbol{\alpha}_j$ 做内积得

$$(\boldsymbol{\alpha}_j,0)=\left(\boldsymbol{\alpha}_j,\sum_{i=1}^n k_i\boldsymbol{\alpha}_i\right)=k_j(\boldsymbol{\alpha}_j,\boldsymbol{\alpha}_j)=0,\ j=1,2,\cdots,n$$

又因为 $(\boldsymbol{\alpha}_j,\boldsymbol{\alpha}_j)\geq 0$，故 $k_j=0$，$j=1,2,\cdots,n$，所以 $\boldsymbol{\alpha}_1,\boldsymbol{\alpha}_2,\cdots,\boldsymbol{\alpha}_n$ 线性无关.

若 \mathbb{R}^n 的 n 个非零向量两两正交，则由定理 3.2.1 知，这个向量组线性无关，它们是 \mathbb{R}^n 的一组基，于是可以给出标准正交基的一般定义：

定义 3.2.2 设 $\boldsymbol{\alpha}_1,\boldsymbol{\alpha}_2,\cdots,\boldsymbol{\alpha}_n\in\mathbb{R}^n$，若

$$(\boldsymbol{\alpha}_i,\boldsymbol{\alpha}_j)=\begin{cases}0, & i\neq j\\1, & i=j\end{cases}\quad(i,j=1,2,\cdots,n)$$

则称 $\boldsymbol{\alpha}_1, \boldsymbol{\alpha}_2, \cdots, \boldsymbol{\alpha}_n$ 是 \mathbb{R}^n 的一组标准正交基.

例 3.2.1 i, j, k 是 \mathbb{R}^3（三维几何空间）中的标准正交基，求 \mathbb{R}^3 向量 $\boldsymbol{\alpha}$ 在这组基下的坐标.

解 由于 i, j, k 是 \mathbb{R}^3 的一组基，故 $\boldsymbol{\alpha}$ 可以表示为这组基的线性组合：
$$\boldsymbol{\alpha} = a_1 i + a_2 j + a_3 k.$$
等式两边分别与 i, j, k 做内积，得
$$(\boldsymbol{\alpha}, i) = (a_1 i + a_2 j + a_3 k, i) = a_1(i, i) = a_1$$
$$(\boldsymbol{\alpha}, j) = (a_1 i + a_2 j + a_3 k, j) = a_1(j, j) = a_2$$
$$(\boldsymbol{\alpha}, k) = (a_1 i + a_2 j + a_3 k, k) = a_1(k, k) = a_3$$
所以 $\boldsymbol{\alpha}$ 在标准正交基 i, j, k 下的坐标为
$$(a_1, a_2, a_3)^T = ((\boldsymbol{\alpha}, i), (\boldsymbol{\alpha}, j), (\boldsymbol{\alpha}, k))^T.$$

若已知 \mathbb{R}^n 中 n 个线性无关的向量，可以利用施密特（Schmidt）正交化方法由这组线性无关向量构造一组标准正交基.

先根据 \mathbb{R}^3 的一组基 $\{\boldsymbol{\alpha}_1, \boldsymbol{\alpha}_2, \boldsymbol{\alpha}_3\}$ 构造出一组标准正交基，以理解施密特正交化方法的思想和过程.

（1）令 $\boldsymbol{\beta}_1 = \boldsymbol{\alpha}_1$，根据式（3.1.3），$\boldsymbol{\alpha}_2$ 在 $\boldsymbol{\beta}_1$ 上的投影向量为
$$(\boldsymbol{\alpha}_2)_{\boldsymbol{\beta}_1} = \boldsymbol{\gamma}_{12} = (\boldsymbol{\alpha}_2)_{\boldsymbol{\beta}_1} > = \frac{(\boldsymbol{\alpha}_2, \boldsymbol{\beta}_1)}{(\boldsymbol{\beta}_1, \boldsymbol{\beta}_1)} \boldsymbol{\beta}_1 = k_{12} \boldsymbol{\beta}_1$$
其中
$$k_{12} = \frac{(\boldsymbol{\alpha}_2, \boldsymbol{\beta}_1)}{(\boldsymbol{\beta}_1, \boldsymbol{\beta}_1)}$$

（2）取 $\boldsymbol{\beta}_2 = \boldsymbol{\alpha}_2 - \boldsymbol{\gamma}_{12} = \boldsymbol{\alpha}_2 - k_{12} \boldsymbol{\beta}_1$.
易证 $\boldsymbol{\beta}_2 \perp \boldsymbol{\beta}_1$（见图 3.2）.

（3）由于 $\boldsymbol{\alpha}_3$ 与 $\boldsymbol{\alpha}_1, \boldsymbol{\alpha}_2$ 不共面，所以 $\boldsymbol{\alpha}_3$ 与 $\boldsymbol{\beta}_1, \boldsymbol{\beta}_2$ 也不共面，令 $\boldsymbol{\gamma}_3$ 为 $\boldsymbol{\alpha}_3$ 在由 $\boldsymbol{\beta}_1, \boldsymbol{\beta}_2$ 确定的平面上的投影向量，它是 $\boldsymbol{\alpha}_3$ 在 $\boldsymbol{\beta}_1$ 的投影向量 $\boldsymbol{\gamma}_{13}$ 与 $\boldsymbol{\alpha}_3$ 在 $\boldsymbol{\beta}_2$ 的投影向量 $\boldsymbol{\gamma}_{23}$ 的和，即
$$\boldsymbol{\gamma}_3 = (\boldsymbol{\alpha}_3)_{\boldsymbol{\beta}_1} + (\boldsymbol{\alpha}_3)_{\boldsymbol{\beta}_2}$$
$$= \boldsymbol{\gamma}_{13} + \boldsymbol{\gamma}_{23} = k_{13} \boldsymbol{\beta}_1 + k_{23} \boldsymbol{\beta}_2$$

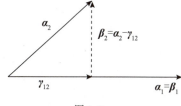

图 3.2

其中
$$k_{13} = \frac{(\boldsymbol{\alpha}_3, \boldsymbol{\beta}_1)}{(\boldsymbol{\beta}_1, \boldsymbol{\beta}_1)}, \quad k_{23} = \frac{(\boldsymbol{\alpha}_3, \boldsymbol{\beta}_2)}{(\boldsymbol{\beta}_2, \boldsymbol{\beta}_2)}.$$

（4）取 $\boldsymbol{\beta}_3 = \boldsymbol{\alpha}_3 - \boldsymbol{\gamma}_3 = \boldsymbol{\alpha}_3 - k_{13} \boldsymbol{\beta}_1 - k_{23} \boldsymbol{\beta}_2$.
易证 $\boldsymbol{\beta}_3 \perp \boldsymbol{\beta}_1$ 且 $\boldsymbol{\beta}_3 \perp \boldsymbol{\beta}_2$（见图 3.3）.

（5）$\boldsymbol{\beta}_1, \boldsymbol{\beta}_2, \boldsymbol{\beta}_3$ 单位化，即令
$$\boldsymbol{\eta}_j = \frac{1}{|\boldsymbol{\beta}_j|} \boldsymbol{\beta}_j, \quad j = 1, 2, \cdots, n$$

通过以上过程得到的 $\{\boldsymbol{\eta}_1, \boldsymbol{\eta}_2, \boldsymbol{\eta}_3\}$ 就是 \mathbb{R}^3 的一组标准正交基.

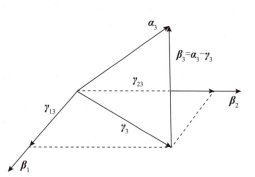

图 3.3

从 \mathbb{R}^3 基的正交化过程能够得到启示,由 \mathbb{R}^n 中线性无关的向量组 $\boldsymbol{\alpha}_1$, $\boldsymbol{\alpha}_2$, \cdots, $\boldsymbol{\alpha}_m$ 也能类似地构造出一组标准正交向量 $\{\boldsymbol{\eta}_1, \boldsymbol{\eta}_2, \cdots, \boldsymbol{\eta}_n\}$. 具体步骤如下.

(1) 取 $\boldsymbol{\beta}_1 = \boldsymbol{\alpha}_1$.

(2) 令 $\boldsymbol{\beta}_2 = \boldsymbol{\alpha}_2 + k_{12}\boldsymbol{\beta}_1$.

由于 $\boldsymbol{\beta}_1$, $\boldsymbol{\alpha}_2$ 线性无关,所以 $\boldsymbol{\beta}_2 \neq 0$, 为使 $\boldsymbol{\beta}_1$, $\boldsymbol{\beta}_2$ 正交,则 k_{12} 须满足:

$$(\boldsymbol{\beta}_1, \boldsymbol{\beta}_2) = (\boldsymbol{\beta}_1, \boldsymbol{\alpha}_2 + k_{12}\boldsymbol{\beta}_1)$$
$$= (\boldsymbol{\beta}_1, \boldsymbol{\alpha}_2) + k_{12}(\boldsymbol{\beta}_1, \boldsymbol{\beta}_1) = 0,$$

可得

$$k_{12} = -\frac{(\boldsymbol{\alpha}_2, \boldsymbol{\beta}_1)}{(\boldsymbol{\beta}_1, \boldsymbol{\beta}_1)}$$

(3) 再取 $\boldsymbol{\beta}_3 = \boldsymbol{\alpha}_3 + k_{13}\boldsymbol{\beta}_1 + k_{23}\boldsymbol{\beta}_2$, k_{13}, k_{23} 须满足

$$(\boldsymbol{\beta}_3, \boldsymbol{\alpha}_1) = 0, \quad (\boldsymbol{\beta}_3, \boldsymbol{\alpha}_2) = 0.$$

解得

$$k_{13} = -\frac{(\boldsymbol{\alpha}_3, \boldsymbol{\beta}_1)}{(\boldsymbol{\beta}_1, \boldsymbol{\beta}_1)}, \quad k_{23} = -\frac{(\boldsymbol{\alpha}_3, \boldsymbol{\beta}_2)}{(\boldsymbol{\beta}_2, \boldsymbol{\beta}_2)}$$

(4) 继续重复上述步骤,假设已求出两两正交的非零向量 $\boldsymbol{\beta}_1$, $\boldsymbol{\beta}_2$, \cdots, $\boldsymbol{\beta}_{i-1}$, 取

$$\boldsymbol{\beta}_i = \boldsymbol{\alpha}_i + k_{1i}\boldsymbol{\beta}_1 + k_{2i}\boldsymbol{\beta}_2 + \cdots + k_{i-1,i}\boldsymbol{\beta}_{i-1}$$

为了使 $\boldsymbol{\beta}_i$ 与 $\boldsymbol{\beta}_1$, $\boldsymbol{\beta}_2$, \cdots, $\boldsymbol{\beta}_{i-1}$ 正交, k_{1i}, k_{2i}, \cdots, $k_{i-1,i}$ 须满足

$$(\boldsymbol{\beta}_i, \boldsymbol{\beta}_1) = (\boldsymbol{\beta}_i, \boldsymbol{\beta}_2) = \cdots = (\boldsymbol{\beta}_i, \boldsymbol{\beta}_{i-1}) = 0,$$

解得

$$k_{ji} = -\frac{(\boldsymbol{\alpha}_i, \boldsymbol{\beta}_j)}{(\boldsymbol{\beta}_j, \boldsymbol{\beta}_j)}, \quad j = 1, 2, \cdots, i-1.$$

故

$$\boldsymbol{\beta}_i = \boldsymbol{\alpha}_i - \frac{(\boldsymbol{\alpha}_i, \boldsymbol{\beta}_1)}{(\boldsymbol{\beta}_1, \boldsymbol{\beta}_1)}\boldsymbol{\beta}_1 - \frac{(\boldsymbol{\alpha}_i, \boldsymbol{\beta}_2)}{(\boldsymbol{\beta}_2, \boldsymbol{\beta}_2)}\boldsymbol{\beta}_2 - \cdots - \frac{(\boldsymbol{\alpha}_i, \boldsymbol{\beta}_{i-1})}{(\boldsymbol{\beta}_{i-1}, \boldsymbol{\beta}_{i-1})}\boldsymbol{\beta}_{i-1},$$
$$i = 2, \cdots, n$$

(5) 正交向量组单位化

$$\boldsymbol{\eta}_i = \frac{1}{|\boldsymbol{\beta}_i|}\boldsymbol{\beta}_i, \quad j = 1, 2, \cdots, m$$

向量组 $\boldsymbol{\eta}_1$, $\boldsymbol{\eta}_2$, \cdots, $\boldsymbol{\eta}_n$ 就是由向量组 $\boldsymbol{\alpha}_1$, $\boldsymbol{\alpha}_2$, \cdots, $\boldsymbol{\alpha}_n$ 构造出的一组标准正交基. 这个正交化过程称为施密特正交化方法.

将 \mathbb{R}^n 的一组标准正交基 $\boldsymbol{\eta}_1$, $\boldsymbol{\eta}_2$, \cdots, $\boldsymbol{\eta}_n$, 按列依次放置,组成 $n \times n$ 阶矩阵 C:

$$C = (\boldsymbol{\eta}_1, \boldsymbol{\eta}_2, \cdots, \boldsymbol{\eta}_n),$$

则

$$C^{\mathrm{T}}C = \begin{pmatrix} \boldsymbol{\eta}_1^{\mathrm{T}} \\ \boldsymbol{\eta}_2^{\mathrm{T}} \\ \vdots \\ \boldsymbol{\eta}_n^{\mathrm{T}} \end{pmatrix} (\boldsymbol{\eta}_1, \boldsymbol{\eta}_2, \cdots, \boldsymbol{\eta}_n)$$

$$= \begin{pmatrix} \boldsymbol{\eta}_1^{\mathrm{T}}\boldsymbol{\eta}_1 & \boldsymbol{\eta}_1^{\mathrm{T}}\boldsymbol{\eta}_2 & \cdots & \boldsymbol{\eta}_1^{\mathrm{T}}\boldsymbol{\eta}_n \\ \boldsymbol{\eta}_2^{\mathrm{T}}\boldsymbol{\eta}_1 & \boldsymbol{\eta}_2^{\mathrm{T}}\boldsymbol{\eta}_2 & \cdots & \boldsymbol{\eta}_2^{\mathrm{T}}\boldsymbol{\eta}_n \\ \vdots & \vdots & \vdots & \vdots \\ \boldsymbol{\eta}_n^{\mathrm{T}}\boldsymbol{\eta}_1 & \boldsymbol{\eta}_n^{\mathrm{T}}\boldsymbol{\eta}_2 & \cdots & \boldsymbol{\eta}_n^{\mathrm{T}}\boldsymbol{\eta}_n \end{pmatrix} = \boldsymbol{I} \tag{3.2.2}$$

定义 3.2.3 设 $\boldsymbol{A} \in \mathbb{R}^{n \times n}$，如果 $\boldsymbol{A}^{\mathrm{T}}\boldsymbol{A} = \boldsymbol{I}$，就称 \boldsymbol{A} 为正交矩阵．

由正交矩阵的定义 3.2.3 和 \boldsymbol{I}、式 (3.2.2)，可得如下定理．

定理 3.2.2 \boldsymbol{A} 为 n 阶正交矩阵的充分必要条件是 \boldsymbol{A} 的列向量为 \mathbb{R}^n 的一组标准正交基．

定理 3.2.3 设 \boldsymbol{A}，\boldsymbol{B} 均为 n 阶正交矩阵，则

(1) $|\boldsymbol{A}| = 1$ 或 -1；

(2) $\boldsymbol{A}^{-1} = \boldsymbol{A}^{\mathrm{T}}$；

(3) $\boldsymbol{A}^{\mathrm{T}}$（即 \boldsymbol{A}^{-1}）也是正交矩阵；

(4) \boldsymbol{AB} 也是正交矩阵．

证明：

(1) 由正交矩阵的定义和行列式的性质得

$$|\boldsymbol{A}^{\mathrm{T}}\boldsymbol{A}| = |\boldsymbol{A}^{\mathrm{T}}||\boldsymbol{A}| = |\boldsymbol{A}|^2 = |\boldsymbol{I}| = 1$$

(2) 由正交矩阵和逆矩阵的定义，可证．

(3) 由于

$$(\boldsymbol{A}^{\mathrm{T}})^{\mathrm{T}}\boldsymbol{A}^{\mathrm{T}} = \boldsymbol{A}\boldsymbol{A}^{\mathrm{T}} = \boldsymbol{A}\boldsymbol{A}^{-1} = \boldsymbol{I}$$

故 $\boldsymbol{A}^{\mathrm{T}}$ 也是正交矩阵，$\boldsymbol{A}^{\mathrm{T}}$ 的列向量相互正交，即 \boldsymbol{A} 的行向量也是 \mathbb{R}^n 的一组标准正交基．

(4) 由于

$$(\boldsymbol{AB})^{\mathrm{T}}\boldsymbol{AB} = \boldsymbol{B}^{\mathrm{T}}\boldsymbol{A}^{\mathrm{T}}\boldsymbol{AB} = \boldsymbol{B}^{\mathrm{T}}(\boldsymbol{A}^{\mathrm{T}}\boldsymbol{A})\boldsymbol{B} = \boldsymbol{B}^{\mathrm{T}}\boldsymbol{B} = \boldsymbol{I}$$

所以 \boldsymbol{AB} 也是正交矩阵．

3.2.2 \mathbb{R}^n 向量关于基的坐标

定理 3.2.4 向量在给定基下的坐标是唯一的．

证明：设向量 $\boldsymbol{\alpha}$ 在给定的基 $\boldsymbol{B} = \{\boldsymbol{\alpha}_1, \boldsymbol{\alpha}_2, \cdots, \boldsymbol{\alpha}_n\}$ 的坐标为

$$(x_1, x_2, \cdots, x_n)^{\mathrm{T}},$$

根据定义 3.2.1，坐标 $(x_1, x_2, \cdots, x_n)^{\mathrm{T}}$ 满足非齐次线性方程组

$$\boldsymbol{\alpha} = (\boldsymbol{\alpha}_1, \boldsymbol{\alpha}_2, \cdots, \boldsymbol{\alpha}_n) \begin{pmatrix} x_1 \\ x_2 \\ \vdots \\ x_n \end{pmatrix} \tag{3.2.3}$$

因为系数矩阵 $(\boldsymbol{\alpha}_1, \boldsymbol{\alpha}_2, \cdots, \boldsymbol{\alpha}_n)$ 满秩，所以方程组 (3.2.3) 有且仅有唯一解，即向量在给定基下的坐标是唯一的．

例 3.2.2 设 \mathbb{R}^3 的两组基为自然基 $\boldsymbol{B}_1 = \{\boldsymbol{e}_1, \boldsymbol{e}_2, \boldsymbol{e}_3\}$ 和 $\boldsymbol{B}_2 = \{\boldsymbol{\beta}_1, \boldsymbol{\beta}_2, \boldsymbol{\beta}_3\}$，其中

$$\boldsymbol{\beta}_1 = (1, 0, 0)^{\mathrm{T}}, \boldsymbol{\beta}_2 = (-1, 1, 0)^{\mathrm{T}}, \boldsymbol{\beta}_3 = (0, -1, 1)^{\mathrm{T}}.$$

求向量 $\boldsymbol{\alpha} = (a_1, a_2, a_3)^{\mathrm{T}}$ 分别在两组基下的坐标．

解 由于
$$\boldsymbol{\alpha}=a_1e_1+a_2e_2+a_3e_3,$$
所以 $\boldsymbol{\alpha}$ 关于自然基 $\{e_1, e_2, e_3\}$ 的坐标为 $(\boldsymbol{\alpha})_{B_1}=(a_1, a_2, a_3)^T$.

设 $\boldsymbol{\alpha}$ 关于 B_2 的坐标为 (x_1, x_2, x_3)，即有
$$\boldsymbol{\alpha}=x_1\boldsymbol{\beta}_1+x_2\boldsymbol{\beta}_2+x_3\boldsymbol{\beta}_3=(\boldsymbol{\beta}_1, \boldsymbol{\beta}_2, \boldsymbol{\beta}_3)\begin{pmatrix}x_1\\x_2\\x_3\end{pmatrix}$$

将 $\boldsymbol{\beta}_1, \boldsymbol{\beta}_2, \boldsymbol{\beta}_3$ 的向量形式代入上式，得
$$\begin{pmatrix}1 & -1 & 0\\0 & 1 & -1\\0 & 0 & 1\end{pmatrix}\begin{pmatrix}x_1\\x_2\\x_3\end{pmatrix}=\begin{pmatrix}a_1\\a_2\\a_3\end{pmatrix}$$

解非齐次线性方程组，得
$$(\boldsymbol{\alpha})_{B_2}=\begin{pmatrix}a_1+a_2+a_3\\a_2+a_3\\a_3\end{pmatrix}.$$

例 3.2.3 说明同一向量关于不同基的坐标不一定相同，为了得到 \mathbb{R}^n 同一向量在两组基下的坐标之间的关系，先证明下面的定理.

定理 3.2.5 设 $B=\{\boldsymbol{\alpha}_1, \boldsymbol{\alpha}_2, \cdots, \boldsymbol{\alpha}_n\}$ 是 \mathbb{R}^n 的一组基，且

$$\begin{cases}\boldsymbol{\beta}_1=a_{11}\boldsymbol{\alpha}_1+a_{21}\boldsymbol{\alpha}_2+\cdots+a_{n1}\boldsymbol{\alpha}_n\\\boldsymbol{\beta}_2=a_{12}\boldsymbol{\alpha}_1+a_{22}\boldsymbol{\alpha}_2+\cdots+a_{n2}\boldsymbol{\alpha}_n\\\cdots\cdots\cdots\cdots\cdots\cdots\cdots\cdots\cdots\cdots\cdots\\\boldsymbol{\beta}_n=a_{1n}\boldsymbol{\alpha}_1+a_{2n}\boldsymbol{\alpha}_2+\cdots+a_{nn}\boldsymbol{\alpha}_n\end{cases} \tag{3.2.4}$$

则 $\boldsymbol{\beta}_1, \boldsymbol{\beta}_2, \cdots, \boldsymbol{\beta}_n$ 线性无关的充要条件是

$$\begin{vmatrix}a_{11} & a_{12} & \cdots & a_{1n}\\a_{21} & a_{22} & \cdots & a_{2n}\\\vdots & \vdots & \vdots & \vdots\\a_{n1} & a_{n2} & \cdots & a_{nn}\end{vmatrix}\neq 0 \tag{3.2.5}$$

证明：由式（3.2.4）得
$$\boldsymbol{\beta}_j=\sum_{i=1}^n a_{ij}\boldsymbol{\alpha}_i, \ j=1, 2, \cdots, n,$$

$\boldsymbol{\beta}_1, \boldsymbol{\beta}_2, \cdots, \boldsymbol{\beta}_n$ 线性无关的充要条件是方程

$$\sum_{j=1}^n x_j\boldsymbol{\beta}_j=\sum_{j=1}^n x_j\sum_{i=1}^n a_{ij}\boldsymbol{\alpha}_i$$
$$=\sum_{i=1}^n\sum_{j=1}^n x_j a_{ij}\boldsymbol{\alpha}_i=\sum_{i=1}^n \boldsymbol{\alpha}_i\sum_{j=1}^n a_{ij}x_j=0 \tag{*}$$

仅有零解，又由于 $\boldsymbol{\alpha}_1, \boldsymbol{\alpha}_2, \cdots, \boldsymbol{\alpha}_n$ 线性无关，根据式（*），$\boldsymbol{\beta}_1, \boldsymbol{\beta}_2, \cdots, \boldsymbol{\beta}_n$ 线性无关成立的充要条件是齐次线性方程组

$$\sum_{j=1}^n a_{ij} x_j = 0, \ i = 1, 2, \cdots, n$$

只有零解，即

$$\begin{cases} a_{11}x_1 + a_{12}x_2 + \cdots + a_{1n}x_n = 0 \\ a_{21}x_1 + a_{22}x_2 + \cdots + a_{2n}x_n = 0 \\ \cdots \\ a_{n1}x_1 + a_{n2}x_2 + \cdots + a_{nn}x_n = 0 \end{cases} \tag{**}$$

只有零解.

根据克拉默规则，方程组（**）只有零解的充要条件是它的系数行列式不等于零，即证式（3.2.5）成立.

设 $B_1 = \{\boldsymbol{\alpha}_1, \boldsymbol{\alpha}_2, \cdots, \boldsymbol{\alpha}_n\}$ 和 $B_2 = \{\boldsymbol{\beta}_1, \boldsymbol{\beta}_2, \cdots, \boldsymbol{\beta}_n\}$ 是 \mathbb{R}^n 的两组基，它们的关系如式（3.2.4）所示，令

$$A = \begin{pmatrix} a_{11} & a_{12} & \cdots & a_{1n} \\ a_{21} & a_{22} & \cdots & a_{2n} \\ \vdots & \vdots & \vdots & \vdots \\ a_{n1} & a_{n2} & \cdots & a_{nn} \end{pmatrix}$$

将方程组（3.2.4）表示为矩阵形式：

$$(\boldsymbol{\beta}_1, \boldsymbol{\beta}_2, \cdots, \boldsymbol{\beta}_n) = (\boldsymbol{\alpha}_1, \boldsymbol{\alpha}_2, \cdots, \boldsymbol{\alpha}_n) A \tag{3.2.6}$$

定义 3.2.4　设 $B_1 = \{\boldsymbol{\alpha}_1, \boldsymbol{\alpha}_2, \cdots, \boldsymbol{\alpha}_n\}$ 和 $B_2 = \{\boldsymbol{\beta}_1, \boldsymbol{\beta}_2, \cdots, \boldsymbol{\beta}_n\}$ 是 \mathbb{R}^n 的两组基，满足式（3.2.6）的关系，则式（3.2.6）中的矩阵 A 称为基 B_1 到基 B_2 的**过渡矩阵**（或称 A 是基 B_1 变为基 B_2 的变换矩阵）．

由过渡矩阵的定义可知，A 的第 j 列是基向量 $\boldsymbol{\beta}_j$ 关于基 B_1 的坐标，同时，根据定理 3.2.5，过渡矩阵 A 可逆.

定理 3.2.6　若基 $B_1 = \{\boldsymbol{\alpha}_1, \boldsymbol{\alpha}_2, \cdots, \boldsymbol{\alpha}_n\}$ 和 $B_2 = \{\boldsymbol{\beta}_1, \boldsymbol{\beta}_2, \cdots, \boldsymbol{\beta}_n\}$ 是 \mathbb{R}^n 的两组基，其中 B_1 是 \mathbb{R}^n 的一组标准正交基，基 B_1 到基 B_2 的过渡矩阵为 A，则 B_2 也是 \mathbb{R}^n 的一组标准正交基的充要条件是 A 为正交矩阵.

证明：必要性，令

$$P = (\boldsymbol{\alpha}_1, \boldsymbol{\alpha}_2, \cdots, \boldsymbol{\alpha}_n)$$
$$S = (\boldsymbol{\beta}_1, \boldsymbol{\beta}_2, \cdots, \boldsymbol{\beta}_n),$$

则 $P^T P = P P^T = S^T S = I$；又由于 $S = PA$，得 $A = P^T S$，故

$$A^T A = (P^T S)^T P^T S = S^T (P P^T) S = S^T S = I.$$

充分性，由已知

$$(\boldsymbol{\beta}_1, \boldsymbol{\beta}_2, \cdots, \boldsymbol{\beta}_n) = (\boldsymbol{\alpha}_1, \boldsymbol{\alpha}_2, \cdots, \boldsymbol{\alpha}_n) A$$
$$A^T A = I$$

$$\begin{pmatrix} \boldsymbol{\alpha}_1^{\mathrm{T}} \\ \boldsymbol{\alpha}_2^{\mathrm{T}} \\ \vdots \\ \boldsymbol{\alpha}_n^{\mathrm{T}} \end{pmatrix} (\boldsymbol{\alpha}_1, \boldsymbol{\alpha}_2, \cdots, \boldsymbol{\alpha}_n) = \boldsymbol{I}$$

得

$$\begin{pmatrix} \boldsymbol{\beta}_1^{\mathrm{T}} \\ \boldsymbol{\beta}_2^{\mathrm{T}} \\ \vdots \\ \boldsymbol{\beta}_n^{\mathrm{T}} \end{pmatrix} (\boldsymbol{\beta}_1, \boldsymbol{\beta}_2, \cdots, \boldsymbol{\beta}_n) = \boldsymbol{A}^{\mathrm{T}} \begin{pmatrix} \boldsymbol{\alpha}_1^{\mathrm{T}} \\ \boldsymbol{\alpha}_2^{\mathrm{T}} \\ \vdots \\ \boldsymbol{\alpha}_n^{\mathrm{T}} \end{pmatrix} (\boldsymbol{\alpha}_1, \boldsymbol{\alpha}_2, \cdots, \boldsymbol{\alpha}_n) \boldsymbol{A} = \boldsymbol{I}.$$

定理 3.2.7 设向量 $\boldsymbol{\alpha}$ 在两组基 $\boldsymbol{B}_1 = \{\boldsymbol{\alpha}_1, \boldsymbol{\alpha}_2, \cdots, \boldsymbol{\alpha}_n\}$ 和 $\boldsymbol{B}_2 = \{\boldsymbol{\beta}_1, \boldsymbol{\beta}_2, \cdots, \boldsymbol{\beta}_n\}$ 下的坐标向量分别为 $x = (x_1, x_2, \cdots, x_n)$ 和 $y = (y_1, y_2, \cdots, y_n)$。基 \boldsymbol{B}_1 到基 \boldsymbol{B}_2 的过渡矩阵为 \boldsymbol{A}，则

$$\boldsymbol{A}y = x \text{ 或 } y = \boldsymbol{A}^{-1}x. \tag{3.2.7}$$

证明：根据已知条件，知式（3.2.6）成立，且

$$\boldsymbol{\alpha} = x_1 \boldsymbol{\alpha}_1 + x_2 \boldsymbol{\alpha}_2 + \cdots + x_n \boldsymbol{\alpha}_n$$
$$= y_1 \boldsymbol{\beta}_1 + y_2 \boldsymbol{\beta}_2 + \cdots + y_n \boldsymbol{\beta}_n$$

即

$$\boldsymbol{\alpha} = (\boldsymbol{\alpha}_1, \boldsymbol{\alpha}_2, \cdots, \boldsymbol{\alpha}_n) \begin{pmatrix} x_1 \\ x_2 \\ \vdots \\ x_n \end{pmatrix} = (\boldsymbol{\beta}_1, \boldsymbol{\beta}_2, \cdots, \boldsymbol{\beta}_n) \begin{pmatrix} y_1 \\ y_2 \\ \vdots \\ y_n \end{pmatrix}$$

$$= (\boldsymbol{\alpha}_1, \boldsymbol{\alpha}_2, \cdots, \boldsymbol{\alpha}_n) \boldsymbol{A} \begin{pmatrix} y_1 \\ y_2 \\ \vdots \\ y_n \end{pmatrix}$$

由于 $\boldsymbol{\alpha}$ 在基 $\boldsymbol{\alpha}_1, \boldsymbol{\alpha}_2, \cdots, \boldsymbol{\alpha}_n$ 下的坐标是唯一的，所以有

$$x = \boldsymbol{A}y \text{ 或 } y = \boldsymbol{A}^{-1}x.$$

例 3.2.4 已知 \mathbb{R}^2 两组基 $\boldsymbol{\alpha}_1 = (0, 1)^{\mathrm{T}}$, $\boldsymbol{\alpha}_2 = (1, 1)^{\mathrm{T}}$; $\boldsymbol{\beta}_1 = (1, 2)^{\mathrm{T}}$, $\boldsymbol{\beta}_2 = (1, 3)^{\mathrm{T}}$; $\boldsymbol{\alpha}$ 在基 $\{\boldsymbol{\alpha}_1, \boldsymbol{\alpha}_2\}$ 的坐标 $x = (3, 7)^{\mathrm{T}}$，求

(1) 基 $\{\boldsymbol{\alpha}_1, \boldsymbol{\alpha}_2\}$ 到基 $\{\boldsymbol{\beta}_1, \boldsymbol{\beta}_2\}$ 的过渡矩阵，

(2) $\boldsymbol{\alpha}$ 在基 $\{\boldsymbol{\beta}_1, \boldsymbol{\beta}_2\}$ 下的坐标 y。

解 (1) 由于

$$\boldsymbol{\beta}_1 = \boldsymbol{\alpha}_1 + \boldsymbol{\alpha}_2 = (\boldsymbol{\alpha}_1, \boldsymbol{\alpha}_2) \begin{pmatrix} 1 \\ 1 \end{pmatrix}$$

$$\boldsymbol{\beta}_2 = 2\boldsymbol{\alpha}_1 + \boldsymbol{\alpha}_2 = (\boldsymbol{\alpha}_1, \boldsymbol{\alpha}_2) \begin{pmatrix} 2 \\ 1 \end{pmatrix}$$

故基 $\{\boldsymbol{\alpha}_1, \boldsymbol{\alpha}_2\}$ 到基 $\{\boldsymbol{\beta}_1, \boldsymbol{\beta}_2\}$ 的过渡矩阵为

$$\boldsymbol{A} = \begin{pmatrix} 1 & 2 \\ 1 & 1 \end{pmatrix}$$

（2）根据定理 3.2.7 得

$$\boldsymbol{y} = \boldsymbol{A}^{-1}\boldsymbol{x} = \begin{pmatrix} -1 & 2 \\ 1 & -1 \end{pmatrix} \begin{pmatrix} 3 \\ 7 \end{pmatrix} = \begin{pmatrix} 11 \\ 10 \end{pmatrix}$$

3.3 \mathbb{R}^3 坐标系和坐标变换

本节将 n 维实空间基和关于基的坐标理论应用于三维实几何空间 \mathbb{R}^3.

3.3.1 \mathbb{R}^3 坐标系

根据前述讨论，\mathbb{R}^3 中任意三个不共面的有序向量 \boldsymbol{e}_1，\boldsymbol{e}_2，\boldsymbol{e}_3 都是 \mathbb{R}^3 的一组基. \mathbb{R}^3 中任何一个向量 \boldsymbol{v}，存在 $x, y, z \in \mathbb{R}$，有

$$\boldsymbol{v} = x\boldsymbol{e}_1 + y\boldsymbol{e}_2 + z\boldsymbol{e}_3,$$

$(x, y, z)^{\mathrm{T}}$ 是向量 \boldsymbol{v} 在这组基下的坐标.

定义 3.3.1 在 \mathbb{R}^3 中取定一个点 O 后，任意一点 M 与向量 \overrightarrow{OM} 一一对应，因此把三维向量 \overrightarrow{OM} 称为点 M 的**定位向量**或者**矢径**.

定义 3.3.2 \mathbb{R}^3 中一个点 O 和一组基 \boldsymbol{e}_1，\boldsymbol{e}_2，\boldsymbol{e}_3 合在一起称为三维实空间的一个**仿射坐标系**，记作 $[O; \boldsymbol{e}_1, \boldsymbol{e}_2, \boldsymbol{e}_3]$，其中 O 称为**原点**. 对于三维实空间中任意一点 M，把它的矢径 \overrightarrow{OM} 在基 \boldsymbol{e}_1，\boldsymbol{e}_2，\boldsymbol{e}_3 下的坐标称为点 M 在仿射坐标系 $[O; \boldsymbol{e}_1, \boldsymbol{e}_2, \boldsymbol{e}_3]$ 中的**坐标**.

根据定义 3.3.2 知，点 M 在 $[O; \boldsymbol{e}_1, \boldsymbol{e}_2, \boldsymbol{e}_3]$ 的坐标为 $(x, y, z)^{\mathrm{T}}$ 的充要条件是

$$\overrightarrow{OM} = x\boldsymbol{e}_1 + y\boldsymbol{e}_2 + z\boldsymbol{e}_3$$

以后把向量 \boldsymbol{v} 在基 \boldsymbol{e}_1，\boldsymbol{e}_2，\boldsymbol{e}_3 下的坐标也称为 \boldsymbol{v} 在仿射坐标系 $[O; \boldsymbol{e}_1, \boldsymbol{e}_2, \boldsymbol{e}_3]$ 的坐标.

定义 3.3.3 如果 \boldsymbol{e}_1，\boldsymbol{e}_2，\boldsymbol{e}_3 是 \mathbb{R}^3 的一组标准正交基，则 $[O; \boldsymbol{e}_1, \boldsymbol{e}_2, \boldsymbol{e}_3]$ 称为一个**直角坐标系**.

定义 3.3.4 点（或向量）在直角坐标系中的坐标称为它的**直角坐标**，在仿射坐标系中的坐标称为它的**仿射坐标**.

设 $[O; \boldsymbol{e}_1, \boldsymbol{e}_2, \boldsymbol{e}_3]$ 是空间的一个仿射标架，过原点 O，分别以 \boldsymbol{e}_1，\boldsymbol{e}_2，\boldsymbol{e}_3 为方向的有向直线分别称为 x 轴，y 轴，z 轴，统称为**坐标轴**. 由任意两条坐标轴决定的平面称为**坐标平面**，它们分别为 xOy，yOz，zOx 平面. 坐标平面把三维空间分成八个部分，称为八个卦限，在每个卦限内，点的坐标的符号是不变的.

将右手四指（拇指除外）从 x 轴正方向且小于 π 的方向，弯向 y 轴方向，如果大拇指指向的方向与 z 轴在 xOy 平面同侧，则称此坐标系为**右手系**，否则称**左手系**.

3.3.2 \mathbb{R}^3 点的坐标变换

根据定理 3.2.7，可以得到 \mathbb{R}^3 向量在不同坐标系下的坐标变换公式. 由定义 3.3.2，\mathbb{R}^3 中点的坐标与向量的坐标不同，不仅与基向量有关，也与原点有关. 点在不同坐标系下的坐标变换公式由下述定理得到：

定理 3.3.1 若 $\Pi 1$：$[O; \boldsymbol{e}_1, \boldsymbol{e}_2, \boldsymbol{e}_3]$ 和 $\Pi 2$：$[O'; \boldsymbol{e}'_1, \boldsymbol{e}'_2, \boldsymbol{e}'_3]$ 都是 \mathbb{R}^3 仿射坐标系，O' 在 $\Pi 1$

坐标系的坐标是$(x_0, y_0, z_0)^T$，基e_1, e_2, e_3到基e'_1, e'_2, e'_3的过渡矩阵为A；设点M在$\Pi 1$坐标系和$\Pi 2$坐标系的坐标分别为$(x, y, z)^T$和$(x', y', z')^T$，则点M从$\Pi 1$到$\Pi 2$的仿射坐标变换公式为

$$\begin{pmatrix} x \\ y \\ z \end{pmatrix} = A \begin{pmatrix} x' \\ y' \\ z' \end{pmatrix} + \begin{pmatrix} x_0 \\ y_0 \\ z_0 \end{pmatrix} \qquad (3.3.1)$$

证明：由已知可得（见图3.4）

$$\begin{aligned}
\overrightarrow{OM} &= x\,e_1 + y\,e_2 + z\,e_3 \\
&= \overrightarrow{OO'} + \overrightarrow{O'M} \\
&= (x_0 e_1 + y_0 e_2 + z_0 e_3) + (x' e'_1 + y' e'_2 + z' e'_3) \\
&= (e_1, e_2, e_3) \begin{pmatrix} x_0 \\ y_0 \\ z_0 \end{pmatrix} + (e'_1, e'_2, e'_3) \begin{pmatrix} x' \\ y' \\ z' \end{pmatrix} \qquad (3.3.1\text{-}1)
\end{aligned}$$

图 3.4

又因为

$$(e'_1, e'_2, e'_3) = (e_1, e_2, e_3) A,$$

代入式（3.3.1-1）得

$$\begin{aligned}
\overrightarrow{OM} &= (e_1, e_2, e_3) \begin{pmatrix} x \\ y \\ z \end{pmatrix} \\
&= (e_1, e_2, e_3) \begin{pmatrix} x_0 \\ y_0 \\ z_0 \end{pmatrix} + (e_1, e_2, e_3) A \begin{pmatrix} x' \\ y' \\ z' \end{pmatrix} \\
&= (e_1, e_2, e_3) \left(A \begin{pmatrix} x' \\ y' \\ z' \end{pmatrix} + \begin{pmatrix} x_0 \\ y_0 \\ z_0 \end{pmatrix} \right)
\end{aligned}$$

即得

$$\begin{pmatrix} x \\ y \\ z \end{pmatrix} = A \begin{pmatrix} x' \\ y' \\ z' \end{pmatrix} + \begin{pmatrix} x_0 \\ y_0 \\ z_0 \end{pmatrix}$$

例 3.3.1 $\Pi 1[O; e_1, e_2, e_3]$和$\Pi 2[O'; e'_1, e'_2, e'_3]$是$\mathbb{R}^3$的两个直角坐标系，$\Pi 2$由$\Pi 1$移轴和平移得到，即$\Pi 1[O; e_1, e_2, e_3] \xrightarrow{\text{移轴}} [O'; e_1, e_2, e_3] \xrightarrow{\text{旋转}} \Pi 2[O'; e'_1, e'_2, e'_3]$，其中$O'$在$\Pi 1$坐标系的坐标是$(x_0, y_0, z_0)^T$，$[O'; e_1, e_2, e_3]$以$e_3$为旋转轴，逆时针旋转$\theta$后得到$\Pi 2[O'; e'_1, e'_2, e'_3]$。已知点$M$在$\Pi 1$坐标系的坐标为$(x, y, z)^T$，求点$M$在$\Pi 2$坐标系的坐标$(x', y', z')^T$。

解 如图 3.5 所示，由已知可得，

$$e'_1 = e_1\cos\theta + e_2\sin\theta$$
$$e'_2 = -e_1\sin\theta + e_2\cos\theta$$
$$e'_3 = e_3$$

即

$$(e'_1, e'_2, e'_3) = (e_1, e_2, e_3)\begin{pmatrix} \cos\theta & -\sin\theta & 0 \\ \sin\theta & \cos\theta & 0 \\ 0 & 0 & 1 \end{pmatrix}$$

根据定理 3.3.1 得

$$\begin{pmatrix} x \\ y \\ z \end{pmatrix} = \begin{pmatrix} \cos\theta & -\sin\theta & 0 \\ \sin\theta & \cos\theta & 0 \\ 0 & 0 & 1 \end{pmatrix}\begin{pmatrix} x' \\ y' \\ z' \end{pmatrix} + \begin{pmatrix} x_0 \\ y_0 \\ z_0 \end{pmatrix}$$

$$\begin{pmatrix} x' \\ y' \\ z' \end{pmatrix} = \begin{pmatrix} \cos\theta & -\sin\theta & 0 \\ \sin\theta & \cos\theta & 0 \\ 0 & 0 & 1 \end{pmatrix}^{-1}\begin{pmatrix} x-x_0 \\ y-y_0 \\ z-z_0 \end{pmatrix}$$

由于 (e_1, e_2, e_3) 与 (e'_1, e'_2, e'_3) 是 \mathbb{R}^3 标准正交基，根据定理 3.2.6，(e_1, e_2, e_3) 到 (e'_1, e'_2, e'_3) 的过渡矩阵是正交矩阵，

$$\begin{pmatrix} \cos\theta & -\sin\theta & 0 \\ \sin\theta & \cos\theta & 0 \\ 0 & 0 & 1 \end{pmatrix}^{-1} = \begin{pmatrix} \cos\theta & -\sin\theta & 0 \\ \sin\theta & \cos\theta & 0 \\ 0 & 0 & 1 \end{pmatrix}^{\mathrm{T}} = \begin{pmatrix} \cos\theta & \sin\theta & 0 \\ -\sin\theta & \cos\theta & 0 \\ 0 & 0 & 1 \end{pmatrix}$$

故

$$\begin{pmatrix} x' \\ y' \\ z' \end{pmatrix} = \begin{pmatrix} \cos\theta & \sin\theta & 0 \\ -\sin\theta & \cos\theta & 0 \\ 0 & 0 & 1 \end{pmatrix}\begin{pmatrix} x-x_0 \\ y-y_0 \\ z-z_0 \end{pmatrix}$$

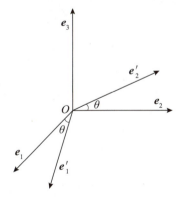 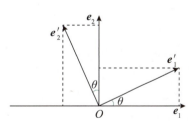

图 3.5

3.4 应用：影视制作中常用的直角坐标系

根据前述小节关于坐标系的讨论，可知道空间中一个点和一组基向量构成空间中的一个坐标系，当基向量相互正交，这个坐标系是一个直角坐标系．在实际应用中，为了便于解决问题，通常在空间中使用多个坐标系．使用右手系还是左手系，根据实际问题或者约定确定．为了能够定量地描述空间中点的位置、物体的方位和它的运动轨迹，我们可以建立一个坐标系，通过研究点或物体相对于坐标系原点和基向量的关系来研究目标的空间属性．

本节主要介绍一些影视制作中常用的直角坐标系的基本概念，将在第 4 章的应用问题中使用它们进行问题建模．

1. 世界坐标系

世界坐标系是一个直角坐标系，它建立了描述其他坐标系所需要的参考框架．它可以用于描述实际问题确定的系统中所有点的位置、物体的方位和这个系统中其他坐标系的位置，坐标原点和基向量根据实际问题确定．例如，需要描述一个城市建筑物的位置，在这个系统中，可以选择城市中心作为坐标原点，城市主轴线为其中一个坐标轴，建立世界坐标系，对建筑物位置进行定量描述．拍摄环境中，我们可以被摄场景中某一固定点为坐标原点，便于描述拍摄场景各物体的位置的向量作为基向量，建立世界坐标系．

2. 物体坐标系

物体坐标系是和特定物体相关联的坐标系．空间中每个物体都有它们独立的坐标系，当物体移动或者改变方向时，和该物体相关的物体坐标系也会随物体移动或改变方向．例如，我们用于描述某个物体各个部件的位置时，可以使用物体坐标系，各个部件在物体坐标系下的坐标表示这个部件在这个物体的具体位置．

3. 摄影机坐标系

摄影机坐标系可以看作物体是摄影机的物体坐标系，用于描述摄影机拍摄区域相对于摄影机的位置．在摄影机坐标系中，一般以摄影机作为原点，摄影机的上方为 y 轴正向，摄影机镜头朝向为 z 轴正向，利用左手规则或者右手规则确定 x 轴的轴向（见图 3.6）．

图 3.6

4. 惯性坐标系

为了简化世界坐标系到物体坐标系的转换，引入了一个介于世界坐标系和物体坐标系之间的坐标系，称为惯性坐标系．惯性坐标系的原点与物体坐标系原点重合，其轴向与世界坐标系轴向平行．根据定义，惯性坐标系是由世界坐标系平移得到的，物体坐标系是由惯性坐标系旋转得到的，由此易于建立世界坐标系到物体坐标系的转换（见图 3.7）．

5. 嵌套式坐标系

空间中某个系统存在两个坐标系 C_1：$[O; e_1, e_2, e_3]$，C_2：$[O'; e'_1, e'_2, e'_3]$，若坐标系 C_2 随坐标系 C_1 运动而运动；坐标系 C_2 的运动并不影响坐标系 C_1，称坐标系 C_1 是坐标系 C_2 的父坐标系，

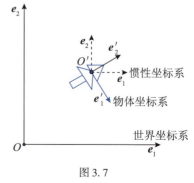

图 3.7

坐标系 C_2 是坐标系 C_1 的子坐标系．这种坐标系上的"父子"关系定义了一种层次的、树状的坐标系，子坐标系嵌入父坐标中．例如，行驶的汽车，以汽车为物体确定的物体坐标系相对于以各零件为物体确定的物体坐标系，就构成一组父子坐标系．

3.5 线性空间的定义及性质

本节主要讨论与 \mathbb{R}^n 具有相同线性性质的线性空间的概念和性质．

1. 线性空间的定义和简单性质

定义 3.4.1　数域 F 上的线性空间 V 是一个非空集合，它带有两个运算：

(1) 加法，记作 $\boldsymbol{\alpha}+\boldsymbol{\beta}$，$\boldsymbol{\alpha}, \boldsymbol{\beta} \in V$；

(2) 数量乘法，简称数乘，记作 $k\boldsymbol{\alpha}$，$k \in F$，$\boldsymbol{\alpha} \in V$．

且 V 对两种运算封闭（即运算结果仍属于 V）并满足以下 8 条运算法则．

(a) $\boldsymbol{\alpha}+\boldsymbol{\beta} = \boldsymbol{\beta}+\boldsymbol{\alpha}$；

(b) $(\boldsymbol{\alpha}+\boldsymbol{\beta})+\boldsymbol{\gamma} = \boldsymbol{\alpha}+(\boldsymbol{\beta}+\boldsymbol{\gamma})$；

(c) 存在 $\boldsymbol{\theta} \in V$，使 $\boldsymbol{\alpha}+\boldsymbol{\theta} = \boldsymbol{\alpha}$，其中 $\boldsymbol{\theta}$ 称为 V 的零元素；

(d) 存在 $-\boldsymbol{\alpha} \in V$，使 $\boldsymbol{\alpha}+(-\boldsymbol{\alpha}) = \boldsymbol{\theta}$，其中 $-\boldsymbol{\alpha}$ 称为 $\boldsymbol{\alpha}$ 的负元素；

(e) $1\boldsymbol{\alpha} = \boldsymbol{\alpha}$；

(f) $k(l\boldsymbol{\alpha}) = (kl)\boldsymbol{\alpha}$；

(g) $(k+l)\boldsymbol{\alpha} = k\boldsymbol{\alpha}+l\boldsymbol{\alpha}$；

(h) $k(\boldsymbol{\alpha}+\boldsymbol{\beta}) = k\boldsymbol{\alpha}+k\boldsymbol{\beta}$

其中 $\boldsymbol{\alpha}, \boldsymbol{\beta}, \boldsymbol{\gamma}$ 是 V 中任意元素，k, l 是 F 中任意数．

F 为实（复）数域时，称为实（复）线性空间，简称实（复）空间．上述小节讨论的 \mathbb{R}^n 和三维几何空间 \mathbb{R}^3 都是线性空间的具体模型，以下再列举几个线性空间的例子．

例 3.4.1　全体 $m \times n$ 实矩阵的集合，对矩阵的加法和数乘运算构成是实数域上的线性空间，记作 $\boldsymbol{R}^{m \times n}$，$\boldsymbol{R}^{m \times n}$ 的零元素为 $m \times n$ 阶零矩阵，任意元素 A 的负元素是 $-A$．

例 3.4.2　实数域上的次数不超过 n 的多项式 $H_n(x)$，对多项式的加法和数乘多项式运算构成实数域上的线性空间．$H_n(x)$ 的零元素是系数全为零的多项式，即零多项式；任何一个元素 $f(x) \in H_n(x)$，其负元素是 $(-1)f(x)$．

由线性空间的定义可以得到如下性质．

(1) 线性空间的零元素是唯一的．

假设 $\boldsymbol{\theta}_1$，$\boldsymbol{\theta}_2$ 是线性空间的两个零元素，则根据零元素定义得

$$\boldsymbol{\theta}_1 = \boldsymbol{\theta}_1 + \boldsymbol{\theta}_2 = \boldsymbol{\theta}_2$$

(2) 线性空间中任意一元素 $\boldsymbol{\alpha}$ 的负元素是唯一的．

设 $\boldsymbol{\beta}_1$，$\boldsymbol{\beta}_2$ 是 $\boldsymbol{\alpha}$ 的两个负元素，即

$$\boldsymbol{\alpha}+\boldsymbol{\beta}_1 = \boldsymbol{\alpha}+\boldsymbol{\beta}_2 = \boldsymbol{\theta}$$

所以

$$\boldsymbol{\beta}_1 = \boldsymbol{\beta}_1 + \boldsymbol{\theta} = \boldsymbol{\beta}_1 + \boldsymbol{\alpha} + \boldsymbol{\beta}_2 = \boldsymbol{\theta} + \boldsymbol{\beta}_2 = \boldsymbol{\beta}_2$$

利用负元素定义**减法**如下：

$$\boldsymbol{\beta} - \boldsymbol{\alpha} = \boldsymbol{\beta} + (-\boldsymbol{\alpha})$$

(3)（减法运算性质）若 $\boldsymbol{\alpha}, \boldsymbol{\beta} \in V$；$k, l \in F$，则有

$$k(\boldsymbol{\alpha} - \boldsymbol{\beta}) = k\boldsymbol{\alpha} - k\boldsymbol{\beta}$$

$$(k-l)\boldsymbol{\alpha} = k\boldsymbol{\alpha} - l\boldsymbol{\alpha}$$

由于

$$k(\boldsymbol{\alpha}-\boldsymbol{\beta}) + k\boldsymbol{\beta} = k[(\boldsymbol{\alpha}-\boldsymbol{\beta}) + \boldsymbol{\beta}] = k\boldsymbol{\alpha}$$

所以有 $k(\boldsymbol{\alpha}-\boldsymbol{\beta}) = k\boldsymbol{\alpha} - k\boldsymbol{\beta}$；

又由于

$$(k-l)\boldsymbol{\alpha} + l\boldsymbol{\alpha} = [(k-l) + l]\boldsymbol{\alpha} = k\boldsymbol{\alpha},$$

故有 $(k-l)\boldsymbol{\alpha} = k\boldsymbol{\alpha} - l\boldsymbol{\alpha}$.

(4) $k\boldsymbol{\theta} = \boldsymbol{\theta}$，$k(-\boldsymbol{\beta}) = -(k\boldsymbol{\beta})$，$0\boldsymbol{\alpha} = \boldsymbol{\theta}$，$(-l)\boldsymbol{\alpha} = -(l\boldsymbol{\alpha})$，以后 $-(l\boldsymbol{\alpha})$ 简记为 $-l\boldsymbol{\alpha}$.

根据性质（3），令 $\boldsymbol{\alpha} = \boldsymbol{\beta}$，得 $k\boldsymbol{\theta} = \boldsymbol{\theta}$；

令 $\boldsymbol{\alpha} = 0$，得 $k(-\boldsymbol{\beta}) = -(k\boldsymbol{\beta})$；

令 $k = l$，得 $0\boldsymbol{\alpha} = \boldsymbol{\theta}$；

令 $k = 0$，得 $(-l)\boldsymbol{\alpha} = -(l\boldsymbol{\alpha})$.

2. 线性子空间

对于线性空间 $V(F)$，它的子集合 W 关于 $V(F)$ 上的加法和数乘可能是封闭的，也可能是不封闭的.例如，\mathbb{R}^2 的两个子集 $S_1 = \{(x, y) \mid x-y=0\}$ 和 $S_2 = \{(x, y) \mid x+y=1\}$ 在二维平面上分别表示直线 $y=x$ 和 $y=1-x$.容易证明 S_1 对于 \mathbb{R}^2 上的两种运算是封闭的，但 S_2 对这两种运算不封闭.

容易验证 S_1 集合对于 \mathbb{R}^2 上加法数乘运算构成一个线性空间，同时它也是 \mathbb{R}^2 这个线性空间的子集.于是给出线性子空间的定义：

定义 3.4.2 设 $V(F)$ 是一个线性空间，S 是 V 的一个非空子集合，如果 S 对 $V(F)$ 中定义的加法和数乘运算也构成数域 F 上的线性空间，就称 S 为 $V(F)$ 上的一个**线性子空间**，简称为**子空间**.

定理 3.4.1 线性空间 $V(F)$ 的非空集合 S 是 V 的子空间的充要条件是 S 对于 V 的两种运算封闭.

证明：必要性，根据子空间的定义，结论显然成立.

下面证明充分性.

由于 S 是 V 的非空集合，所以定义 3.4.1 的（a）、（b）、（e）、（f）、（g）和（h）显然成立.

若 $\boldsymbol{\alpha} \in S$，根据已知 S 对于两种运算封闭知 $-\boldsymbol{\alpha} \in S$，且 $\boldsymbol{\alpha} + (-\boldsymbol{\alpha}) = \boldsymbol{\theta} \in S$. 所以（c）和（d）也成立.

例 3.4.3 在线性空间 V 中，子集合 $\boldsymbol{\theta}$ 是 V 的一个子空间，叫作零子空间；V 本身也是 V 的一个子空间；这两个子空间称为 V 的平凡子空间，V 的其他子空间称为非零子空间.

3. 线性空间的基、维数和向量的坐标

根据 3.2 节的讨论，可知道 \mathbb{R}^n 中任何 n 个线性无关的向量都是一组基，\mathbb{R}^n 的任何一个向量都可以由这组基线性表示，其表示的系数按序排成的向量是这个向量关于这组基的坐标.现在讨论一般的线性空间 $V(F)$ 中基和空间中元素的坐标问题.

定义 3.4.3 设 $\boldsymbol{\alpha}_i \in V(F)$，$k_i \in F$（$i = 1, 2, \cdots, m$），则

$$\sum_{i=1}^{m} k_i \boldsymbol{\alpha} = k_1 \boldsymbol{\alpha}_1 + k_2 \boldsymbol{\alpha}_2 + \cdots + k_m \boldsymbol{\alpha}_m$$

称为 $\boldsymbol{\alpha}_1$, $\boldsymbol{\alpha}_2$, \cdots, $\boldsymbol{\alpha}_m$ 在数域 F 上的一个线性组合. 如果记

$$\boldsymbol{\beta} = \sum_{i=1}^{m} k_i \boldsymbol{\alpha}_i$$

称 $\boldsymbol{\beta}$ 可以由 $\boldsymbol{\alpha}_1$, $\boldsymbol{\alpha}_2$, \cdots, $\boldsymbol{\alpha}_m$ **线性表示**.

定义 3.4.4 如果对于 $\boldsymbol{\alpha}_i \in V(F)$ $(i=1, 2, \cdots, m)$，存在不全为零的数 k_1, k_2, \cdots, $k_m \in F$，

$$k_1 \boldsymbol{\alpha}_1 + k_2 \boldsymbol{\alpha}_2 + \cdots + k_m \boldsymbol{\alpha}_m = \boldsymbol{\theta}$$

成立，则称 $\boldsymbol{\alpha}_1$, $\boldsymbol{\alpha}_2$, \cdots, $\boldsymbol{\alpha}_m$ **线性相关**，否则，称 $\boldsymbol{\alpha}_1$, $\boldsymbol{\alpha}_2$, \cdots, $\boldsymbol{\alpha}_m$ **线性无关**.

例 3.4.4 证明：线性空间 $H_n(x)$ 中元素 $f_0 = 1$, $f_1 = x$, $f_2 = x^2$, \cdots, $f_n = x^n$ 是线性无关的.

证明：设 $k_0 f_0(x) + k_1 f_1(x) + \cdots + k_n f_n(x) = 0(x)$，即

$$k_0 + k_1 x + k_2 x^2 + \cdots + k_n x^n = 0(x)$$

欲使 $\forall x \in \mathbb{R}$，上式都成立，当且仅当

$$k_0 = k_1 = k_2 = \cdots = k_n = 0$$

故 f_0, f_1, f_2, \cdots, f_n 是线性无关的.

定义 3.4.5 如果线性空间 $V(F)$ 存在线性无关的元素组 $B = \{\boldsymbol{\alpha}_1, \boldsymbol{\alpha}_2, \cdots, \boldsymbol{\alpha}_n\}$，且 $\forall \boldsymbol{\alpha} \in V$ 都可由 B 线性表示，即存在 x_1, x_2, \cdots, $x_n \in F$，有

$$\boldsymbol{\alpha} = x_1 \boldsymbol{\alpha}_1 + x_2 \boldsymbol{\alpha}_2 + \cdots + x_n \boldsymbol{\alpha}_n,$$

则称 V 是 n 维线性空间，或者说 V 的维数是 n. B 是 V 的一个**基**；有序数组 (x_1, x_2, \cdots, x_n) 为 $\boldsymbol{\alpha}$ 在基 B 下的**坐标**，记作

$$(\boldsymbol{\alpha})_B = (x_1, x_2, \cdots, x_n) \in F^n.$$

如果 $V(F)$ 中有任意多个线性无关的元素，则称 V 是**无限维线性空间**.

例如实数域 \mathbb{R} 上的全体多项式 $\mathbb{R}[x]$，对于多项式加法和数乘多项式运算构成实数域上的线性空间，且由于 $\{1, x, x^2, \cdots, x^n, \cdots\}$ 是线性无关的，且 $\mathbb{R}[x]$ 中的任意多项式都可以由这个元素组线性表示，所以 $\mathbb{R}[x]$ 是实数域上的无限维线性空间. 在本书中，只考虑有限维线性空间.

例 3.4.5 $\mathbb{R}^{2 \times 2}$ 中的元素

$$A_1 = \begin{pmatrix} 1 & 0 \\ 0 & 0 \end{pmatrix}, \quad A_2 = \begin{pmatrix} 1 & 1 \\ 0 & 0 \end{pmatrix}, \quad A_3 = \begin{pmatrix} 1 & 1 \\ 1 & 0 \end{pmatrix}, \quad A_4 = \begin{pmatrix} 1 & 1 \\ 1 & 1 \end{pmatrix}$$

(1) 证明：A_1, A_2, A_3, A_4 是线性无关的，它们是 $\mathbb{R}^{2 \times 2}$ 的一组基；

(2) 已知

$$A = \begin{pmatrix} 2 & 3 \\ -5 & 7 \end{pmatrix}$$

求 A 在基 $\{A_1, A_2, A_3, A_4\}$ 下的坐标.

(1) 证明：设

$$k_1 A_1 + k_2 A_2 + k_3 A_3 + k_4 A_4 = 0_{2 \times 2} \tag{*}$$

将 A_1, A_2, A_3, A_4 代入

$$k_1\begin{pmatrix}1&0\\0&0\end{pmatrix}+k_3\begin{pmatrix}1&1\\0&0\end{pmatrix}+k_3\begin{pmatrix}1&1\\1&0\end{pmatrix}+k_4\begin{pmatrix}1&1\\1&1\end{pmatrix}$$

$$=\begin{pmatrix}k_1+k_2+k_3+k_4 & k_2+k_3+k_4\\ k_3+k_4 & k_4\end{pmatrix}=\begin{pmatrix}0&0\\0&0\end{pmatrix}$$

于是有

$$\begin{cases}k_1+k_2+k_3+k_4=0\\ k_2+k_3+k_4=0\\ k_3+k_4=0\\ k_4=0\end{cases}$$

此线性方程组只有零解，因此，当且仅当 $k_1=k_2=k_3=k_4=0$ 时，式（*）成立，故 A_1，A_2，A_3，A_4 线性无关.

对于 $\mathbb{R}^{2\times 2}$ 任意元素 $A=\begin{pmatrix}a_{11}&a_{12}\\a_{21}&a_{22}\end{pmatrix}$，设

$$A=k_1A_1+k_2A_2+k_3A_3+k_4A_4$$

即

$$k_1\begin{pmatrix}1&0\\0&0\end{pmatrix}+k_3\begin{pmatrix}1&1\\0&0\end{pmatrix}+k_3\begin{pmatrix}1&1\\1&0\end{pmatrix}+k_4\begin{pmatrix}1&1\\1&1\end{pmatrix}$$

$$=\begin{pmatrix}k_1+k_2+k_3+k_4 & k_2+k_3+k_4\\ k_3+k_4 & k_4\end{pmatrix}=\begin{pmatrix}a_{11}&a_{12}\\a_{21}&a_{22}\end{pmatrix}$$

于是有

$$\begin{cases}k_1+k_2+k_3+k_4=a_{11}\\ k_2+k_3+k_4=a_{12}\\ k_3+k_4=a_{21}\\ k_4=a_{22}\end{cases}$$

解得方程组有唯一解

$$k_1=a_{11}-a_{12},\ k_2=a_{12}-a_{21},\ k_3=a_{21}-a_{22},\ k_4=a_{22} \quad (**)$$

由线性空间基的定义知，$\{A_1, A_2, A_3, A_4\}$ 是 $\mathbb{R}^{2\times 2}$ 的一组基.

（2）解：将

$$A=\begin{pmatrix}2&3\\-5&7\end{pmatrix}$$

代入式（**）得

$$k_1=-1,\ k_2=8,\ k_3=-12,\ k_4=7.$$

因此，A 在基 $\{A_1, A_2, A_3, A_4\}$ 下的坐标为 $(-1, 8, -12, 7)^T$.

根据定义 3.1.1，可以看出 n 维线性空间 $V(F)$ 基和元素在基 B 下的坐标，与 \mathbb{R}^n 基和向量关于基 B 下的坐标定义完全类似，\mathbb{R}^n 中基与向量在不同基下坐标的定理 3.2.4、定理 3.2.5 和定理 3.2.7，对一般线性空间 $V(F)$ 也是适用的.

定理 3.4.2　$V(F)$ 中的元素在给定基下的坐标是唯一的.

定理 3.4.3 设 $B = \{\boldsymbol{\alpha}_1, \boldsymbol{\alpha}_2, \cdots, \boldsymbol{\alpha}_n\}$ 是 $V(F)$ 的一组基，且

$$\begin{cases} \boldsymbol{\beta}_1 = a_{11}\boldsymbol{\alpha}_1 + a_{21}\boldsymbol{\alpha}_2 + \cdots + a_{n1}\boldsymbol{\alpha}_n \\ \boldsymbol{\beta}_2 = a_{12}\boldsymbol{\alpha}_1 + a_{22}\boldsymbol{\alpha}_2 + \cdots + a_{n2}\boldsymbol{\alpha}_n \\ \cdots \\ \boldsymbol{\beta}_n = a_{1n}\boldsymbol{\alpha}_1 + a_{2n}\boldsymbol{\alpha}_2 + \cdots + a_{nn}\boldsymbol{\alpha}_n \end{cases}$$

则 $\boldsymbol{\beta}_1, \boldsymbol{\beta}_2, \cdots, \boldsymbol{\beta}_n$ 线性无关的充要条件是

$$\begin{vmatrix} a_{11} & a_{12} & \cdots & a_{1n} \\ a_{21} & a_{22} & \cdots & a_{2n} \\ \vdots & \vdots & & \vdots \\ a_{n1} & a_{n2} & \cdots & a_{nn} \end{vmatrix} \neq 0$$

定理 3.4.4 设 $V(F)$ 的元素 $\boldsymbol{\alpha}$ 在两组基 $B_1 = \{\boldsymbol{\alpha}_1, \boldsymbol{\alpha}_2, \cdots, \boldsymbol{\alpha}_n\}$ 和 $B_2 = \{\boldsymbol{\beta}_1, \boldsymbol{\beta}_2, \cdots, \boldsymbol{\beta}_n\}$ 下的坐标向量分别为 $\boldsymbol{x} = (x_1, x_2, \cdots, x_n)^T$ 和 $\boldsymbol{y} = (y_1, y_2, \cdots, y_n)^T$. 基 B_1 到基 B_2 的过渡矩阵为 \boldsymbol{A}，则

$$\boldsymbol{A}\boldsymbol{y} = \boldsymbol{x} \text{ 或 } \boldsymbol{y} = \boldsymbol{A}^{-1}\boldsymbol{x}.$$

例 3.4.6 设 $B_1 = \{f_1, f_2, f_3\}$，$B_2 = \{g_1, g_2, g_3\}$，其中

$$f_1 = 1 \qquad f_2 = 1 + x \qquad f_3 = 1 + x + x^2$$
$$g_1 = 1 - x - x^2 \qquad g_2 = x - 3x^2 \qquad g_3 = 1 - 2x^2$$

(1) 证明：B_1, B_2 都是 $R[x]_3$（次数小于 3 的实多项式）的基；

(2) 已知 $[P(x)]_{B_1} = (1, 2, 3)^T$，求 $[P(x)]_{B_2} = (y_1, y_2, y_3)^T$.

解 (1) 易知 $\{1, x, x^2\}$ 是 $R[x]_3$ 的一组自然基，且

$$(f_1, f_2, f_3) = (1, x, x^2)\begin{pmatrix} 1 & 1 & 1 \\ 0 & 1 & 1 \\ 0 & 0 & 1 \end{pmatrix} \tag{1-a}$$

$$(g_1, g_2, g_3) = (1, x, x^2)\begin{pmatrix} 1 & 0 & 1 \\ -1 & 1 & 0 \\ -1 & -3 & -2 \end{pmatrix} \tag{1-b}$$

令

$$\boldsymbol{M}_f = \begin{pmatrix} 1 & 1 & 1 \\ 0 & 1 & 1 \\ 0 & 0 & 1 \end{pmatrix}, \quad \boldsymbol{M}_g = \begin{pmatrix} 1 & 0 & 1 \\ -1 & 1 & 0 \\ -1 & -3 & -2 \end{pmatrix},$$

$|\boldsymbol{M}_f| = 1$，$|\boldsymbol{M}_g| = 2$，由定理 3.4.3 知 B_1, B_2 都是 $\mathbb{R}[x]_3$ 的基.

(2) 根据式 (1-a) 和式 (1-b)，可得

$$(g_1, g_2, g_3) = (f_1, f_2, f_3)\boldsymbol{M}_f^{-1}\boldsymbol{M}_g$$

由定理 3.4.4 知

$$\begin{pmatrix} y_1 \\ y_2 \\ y_3 \end{pmatrix} = (\boldsymbol{M}_f^{-1}\boldsymbol{M}_g)^{-1}\begin{pmatrix} 1 \\ 2 \\ 3 \end{pmatrix} = \boldsymbol{M}_g^{-1}\boldsymbol{M}_f\begin{pmatrix} 1 \\ 2 \\ 3 \end{pmatrix}$$

$$= \begin{pmatrix} -1 & -5/2 & -3 \\ -1 & -3/2 & -2 \\ 2 & 7/2 & 4 \end{pmatrix} \begin{pmatrix} 1 \\ 2 \\ 3 \end{pmatrix} = \begin{pmatrix} -15 \\ -10 \\ 21 \end{pmatrix}$$

通过前面的讨论，可知道给定 n 维线性空间 $V(F)$ 和它的一组基 $\boldsymbol{B} = \{\boldsymbol{\alpha}_1, \boldsymbol{\alpha}_2, \cdots, \boldsymbol{\alpha}_n\}$，$V(F)$ 中的元素与其坐标（F^n 中的向量）是一一对应的。设 $V(F)$ 中两个元素 $\boldsymbol{\alpha}, \boldsymbol{\beta}$ 在 \boldsymbol{B} 下的坐标分别为 $\boldsymbol{\alpha}_B = (x_1, x_2, \cdots, x_n)$ 和 $\boldsymbol{\beta}_B = (y_1, y_2, \cdots, y_n)$，$\boldsymbol{\alpha}_B, \boldsymbol{\beta}_B \in F^n$，由线性空间的性质可得

$$\boldsymbol{\alpha} + \boldsymbol{\beta} = x_1\boldsymbol{\alpha}_1 + x_2\boldsymbol{\alpha}_2 + \cdots + x_n\boldsymbol{\alpha}_n + y_1\boldsymbol{\alpha}_1 + y_2\boldsymbol{\alpha}_2 + \cdots + y_n\boldsymbol{\alpha}_n$$
$$= (x_1 + y_1)\boldsymbol{\alpha}_1 + (x_2 + y_2)\boldsymbol{\alpha}_2 + \cdots + (x_n + y_n)\boldsymbol{\alpha}_n$$
$$k\boldsymbol{\alpha} = k(x_1\boldsymbol{\alpha}_1 + x_2\boldsymbol{\alpha}_2 + \cdots + x_n\boldsymbol{\alpha}_n)$$
$$= kx_1\boldsymbol{\alpha}_1 + kx_2\boldsymbol{\alpha}_2 + \cdots + kx_n\boldsymbol{\alpha}_n$$

即 $V(F)$ 的元素 $\boldsymbol{\alpha}+\boldsymbol{\beta}$ 对应于 F^n 的 $\boldsymbol{\alpha}_B+\boldsymbol{\beta}_B$，$k\boldsymbol{\alpha}$ 对应于 F^n 的 $k\boldsymbol{\alpha}_B$，也就是说这种对应关系保持线性运算关系不变。

由于这种对应关系，我们研究 n 维线性空间 $V(F)$ 可以通过基和坐标，转化为研究 n 维向量空间 F^n。因此，通常把线性空间也称为**向量空间**，线性空间的元素称为**向量**。

3.6 应用：色彩空间变换

1. XYZ 颜色系统

自然界所有颜色构成的集合，称为色彩空间，颜色 $[F]$ 可以由三个假想色 $[X], [Y], [Z]$ 的线性组合表示，即

$$[F] = X[X] + Y[Y] + Z[Z]$$

这里"="代表视觉上的颜色匹配，X, Y, Z 表示匹配颜色 $[F]$ 需要假想色 $[X], [Y], [Z]$ 的量，也称颜色 $[F]$ 的 $[X], [Y], [Z]$ 三刺激值。我们称由 $[X], [Y], [Z]$ 为三基色的颜色空间为 XYZ 色彩系统（色彩空间）。

令

$$x = \frac{X}{X+Y+Z}, \quad y = \frac{Y}{X+Y+Z}, \quad z = \frac{Z}{X+Y+Z} \tag{3.6.1}$$

称 (x, y, z) 为颜色 $[F]$ 的色品坐标，由于 $z = 1-x-y$，所以颜色 $[F]$ 的色品坐标通常用二维向量 (x, y) 表示。

若已知颜色 $[F]: (x, y, Y)$，可以得到三刺激值 X, Y, Z。根据式 (3.6.1)，得

$$X = xS, \quad Y = yS, \quad Z = zS$$

这里 $S = X+Y+Z$。根据已知条件得

$$S = \frac{Y}{y}$$

因此

$$X = \frac{x}{y}Y, \quad Y = Y, \quad Z = \frac{1-x-y}{y}Y. \tag{3.6.2}$$

2. RGB 颜色空间

显示设备通过三种基本颜色 $[R], [G], [B]$ 混色呈现数字图像的色彩，即对于颜色 $[F]$：

$$[F] = R[R] + G[G] + B[B],$$

这里 R, G, B 为匹配颜色 $[F]$ 需要 $[R]$, $[G]$, $[B]$ 的量，也称为颜色 $[F]$ 的 $[R]$, $[G]$, $[B]$ 三刺激值，由 $[R]$, $[G]$, $[B]$ 为三基色的颜色空间称为 RGB 色彩空间. 若 $[R]$, $[G]$, $[B]$ 三刺激值任意一个值为负值，或者值大于 1，则这个颜色超出这个显示设备的显示范围，显示设备无法正确显示这个颜色.

设

$$\begin{aligned}
[R] &= X_R[X] + Y_R[Y] + Z_R[Z], \\
[G] &= X_G[X] + Y_G[Y] + Z_G[Z], \\
[B] &= X_B[X] + Y_B[Y] + Z_B[Z].
\end{aligned} \tag{3.6.3}$$

若已知三基色的色坐标

$$[R]:(x_R, y_R),\ [G]:(x_G, y_G),\ [B]:(x_B, y_B)$$

要得到三基色 $[R]$, $[G]$, $[B]$ 的三刺激值：(X_R, Y_R, Z_R), (X_G, Y_G, Z_G), (X_B, Y_B, Z_B)，由式 (3.6.2) 知，还需要确定三基色 $[R]$, $[G]$, $[B]$ 对应的 Y_R, Y_G, Y_B. 若给出参考白色坐标

$$[W]:(x_W, y_W),$$

并规定 $[W]$ 的 $[X]$, $[Y]$, $[Z]$ 三刺激值为

$$X_W = \frac{x_W}{y_W},\ Y_W = 1,\ Z_W = \frac{1 - x_W - y_W}{y_W}, \tag{3.6.4}$$

并且

$$[W] = 1[R] + 1[G] + 1[B],$$

将式 (3.6.3) 代入上式

$$X_W[X] + Y_W[Y] + Z_W[Z] = X_R[X] + Y_R[Y] + Z_R[Z] + X_G[X] + Y_G[Y] + Z_G[Z] + X_B[X] + Y_B[Y] + Z_B[Z]$$

由式 (3.6.2)、式 (3.6.4) 得

$$\begin{pmatrix} \dfrac{x_W}{y_W} \\ 1 \\ \dfrac{1 - x_W - y_W}{y_W} \end{pmatrix} = \begin{pmatrix} \dfrac{x_R}{y_R} Y_R & \dfrac{x_G}{y_G} Y_G & \dfrac{x_B}{y_B} Y_B \\ Y_R & Y_G & Y_B \\ \dfrac{1 - x_R - y_R}{y_R} Y_R & \dfrac{1 - x_G - y_G}{y_G} Y_G & \dfrac{1 - x_B - y_B}{y_B} Y_B \end{pmatrix} \begin{pmatrix} 1 \\ 1 \\ 1 \end{pmatrix}$$

整理得

$$\begin{pmatrix} \dfrac{x_W}{y_W} \\ 1 \\ \dfrac{1 - x_W - y_W}{y_W} \end{pmatrix} = \begin{pmatrix} \dfrac{x_R}{y_R} & \dfrac{x_G}{y_G} & \dfrac{x_B}{y_B} \\ 1 & 1 & 1 \\ \dfrac{1 - x_R - y_R}{y_R} & \dfrac{1 - x_G - y_G}{y_G} & \dfrac{1 - x_B - y_B}{y_B} \end{pmatrix} \begin{pmatrix} Y_R \\ Y_G \\ Y_B \end{pmatrix}$$

令

$$\boldsymbol{M} = \begin{pmatrix} \dfrac{x_R}{y_R} & \dfrac{x_G}{y_G} & \dfrac{x_B}{y_B} \\ 1 & 1 & 1 \\ \dfrac{1 - x_R - y_R}{y_R} & \dfrac{1 - x_G - y_G}{y_G} & \dfrac{1 - x_B - y_B}{y_B} \end{pmatrix},$$

得

$$\begin{pmatrix} Y_R \\ Y_G \\ Y_B \end{pmatrix} = M^{-1} \begin{pmatrix} \dfrac{x_W}{y_W} \\ 1 \\ \dfrac{1-x_W-y_W}{y_W} \end{pmatrix} \tag{3.6.5}$$

3. 色彩空间转换

根据上述讨论，色彩空间可以看作一个三维线性空间，$[X]$，$[Y]$，$[Z]$ 是这个空间的一组基，任何给定三原色 $[R](x_R, y_R, Y_R)$，$[G](x_G, y_G, Y_G)$，$[B](x_B, y_B, Y_B)$ 也是这个空间的基．若颜色 $[F]$ 可以表示为

$$[F] = X[X] + Y[Y] + Z[Z],$$

$$[F] = R[R] + G[G] + B[B],$$

其中 $[R]$，$[G]$，$[B]$ 为给定三原色，则 $[F]$ 的两组三刺激值形成的向量 $(X, Y, Z)^T$ 和 $(R, G, B)^T$ 分别为 $[F]$ 在基 $\{[X], [Y], [Z]\}$ 和 $\{[R], [G], [B]\}$ 下的坐标．颜色在不同色彩空间的刺激值计算问题本质上就是向量在不同基下的坐标表示问题．

设已知 RGB 色彩空间基色 $[R]$，$[G]$，$[B]$ 的 $[X]$，$[Y]$，$[Z]$ 三刺激值分别为

$$[R]: (X_R, Y_R, Z_R),\quad [G]: (X_G, Y_G, Z_G),\quad [B]: (X_B, Y_B, Z_B)$$

因为

$$([R], [G], [B]) = ([X], [Y], [Z]) \begin{pmatrix} X_R & X_G & X_B \\ Y_R & Y_G & Y_B \\ Z_R & Z_G & Z_B \end{pmatrix}$$

所以，基 $[X]$，$[Y]$，$[Z]$ 到基 $[R]$，$[G]$，$[B]$ 的过渡矩阵 \boldsymbol{T} 为

$$\boldsymbol{T} = \begin{pmatrix} X_R & X_G & X_B \\ Y_R & Y_G & Y_B \\ Z_R & Z_G & Z_B \end{pmatrix}. \tag{3.6.6}$$

若颜色 $[F]$ 在基 $[X]$，$[Y]$，$[Z]$ 的坐标为 $(X, Y, Z)^T$，则颜色 $[F]$ 在基 $[R]$，$[G]$，$[B]$ 下的坐标 $(R, G, B)^T$ 为

$$\begin{pmatrix} R \\ G \\ B \end{pmatrix} = \boldsymbol{T}^{-1} \begin{pmatrix} X \\ Y \\ Z \end{pmatrix}. \tag{3.6.7}$$

例 3.6.1 已知显示设备 I 的三原色 $R_I(0.708, 0.292)$，$G_I(0.170, 0.797)$，$B_I(0.131, 0.046)$，参考白 $W_I(0.3127, 0.3290)$；显示设备 II 的三原色 $R_{II}(0.680, 0.320)$，$G_{II}(0.265, 0.690)$，$B_{II}(0.150, 0.060)$，参考白 $W_{II}(0.314, 0.351)$．颜色 $[F]$ 的 $[R_I]$，$[G_I]$，$[B_I]$ 三刺激值为 $(0.35, 0.25, 0.45)$，求颜色 $[F]$ 的 $[R_{II}]$，$[G_{II}]$，$[B_{II}]$ 三刺激值．

解 令 Y_R^I，Y_G^I，Y_B^I 分别为显示设备 I 三原色 $[R_I]$，$[G_I]$，$[B_I]$ 的 Y 刺激值；Y_R^{II}，Y_G^{II}，Y_B^{II} 分别为显示设备 II 三原色 $[R_{II}]$，$[G_{II}]$，$[B_{II}]$ 的 Y 刺激值；(R_I, G_I, B_I)，(R_{II}, G_{II}, B_{II}) 分别为颜色 $[F]$ 的

$[R_I]$, $[G_I]$, $[B_I]$ 和 $[R_{II}]$, $[G_{II}]$, $[B_{II}]$ 的三刺激值：

$$\boldsymbol{M}_I = \begin{pmatrix} 2.4247 & 0.2133 & 2.8478 \\ 1 & 1 & 1 \\ 0 & 0.0414 & 17.8931 \end{pmatrix}, \quad \boldsymbol{M}_{II} = \begin{pmatrix} 2.1250 & 0.3841 & 2.5000 \\ 1 & 1 & 1 \\ 0 & 0.0652 & 13.1667 \end{pmatrix}$$

根据式（3.6.5）得

$$\begin{pmatrix} Y_R^I \\ Y_G^I \\ Y_B^I \end{pmatrix} = \boldsymbol{M}_I^{-1} \begin{pmatrix} 0.9505 \\ 1 \\ 1.0891 \end{pmatrix} = \begin{pmatrix} 0.2627 \\ 0.6780 \\ 0.0593 \end{pmatrix}$$

$$\begin{pmatrix} Y_R^{II} \\ Y_G^{II} \\ Y_B^{II} \end{pmatrix} = \boldsymbol{M}_{II}^{-1} \begin{pmatrix} 0.8946 \\ 1 \\ 0.9544 \end{pmatrix} = \begin{pmatrix} 0.2095 \\ 0.7216 \\ 0.0689 \end{pmatrix}$$

根据式（3.6.2）、式（3.6.6）得

$$\boldsymbol{T}_I = \boldsymbol{M}_I \begin{pmatrix} 0.2627 & 0 & 0 \\ 0 & 0.6780 & 0 \\ 0 & 0 & 0.0593 \end{pmatrix} = \begin{pmatrix} 0.6370 & 0.1446 & 0.1689 \\ 0.2627 & 0.6780 & 0.0593 \\ 0 & 0.0281 & 1.061 \end{pmatrix}$$

$$\boldsymbol{T}_{II} = \boldsymbol{M}_{II} \begin{pmatrix} 0.2095 & 0 & 0 \\ 0 & 0.7216 & 0 \\ 0 & 0 & 0.0689 \end{pmatrix} = \begin{pmatrix} 0.4452 & 0.2771 & 0.1723 \\ 0.2095 & 0.7216 & 0.0689 \\ 0 & 0.0471 & 0.9074 \end{pmatrix}$$

由于

$$\begin{pmatrix} X \\ Y \\ Z \end{pmatrix} = \boldsymbol{T}_I \begin{pmatrix} R_I \\ G_I \\ B_I \end{pmatrix}, \quad \begin{pmatrix} X \\ Y \\ Z \end{pmatrix} = \boldsymbol{T}_{II} \begin{pmatrix} R_{II} \\ G_{II} \\ B_{II} \end{pmatrix}$$

所以

$$\begin{pmatrix} R_{II} \\ G_{II} \\ B_{II} \end{pmatrix} = \boldsymbol{T}_{II}^{-1} \boldsymbol{T}_I \begin{pmatrix} R_I \\ G_I \\ B_I \end{pmatrix}$$

将 $(R_I, G_I, B_I)^T = (0.35, 0.25, 0.45)^T$ 代入上式：

$$\begin{pmatrix} R_{II} \\ G_{II} \\ B_{II} \end{pmatrix} = \begin{pmatrix} 1.4685 & -0.3084 & -0.0671 \\ -0.0626 & 1.0313 & -0.0101 \\ 0.0032 & -0.0225 & 1.1698 \end{pmatrix} \begin{pmatrix} 0.35 \\ 0.25 \\ 0.45 \end{pmatrix} = \begin{pmatrix} 0.4067 \\ 0.2314 \\ 0.5219 \end{pmatrix}.$$

习　题

1. 已知向量 $\boldsymbol{\alpha} = (1, 2, 4)^T$，$\boldsymbol{\beta} = (-2, 2, -2)^T$，求 $\boldsymbol{\alpha}$ 在 $\boldsymbol{\beta}$ 上的投影和投影向量.
2. 设 $\boldsymbol{\alpha} = (1, 3, 1)^T$，$\boldsymbol{\beta} = (-1, 1, 1)^T$，$\lambda$ 和 μ 满足什么样的关系，能使 $\lambda\boldsymbol{\alpha} + \mu\boldsymbol{\beta}$ 与 $(0, y, 0)^T$ 垂

直？这里 y 为任意实数.

3. 已知矩阵 A, B 是实数域上的 3×3 正交矩阵, $\boldsymbol{\alpha}_1$, $\boldsymbol{\alpha}_2$ 是三维列向量, $\boldsymbol{\theta}$ 是各个分量均为 0 的三维行向量,

$$\boldsymbol{\Gamma} = \begin{bmatrix} A & \boldsymbol{\alpha}_1 \\ \boldsymbol{\theta} & 1 \end{bmatrix}, \quad \boldsymbol{\Omega} = \begin{bmatrix} B & \boldsymbol{\alpha}_2 \\ \boldsymbol{\theta} & 1 \end{bmatrix}.$$

试证明 $\boldsymbol{\Gamma}\boldsymbol{\Omega}$ 的前三行三列组成的矩阵是正交矩阵.

4. 设 $A = \{\boldsymbol{\alpha}_1, \boldsymbol{\alpha}_2, \boldsymbol{\alpha}_3\}$ 与 $B = \{\boldsymbol{\beta}_1, \boldsymbol{\beta}_2, \boldsymbol{\beta}_3\}$ 是 \mathbb{R}^3 的两组基, 其中

$$\boldsymbol{\alpha}_1 = (1, 0, 0)^T, \quad \boldsymbol{\alpha}_2 = (1, 1, 0)^T, \quad \boldsymbol{\alpha}_3 = (1, 1, 1)^T,$$
$$\boldsymbol{\beta}_1 = (1, 2, 0)^T, \quad \boldsymbol{\beta}_2 = (1, 1, 1)^T, \quad \boldsymbol{\beta}_3 = (2, 1, 2)^T,$$

求

(1) $\{\boldsymbol{\alpha}_1, \boldsymbol{\alpha}_2, \boldsymbol{\alpha}_3\}$ 到 $\{\boldsymbol{\beta}_1, \boldsymbol{\beta}_2, \boldsymbol{\beta}_3\}$ 的过渡矩阵;

(2) 已知 $\boldsymbol{\alpha}$ 在基 A 下的坐标为 $(\boldsymbol{\alpha})_A = (2, 4, 2)^T$, 求 $\boldsymbol{\alpha}$ 在基 B 下的坐标;

(3) 求向量 $\boldsymbol{\gamma} \in \mathbb{R}^3$, 满足 $(\boldsymbol{\gamma})_A = (\boldsymbol{\gamma})_B$.

5. 用施密特正交化方法, 由 \mathbb{R}^3 的一组基 $\boldsymbol{\alpha}_1$, $\boldsymbol{\alpha}_2$, $\boldsymbol{\alpha}_3$, 其中

$$\boldsymbol{\alpha}_1 = (1, 1, 1)^T, \quad \boldsymbol{\alpha}_2 = (0, 1, 1)^T, \quad \boldsymbol{\alpha}_3 = (1, 0, 1)^T$$

构造 \mathbb{R}^3 的一组标准正交基.

6. 设 $\boldsymbol{\alpha}_1$, $\boldsymbol{\alpha}_2$, $\boldsymbol{\alpha}_3$ 是 \mathbb{R}^3 的一组标准正交基, 证明:

$$\boldsymbol{\beta}_1 = \frac{1}{\sqrt{3}}(\boldsymbol{\alpha}_1 - \boldsymbol{\alpha}_2 + \boldsymbol{\alpha}_3), \quad \boldsymbol{\beta}_2 = \frac{1}{\sqrt{6}}(-\boldsymbol{\alpha}_1 + \boldsymbol{\alpha}_2 + 2\boldsymbol{\alpha}_3), \quad \boldsymbol{\beta}_3 = \frac{1}{\sqrt{2}}(\boldsymbol{\alpha}_1 + \boldsymbol{\alpha}_2)$$

也是 \mathbb{R}^3 的一组正交基.

7. 证明: $\{1, 1+x, x^2\}$ 是 $R[x]_3$ (次数小于 3 的实多项式) 的一组基, 并求 $f(x) = 6x^2 + 2x + 1$ 在这组基下的坐标.

8. 设 $\Pi_1[O; \boldsymbol{\alpha}_1, \boldsymbol{\alpha}_2, \boldsymbol{\alpha}_3]$, $\Pi_2[O'; \boldsymbol{\beta}_1, \boldsymbol{\beta}_2, \boldsymbol{\beta}_3]$ 是 \mathbb{R}^3 的两个仿射坐标系, 已知 $O(0, 0, 0)^T$, $O'(1, -1, 2)^T$,

$$\boldsymbol{\alpha}_1 = (1, 0, 0)^T, \quad \boldsymbol{\alpha}_2 = (1, 1, 0)^T, \quad \boldsymbol{\alpha}_3 = (1, 1, 1)^T,$$
$$\boldsymbol{\beta}_1 = (1, 2, 0)^T, \quad \boldsymbol{\beta}_2 = (1, 1, 1)^T, \quad \boldsymbol{\beta}_3 = (2, 1, 2)^T,$$

点 P 在仿射坐标系 Π_1 下的坐标为 $(1, 2, 3)^T$, 求点 P 在仿射坐标系 Π_2 下的坐标.

9. 已知 $R(0.680, 0.320)$, $G(0.265, 0.690)$, $B(0.150, 0.060)$ 和参考白 $W(0.314, 0.351)$, 利用 MATLAB 软件编写 3.6 节颜色 RGB 三刺激值到 XYZ 三刺激值的转换函数.

第4章 线性变换

从一个线性空间到另一个线性空间的线性映射在数学中占有非常重要的位置,在现实世界中也有很多的应用.本章在第3章线性空间的基础上,讨论向量空间(线性空间)上线性变换的概念、性质以及它的矩阵表示,并在本章最后一部分给出它在影视领域的应用实例.

4.1 线性变换的定义及简单性质

在给出线性变换的定义之前,先给出映射和线性映射的定义.

定义 4.1.1 设 X 和 Y 是两个非空集合,它们之间存在着对应关系 σ,它使 X 中的每个元素 a 都有 Y 中唯一的元素 b 与之对应,此时称对应关系 σ 是 X 到 Y 的一个映射,记作
$$\sigma: X \to Y.$$
其中 b 称为 a 在 σ 下的**像**,记作 $b=\sigma(a)$;a 称为 b 在 σ 下的**原像**.

从定义易知,a 的像是唯一的,但是 b 的原像不一定唯一.

(1) 若 $\forall a_1, a_2 \in X$,$a_1 \neq a_2$,都有 $\sigma(a_1) \neq \sigma(a_2)$,就称 σ 为**单射**;

(2) 若 $\forall b \in Y$,都存在 $a \in X$,使得 $\sigma(a)=b$,就称 σ 为**满射**;

(3) 若 σ 既是单射,又是满射,就称 σ 为一一映射.

例 4.1.1 $f(x)=\sqrt{x}$ 是 \mathbb{R}^+(全体正实数)$\to \mathbb{R}$ 的一个映射,这个映射 f 是单射,而不是满射;$f(x)=\sqrt{x}$ 是 $\mathbb{R}^+ \to \mathbb{R}^+$ 的一个一一映射;$f(x)=\pm\sqrt{x}$,$f(x)$ 不是一个 $\mathbb{R}^+ \to \mathbb{R}$ 的映射,因为 $\forall x \in \mathbb{R}^+$,有 \sqrt{x} 和 $-\sqrt{x}$ 与 x 对应,不满足映射像唯一的条件.

定义 4.1.2 若 σ 是 X 到自身的映射,称 σ 为一个**变换**.

例 4.1.2 $\sigma: \mathbb{R}^{2\times 2} \to \mathbb{R}^{2\times 2}$,$\forall \mathbb{R}=\begin{pmatrix} a_{11} & a_{12} \\ a_{21} & a_{22} \end{pmatrix} \in \mathbb{R}^{2\times 2}$

$$\sigma(A)=A+A^{\mathrm{T}}=\begin{pmatrix} a_{11} & a_{12} \\ a_{21} & a_{22} \end{pmatrix}+\begin{pmatrix} a_{11} & a_{21} \\ a_{12} & a_{22} \end{pmatrix}$$

$$=\begin{pmatrix} 2a_{11} & a_{12}+a_{21} \\ a_{12}+a_{21} & 2a_{22} \end{pmatrix}$$

σ 是实数域上 2×2 矩阵的一个变换.

一元线性函数

$$f(x)=ax$$

是实数域 \mathbb{R} 上的一一映射，这个映射具有以下性质.

(a) $f(x_1+x_2)=f(x_1)+f(x_2)$；

(b) $f(kx)=kf(x)$.

现在将 \mathbb{R} 上的线性函数推广到向量空间.

定义 4.1.3 一个将向量空间 $V(F)$ 映射到向量空间 $W(F)$ 的映射 σ，

$$\sigma: V\to W$$

若对于 $\forall \boldsymbol{\alpha}_1, \boldsymbol{\alpha}_2 \in V$，$k_1, k_2 \in F$，有

$$\sigma(k_1\boldsymbol{\alpha}_1+k_2\boldsymbol{\alpha}_2)=k_1\sigma(\boldsymbol{\alpha}_1)+k_2\sigma(\boldsymbol{\alpha}_2) \tag{4.1.1}$$

称 σ 是 V 到 W 的**线性映射**. 特别地，当 $W=V$ 时，称 σ 是 V 上的**线性变换**.

根据式 (4.1.1)，可以得到

$$\sigma(\boldsymbol{\alpha}_1+\boldsymbol{\alpha}_2)=\sigma(\boldsymbol{\alpha}_1)+\sigma(\boldsymbol{\alpha}_2),\quad (k_1=k_2=1) \tag{4.1.2}$$

$$\sigma(k\boldsymbol{\alpha})=k\sigma(\boldsymbol{\alpha}),\quad (k_1=k,\ \boldsymbol{\alpha}_1=\boldsymbol{\alpha},\ k_1=0) \tag{4.1.3}$$

若 σ 满足式 (4.1.2) 和式 (4.1.3)，则有

$$\sigma(k_1\boldsymbol{\alpha}_1+k_2\boldsymbol{\alpha}_2)=\sigma(k_1\boldsymbol{\alpha}_1)+\sigma(k_2\boldsymbol{\alpha}_2)$$
$$=k_1\sigma(\boldsymbol{\alpha}_1)+k_2\sigma(\boldsymbol{\alpha}_2),$$

因此当且仅当 σ 满足式 (4.1.2) 和式 (4.1.3)，σ 是个线性映射.

例 4.1.3 求 \mathbb{R}^2（Oxy 平面上以原点为起始点的全体向量）的旋转变换：每个向量绕原点按逆时针方向旋转 θ 角的变换 R_θ（见图 4.1），并证明：R_θ 是 \mathbb{R}^2 上的一个线性变换.

解 $\forall \boldsymbol{\alpha}=(x,\ y)^T \in \mathbb{R}^2$，

$$R_\theta(\boldsymbol{\alpha})=R_\theta(x,\ y)=\boldsymbol{\alpha}'=(x',\ y')^T, \tag{4.1.4}$$

令 $r=|\boldsymbol{\alpha}|=\sqrt{x^2+y^2}$，$\omega$ 满足

$$\cos\omega=\frac{x}{r},\quad \sin\omega=\frac{y}{r}.$$

由图 4.1,

$$x'=r\cos(\omega+\theta)=r\cos\omega\cos\theta-r\sin\omega\sin\theta$$
$$=x\cos\theta-y\sin\theta,$$
$$y'=r\sin(\omega+\theta)=r\sin\omega\cos\theta+r\cos\omega\sin\theta$$
$$=y\cos\theta+x\sin\theta.$$

图 4.1

对于 $\forall \boldsymbol{\alpha}_1=(x_1,\ y_1)^T,\ \boldsymbol{\alpha}_2=(x_2,\ y_2)^T \in \mathbb{R}^2,\ k_1,\ k_2 \in \mathbb{R}$，

由式 (4.1.4) 可得

$$R_\theta(k_1\boldsymbol{\alpha}_1+k_2\boldsymbol{\alpha}_2)=R_\theta(k_1x_1+k_2x_2,\ k_1y_1+k_2y_2)$$
$$=((k_1x_1+k_2x_2)\cos\theta-(k_1y_1+k_2y_2)\sin\theta,\ (k_1y_1+k_2y_2)\cos\theta+(k_1x_1+k_2x_2)\sin\theta)$$
$$=(k_1x_1\cos\theta-k_1y_1\sin\theta,\ k_1y_1\cos\theta+k_1x_1\sin\theta)+(k_2x_2\cos\theta-k_2y_2\sin\theta,\ k_2y_2\cos\theta+k_2x_2\sin\theta)$$

$$= k_1(x_1\cos\theta - y_1\sin\theta,\ y_1\cos\theta + x_1\sin\theta) + k_2(x_2\cos\theta - y_2\sin\theta,\ y_2\cos\theta + x_2\sin\theta)$$
$$= k_1 R_\theta(\boldsymbol{\alpha}_1) + k_2 R_\theta(\boldsymbol{\alpha}_2),$$

故 R_θ 是一个线性变换.

例 4.1.4 求 \mathbb{R}^2 上的镜面变换（镜面反射）：每个向量关于过原点的直线 l（相当于镜面）相对称地变换 φ，并证明 φ 是 \mathbb{R}^2 上的一个线性变换.

解 如图 4.2 所示，设直线 l 的一个方向的单位向量为 \boldsymbol{e}_l，对于 $\forall \boldsymbol{\alpha} \in \mathbb{R}^2$ 都有
$$\overrightarrow{OC} = (\boldsymbol{\alpha},\ \boldsymbol{e}_l)\boldsymbol{e}_l$$

于是
$$\varphi(\boldsymbol{\alpha}) = \boldsymbol{\alpha}'$$
$$= \boldsymbol{\alpha} + \overrightarrow{AB} = \boldsymbol{\alpha} + 2\overrightarrow{AC}$$
$$= \boldsymbol{\alpha} + 2(\overrightarrow{OC} - \boldsymbol{\alpha})$$
$$= \boldsymbol{\alpha} + 2((\boldsymbol{\alpha},\ \boldsymbol{e}_l)\boldsymbol{e}_l - \boldsymbol{\alpha})$$
$$= -\boldsymbol{\alpha} + 2(\boldsymbol{\alpha},\ \boldsymbol{e}_l)\boldsymbol{e}_l$$

图 4.2

现在证明镜面变换 φ 是 \mathbb{R}^2 上的线性变换.
$\forall \boldsymbol{\alpha}_1,\ \boldsymbol{\alpha}_2 \in \mathbb{R}^2$ 和 $k_1,\ k_2 \in \mathbb{R}$
$$\varphi(k_1\boldsymbol{\alpha}_1 + k_2\boldsymbol{\alpha}_2) = -(k_1\boldsymbol{\alpha}_1 + k_2\boldsymbol{\alpha}_2) + 2(k_1\boldsymbol{\alpha}_1 + k_2\boldsymbol{\alpha}_2,\ \boldsymbol{e}_l)\boldsymbol{e}_l$$
$$= -k_1\boldsymbol{\alpha}_1 - k_2\boldsymbol{\alpha}_2 + 2(k_1\boldsymbol{\alpha}_1,\ \boldsymbol{e}_l)\boldsymbol{e}_l + 2(k_2\boldsymbol{\alpha}_2,\ \boldsymbol{e}_l)\boldsymbol{e}_l$$
$$= k_1(-\boldsymbol{\alpha}_1 + 2(\boldsymbol{\alpha}_1,\ \boldsymbol{e}_l)\boldsymbol{e}_l) + k_2(-\boldsymbol{\alpha}_2 + 2(\boldsymbol{\alpha}_2,\ \boldsymbol{e}_l)\boldsymbol{e}_l)$$
$$= k_1\varphi(\boldsymbol{\alpha}_1) + k_2\varphi(\boldsymbol{\alpha}_2)$$

故 φ 是 \mathbb{R}^2 上的线性变换.

例 4.1.5 \mathbb{R}^n 上的下列变换：

(a) 恒等变换 $\boldsymbol{\sigma}(\boldsymbol{\alpha}) = \boldsymbol{\alpha}$,；

(b) 零变换 $\boldsymbol{\sigma}(\boldsymbol{\alpha}) = 0$；

(c) 数乘变换 $\boldsymbol{\sigma}(\boldsymbol{\alpha}) = k\boldsymbol{\alpha}$，其中 k 为实常数；

都是 \mathbb{R}^n 上的线性变换.

例 4.1.6 若 $A \in \mathbb{R}^{m \times n}$，定义映射 $\sigma_A: \mathbb{R}^n \rightarrow \mathbb{R}^m$，$\forall x \in \mathbb{R}^n$
$$\sigma_A(x) = Ax,$$
则 σ_A 是 \mathbb{R}^n 到 \mathbb{R}^m 的线性变换.

证明： $\forall x,\ y \in \mathbb{R}^n,\ k_1,\ k_2 \in \mathbb{R}$，
$$\sigma_A(k_1 x + k_2 y) = A(k_1 x + k_2 y)$$
$$= k_1 A x + k_2 A y = k_1 \sigma_A(x) + k_2 \sigma_A(y)$$

所以 σ_A 是 \mathbb{R}^n 到 \mathbb{R}^m 的线性变换.

例 4.1.7 在 \mathbb{R}^3 上定义变换

$$\sigma(x_1, x_2, x_3) = (x_1^2, x_2+x_3, 4x_2),$$

则 σ 不是 \mathbb{R}^3 上的一个线性变换.

因为 $\forall \boldsymbol{\alpha}_1 = (a_1, a_2, a_3)$，$\boldsymbol{\alpha}_2 = (b_1, b_2, b_3) \in \mathbb{R}^3$，

$$\begin{aligned}\sigma(\boldsymbol{\alpha}_1+\boldsymbol{\alpha}_2) &= \sigma(a_1+b_1, a_2+b_2, a_3+b_3)\\&= ((a_1+b_1)^2, (a_2+b_2)+(a_3+b_3), 4(a_2+b_2))\\&= (a_1^2+2a_1b_1+b_1^2, (a_2+a_3)+(b_2+b_3), 4a_2+4b_2),\\\sigma(\boldsymbol{\alpha}_1)+\sigma(\boldsymbol{\alpha}_2) &= (a_1^2+b_1^2, (a_2+a_3)+(b_2+b_3), 4a_2+4b_2),\\\sigma(\boldsymbol{\alpha}_1+\boldsymbol{\alpha}_2) &\neq \sigma(\boldsymbol{\alpha}_1)+\sigma(\boldsymbol{\alpha}_2),\end{aligned}$$

所以 σ 不是 \mathbb{R}^3 的线性变换.

根据线性变换的定义，可以得到线性变换的性质：

定理 4.1.1 设 σ 是向量空间 $V(F)$ 上的线性变换，则

(1) $\sigma(\boldsymbol{0}) = \boldsymbol{0}$，$\sigma(-\boldsymbol{\alpha}) = -\sigma(\boldsymbol{\alpha})$；

(2) 如果 $\boldsymbol{\alpha} = k_1\boldsymbol{\alpha}_1+k_2\boldsymbol{\alpha}_2+\cdots+k_n\boldsymbol{\alpha}_n$，$\boldsymbol{\alpha}_i \in V(F)$，$k_i \in F$，$i = 1, 2, \cdots, n$，则

$$\sigma(\boldsymbol{\alpha}) = k_1\sigma(\boldsymbol{\alpha}_1)+k_2\sigma(\boldsymbol{\alpha}_2)+\cdots+k_n\sigma(\boldsymbol{\alpha}_n);$$

(3) 如果 $\boldsymbol{\alpha}_1, \boldsymbol{\alpha}_2, \cdots, \boldsymbol{\alpha}_n$ 线性相关，则其像向量组 $\sigma(\boldsymbol{\alpha}_1), \sigma(\boldsymbol{\alpha}_2), \cdots, \sigma(\boldsymbol{\alpha}_n)$ 也线性相关.

证明：(1) 由线性变换性质 $\sigma(k\boldsymbol{\alpha}) = k\sigma(\boldsymbol{\alpha})$，分别取 $k=0$ 和 $k=-1$，可证结论.

(2) 数学归纳法：当 $k=2$ 时，根据线性变换定义 $\sigma(k_1\boldsymbol{\alpha}_1+k_2\boldsymbol{\alpha}_2) = k_1\sigma(\boldsymbol{\alpha}_1)+k_2\sigma(\boldsymbol{\alpha}_2)$，结论成立.

假设当 $k=n-1$ 时，有

$$\sigma(k_1\boldsymbol{\alpha}_1+k_2\boldsymbol{\alpha}_2+\cdots+k_{n-1}\boldsymbol{\alpha}_{n-1}) = k_1\sigma(\boldsymbol{\alpha}_1)+k_2\sigma(\boldsymbol{\alpha}_2)+\cdots+k_{n-1}\sigma(\boldsymbol{\alpha}_{n-1}) \quad (*)$$

当 $k=n$ 时，

$$\sigma(k_1\boldsymbol{\alpha}_1+k_2\boldsymbol{\alpha}_2+\cdots+k_n\boldsymbol{\alpha}_n) = \sigma(k_1\boldsymbol{\alpha}_1+k_2\boldsymbol{\alpha}_2+\cdots+k_{n-1}\boldsymbol{\alpha}_{n-1})+\sigma(k_n\boldsymbol{\alpha}_n)$$

根据假设式（*）得

$$\sigma(k_1\boldsymbol{\alpha}_1+k_2\boldsymbol{\alpha}_2+\cdots+k_n\boldsymbol{\alpha}_n) = k_1\sigma(\boldsymbol{\alpha}_1)+k_2\sigma(\boldsymbol{\alpha}_2)+\cdots+k_n\sigma(\boldsymbol{\alpha}_n).$$

(3) 根据已知条件，存在不全为零的 k_1, k_2, \cdots, k_n，使得

$$k_1\boldsymbol{\alpha}_1+k_2\boldsymbol{\alpha}_2+\cdots+k_n\boldsymbol{\alpha}_n = \boldsymbol{0}$$

又由于结论（1）和结论（2），得

$$\begin{aligned}\sigma(\boldsymbol{0}) &= \sigma(k_1\boldsymbol{\alpha}_1+k_2\boldsymbol{\alpha}_2+\cdots+k_n\boldsymbol{\alpha}_n)\\&= k_1\sigma(\boldsymbol{\alpha}_1)+k_2\sigma(\boldsymbol{\alpha}_2)+\cdots+k_n\sigma(\boldsymbol{\alpha}_n)\\&= \boldsymbol{0}\end{aligned}$$

所以 $\sigma(\boldsymbol{\alpha}_1), \sigma(\boldsymbol{\alpha}_2), \cdots, \sigma(\boldsymbol{\alpha}_n)$ 线性相关.

定义 4.1.4 若 σ 是 V 到 W 的线性映射，我们称集合

$$\ker(\sigma) = \{v \in V \mid \sigma(v) = \boldsymbol{0}_W\}$$

为 σ 的核，记为 $\ker(\sigma)$.

定义 4.1.5 若 σ 是 $V(F)$ 到 $W(F)$ 的线性映射，令 S 为 V 的一个子空间，S 的像记为 $\sigma(S)$，定义为

$$\sigma(S) = \{\boldsymbol{\omega} \in W \mid \boldsymbol{\omega} = \sigma(v), v \in S\}.$$

定理 4.1.2 若 σ 是 $V(F)$ 到 $W(F)$ 的线性映射，且 S 为 V 的一个子空间，则

(1) $\ker(\sigma)$ 是 V 的一个子空间；

(2) $\sigma(S)$ 是 W 的一个子空间．

证明：(1) 显然 $\ker(\sigma)$ 非空，因为 $0_V \in \ker(\sigma)$．为了证明 (1)，只需证明 $\ker(\sigma)$ 对加法和数乘是封闭的．

若 $\boldsymbol{\alpha}_1, \boldsymbol{\alpha}_2 \in \ker(\sigma)$，$k_1, k_2 \in F$，
$$\begin{aligned}\sigma(k_1\boldsymbol{\alpha}_1+k_2\boldsymbol{\alpha}_2) &= k_1\sigma(\boldsymbol{\alpha}_1)+k_2\sigma(\boldsymbol{\alpha}_2)\\ &= k_1 0_W + k_2 0_W \\ &= 0_W\end{aligned}$$

所以 $\ker(\sigma)$ 是 V 的一个子空间.

(2) 类似地，可以证明结论 (2)．显然 $\sigma(S)$ 非空，因为 $0_W = \sigma(0_V) \in \sigma(S)$．

若对于 $\forall \boldsymbol{\omega}_1, \boldsymbol{\omega}_2 \in \sigma(S)$，根据已知，存在 $\boldsymbol{v}_1, \boldsymbol{v}_2 \in V$，有
$$\sigma(\boldsymbol{v}_1)=\boldsymbol{\omega}_1,\ \sigma(\boldsymbol{v}_2)=\boldsymbol{\omega}_2,$$
对于 $\forall k_1, k_2 \in F$，
$$\begin{aligned}k_1\boldsymbol{\omega}_1+k_2\boldsymbol{\omega}_2 &= k_1\sigma(\boldsymbol{v}_1)+k_2\sigma(\boldsymbol{v}_2)\\ &= \sigma(k_1\boldsymbol{v}_1+k_2\boldsymbol{v}_2)\end{aligned}$$

又因为 $k_1\boldsymbol{v}_1+k_2\boldsymbol{v}_2 \in V$，所以 $k_1\boldsymbol{\omega}_1+k_2\boldsymbol{\omega}_2 \in W$．故 $\sigma(S)$ 是 W 的一个子空间．

例 4.1.8 σ 是 \mathbb{R}^2 上的线性变换，$\forall \boldsymbol{\alpha}=(x_1,\ x_2)^\mathrm{T}$
$$\sigma(\boldsymbol{\alpha})=\sigma(x_1,\ x_2)=\begin{pmatrix}x_1\\0\end{pmatrix}.$$
$$\ker(\sigma)=\{(0,\ x_2)^\mathrm{T} \mid x_2 \in \mathbb{R}\}$$

$\ker(\sigma)$ 是 \mathbb{R}^2 的子空间．

4.2 线性映射的矩阵表示

在 4.1 节中，证明了 $m\times n$ 矩阵 A 定义了一个 \mathbb{R}^n 到 \mathbb{R}^m 的线性映射．通过以下定理可以证明对于任何一个 \mathbb{R}^n 到 \mathbb{R}^m 的线性映射 σ，都存在一个 $m\times n$ 矩阵 A 与之对应，使得 $\forall x \in \mathbb{R}^n$，$\sigma(x) = Ax$．

定理 4.2.1 若 σ 是 \mathbb{R}^n 到 \mathbb{R}^m 的线性映射，则存在一个 $m\times n$ 矩阵 A，使得 $\forall x \in \mathbb{R}^n$，有
$$\sigma(\boldsymbol{x}) = A\boldsymbol{x}. \tag{4.2.1}$$

分析：令 $A = (\boldsymbol{a}_1, \boldsymbol{a}_2, \cdots, \boldsymbol{a}_n)$，这里 $\boldsymbol{a}_i \in \mathbb{R}^m$，我们的证明目标是确定 $\boldsymbol{a}_1, \boldsymbol{a}_2, \cdots, \boldsymbol{a}_n$ 的值．欲使式 (4.2.1) 成立，对于 \boldsymbol{e}_i，$i=1, 2, \cdots, n$，需有

$$\sigma(\boldsymbol{e}_i) = A\boldsymbol{e}_i = A\begin{pmatrix}0\\\vdots\\0\\1\\0\\\vdots\\0\end{pmatrix} = \boldsymbol{a}_i$$

于是只需令 $a_i = \sigma(e_i)$ 即可证明结论.

证明：对 $i = 1, 2, \cdots, n$，令
$$a_i = \sigma(e_i),$$
$$A = (a_1, a_2, \cdots, a_n).$$

由于 $\{e_1, e_2, \cdots, e_n\}$ 是 \mathbb{R}^n 的一组基，故对于 $\forall x = (x_1, x_2, \cdots, x_n)^T \in \mathbb{R}^n$，
$$x = x_1 e_1 + x_2 e_2 + \cdots + x_n e_n,$$
于是有
$$\begin{aligned}
\sigma(x) &= \sigma(x_1 e_1 + x_2 e_2 + \cdots + x_n e_n) \\
&= x_1 \sigma(e_1) + x_2 \sigma(e_2) + \cdots + x_n \sigma(e_n) \\
&= x_1 a_1 + x_2 a_2 + \cdots + x_n a_n \\
&= A \begin{pmatrix} x_1 \\ x_2 \\ \vdots \\ x_n \end{pmatrix} = Ax.
\end{aligned}$$

通过第 3 章的讨论，可知道在给定一组基时，n 维线性空间向量与 \mathbb{R}^n 向量是一一对应的，那么可以将定理 4.2.1 的结论从 \mathbb{R}^n 向量空间推广到有限维向量空间（线性空间）.

定理 4.2.2 设 $\{\boldsymbol{\alpha}_1, \boldsymbol{\alpha}_2, \cdots, \boldsymbol{\alpha}_n\}$ 是 $V(F)$ 的一组基，如果 $V(F)$ 的两个线性映射 σ 和 τ 关于这组基的像相同，即
$$\sigma(\boldsymbol{\alpha}_i) = \tau(\boldsymbol{\alpha}_i), \quad i = 1, 2, \cdots, n$$
则 $\sigma = \tau$.

证明：欲证明 $\sigma = \tau$，只需证明对于 $\forall \boldsymbol{\alpha} \in V$，都有 $\sigma(\boldsymbol{\alpha}) = \tau(\boldsymbol{\alpha})$.

根据已知条件，对于 $\forall \boldsymbol{\alpha} \in V$，存在 $x_1, x_2, \cdots, x_n \in F$，使得
$$\boldsymbol{\alpha} = x_1 \boldsymbol{\alpha}_1 + x_2 \boldsymbol{\alpha}_2 + \cdots + x_n \boldsymbol{\alpha}_n,$$
根据线性映射的定义，有
$$\begin{aligned}
\sigma(\boldsymbol{\alpha}) &= \sigma(x_1 \boldsymbol{\alpha}_1 + x_2 \boldsymbol{\alpha}_2 + \cdots + x_n \boldsymbol{\alpha}_n) \\
&= x_1 \sigma(\boldsymbol{\alpha}_1) + x_2 \sigma(\boldsymbol{\alpha}_2) + \cdots + x_n \sigma(\boldsymbol{\alpha}_n) \\
&= x_1 \tau(\boldsymbol{\alpha}_1) + x_2 \tau(\boldsymbol{\alpha}_2) + \cdots + x_n \tau(\boldsymbol{\alpha}_n) \\
&= \tau(x_1 \boldsymbol{\alpha}_1 + x_2 \boldsymbol{\alpha}_2 + \cdots + x_n \boldsymbol{\alpha}_n) \\
&= \tau(\boldsymbol{\alpha}).
\end{aligned}$$

由定理 4.2.2 知，一个线性映射完全可以被它在一组基上的像所确定. 根据这个结论，进一步地，可以得到从 n 维向量空间 $V(F)$ 到 m 维向量空间 $W(F)$ 的线性映射的矩阵表示定理.

定理 4.2.3 若 $E = \{\boldsymbol{\alpha}_1, \boldsymbol{\alpha}_2, \cdots, \boldsymbol{\alpha}_n\}$ 和 $G = \{\boldsymbol{\omega}_1, \boldsymbol{\omega}_2, \cdots, \boldsymbol{\omega}_m\}$ 分别是向量空间 $V(F)$ 和 $W(F)$ 的一组基，σ 是 V 到 W 的线性映射，向量 $\boldsymbol{\alpha} \in V$，在基 E 下的坐标为 $\boldsymbol{x} = (x_1, x_2, \cdots, x_n)^T$，$\sigma(\boldsymbol{\alpha})$ 在基 G 下的坐标为 $\boldsymbol{y} = (y_1, y_2, \cdots, y_m)^T$，则存在一个 $m \times n$ 矩阵 A，使得
$$\boldsymbol{y} = A\boldsymbol{x}. \tag{4.2.2}$$

证明：设
$$\sigma(\boldsymbol{\alpha}_i) = \boldsymbol{\beta}_i = a_{1i} \boldsymbol{\omega}_1 + a_{2i} \boldsymbol{\omega}_2 + \cdots + a_{mi} \boldsymbol{\omega}_m, \quad i = 1, 2, \cdots, n \tag{*}$$
令

$$A = \begin{pmatrix} a_{11} & a_{12} & \cdots & a_{1n} \\ a_{21} & a_{22} & \cdots & a_{2n} \\ \vdots & \vdots & \vdots & \vdots \\ a_{m1} & a_{m2} & \cdots & a_{mn} \end{pmatrix}$$

式（*）可写作

$$\sigma(\boldsymbol{\alpha}_1, \boldsymbol{\alpha}_2, \cdots, \boldsymbol{\alpha}_n) = (\boldsymbol{\omega}_1, \boldsymbol{\omega}_2, \cdots, \boldsymbol{\omega}_m) A.$$

根据已知条件，$\boldsymbol{\alpha} = x_1 \boldsymbol{\alpha}_1 + x_2 \boldsymbol{\alpha}_2 + \cdots + x_n \boldsymbol{\alpha}_n$，

$$\begin{aligned} \sigma(\boldsymbol{\alpha}) &= \sigma(x_1 \boldsymbol{\alpha}_1 + x_2 \boldsymbol{\alpha}_2 + \cdots + x_n \boldsymbol{\alpha}_n) \\ &= x_1 \sigma(\boldsymbol{\alpha}_1) + x_2 \sigma(\boldsymbol{\alpha}_2) + \cdots + x_n \sigma(\boldsymbol{\alpha}_n) \\ &= \sum_{j=1}^{n} x_j \left(\sum_{i=1}^{m} a_{ij} \boldsymbol{\omega}_i \right) = \sum_{i=1}^{m} \left(\sum_{j=1}^{n} a_{ij} x_j \right) \boldsymbol{\omega}_i \end{aligned}$$

即

$$y_i = \sum_{j=1}^{n} a_{ij} x_j$$

于是有

$$\boldsymbol{y} = \begin{pmatrix} y_1 \\ y_2 \\ \vdots \\ y_m \end{pmatrix} = A \begin{pmatrix} x_1 \\ x_2 \\ \vdots \\ x_n \end{pmatrix} = A\boldsymbol{x}.$$

从定理 4.2.3 易知，矩阵 A 是向量空间 V 的基 E 的像在基 G 下的坐标按序排列组成的.

注意，线性变换像与原像坐标关系公式（4.2.2）与坐标变换公式形式很像，但是含义完全不同. 线性变换像与原像坐标关系公式中等式两边的坐标是空间中**两个向量在同一组基下**的坐标；而第 3 章坐标变换公式中等式两边的坐标是**同一向量在不同基下**的坐标.

定义 4.2.1 我们称定理 4.2.3 中的矩阵 A 是线性映射 σ 在基 E 和基 G 下的**矩阵表示**，或称 A 是 σ 在基 E 和基 G 下的**表示矩阵**. 若 σ 是 V 上的线性变换，且 $E = G$，称 A 是 σ 在基 E 下的表示矩阵.

例 4.2.1 已知 $\{\boldsymbol{e}_1, \boldsymbol{e}_2, \boldsymbol{e}_3\}$ 是 \mathbb{R}^3 的自然基，$\{\boldsymbol{\beta}_1, \boldsymbol{\beta}_2\}$ 是 \mathbb{R}^2 的一组基，

$$\boldsymbol{e}_1 = \begin{pmatrix} 1 \\ 0 \\ 0 \end{pmatrix}, \quad \boldsymbol{e}_2 = \begin{pmatrix} 0 \\ 1 \\ 0 \end{pmatrix}, \quad \boldsymbol{e}_3 = \begin{pmatrix} 0 \\ 0 \\ 1 \end{pmatrix},$$

$$\boldsymbol{\beta}_1 = \begin{pmatrix} 1 \\ 1 \end{pmatrix}, \quad \boldsymbol{\beta}_2 = \begin{pmatrix} -1 \\ 1 \end{pmatrix}.$$

σ 是 \mathbb{R}^3 到 \mathbb{R}^2 的线性映射，对于 $\forall \boldsymbol{\alpha} = (x_1, x_2, x_3)^T \in \mathbb{R}^3$，

$$\sigma(\boldsymbol{\alpha}) = x_1 \boldsymbol{\beta}_1 + (x_2 - x_3) \boldsymbol{\beta}_2,$$

求 σ 在基 $\{\boldsymbol{e}_1, \boldsymbol{e}_2, \boldsymbol{e}_3\}$ 和基 $\{\boldsymbol{\beta}_1, \boldsymbol{\beta}_2\}$ 下的表示矩阵 A.

解

$$\sigma(\boldsymbol{e}_1) = 1\boldsymbol{\beta}_1 + 0\boldsymbol{\beta}_2$$
$$\sigma(\boldsymbol{e}_2) = 0\boldsymbol{\beta}_1 + 1\boldsymbol{\beta}_2$$
$$\sigma(\boldsymbol{e}_3) = 0\boldsymbol{\beta}_1 - 1\boldsymbol{\beta}_2$$

因此
$$A = \begin{pmatrix} 1 & 0 & 0 \\ 0 & 1 & -1 \end{pmatrix}.$$

例 4.2.2 已知 $\boldsymbol{\alpha} = (x, y)^T$,求例 4.1.3 的旋转变换 R_θ 在 \mathbb{R}^2 的标准正交基 $\boldsymbol{e}_1 = (1, 0)^T$, $\boldsymbol{e}_2 = (0, 1)^T$ 下的表示矩阵和 $R_\theta(\boldsymbol{\alpha})$ 的坐标.

解 首先求线性变换 R_θ 作用在基 \boldsymbol{e}_1,\boldsymbol{e}_2 的像 $R_\theta(\boldsymbol{e}_1)$,$R_\theta(\boldsymbol{e}_2)$,由于 $|\boldsymbol{e}_1| = |\boldsymbol{e}_2| = 1$,由图 4.1 知
$$\begin{cases} R_\theta(\boldsymbol{e}_1) = \boldsymbol{e}_1\cos\theta + \boldsymbol{e}_2\sin\theta \\ R_\theta(\boldsymbol{e}_2) = -\boldsymbol{e}_1\sin\theta + \boldsymbol{e}_2\cos\theta \end{cases}$$

将上式写为矩阵形式
$$R_\theta(\boldsymbol{e}_1, \boldsymbol{e}_2) = (R_\theta(\boldsymbol{e}_1), R_\theta(\boldsymbol{e}_2)) = (\boldsymbol{e}_1, \boldsymbol{e}_2)\begin{pmatrix} \cos\theta & -\sin\theta \\ \sin\theta & \cos\theta \end{pmatrix}$$

所以
$$A = \begin{pmatrix} \cos\theta & -\sin\theta \\ \sin\theta & \cos\theta \end{pmatrix}$$

设 $R_\theta(\boldsymbol{\alpha}) = (x', y')^T$,根据定理 4.2.3 得
$$\begin{cases} x' = x\cos\theta - y\sin\theta \\ y' = x\sin\theta + y\cos\theta \end{cases}.$$

例 4.2.3 求例 4.1.4 中的镜像变换 φ 在 \mathbb{R}^2 的标准正交基 $\{\boldsymbol{e}_l, \boldsymbol{e}_\perp\}$(见图 4.2)下的表示矩阵 A.

解 根据镜像变换的定义,显然有
$$\begin{cases} \varphi(\boldsymbol{e}_l) = \boldsymbol{e}_l \\ \varphi(\boldsymbol{e}_\perp) = -\boldsymbol{e}_\perp \end{cases}$$

将上式写为矩阵形式
$$\varphi(\boldsymbol{e}_l, \boldsymbol{e}_\perp) = (\varphi(\boldsymbol{e}_l), \varphi(\boldsymbol{e}_\perp)) = (\boldsymbol{e}_l, \boldsymbol{e}_\perp)\begin{pmatrix} 1 & 0 \\ 0 & -1 \end{pmatrix}$$

所以
$$A = \begin{pmatrix} 1 & 0 \\ 0 & -1 \end{pmatrix}.$$

例 4.2.4 \mathbb{R}^n 上的恒等变换、零变换和数乘变换在任何基下的表示矩阵分别是 \boldsymbol{I}_n,$\boldsymbol{0}_{n \times n}$,$k\boldsymbol{I}_n$.

例 4.2.5 设 σ 是 \mathbb{R}^2 的一个线性变换,$B = \{\boldsymbol{\alpha}_1, \boldsymbol{\alpha}_2\}$ 是它的一组基,已知
$$\boldsymbol{\alpha}_1 = \begin{pmatrix} 1 \\ 0 \end{pmatrix}, \boldsymbol{\alpha}_2 = \begin{pmatrix} 1 \\ 1 \end{pmatrix}, \sigma(\boldsymbol{\alpha}_1) = \begin{pmatrix} 1 \\ -1 \end{pmatrix}, \sigma(\boldsymbol{\alpha}_2) = \begin{pmatrix} -1 \\ 1 \end{pmatrix}$$

(1)求 σ 在基 B 下的表示矩阵;

(2)求 σ^2 在基 B 下的表示矩阵;

(3) 已知 $\sigma(\boldsymbol{\alpha})$ 在基 B 下的坐标为 $(-2, 1)^T$，求 $\boldsymbol{\alpha}$.

解 (1) 设 A 为 σ 在基 B 下的表示矩阵，根据表示矩阵的定义知

$$\sigma(\boldsymbol{\alpha}_1, \boldsymbol{\alpha}_2) = (\sigma(\boldsymbol{\alpha}_1), \sigma(\boldsymbol{\alpha}_2)) = (\boldsymbol{\alpha}_1, \boldsymbol{\alpha}_2)A,$$

将已知条件代入上式，

$$\begin{pmatrix} 1 & -1 \\ -1 & 1 \end{pmatrix} = \begin{pmatrix} 1 & 1 \\ 0 & 1 \end{pmatrix} A,$$

得

$$A = \begin{pmatrix} 1 & 1 \\ 0 & 1 \end{pmatrix}^{-1} \begin{pmatrix} 1 & -1 \\ -1 & 1 \end{pmatrix} = \begin{pmatrix} 1 & -1 \\ 0 & 1 \end{pmatrix} \begin{pmatrix} 1 & -1 \\ -1 & 1 \end{pmatrix} = \begin{pmatrix} 2 & -2 \\ -1 & 1 \end{pmatrix}.$$

(2) 设 C 为 σ^2 在基 B 下的表示矩阵. 欲求 C，只需求 $\sigma^2(\boldsymbol{\alpha}_1), \sigma^2(\boldsymbol{\alpha}_2)$ 在基 B 下的坐标. 因为

$$\begin{aligned} \sigma^2(\boldsymbol{\alpha}_1, \boldsymbol{\alpha}_2) &= \sigma(\sigma(\boldsymbol{\alpha}_1), \sigma(\boldsymbol{\alpha}_2)) \\ &= \sigma((\boldsymbol{\alpha}_1, \boldsymbol{\alpha}_2)A) = \sigma(\boldsymbol{\alpha}_1, \boldsymbol{\alpha}_2)A \\ &= (\sigma(\boldsymbol{\alpha}_1), \sigma(\boldsymbol{\alpha}_2))A = (\boldsymbol{\alpha}_1, \boldsymbol{\alpha}_2)A^2 \\ &= (\boldsymbol{\alpha}_1, \boldsymbol{\alpha}_2) \begin{pmatrix} 6 & -6 \\ -3 & 3 \end{pmatrix} \end{aligned}$$

所以

$$C = \begin{pmatrix} 6 & -6 \\ -3 & 3 \end{pmatrix}.$$

(3) 设 $(\boldsymbol{\alpha})_B = (x_1, x_2)^T$，根据定理 4.2.3 知，

$$\begin{pmatrix} -2 \\ 1 \end{pmatrix} = \begin{pmatrix} 2 & -2 \\ -1 & 1 \end{pmatrix} \begin{pmatrix} x_1 \\ x_2 \end{pmatrix}$$

求解上述方程组得

$$\begin{pmatrix} x_1 \\ x_2 \end{pmatrix} = \begin{pmatrix} 0 \\ 1 \end{pmatrix} + k \begin{pmatrix} 1 \\ 1 \end{pmatrix}$$

其中 k 为任意常数，$\sigma(\boldsymbol{\alpha})$ 的原像不唯一.

线性变换在不同基下的表示矩阵

根据定理 4.2.3，线性映射的表示矩阵与线性空间的基相关. 线性空间的基不同，线性映射的表示矩阵也不同. 下面讨论同一线性变换在不同基下表示矩阵之间的关系.

定理 4.2.4 设线性变换 $\sigma: V \to V$，在基 $B_1 = \{\boldsymbol{\alpha}_1, \boldsymbol{\alpha}_2, \cdots, \boldsymbol{\alpha}_n\}$ 和基 $B_2 = \{\boldsymbol{\beta}_1, \boldsymbol{\beta}_2, \cdots, \boldsymbol{\beta}_n\}$ 下的表示矩阵分别为 A 和 B，基 B_1 到基 B_2 的过渡矩阵为 C，则

$$B = C^{-1}AC.$$

证明：根据已知条件，有

$$\sigma(\boldsymbol{\alpha}_1, \boldsymbol{\alpha}_2, \cdots, \boldsymbol{\alpha}_n) = (\boldsymbol{\alpha}_1, \boldsymbol{\alpha}_2, \cdots, \boldsymbol{\alpha}_n)A$$
$$\sigma(\boldsymbol{\beta}_1, \boldsymbol{\beta}_2, \cdots, \boldsymbol{\beta}_n) = (\boldsymbol{\beta}_1, \boldsymbol{\beta}_2, \cdots, \boldsymbol{\beta}_n)B \qquad (*)$$

因为

$$(\boldsymbol{\beta}_1, \boldsymbol{\beta}_2, \cdots, \boldsymbol{\beta}_n) = (\boldsymbol{\alpha}_1, \boldsymbol{\alpha}_2, \cdots, \boldsymbol{\alpha}_n)C$$

所以
$$\sigma(\boldsymbol{\beta}_1, \boldsymbol{\beta}_2, \cdots, \boldsymbol{\beta}_n) = \sigma((\boldsymbol{\alpha}_1, \boldsymbol{\alpha}_2, \cdots, \boldsymbol{\alpha}_n)\boldsymbol{C})$$
$$= \sigma(\boldsymbol{\alpha}_1, \boldsymbol{\alpha}_2, \cdots, \boldsymbol{\alpha}_n)\boldsymbol{C}$$
$$= (\boldsymbol{\alpha}_1, \boldsymbol{\alpha}_2, \cdots, \boldsymbol{\alpha}_n)\boldsymbol{A}\boldsymbol{C}$$
$$= (\boldsymbol{\beta}_1, \boldsymbol{\beta}_2, \cdots, \boldsymbol{\beta}_n)\boldsymbol{C}^{-1}\boldsymbol{A}\boldsymbol{C}$$

由式（*）知
$$\boldsymbol{B} = \boldsymbol{C}^{-1}\boldsymbol{A}\boldsymbol{C}.$$

定义 4.2.2 若 \boldsymbol{A} 和 \boldsymbol{B} 是 $n \times n$ 矩阵，如果存在一个可逆矩阵 \boldsymbol{C}，使得 $\boldsymbol{B} = \boldsymbol{C}^{-1}\boldsymbol{A}\boldsymbol{C}$，则称 \boldsymbol{B} 相似于 \boldsymbol{A}. 如果 \boldsymbol{B} 相似于 \boldsymbol{A}，则 $\boldsymbol{A} = (\boldsymbol{C}^{-1})^{-1}\boldsymbol{B}\boldsymbol{C}^{-1}$，即 \boldsymbol{A} 也相似于 \boldsymbol{B}. 因此，简称 \boldsymbol{A} 与 \boldsymbol{B} 相似.

由定理 4.2.4 知，同一线性变换在两组不同基下的表示矩阵相似. 反之，若矩阵 \boldsymbol{A} 与矩阵 \boldsymbol{B} 相似，即存在可逆矩阵 \boldsymbol{C}，有 $\boldsymbol{B} = \boldsymbol{C}^{-1}\boldsymbol{A}\boldsymbol{C}$，若 \boldsymbol{A} 是某个线性变换 σ 在基 $\boldsymbol{\alpha}_1, \boldsymbol{\alpha}_2, \cdots, \boldsymbol{\alpha}_n$ 下的表示矩阵，令 $\boldsymbol{C} = (c_{ij})_{n \times n}$，定义 $\boldsymbol{\beta}_1, \boldsymbol{\beta}_2, \cdots, \boldsymbol{\beta}_n$，

$$\boldsymbol{\beta}_1 = c_{11}\boldsymbol{\alpha}_1 + c_{21}\boldsymbol{\alpha}_2 + \cdots + c_{n1}\boldsymbol{\alpha}_n$$
$$\boldsymbol{\beta}_2 = c_{12}\boldsymbol{\alpha}_1 + c_{22}\boldsymbol{\alpha}_2 + \cdots + c_{n2}\boldsymbol{\alpha}_n$$
$$\vdots$$
$$\boldsymbol{\beta}_n = c_{1n}\boldsymbol{\alpha}_1 + c_{2n}\boldsymbol{\alpha}_2 + \cdots + c_{nn}\boldsymbol{\alpha}_n$$

则 $\boldsymbol{\beta}_1, \boldsymbol{\beta}_2, \cdots, \boldsymbol{\beta}_n$ 是一组基，且 \boldsymbol{B} 是 σ 在基 $\boldsymbol{\beta}_1, \boldsymbol{\beta}_2, \cdots, \boldsymbol{\beta}_n$ 下的表示矩阵.

例 4.2.6 已知 σ 是 \mathbb{R}^3 的线性变换，对于 $\forall x \in \mathbb{R}^3$，
$$\sigma(\boldsymbol{x}) = \boldsymbol{A}\boldsymbol{x},$$
其中 $\boldsymbol{A} = \begin{pmatrix} 2 & 2 & 0 \\ 1 & 1 & 1 \\ 1 & 1 & 1 \end{pmatrix}$, $\{\boldsymbol{\beta}_1, \boldsymbol{\beta}_2, \boldsymbol{\beta}_3\}$ 是 \mathbb{R}^3 的一组基，

$$\boldsymbol{\beta}_1 = \begin{pmatrix} 1 \\ -1 \\ 0 \end{pmatrix}, \boldsymbol{\beta}_2 = \begin{pmatrix} -2 \\ 1 \\ 0 \end{pmatrix}, \boldsymbol{\beta}_3 = \begin{pmatrix} 1 \\ 1 \\ -1 \end{pmatrix}.$$

求 σ 在基 $\{\boldsymbol{\beta}_1, \boldsymbol{\beta}_2, \boldsymbol{\beta}_3\}$ 的表示矩阵 \boldsymbol{B}.

解 显然矩阵 \boldsymbol{A} 是 σ 在自然基 $\{\boldsymbol{e}_1, \boldsymbol{e}_2, \boldsymbol{e}_3\}$ 下的表示矩阵，且

$$(\boldsymbol{\beta}_1, \boldsymbol{\beta}_2, \boldsymbol{\beta}_3) = (\boldsymbol{e}_1, \boldsymbol{e}_2, \boldsymbol{e}_3) \begin{pmatrix} 1 & -2 & 1 \\ -1 & 1 & 1 \\ 0 & 0 & -1 \end{pmatrix}$$

令 $\boldsymbol{C} = \begin{pmatrix} 1 & -2 & 1 \\ -1 & 1 & 1 \\ 0 & 0 & -1 \end{pmatrix}$，可得

$$\boldsymbol{C}^{-1} = \begin{pmatrix} -1 & -2 & -3 \\ -1 & -1 & -2 \\ 0 & 0 & -1 \end{pmatrix}$$

根据定理 4.2.4 得

$$B = C^{-1}AC = \begin{pmatrix} -1 & -2 & -3 \\ -1 & -1 & -2 \\ 0 & 0 & -1 \end{pmatrix} \begin{pmatrix} 2 & 2 & 0 \\ 1 & 1 & 1 \\ 1 & 1 & 1 \end{pmatrix} \begin{pmatrix} 1 & -2 & 1 \\ -1 & 1 & 1 \\ 0 & 0 & -1 \end{pmatrix}$$

$$= \begin{pmatrix} 0 & -2 & 1 \\ 0 & 1 & 1 \\ 0 & 0 & -1 \end{pmatrix}$$

4.3 线性变换的运算

定义 4.3.1 设 τ 和 σ 是线性空间 $V(F)$ 的两个线性变换，定义运算：
(1) τ 与 σ 的和：$\tau+\sigma$；
(2) 数量乘：$k\sigma$，其中 $k \in F$；
(3) τ 与 σ 的乘积：$\tau\sigma$；
$\forall \boldsymbol{\alpha} \in V(F)$，

$$(\tau+\sigma)(\boldsymbol{\alpha}) = \tau(\boldsymbol{\alpha}) + \sigma(\boldsymbol{\alpha})$$
$$(k\sigma)(\boldsymbol{\alpha}) = k\sigma(\boldsymbol{\alpha})$$
$$(\tau\sigma)(\boldsymbol{\alpha}) = \tau(\sigma(\boldsymbol{\alpha}))$$

定理 4.3.1 若 τ 和 σ 是线性空间 $V(F)$ 的两个线性变换，则 $\tau+\sigma$，$k\sigma(k \in F)$，$\tau\sigma$ 仍是 $V(F)$ 的线性变换.

证明：对 $\forall \boldsymbol{\alpha}_1, \boldsymbol{\alpha}_2 \in V$，$k_1, k_2 \in F$，由定义 4.3.1 和已知得

$$(\tau+\sigma)(k_1\boldsymbol{\alpha}_1 + k_2\boldsymbol{\alpha}_2) = \tau(k_1\boldsymbol{\alpha}_1 + k_2\boldsymbol{\alpha}_2) + \sigma(k_1\boldsymbol{\alpha}_1 + k_2\boldsymbol{\alpha}_2)$$
$$= k_1\tau(\boldsymbol{\alpha}_1) + k_2\tau(\boldsymbol{\alpha}_2) + k_1\sigma(\boldsymbol{\alpha}_1) + k_2\sigma(\boldsymbol{\alpha}_2)$$
$$= k_1(\tau(\boldsymbol{\alpha}_1) + \sigma(\boldsymbol{\alpha}_1)) + k_2(\tau(\boldsymbol{\alpha}_2) + \sigma(\boldsymbol{\alpha}_2))$$
$$= k_1(\tau+\sigma)(\boldsymbol{\alpha}_1) + k_2(\tau+\sigma)(\boldsymbol{\alpha}_2);$$
$$(k\sigma)(k_1\boldsymbol{\alpha}_1 + k_2\boldsymbol{\alpha}_2) = k\sigma(k_1\boldsymbol{\alpha}_1 + k_2\boldsymbol{\alpha}_2)$$
$$= k_1(k\sigma)(\boldsymbol{\alpha}_1) + k_2(k\sigma)(\boldsymbol{\alpha}_2);$$
$$(\tau\sigma)(k_1\boldsymbol{\alpha}_1 + k_2\boldsymbol{\alpha}_2) = \tau(\sigma(k_1\boldsymbol{\alpha}_1 + k_2\boldsymbol{\alpha}_2))$$
$$= \tau(k_1\sigma(\boldsymbol{\alpha}_1) + k_2\sigma(\boldsymbol{\alpha}_2))$$
$$= k_1\tau(\sigma(\boldsymbol{\alpha}_1)) + k_2\tau(\sigma(\boldsymbol{\alpha}_2))$$
$$= k_1(\tau\sigma)(\boldsymbol{\alpha}_1) + k_2(\tau\sigma)(\boldsymbol{\alpha}_2).$$

容易验证，若 τ, σ 和 φ 是线性空间 $V(F)$ 的线性变换，线性变换的加法和乘法满足如下性质：
(1) （加法交换律）$\tau + \sigma = \sigma + \tau$；
(2) （加法结合律）$(\tau + \sigma) + \varphi = \tau + (\sigma + \varphi)$；
(3) （乘法结合律）$(\sigma\tau)\varphi = \sigma(\tau\varphi)$；
(4) （乘法对加法的分配律）$\sigma(\tau + \varphi) = \sigma\tau + \sigma\varphi$；$(\tau + \varphi)\sigma = \tau\sigma + \varphi\sigma$.

值得注意的是，一般情况下，$\sigma\tau \neq \tau\sigma$.

4.2 节已讲过，线性变换在给定基下与矩阵存在一一对应的关系，通过下面的定理，能够看出线性变换运算对应于它们相应的表示矩阵运算.

定理 4.3.2 设 σ 和 τ 是线性空间 $V(F)$ 上的两个线性变换，$E = \{\boldsymbol{\alpha}_1, \boldsymbol{\alpha}_2, \cdots, \boldsymbol{\alpha}_n\}$ 是向量空间

$V(F)$ 的一组基. 若 σ 和 τ 在 E 下的表示矩阵分别为 A 和 B, 则 $\sigma+\tau$, $k\sigma$ 和 $\sigma\tau$ 在基 E 下的表示矩阵分别为 $A+B$, kA 和 AB.

证明：设 $A=(a_{ij})_{n\times n}$, $B=(b_{ij})_{n\times n}$, $C=AB=(c_{ij})_{n\times n}$, 根据表示矩阵的定义知

$$\sigma(\boldsymbol{\alpha}_j) = \sum_{i=1}^{n} a_{ij} \boldsymbol{\alpha}_i, \quad \tau(\boldsymbol{\alpha}_j) = \sum_{i=1}^{n} b_{ij} \boldsymbol{\alpha}_i, \quad j=1, 2, \cdots, n$$

于是对于 $j=1, 2, \cdots, n$

$$(\sigma+\tau)(\boldsymbol{\alpha}_j) = \sigma(\boldsymbol{\alpha}_j) + \tau(\boldsymbol{\alpha}_j)$$

$$= \sum_{i=1}^{n} a_{ij} \boldsymbol{\alpha}_i + \sum_{i=1}^{n} b_{ij} \boldsymbol{\alpha}_i$$

$$= \sum_{i=1}^{n} (a_{ij} + b_{ij}) \boldsymbol{\alpha}_i$$

$$(k\sigma)(\boldsymbol{\alpha}_j) = k\sigma(\boldsymbol{\alpha}_j)$$

$$= k \sum_{i=1}^{n} a_{ij} \boldsymbol{\alpha}_i$$

$$(\sigma\tau)(\boldsymbol{\alpha}_i) = \sigma(\tau(\boldsymbol{\alpha}_i)) = \sigma\left(\sum_{k=1}^{n} b_{ki} \boldsymbol{\alpha}_k\right)$$

$$= \sum_{k=1}^{n} a_{ki} \sigma(\boldsymbol{\alpha}_k) = \sum_{k=1}^{n} b_{ki} \sum_{j=1}^{n} a_{jk} \boldsymbol{\alpha}_j$$

$$= \sum_{j=1}^{n} \left(\sum_{k=1}^{n} a_{jk} b_{ki}\right) \boldsymbol{\alpha}_j$$

$$= \sum_{j=1}^{n} c_{ji} \boldsymbol{\alpha}_j$$

即有

$$(\sigma+\tau)(\boldsymbol{\alpha}_1, \boldsymbol{\alpha}_2, \cdots, \boldsymbol{\alpha}_n) = \left(\sum_{i=1}^{n}(a_{i1}+b_{i1})\boldsymbol{\alpha}_i, \sum_{i=1}^{n}(a_{i2}+b_{i2})\boldsymbol{\alpha}_i, \cdots, \sum_{i=1}^{n}(a_{in}+b_{in})\boldsymbol{\alpha}_i\right)$$

$$= (\boldsymbol{\alpha}_1, \boldsymbol{\alpha}_2, \cdots, \boldsymbol{\alpha}_n)(A+B)$$

$$(k\sigma)(\boldsymbol{\alpha}_1, \boldsymbol{\alpha}_2, \cdots, \boldsymbol{\alpha}_n) = \left(k\sum_{i=1}^{n} a_{i1} \boldsymbol{\alpha}_i, k\sum_{i=1}^{n} a_{i2} \boldsymbol{\alpha}_i, \cdots, k\sum_{i=1}^{n} a_{in} \boldsymbol{\alpha}_i\right)$$

$$= (\boldsymbol{\alpha}_1, \boldsymbol{\alpha}_2, \cdots, \boldsymbol{\alpha}_n)(kA)$$

$$(\sigma\tau)(\boldsymbol{\alpha}_1, \boldsymbol{\alpha}_2, \cdots, \boldsymbol{\alpha}_n) = \left(\sum_{j=1}^{n} c_{j1} \boldsymbol{\alpha}_j, \sum_{j=1}^{n} c_{j1} \boldsymbol{\alpha}_j, \cdots, \sum_{j=1}^{n} c_{jn} \boldsymbol{\alpha}_j\right)$$

$$= (\boldsymbol{\alpha}_1, \boldsymbol{\alpha}_2, \cdots, \boldsymbol{\alpha}_n) C$$

所以 $\sigma+\tau$, $k\sigma$ 和 $\sigma\tau$ 在基 E 下的表示矩阵分别为 $A+B$, kA 和 AB.

4.4 可逆变换与正交变换

可逆变换

定义 4.4.1 设 σ 是向量空间 $V(F)$ 上的线性变换, 若存在 $V(F)$ 上的变换 τ, 使得 $\sigma\tau=\tau\sigma=I_V$, 其中 I_V 是 $V(F)$ 上恒等变换, 则称 σ 是 V 上的可逆变换, τ 称为 σ 的逆变换.

定理 4.4.1 向量空间 $V(F)$ 上可逆变换 σ 的逆变换也是 $V(F)$ 上的线性变换, 且其逆变换唯一.

证明：设 τ 为 σ 的逆变换, 首先证明 σ 是 V 上的单射, 即对 $\forall \boldsymbol{\alpha}_1, \boldsymbol{\alpha}_2 \in V(F)$, 且 $\boldsymbol{\alpha}_1 \neq \boldsymbol{\alpha}_2$, 有 $\sigma(\boldsymbol{\alpha}_1) \neq \sigma(\boldsymbol{\alpha}_2)$.

反证法，若结论不成立，即若存在 $\boldsymbol{\alpha}_1, \boldsymbol{\alpha}_2 \in V(F)$，
$$\boldsymbol{\alpha}_1 \neq \boldsymbol{\alpha}_2, \ \sigma(\boldsymbol{\alpha}_1) = \sigma(\boldsymbol{\alpha}_2).$$
根据已知
$$\boldsymbol{\alpha}_1 = (\tau\sigma)(\boldsymbol{\alpha}_1) = \tau(\sigma(\boldsymbol{\alpha}_1)) = \tau(\sigma(\boldsymbol{\alpha}_2)) = (\tau\sigma)(\boldsymbol{\alpha}_2) = \boldsymbol{\alpha}_2$$
与假设 $\boldsymbol{\alpha}_1 \neq \boldsymbol{\alpha}_2$ 矛盾.

现在证可逆变换 σ 的逆变换 τ 是线性变换.

$\forall k_1, k_2 \in F$，有
$$\begin{aligned} k_1\boldsymbol{\alpha}_1 + k_2\boldsymbol{\alpha}_2 &= k_1(\sigma\tau)(\boldsymbol{\alpha}_1) + k_2(\sigma\tau)\boldsymbol{\alpha}_2 \\ &= k_1\sigma(\tau(\boldsymbol{\alpha}_1)) + k_2\sigma(\tau(\boldsymbol{\alpha}_2)) \\ &= \sigma(k_1\tau(\boldsymbol{\alpha}_1) + k_2\tau(\boldsymbol{\alpha}_2)) k_1\boldsymbol{\alpha}_1 + k_2\boldsymbol{\alpha}_2 \\ &= (\sigma\tau)(k_1\boldsymbol{\alpha}_1 + k_2\boldsymbol{\alpha}_2) \\ &= \sigma(\tau(k_1\boldsymbol{\alpha}_1 + k_2\boldsymbol{\alpha}_2)) \end{aligned}$$
所以
$$\sigma(k_1\tau(\boldsymbol{\alpha}_1) + k_2\tau(\boldsymbol{\alpha}_2)) = \sigma(\tau(k_1\boldsymbol{\alpha}_1 + k_2\boldsymbol{\alpha}_2))$$
又因为 σ 是 $V(F)$ 上的单射，故
$$\tau(k_1\boldsymbol{\alpha}_1 + k_2\boldsymbol{\alpha}_2) = k_1\tau(\boldsymbol{\alpha}_1) + k_2\tau(\boldsymbol{\alpha}_2)$$
所以 τ 也是 $V(F)$ 上的线性变换.

再证逆变换的唯一性.

设 τ_1, τ_2 是 σ 的逆变换，则
$$\tau_1\sigma = \sigma\tau_1 = I_V,$$
$$\tau_2\sigma = \sigma\tau_2 = I_V.$$
对于 $\forall \boldsymbol{\alpha} \in V$，
$$\tau_1(\boldsymbol{\alpha}) = \tau_1((\sigma\tau_2)(\boldsymbol{\alpha})) = (\tau_1\sigma)(\tau_2(\boldsymbol{\alpha})) = \tau_2(\boldsymbol{\alpha})$$
所以 $\tau_1 = \tau_2$.

定理 4.4.2　设 σ 是向量空间 $V(F)$ 上的线性变换，$\boldsymbol{B} = \{\boldsymbol{\alpha}_1, \boldsymbol{\alpha}_2, \cdots, \boldsymbol{\alpha}_n\}$ 是 $V(F)$ 的一组基，σ 在基 B 下的表示矩阵为 \boldsymbol{A}，σ 是可逆变换的充要条件是 \boldsymbol{A} 为可逆矩阵，并且若 σ 是可逆变换，其逆变换在基 B 下的表示矩阵为 \boldsymbol{A}^{-1}.

证明：必要性. 设 τ 为 σ 的逆变换，由定理 4.4.1 知，τ 也是 $V(F)$ 上的线性变换，设 τ 在基 B 下的对应矩阵为 \boldsymbol{B}，
$$\tau(\boldsymbol{\alpha}_1, \boldsymbol{\alpha}_2, \cdots, \boldsymbol{\alpha}_n) = (\boldsymbol{\alpha}_1, \boldsymbol{\alpha}_2, \cdots, \boldsymbol{\alpha}_n)\boldsymbol{B}.$$
由定理 4.3.2 知，$\tau\sigma, \sigma\tau$ 在基 B 下的表示矩阵分别为 \boldsymbol{BA} 和 \boldsymbol{AB}，由逆变换的定义知
$$\boldsymbol{AB} = \boldsymbol{BA} = \boldsymbol{I}$$
所以
$$\boldsymbol{B} = \boldsymbol{A}^{-1}$$
充分性. 若 \boldsymbol{A} 可逆，设 $\boldsymbol{B} = (b_{ij})_{n \times n} = \boldsymbol{A}^{-1}$，定义变换 τ：
$$\begin{cases} \tau(\boldsymbol{\alpha}_1) = b_{11}\boldsymbol{\alpha}_1 + b_{21}\boldsymbol{\alpha}_2 + \cdots + b_{n1}\boldsymbol{\alpha}_n \\ \tau(\boldsymbol{\alpha}_2) = b_{12}\boldsymbol{\alpha}_1 + b_{22}\boldsymbol{\alpha}_2 + \cdots + b_{n2}\boldsymbol{\alpha}_n \\ \quad\quad\quad\quad\quad\quad \vdots \\ \tau(\boldsymbol{\alpha}_n) = b_{1n}\boldsymbol{\alpha}_1 + b_{2n}\boldsymbol{\alpha}_2 + \cdots + b_{nn}\boldsymbol{\alpha}_n \end{cases}$$

即 $\tau(\boldsymbol{\alpha}_1, \boldsymbol{\alpha}_2, \cdots, \boldsymbol{\alpha}_n) = (\boldsymbol{\alpha}_1, \boldsymbol{\alpha}_2, \cdots, \boldsymbol{\alpha}_n)\boldsymbol{B}$.

根据定理 4.3.2 知,$\sigma\tau$ 在基 B 下的矩阵为

$$BA = A^{-1}A = I,$$

$\tau\sigma$ 在基 B 下的矩阵为

$$AB = A^{-1}A = I,$$

所以 τ 在基 B 下的表示矩阵为 \boldsymbol{A}^{-1}.

根据定理 4.1.1 知,向量空间中线性相关的向量组在线性变换作用下,其像也是线性相关的. 一般的线性变换并不能将线性无关向量组映射为线性无关向量组,如例 4.1.5 的零变换. 但是对于可逆线性变换,能够保持向量组的线性无关性.

<u>定理</u> 4.4.3 设 σ 是向量空间 $V(F)$ 上的可逆线性变换,向量组 $\{\boldsymbol{\beta}_1, \boldsymbol{\beta}_2, \cdots, \boldsymbol{\beta}_m\}$ 是 $V(F)$ 的一个向量线性无关组,则 $\sigma(\boldsymbol{\beta}_1), \sigma(\boldsymbol{\beta}_2), \cdots, \sigma(\boldsymbol{\beta}_m)$ 也线性无关.

证明:设 τ 是 σ 的逆变换,$k_1, k_2, \cdots, k_m \in F$ 满足

$$k_1\sigma(\boldsymbol{\beta}_1) + k_2\sigma(\boldsymbol{\beta}_2) + \cdots + k_m\sigma(\boldsymbol{\beta}_m) = 0,$$

τ 同时作用于等式两边,由定理 4.4.1 得

$$\begin{aligned}\tau(\boldsymbol{0}) &= \tau(k_1\sigma(\boldsymbol{\beta}_1) + k_2\sigma(\boldsymbol{\beta}_2) + \cdots + k_m\sigma(\boldsymbol{\beta}_m)) \\ &= k_1\tau(\sigma(\boldsymbol{\beta}_1)) + k_2\tau(\sigma(\boldsymbol{\beta}_2)) + \cdots + k_m\tau(\sigma(\boldsymbol{\beta}_1)) \\ &= k_1\boldsymbol{\beta}_1 + k_2\boldsymbol{\beta}_2 + \cdots + k_m\boldsymbol{\beta}_m.\end{aligned}$$

因为 $\tau(\boldsymbol{0}) = \boldsymbol{0}$,所以

$$k_1\boldsymbol{\beta}_1 + k_2\boldsymbol{\beta}_2 + \cdots + k_m\boldsymbol{\beta}_m = \boldsymbol{0},$$

又因为 $\boldsymbol{\beta}_1, \boldsymbol{\beta}_2, \cdots, \boldsymbol{\beta}_m$ 线性无关,故

$$k_1 = k_2 = \cdots = k_m = 0,$$

所以 $\sigma(\boldsymbol{\beta}_1), \sigma(\boldsymbol{\beta}_2), \cdots, \sigma(\boldsymbol{\beta}_m)$ 线性无关.

由定理 4.4.3 知向量空间的基在可逆线性变换作用下,它们的像也是向量空间的一组基.

正交变换

\mathbb{R}^n 上的线性变换中有一类变换,能够保持变换前后的向量长度相等.

<u>定义</u> 4.4.2 设 σ 是 \mathbb{R}^n 上的线性变换,若对于 $\forall \boldsymbol{\alpha} \in \mathbb{R}^n$,

$$|\sigma(\boldsymbol{\alpha})| = |\boldsymbol{\alpha}|$$

则称 σ 是 \mathbb{R}^n 上的正交变换.

若 σ 是 \mathbb{R}^n 上的正交变换,由正交变换和内积的定义易得如下性质.

(1) 正交变换不改变两个向量的内积;

(2) 正交变换不改变两个向量的夹角;

(3) 若 e_1, e_2, \cdots, e_n 是 \mathbb{R}^n 的一组正交基,则 $\sigma(e_1), \sigma(e_2), \cdots, \sigma(e_n)$ 也是 \mathbb{R}^n 的一组正交基.

证明:对于 $\forall \boldsymbol{\alpha}, \boldsymbol{\beta} \in \mathbb{R}^n$,

$$(\sigma(\boldsymbol{\alpha}), \sigma(\boldsymbol{\alpha})) = (\boldsymbol{\alpha}, \boldsymbol{\alpha}) \tag{1}$$

$$(\sigma(\boldsymbol{\beta}), \sigma(\boldsymbol{\beta})) = (\boldsymbol{\beta}, \boldsymbol{\beta}) \tag{2}$$

$$(\sigma(\boldsymbol{\alpha}+\boldsymbol{\beta}), \sigma(\boldsymbol{\alpha}+\boldsymbol{\beta})) = (\boldsymbol{\alpha}+\boldsymbol{\beta}, \boldsymbol{\alpha}+\boldsymbol{\beta}) \tag{3}$$

将式(3) 展开得

$$(\sigma(\boldsymbol{\alpha}), \sigma(\boldsymbol{\alpha})) + 2(\sigma(\boldsymbol{\alpha}), \sigma(\boldsymbol{\beta})) + (\sigma(\boldsymbol{\beta}), \sigma(\boldsymbol{\beta})) = (\boldsymbol{\alpha}, \boldsymbol{\alpha}) + 2(\boldsymbol{\alpha}, \boldsymbol{\beta}) + (\boldsymbol{\beta}, \boldsymbol{\beta})$$

由式(1)和式(2)得
$$(\sigma(\boldsymbol{\alpha}), \sigma(\boldsymbol{\beta})) = (\boldsymbol{\alpha}, \boldsymbol{\beta}).$$
又因为
$$<\sigma(\boldsymbol{\alpha}), \sigma(\boldsymbol{\beta})> = \arccos\frac{(\sigma(\boldsymbol{\alpha}), \sigma(\boldsymbol{\beta}))}{|\sigma(\boldsymbol{\alpha})||\sigma(\boldsymbol{\beta})|} = \arccos\frac{(\boldsymbol{\alpha}, \boldsymbol{\beta})}{|\boldsymbol{\alpha}||\boldsymbol{\beta}|},$$
所以 σ 不改变两个向量的内积和夹角.

根据正交基定义,对于 $i, j = 1, 2, \cdots, n$,
$$(\boldsymbol{e}_i, \boldsymbol{e}_j) = \begin{cases} 0, & i \neq j \\ 1 & i = j \end{cases}$$

根据性质(1),有
$$(\sigma(\boldsymbol{e}_i), \sigma(\boldsymbol{e}_j)) = (\boldsymbol{e}_i, \boldsymbol{e}_j) = \begin{cases} 0, & i \neq j \\ 1 & i = j \end{cases}$$

即证性质(3).

定理 4.4.4 设 σ 是 \mathbb{R}^n 上的线性变换,$E = \{\boldsymbol{e}_1, \boldsymbol{e}_2, \cdots, \boldsymbol{e}_n\}$ 是 \mathbb{R}^n 的一组标准正交基,则 σ 是 \mathbb{R}^n 的正交变换的充要条件是 σ 在 E 下的表示矩阵是正交矩阵.

证明:设 A 是 σ 在 E 下的表示矩阵,
$$\begin{aligned}\sigma(\boldsymbol{e}_1, \boldsymbol{e}_2, \cdots, \boldsymbol{e}_n) &= (\sigma(\boldsymbol{e}_1), \sigma(\boldsymbol{e}_2), \cdots, \sigma(\boldsymbol{e}_n)) \\ &= (\boldsymbol{e}_1, \boldsymbol{e}_2, \cdots, \boldsymbol{e}_n)A \end{aligned} \tag{4}$$

必要性. 若 σ 是 \mathbb{R}^n 上的正交变换,由性质(3)知 $\sigma(\boldsymbol{e}_1), \sigma(\boldsymbol{e}_2), \cdots, \sigma(\boldsymbol{e}_n)$ 也是 \mathbb{R}^n 的一组标准正交基,由标准正交基 $\boldsymbol{e}_1, \boldsymbol{e}_2, \cdots, \boldsymbol{e}_n$ 到标准正交基 $\sigma(\boldsymbol{e}_1), \sigma(\boldsymbol{e}_2), \cdots, \sigma(\boldsymbol{e}_n)$ 的过渡矩阵是正交矩阵,所以 A 为正交矩阵.

充分性. 根据式(4),由于 $\boldsymbol{e}_1, \boldsymbol{e}_2, \cdots, \boldsymbol{e}_n$ 是 \mathbb{R}^n 的一组正交基,过渡矩阵 A 为正交矩阵,所以 $\sigma(\boldsymbol{e}_1), \sigma(\boldsymbol{e}_2), \cdots, \sigma(\boldsymbol{e}_n)$ 也是 \mathbb{R}^n 的一组正交基.

对于 $\forall \boldsymbol{\alpha} \in \mathbb{R}^n$,设 $\boldsymbol{\alpha} = x_1\boldsymbol{e}_1 + x_2\boldsymbol{e}_2 + \cdots + x_n\boldsymbol{e}_n$,由 $\{\boldsymbol{e}_1, \boldsymbol{e}_1, \cdots, \boldsymbol{e}_n\}$ 和 $\{\sigma(\boldsymbol{e}_1), \sigma(\boldsymbol{e}_2), \cdots, \sigma(\boldsymbol{e}_n)\}$ 的正交性得
$$\begin{aligned}(\sigma(\boldsymbol{\alpha}), \sigma(\boldsymbol{\alpha})) &= \Big(\sum_{i=1}^n x_i \sigma(\boldsymbol{e}_i), \sum_{i=1}^n x_i \sigma(\boldsymbol{e}_i)\Big) \\ &= \sum_{i=1}^n \sum_{j=1}^n x_i x_j (\sigma(\boldsymbol{e}_i), \sigma(\boldsymbol{e}_j)) \\ &= \sum_{i=1}^n x_i^2 \end{aligned}$$
$$\begin{aligned}(\boldsymbol{\alpha}, \boldsymbol{\alpha}) &= \Big(\sum_{i=1}^n x_i \boldsymbol{e}_i, \sum_{i=1}^n x_i \boldsymbol{e}_i\Big) \\ &= \sum_{i=1}^n \sum_{j=1}^n x_i x_j (\boldsymbol{e}_i, \boldsymbol{e}_j) = \sum_{i=1}^n x_i^2 \end{aligned}$$
所以
$$(\boldsymbol{\alpha}, \boldsymbol{\alpha}) = (\sigma(\boldsymbol{\alpha}), \sigma(\boldsymbol{\alpha}))$$
故 σ 是 \mathbb{R}^n 上的正交变换.

容易验证例 4.2.2 的旋转变换和例 4.2.3 的镜像变换都是 \mathbb{R}^2 上的正交变换,它们在给定正交基下的表示矩阵都是正交矩阵.

根据定理4.4.2和定理4.4.4易证，正交变换具有如下性质：

(1) 两个正交变换的乘积仍然是正交变换；

(2) 正交变换的逆变换是正交变换.

习 题

1. 若 A 和 B 为 $n \times n$ 的相似矩阵，证明

(1) $|A| = |B|$；

(2) A^T 和 B^T 为相似矩阵；

(3) 若 A 是非奇异矩阵，则 B 也是非奇异矩阵，且 A^{-1} 与 B^{-1} 也相似；

(4) 定义矩阵 A 的迹 $\text{tr}(A)$

$$\text{tr}(A) = a_{11} + a_{22} + \cdots + a_{nn},$$

则 $\text{tr}(A) = \text{tr}(B)$.（提示：先证明对于任意 $\mathbb{R}^{n \times n}$ 矩阵 C，D，$\text{tr}(CD) = \text{tr}(DC)$）.

2. $\forall \boldsymbol{\alpha} \in \mathbb{R}^3$，$\boldsymbol{\alpha} = (x_1, x_2, x_3)$，定义 \mathbb{R}^3 上的变换 σ：

$$\sigma(\boldsymbol{\alpha}) = \sigma(x_1, x_2, x_3) = (x_1 - x_2, x_1 + 4x_2 + 6x_3, 0),$$

证明 σ 是 \mathbb{R}^3 上的线性变换.

3. 设 $\{\boldsymbol{\alpha}_1, \boldsymbol{\alpha}_2, \boldsymbol{\alpha}_3\}$，$\{\boldsymbol{\beta}_1, \boldsymbol{\beta}_2, \boldsymbol{\beta}_3\}$ 是 \mathbb{R}^3 上的两组基，已知

$$\boldsymbol{\beta}_1 = \frac{\boldsymbol{\alpha}_1}{2} + \boldsymbol{\alpha}_3, \quad \boldsymbol{\beta}_2 = \boldsymbol{\alpha}_1 + \boldsymbol{\alpha}_2, \quad \boldsymbol{\beta}_3 = \frac{\boldsymbol{\alpha}_2}{2} + \boldsymbol{\alpha}_3$$

σ 在基 $\{\boldsymbol{\alpha}_1, \boldsymbol{\alpha}_2, \boldsymbol{\alpha}_3\}$ 下的表示矩阵为

$$A = \begin{pmatrix} 1 & 0 & 2 \\ 0 & 1 & 1 \\ 1 & 1 & 3 \end{pmatrix}$$

(1) 求 σ 在基 $\{\boldsymbol{\beta}_1, \boldsymbol{\beta}_2, \boldsymbol{\beta}_3\}$ 下的表示矩阵；

(2) $\boldsymbol{\alpha}$ 在基 $\{\boldsymbol{\beta}_1, \boldsymbol{\beta}_2, \boldsymbol{\beta}_3\}$ 下的坐标为 $(2, 4, 8)^T$，求 $\sigma(\boldsymbol{\alpha})$ 在基 $\{\boldsymbol{\beta}_1, \boldsymbol{\beta}_2, \boldsymbol{\beta}_3\}$ 下的坐标；

(3) 若 $\sigma(\boldsymbol{\gamma})$ 在 $\{\boldsymbol{\beta}_1, \boldsymbol{\beta}_2, \boldsymbol{\beta}_3\}$ 下的坐标为 $(-4, 12, 7)^T$，$\sigma(\boldsymbol{\gamma})$ 的原像是否唯一？如果不唯一，求出所有的原像.

4. 已知 σ 是 \mathbb{R}^2 的线性变换，$\forall \boldsymbol{\alpha} = (x_1, x_2)$，

$$\sigma(\boldsymbol{\alpha}) = \sigma(x_1, x_2) = (x_1 + 2x_2, -x_1 - 3x_2),$$

(1) 求 $\sigma^2(x_1, x_2)$；

(2) σ 是否可逆？若可逆，求 $\sigma^{-1}(x_1, x_2)$.

第 5 章 \mathbb{R}^3 空间的变换

在第 4 章中,讨论了 n 维线性空间线性变换的定义和性质,线性变换的对象是线性空间的向量. 在很多实际应用中,经常会遇到三维实空间向量的变换和点的变换,例如平移、旋转等,我们将在本章主要讨论和实际应用联系紧密的这类变换的定义、性质以及描述刚体旋转运动的欧拉角和旋转矩阵之间的关系.

5.1 \mathbb{R}^3 点的平移、旋转和镜面变换

在图形图像和动画中,点的平移和旋转变换、向量的旋转变换是非常重要和基本的问题. 本节主要介绍三维空间中点的平移和旋转变换的定义和表示方法.

5.1.1 点的平移变换

设 S 是三维空间上所有点组成的集合,取定一个直角坐标系 $[O; e_1, e_2, e_3]$,给定一个向量 α,它在基 $\{e_1, e_2, e_3\}$ 下的坐标为 $(a, b, c)^T$,空间中任意一点 P,它在直角坐标系 $[O; e_1, e_2, e_3]$ 下的坐标为 $(x, y, z)^T$. 令 σ 是 \mathbb{R}^3 上的变换,点 P 在 σ 下的像为 $P' = \sigma(P)$,它在该直角坐标系下的坐标为 $(x', y', z')^T$,满足:

$$\begin{cases} x' = x + a \\ y' = y + b \\ z' = z + c \end{cases} \tag{5.1.1}$$

因为向量 $\overrightarrow{PP'}$ 的坐标为 $(x'-x, y'-y, z'-z)^T = (a, b, c)^T$,所以 $\overrightarrow{PP'} = \alpha$. 也就是变换 σ 使空间每个点 P 都沿方向 α 移动了长度为 $|\alpha|$ 的一段距离,称式 (5.1.1) 确定的变换 σ 是由 α 决定的**平移**.

容易验证,若 $\alpha \neq 0$,σ 不是 S 上的线性变换.

5.1.2 点的旋转变换

1. 平面上点的旋转变换

设 S 是平面上所有点组成的集合,取定一个直角坐标系 $[O; e_1, e_2]$,S 中任意一点 P,它在这个直角坐标系下的坐标为 $(x, y)^T$. 令 τ 是 P 上的变换,点 P 在 τ 下的像为 $P' = \tau(P)$,它在该直角坐标系下的坐标为 $(x', y')^T$,满足:

$$\begin{pmatrix} x' \\ y' \end{pmatrix} = \begin{pmatrix} \cos\theta & -\sin\theta \\ \sin\theta & \cos\theta \end{pmatrix} \begin{pmatrix} x \\ y \end{pmatrix}$$

其中 θ 是一个实数，令

$$T = \begin{pmatrix} \cos\theta & -\sin\theta \\ \sin\theta & \cos\theta \end{pmatrix}$$

容易验证 T 是正交矩阵，根据第 4 章线性变换理论知，τ 是 S 上的线性变换，并且是一个正交变换．因为点 P 在直角坐标系 $[O; \boldsymbol{e}_1, \boldsymbol{e}_2]$ 下的坐标等于向径 \overrightarrow{OP} 在基 $\boldsymbol{e}_1, \boldsymbol{e}_2$ 下的坐标，所以 τ 也可以看作 \mathbb{R}^2 上向量的旋转变换，它是向量 \overrightarrow{OP} 绕原点 O 逆时针旋转 θ 的变换 R_θ．因此变换 τ 是平面上的点绕原点的旋转变换．

2. \mathbb{R}^3 点的旋转变换

设 S 是 \mathbb{R}^3 上的所有点组成的集合，变换 σ：使 S 中的所有点绕直线 l 逆时针旋转角 θ．以 l 为 x 轴、y 轴或者 z 轴建立直角坐标系，这里以 l 为 z 轴，建立直角坐标系 $\varPi 1\,[O; \boldsymbol{e}_1, \boldsymbol{e}_2, \boldsymbol{e}_3]$，其中 \boldsymbol{e}_3 等于与直线 l 平行的单位向量．将 S 与这个直角坐标系绑定为一个整体 W，W 围绕 z 轴旋转 θ，即得 S 的像 $\sigma(S)$．

$\varPi 1$ 围绕 z 轴逆时针旋转 θ 为直角坐标系 $\varPi 2\,[O; \boldsymbol{e}'_1, \boldsymbol{e}'_2, \boldsymbol{e}'_3]$，转化为平面上 $\boldsymbol{e}_1, \boldsymbol{e}_2$ 围绕原点 O 逆时针旋转 θ，其像 $\boldsymbol{e}'_1, \boldsymbol{e}'_2$ 满足

$$(\boldsymbol{e}'_1, \boldsymbol{e}'_2) = (\boldsymbol{e}_1, \boldsymbol{e}_2) \begin{pmatrix} \cos\theta & -\sin\theta \\ \sin\theta & \cos\theta \end{pmatrix} \tag{5.1.2}$$

设 S 中任意一点 P 在 $\varPi 1\,[O; \boldsymbol{e}_1, \boldsymbol{e}_2, \boldsymbol{e}_3]$ 下的坐标为 $(x, y, z)^{\mathrm{T}}$，$\sigma(P)$ 在 $\varPi 1\,[O; \boldsymbol{e}_1, \boldsymbol{e}_2, \boldsymbol{e}_3]$ 下的坐标为 $(x', y', z')^{\mathrm{T}}$，$\sigma(P)$ 在 $\varPi 2$ 下的坐标为 $(x^*, y^*, z^*)^{\mathrm{T}}$，有

$$\begin{cases} x^* = x \\ y^* = y \\ z^* = z \end{cases}$$

由式 (5.1.2) 知

$$\begin{pmatrix} x' \\ y' \end{pmatrix} = \begin{pmatrix} \cos\theta & -\sin\theta \\ \sin\theta & \cos\theta \end{pmatrix} \begin{pmatrix} x^* \\ y^* \end{pmatrix} = \begin{pmatrix} \cos\theta & -\sin\theta \\ \sin\theta & \cos\theta \end{pmatrix} \begin{pmatrix} x \\ y \end{pmatrix} \tag{5.1.3}$$

因为 σ 是围绕 z 轴的旋转变换，所以

$$z' = z^* = z, \tag{5.1.4}$$

将式 (5.1.3) 和式 (5.1.4) 写为矩阵形式：

$$\begin{pmatrix} x' \\ y' \\ z' \end{pmatrix} = \begin{pmatrix} \cos\theta & -\sin\theta & 0 \\ \sin\theta & \cos\theta & 0 \\ 0 & 0 & 1 \end{pmatrix} \begin{pmatrix} x \\ y \\ z \end{pmatrix}$$

令

$$A = \begin{pmatrix} \cos\theta & -\sin\theta & 0 \\ \sin\theta & \cos\theta & 0 \\ 0 & 0 & 1 \end{pmatrix},$$

容易验证 A 是正交矩阵，旋转变换 σ 是线性变换．

5.1.3 点的镜面变换

取定一个平面 π，若映射 σ 把 \mathbb{R}^3 中每个点对应到它关于平面 π 的对称点，则称 σ 为关于平面 π 的镜面变换．

设 S 是 \mathbb{R}^3 上的所有点组成的集合，以平面 π 上一点为原点 O 垂直平面 π 的直线 l 为 z 轴，建立直角坐标系 $\Pi[O; \boldsymbol{e}_1, \boldsymbol{e}_2, \boldsymbol{e}_3]$，$S$ 中任意一点 P 在 $\Pi[O; \boldsymbol{e}_1, \boldsymbol{e}_2, \boldsymbol{e}_3]$ 下的坐标为 $(x, y, z)^\mathrm{T}$，$\sigma(P)$ 在 $\Pi[O; \boldsymbol{e}_1, \boldsymbol{e}_2, \boldsymbol{e}_3]$ 下的坐标为 $(x', y', z')^\mathrm{T}$，有

$$\begin{cases} x' = x \\ y' = y \\ z' = -z \end{cases} \tag{5.1.5}$$

将式 (5.1.5) 写为矩阵形式：

$$\begin{pmatrix} x' \\ y' \\ z' \end{pmatrix} = \begin{pmatrix} 1 & 0 & 0 \\ 0 & 1 & 0 \\ 0 & 0 & -1 \end{pmatrix} \begin{pmatrix} x \\ y \\ z \end{pmatrix}$$

令

$$\boldsymbol{M} = \begin{pmatrix} 1 & 0 & 0 \\ 0 & 1 & 0 \\ 0 & 0 & -1 \end{pmatrix}$$

容易验证 \boldsymbol{M} 是正交矩阵，镜面变换 σ 是线性变换．

5.2 \mathbb{R}^3 的正交变换和仿射变换

本节主要研究两类变换：正交变换和仿射变换，并讨论它们的定义和性质．

在 5.1 节介绍了三维空间中点的平移变换、旋转变换和镜面变换，它们有一个共同的特点：保持点之间的距离不变．下面给出具有这个性质的变换的定义．

定义 5.2.1 \mathbb{R}^3 中的一个点变换，如果保持变换前后点之间的距离不变，则称它为正交点变换（或称保距变换）．

注意，正交点变换的定义与第 4 章向量正交变换的定义类似，但是正交点变换并不一定是线性变换，随后会讨论正交点变换与正交变换之间的关系．

通过定义可以得到如下性质．

(1) 正交点变换的乘积仍然是正交点变换．

(2) 恒等变换是正交点变换．

(3) 正交点变换是单射．

证明：任取 P，Q 两点，设它们在 σ 下的象分别为 P'，Q'，则

$$|PQ| = |P'Q'| \neq 0,$$

所以 σ 是单射．

(4) 正交点变换把共线的三点映射为共线的三点，并且保持它们的顺序不变；正交点变换把不共线的三点映射为不共线的三点．

证明：设 A，B，C 是共线的三点，且 B 在线段 AC 上．设 σ 是正交变换，A'，B'，C' 是 A，B，C 在

σ 下的像. 于是
$$|A'B'|=|AB|,\quad |A'C'|=|AC|,\quad |B'C'|=|BC|. \tag{1}$$

由假设知
$$|AC|=|AB|+|BC|$$

由式（1）得
$$|A'C'|=|A'B'|+|B'C'|$$

这说明 B' 与 A'，B' 共线，且 B' 在线段 $A'B'$ 上.

若 D，E，F 是不共线的三点，则
$$|DE|+|EF|>|DF|$$

设 D'，E'，F' 是 D，E，F 在 σ 下的像，所以
$$|D'E'|+|E'F'|>|D'F'|$$

这说明 D'，E'，F' 不共线.

(5) 正交点变换把直线映射为直线，把线段映射为线段，并且保持线段的分比不变.

证明：先证明正交点变换把直线映射为直线.

设 σ 是正交点变换，任取一条直线 l，在 l 上任取两点 A，B，令
$$A'=\sigma(A),\quad B'=\sigma(B)$$

由性质（4）知，l 上任意一点 C，其像 C' 在直线 $A'B'$ 上.

反之在直线 $A'B'$ 上任取一点 Q，要证 Q 有原像，并且原像在 l 上. 不妨设 Q 在线段 $A'B'$ 内，于是有
$$|A'Q|<|A'B'|=|AB|$$

线段 AB 上可以找到一点 P，满足
$$|AP|=|A'Q|,$$

设 P 在 σ 下的像为 P'，则有
$$|AP|=|A'P'|=|A'Q|$$

根据性质（4）知 P' 在线段 $A'B'$ 上，所以 $P'=Q$，P 是 Q 的原像，故正交点变换将直线映射为直线.

现在证明 σ 把线段映射为线段，并保持线段的分比不变.

任取线段 AB，$A'=\sigma(A)$，$B'=\sigma(B)$，在线段 AB 上任取一点 C，$C'=\sigma(C)$，根据性质（4）知，C' 在线段 $A'B'$ 上. 反之，在 $A'B'$ 上任取一点 D'，D' 的原像为 D，则 D 在直线 AB 上，因为
$$|AD|=|A'D'|<|A'B'|=|AB|$$

根据性质（4）知，D 在线段 AB 上，即证正交点变换将线段映射为线段.

现证正交点变换保持线段的分比不变. 设 C 是线段 AB 的一个内分点，并且
$$\frac{|AC|}{|BC|}=k,\quad (k>0).$$

设 σ 把 A，B，C 映射为 A'，B'，C'，则通过前述证明知 C' 在线段 $A'B'$ 上，并且有
$$\frac{|A'C'|}{|C'B'|}=\frac{|AC|}{|CB|}=k$$

若 C 是 AB 的外分点，类似地可证结论.

(6) 正交点变换把平面映射为平面.

证明：设 σ 是点正交变换，任取一个平面 π，在 π 上取不共线的三个点 A，B，C，$A'=\sigma(A)$，$B'=$

$\sigma(B)$，$C'=\sigma(C)$，根据性质（4）知 A'，B'，C' 不共线，它们三点确定的平面设为 π'。在平面 π 上任取一点 M，令 $M'=\sigma(M)$.

如果 M 在 AB 或者 AC 上，则 M' 也在 $A'B'$ 或者 $A'C'$ 上，从而 M' 在 π' 上；

如果 M 不在 AB 和 AC 上，作过 M 的直线 l，与 AB 交于 $P(\neq A)$，与 AC 交于 $Q(\neq A)$。设 $P'=\sigma(P)$，$Q'=\sigma(Q)$，则 P' 在 $A'B'$ 上，Q' 在 $A'C'$ 上，于是直线 $P'Q'$ 在 π' 上，又因为 M' 在直线 $P'Q'$ 上，所以 M' 在平面 π' 上。

反之，在 π' 上任意一点 D'：

若 D' 在 $A'B'$ 或 $A'C'$ 上，则 D' 有原像 D，且 D 在 AB 或 AC 上，从而 D 在平面 π 上.

若 D' 不在 $A'B'$ 或 $A'C'$ 上，过 D' 作直线 l'，交 $A'B'$ 于 E'，交 $A'C'$ 于 F'。由于 E' 有原像 E，且在 AB 上；F' 有原像 F，且在 AC 上，所以 σ 把直线 EF 映射为直线 $E'F'$，从而 D 在 π 上。

（7）正交点变换将平行平面映射为平行平面.

根据性质（3），可得结论.

（8）正交点变换把平行线映射为平行线.

证明：设 $l_1 \parallel l_2$，设正交点变换 σ 将直线 l_i 映射为直线 l'_i ($i=1, 2$)。由于 l_1，l_2 共面，根据性质（6），l'_1，l'_2 共面，又因为 σ 是单射，所以 $l'_1 \parallel l'_2$.

<u>定理</u> 5.2.1 设 A，B 是 \mathbb{R}^3 上任意两点，A'，B' 分别是 A，B 在正交点变换 σ 下的像。σ 诱导了 \mathbb{R}^3 所有向量的集合 \overline{S} 上的变换 $\overline{\sigma}$，即

$$\overline{\sigma}(\overrightarrow{AB}) = \overrightarrow{A'B'}, \tag{5.2.1}$$

则 $\overline{\sigma}$ 是集合 \overline{S} 上的正交变换.

证明：①首先证 $\overline{\sigma}$ 是 \overline{S} 上的变换，即空间中向量 $\boldsymbol{\alpha} \in \overline{S}$，在 \mathbb{R}^3 中用有向线段表示，其表示法不唯一，只要证明式（5.2.1）与有向线段起点无关即可.

设 $\overrightarrow{AB} = \overrightarrow{CD}$，且 C，D 在 σ 下的像为 C'，D'。由式（5.2.1）得

$$\overline{\sigma}(\overrightarrow{CD}) = \overrightarrow{C'D'}$$

只要证明 $\overrightarrow{A'B'} = \overrightarrow{C'D'}$ 即可，分情况证明如下.

（a）若 A，B，C，D 不在一条直线上。因为 $\overrightarrow{AB} = \overrightarrow{CD}$，根据性质（7）和正交点变换的定义知

$$\overrightarrow{A'B'} = \overrightarrow{C'D'}.$$

（b）若 A，B，C，D 在同一条直线 l 上，由性质（4）知 A'，B'，C'，D' 共线，且顺序不变，又因为 σ 是正交点变换，所以

$$\overrightarrow{A'B'} = \overrightarrow{C'D'}.$$

②下面证明 $\overline{\sigma}$ 是 \overline{S} 上的正交变换，即需证明 $\overline{\sigma}$ 是线性变换，且保持向量长度.

由于 σ 是正交点变换，所以 $|\overrightarrow{AB}| = |\overrightarrow{A'B'}|$，根据式（5.2.1），有

$$|\overline{\sigma}(\overrightarrow{AB})| = |\overrightarrow{A'B'}| = |\overrightarrow{AB}|,$$

令 $\boldsymbol{\alpha} = \overrightarrow{AB}$，$\boldsymbol{\beta} = \overrightarrow{BC}$，$A$，$B$，$C$ 在 σ 下的像为 A'，B'，C'，则 $\overrightarrow{AC} = \boldsymbol{\alpha} + \boldsymbol{\beta}$，

$$\overline{\sigma}(\boldsymbol{\alpha}+\boldsymbol{\beta}) = \overline{\sigma}(\overrightarrow{AC}) = \overrightarrow{A'C'}$$
$$= \overrightarrow{A'B'} + \overrightarrow{B'C'}$$
$$= \overline{\sigma}(\overrightarrow{AB}) + \overline{\sigma}(\overrightarrow{BC})$$
$$= \overline{\sigma}(\boldsymbol{\alpha}) + \overline{\sigma}(\boldsymbol{\beta})$$

对于 $\forall k \in \mathbb{R}$，$k\boldsymbol{\alpha} = \overrightarrow{AB}$，直线 AB 上取一点 F 点满足 $\overrightarrow{AF} = k\overrightarrow{AB}$，令 $F' = \sigma(F)$.

根据性质（4），$\overline{\sigma}$ 保持共线三点的顺序不变，由于 $\overrightarrow{AF} = k\overrightarrow{AB}$，得

$$\overrightarrow{A'F'} = k\overrightarrow{A'B'}$$

根据性质（5），有

$$\frac{|A'F'|}{|A'B'|} = \frac{|AF|}{|AB|} = k$$

则

$$\overline{\sigma}(k\boldsymbol{\alpha}) = \overline{\sigma}(\overrightarrow{AF}) = (\overrightarrow{A'F'})$$
$$= k(\overrightarrow{A'B'}) = k\overline{\sigma}(\overrightarrow{AB})$$
$$= k\overline{\sigma}(\boldsymbol{\alpha})$$

所以 $\overline{\sigma}$ 是线性变换.

定理 5.2.2　正交点变换 σ 把任意一个直角标架 $\varPi 1$：$[O; \boldsymbol{e}_1, \boldsymbol{e}_2, \boldsymbol{e}_3]$ 映射为一个直角标架 $\varPi 2$：$[O'; \boldsymbol{e}'_1, \boldsymbol{e}'_2, \boldsymbol{e}'_3]$，并且任意一点 P 在 $\varPi 1$ 下的坐标等于它的像 P' 在 $\varPi 2$ 下的坐标. 反之，如果 \mathbb{R}^3 的一个点变换 τ，满足：任意一点 Q 在直角坐标系 $\varPi 1$ 下的坐标等于它的像 Q' 在直角坐标系 $\varPi 2$ 下的坐标，则 τ 是正交点变换.

证明：设由正交点变换 σ 将 O 映射为 O'，其诱导的向量变换 $\overline{\sigma}$ 将 $\boldsymbol{e}_1, \boldsymbol{e}_2, \boldsymbol{e}_3$ 映射为 $\boldsymbol{e}'_1, \boldsymbol{e}'_2, \boldsymbol{e}'_3$，即

$$O' = \sigma(O), \quad \boldsymbol{e}'_1 = \overline{\sigma}(\boldsymbol{e}_1), \quad \boldsymbol{e}'_2 = \overline{\sigma}(\boldsymbol{e}_2), \quad \boldsymbol{e}'_3 = \overline{\sigma}(\boldsymbol{e}_3)$$

根据定理 5.2.1，$\boldsymbol{e}'_1, \boldsymbol{e}'_2, \boldsymbol{e}'_3$ 相互正交，$[O'; \boldsymbol{e}'_1, \boldsymbol{e}'_2, \boldsymbol{e}'_3]$ 是一个直角标架，记作 $\varPi 2$.

设点 P 在 $\varPi 1$ 下的坐标为 $(x, y, z)^T$，于是有

$$(\overrightarrow{O'P'}) = \overline{\sigma}(\overrightarrow{OP}) = \overline{\sigma}(x\boldsymbol{e}_1 + y\boldsymbol{e}_2 + z\boldsymbol{e}_3)$$
$$= x\overline{\sigma}(\boldsymbol{e}_1) + y\overline{\sigma}(\boldsymbol{e}_2) + z\overline{\sigma}(\boldsymbol{e}_3)$$
$$= x\boldsymbol{e}'_1 + y\boldsymbol{e}'_2 + z\boldsymbol{e}'_3$$

所以点 P' 在 $\varPi 2$ 的坐标为 $(x, y, z)^T$，与点 P 在 $\varPi 1$ 下的坐标相等.

反之，若点 Q_1, Q_2 在直角坐标系 $\varPi 1$ 下的坐标分别为 $(x_1, y_1, z_1)^T$，$(x_2, y_2, z_2)^T$，在点变换 τ 的作用下，Q_1, Q_2 的像为 Q'_1, Q'_2，由已知得 Q'_1, Q'_2 在直角坐标系 $\varPi 2$ 下的坐标分别为 $(x_1, y_1, z_1)^T$，$(x_2, y_2, z_2)^T$.

在直角坐标系 $\varPi 1$ 中

$$|Q_1Q_2| = \sqrt{(x_1-x_2)^2 + (y_1-y_2)^2 + (z_1-z_2)^2}$$

在直角坐标系 $\varPi 2$ 中

$$|Q'_1Q'_2| = \sqrt{(x_1-x_2)^2+(y_1-y_2)^2+(z_1-z_2)^2}$$

所以
$$|Q_1Q_2| = |Q'_1Q'_2|$$

故 τ 是正交点变换.

在本书中，我们约定如果讲到正交点变换 σ 作用到向量上时，指的是它诱导的向量变换 $\overline{\sigma}$ 作用在该向量上.

定理 5.2.3 如果两个正交变换 σ 和 τ 把直角标架 $\Pi 1$ 映射为同一个直角标架 $\Pi 2$，则 $\sigma = \tau$.

证明：任取空间一点 P，设 P 在直角坐标系 $\Pi 1$ 下的坐标是 $(x, y, z)^T$，根据定理 5.2.2 知 $\sigma(P)$ 与 $\tau(P)$ 在直角坐标系 $\Pi 2$ 下的坐标都等于 $(x, y, z)^T$，因此 $\sigma(P) = \tau(P)$，从而 $\sigma = \tau$.

定理 5.2.4 正交点变换一定是满射，从而正交变换是可逆的，并且它的逆变换也是正交点变换.

证明：设 σ 是正交变换. 任取一个直角标架 $\Pi 1$，则 σ 将 $\Pi 1$ 映射为直角标架 $\Pi 2$. 空间中任取一点 Q，设 Q 在 $\Pi 2$ 坐标系下的坐标为 $(x, y, z)^T$. 取空间中一点 P，它在直角坐标系 $\Pi 1$ 下的坐标为 $(x, y, z)^T$. 根据定理 5.2.2，若 $P' = \sigma(P)$，则 P' 在 $\Pi 2$ 下的坐标为 $(x, y, z)^T$，所以 $P' = Q$，P 是 Q 的原像，即证 σ 是满射. 又因为 σ 是单射，所以 σ 是可逆变换. 由定义知，它的逆变换也是正交点变换.

定理 5.2.5 \mathbb{R}^3 的正交点变换或者是平移，或者是旋转或者是镜面反射，或者是它们之间的乘积.

证明：任取一个正交点变换 σ，取一个直角标架 $\Pi 1$：$[O; e_1, e_2, e_3]$，设 σ 将 $\Pi 1$ 变成直角标架 $\Pi 2$：$[O'; e'_1, e'_2, e'_3]$，按照如下步骤将直角标架 $\Pi 1$ 变换为 $\Pi 2$.

（1）作由 $\overrightarrow{OO'}$ 决定的平移变换 τ_1，它把 $\Pi 1$ 变成直角标架 $[O'; e_1, e_2, e_3]$；

（2）旋转变换或镜面变换，使 e_1 的象与 e'_1 重合；

① 若 e'_1 与 e_1，e_2 共面，e_1，e_2 作围绕 e_3 的旋转 τ_2，使得 e_1 转到 e'_1 上；若 e'_1 与 e_1，e_3 共面，e_1，e_3 作围绕 e_2 的旋转 τ_2，使得 e_1 转到 e'_1 上；此时 $\tau_2\tau_1$ 把直角标架 $[O; e_1, e_2, e_3]$ 变成 $[O'; e'_1, e'_2, e'_3]$.

② 若 e'_1 既不与 e_1，e_2 共面，也不与 e_1，e_3 共面，由于
$$e'_1 = e'_{1\perp} + e'_{1\parallel}$$

其中 $e'_{1\parallel}$ 是 e'_1 在 e_3 上的投影，$e'_{1\perp}$ 是 e'_1 在 e_1，e_2 平面的投影. e_1，e_2 作围绕 e_3 的旋转变换 τ_2，使 e_1 旋转至与 e'_1 重合，此时 τ_2 把直角标架 $[O'; e_1, e_2, e_3]$ 映射为 $[O'; e_1^*, e_2^*, e_3^*]$. 进一步地，$e_1^*$，$e_3^*$ 作围绕 e_2^* 的旋转变换 τ_3，使得 e_1^* 与 e'_1 重合. 此时 $\tau_3\tau_2\tau_1$ 把直角标架 $[O; e_1, e_2, e_3]$ 变成 $[O'; e'_1, e_2^{**}, e_3^{**}]$.

③ 若 $e'_1 = -e_1$，此时作以 e_2，e_3 坐标平面为镜面的镜面变换 τ_2. 此时，$\tau_2\tau_1$ 把直角标架 $[O; e_1, e_2, e_3]$ 映射为 $[O'; e'_1, e_2, e_3]$.

（3）保持 e'_1 不变，对直角标架中的另外两个基向量进行围绕 e'_1 的旋转变换或 e'_1 所在的两个坐标平面的镜面变换，根据具体情况，使得（2）的 e_2^*、e_2^{**} 或 e_2 映射为 e'_2；直角标架变换为 $[O'; e'_1, e'_2, e_3^{***}]$；

（4）如果 $e_3^{***} = e'_3$，（1），（2）和（3）步骤将直角标架 $\Pi 1$ 变为 $\Pi 2$；

如果 $e_3^{***} = -e'_3$，作以 e'_1，e'_2 坐标平面为镜面的镜面变换，使得 $e_3^{***} = e'_3$.

平移变换和旋转变换以及它们的乘积称为**刚体运动**. 定理 5.2.5 表明，正交变换或者是刚体运动，或者是镜面变换，或者是镜面变换与刚体运动的乘积.

定理 5.2.6 设正交点变换 σ 把直角标架 $\Pi 1$：$[O; e_1, e_2, e_3]$ 映射为 $\Pi 2$：$[O'; e'_1, e'_2, e'_3]$，

其中 O', e'_1, e'_2, e'_3 在 $\Pi1$ 下的坐标分别为：$(a, b, c)^T$，$(a_{11}, a_{21}, a_{31})^T$，$(a_{12}, a_{22}, a_{32})^T$，$(a_{13}, a_{23}, a_{33})^T$，若 \mathbb{R}^3 中任意一点 P 在 $\Pi1$ 下的坐标为 $(x, y, z)^T$，则 $\sigma(P)$ 在 $\Pi1$ 下的坐标 $(x', y', z')^T$ 满足

$$\begin{pmatrix} x' \\ y' \\ z' \end{pmatrix} = \begin{pmatrix} a_{11} & a_{12} & a_{13} \\ a_{21} & a_{22} & a_{23} \\ a_{31} & a_{32} & a_{33} \end{pmatrix} \begin{pmatrix} x \\ y \\ z \end{pmatrix} + \begin{pmatrix} a \\ b \\ c \end{pmatrix} \tag{5.2.2}$$

其中系数矩阵

$$A = \begin{pmatrix} a_{11} & a_{12} & a_{13} \\ a_{21} & a_{22} & a_{23} \\ a_{31} & a_{32} & a_{33} \end{pmatrix}$$

为正交矩阵．反之，若 \mathbb{R}^3 中点变换 σ 的像的坐标公式是 (5.2.2)，且 A 为正交矩阵，则 σ 是一个正交点变换．

证明：设 $\Pi1$: $[O; e_1, e_2, e_3]$ 是 \mathbb{R}^3 的一个直角标架，点 P 在 $\Pi1$ 下的坐标为 $(x, y, z)^T$，$\sigma(P)$ 在 $\Pi1$ 下的坐标为 $(x', y', z')^T$，根据定理 5.2.5，将平移变换、旋转变换和镜面变换坐标变换公式应用于 P 点，有式 (5.2.2) 成立，且 A 为正交矩阵．

反之，对空间中任意两点 P_1, P_2，在 $\Pi1$ 下的坐标分别为 $(x_1, y_1, z_1)^T$，$(x_2, y_2, z_2)^T$，它们在点变换 σ 作用下的像 P'_1, P'_2 在 $\Pi1$ 下的坐标分别为 $(x'_1, y'_1, z'_1)^T$，$(x'_2, y'_2, z'_2)^T$，由式 (5.2.2) 得

$$\begin{pmatrix} x'_1 \\ y'_1 \\ z'_1 \end{pmatrix} = A \begin{pmatrix} x_1 \\ y_1 \\ z_1 \end{pmatrix} + \begin{pmatrix} a \\ b \\ c \end{pmatrix},$$

$$\begin{pmatrix} x'_2 \\ y'_2 \\ z'_2 \end{pmatrix} = A \begin{pmatrix} x_2 \\ y_2 \\ z_2 \end{pmatrix} + \begin{pmatrix} a \\ b \\ c \end{pmatrix},$$

所以

$$|\overrightarrow{P'_1 P'_2}|^2 = |\overrightarrow{P'_1 P'_2}|^2 = (\overrightarrow{P'_1 P'_2}, \overrightarrow{P'_1 P'_2})$$

$$= \left(A \begin{pmatrix} x_2 - x_1 \\ y_2 - y_1 \\ z_2 - z_1 \end{pmatrix}, A \begin{pmatrix} x_2 - x_1 \\ y_2 - y_1 \\ z_2 - z_1 \end{pmatrix} \right)$$

$$= (x_2 - x_1, y_2 - y_1, z_2 - z_1) A^T A \begin{pmatrix} x_2 - x_1 \\ y_2 - y_1 \\ z_2 - z_1 \end{pmatrix}$$

$$= (x_2 - x_1, y_2 - y_1, z_2 - z_1) \begin{pmatrix} x_2 - x_1 \\ y_2 - y_1 \\ z_2 - z_1 \end{pmatrix}$$

$$= (\overrightarrow{P_1 P_2}, \overrightarrow{P_1 P_2})$$

$$= |\overrightarrow{P_1P_2}|^2$$

因此 σ 是正交点变换.

定义 5.2.2 \mathbb{R}^3 的一个点变换 τ，若它在一个仿射坐标系中像的公式为

$$\begin{pmatrix} x' \\ y' \\ z' \end{pmatrix} = A \begin{pmatrix} x \\ y \\ z \end{pmatrix} + \begin{pmatrix} a \\ b \\ c \end{pmatrix}$$

其中系数矩阵 A 是非奇异的，则称 τ 是 \mathbb{R}^3 的仿射点变换.

这个定义与仿射坐标系的选取无关. 空间仿射变换的性质有：

(1) 两个仿射变换的乘积还是仿射变换.
(2) 恒等变换是仿射变换.
(3) 仿射变换是可逆的，且它的逆变换仍是仿射变换.
(4) 仿射变换把平面映射为平面.
(5) 仿射变换把平行平面映射为平行平面.
(6) 仿射变换把相交平面映射为相交平面.
(7) 仿射变换把直线映射成直线.
(8) 仿射变换保持共线三点的简单比值不变.
(9) 仿射变换把线段映射为线段.
(10) 仿射变换把平行直线映射为平行直线.
(11) \mathbb{R}^3 的仿射点变换 τ 诱导 \mathbb{R}^3 的仿射向量变换 $\bar{\tau}$ 是一个线性变换.

5.3 齐次坐标系

在 5.2 节讨论了 \mathbb{R}^3 上的正交点变换、镜面变换和旋转变换总能表示为矩阵形式，但是平移变换不能表示为矩阵. 为了解决这个问题，引入一个新的坐标系，称为齐次坐标.

定义 5.3.1 齐次坐标将 \mathbb{R}^3 中的向量用 \mathbb{R}^4 中的向量来表示，其表示方法如下：设 $\alpha = (a_1, a_2, a_3)^T \in \mathbb{R}^3$，$\alpha$ 对应的齐次坐标向量 $\bar{\alpha}$ 为

$$\bar{\alpha} = (a_1, a_2, a_3, 1)^T.$$

利用齐次坐标，平移变换的像坐标公式 (5.1.1) 可以表示为：

$$\begin{pmatrix} x' \\ y' \\ z' \\ 1 \end{pmatrix} = \begin{pmatrix} 1 & 0 & 0 & a \\ 0 & 1 & 0 & b \\ 0 & 0 & 1 & c \\ 0 & 0 & 0 & 1 \end{pmatrix} \begin{pmatrix} x \\ y \\ z \\ 1 \end{pmatrix}.$$

根据定理 5.2.6，\mathbb{R}^3 的正交点变换可以表示为式 (5.2.2)，将它改写为齐次坐标的形式：

$$\begin{pmatrix} x' \\ y' \\ z' \\ 1 \end{pmatrix} = \begin{pmatrix} a_{11} & a_{12} & a_{13} & a \\ a_{21} & a_{22} & a_{23} & b \\ a_{31} & a_{32} & a_{33} & c \\ 0 & 0 & 0 & 1 \end{pmatrix} \begin{pmatrix} x \\ y \\ z \\ 1 \end{pmatrix}.$$

5.4 欧拉角与旋转矩阵

5.4.1 欧拉角

\mathbb{R}^3 中描述一个刚体（刚性物体），除了需要描述它在空间中的位置，还需要描述它的朝向，这个朝向称为物体方位．物体的当前位置相对于参考位置的改变量称为位移；物体当前方位相对于参考方位的改变量称为角位移，角位移通常通过旋转进行描述．

定义 5.4.1 欧拉角是用来确定定点转动刚体位置的 3 个一组的独立角参量．

欧拉角的基本思想是将角位移分解为绕三个互相垂直的轴的旋转．描述刚体同一方位变化的同一角位移，因为三个旋转轴的选取和旋转顺序不同，欧拉角序列也不同．

本书中为了叙述方便，约定直角坐标系 $[O; \boldsymbol{e}_1, \boldsymbol{e}_2, \boldsymbol{e}_3]$ 中，过坐标原点 O，与 \boldsymbol{e}_1 同向的轴为 x 轴，与 \boldsymbol{e}_2 同向的轴为 y 轴，与 \boldsymbol{e}_3 同向的轴为 z 轴．若从 x 轴正向看，yOz 面绕 x 轴沿逆时针方向旋转的角度为正值，顺时针方向为负值；同样，另外两个坐标平面绕垂直于它的坐标轴旋转，从该坐标轴正向看，按逆时针旋转的角度为正值，顺时针旋转的角度为负值．

本节主要介绍计算机图形领域常使用的欧拉角取法，刚体的角位移按以参考坐标系的三个坐标轴为旋转轴，以 y–x–z 轴的顺序进行旋转分解．

(1) 假设初始状态 I_0，刚体的物体坐标系为 C_0：$[O; \boldsymbol{e}_1^0, \boldsymbol{e}_2^0, \boldsymbol{e}_3^0]$；

(2) 物体绕坐标系 C_0 的 y 轴旋转 θ 角后，刚体处于状态 I_1，刚体的物体坐标系为 C_1：$[O; \boldsymbol{e}_1^1, \boldsymbol{e}_2^1, \boldsymbol{e}_3^1]$，记坐标系 C_1 中 $\boldsymbol{e}_1^1, \boldsymbol{e}_2^1, \boldsymbol{e}_3^1$ 对应的坐标轴分别为 x', y', z' 轴，见图 5.1（a）；

(3) 刚体绕坐标系 C_1 的 x' 轴旋转 φ 角后，刚体处于状态 I_2，刚体的物体坐标系为 C_2：$[O; \boldsymbol{e}_1^2, \boldsymbol{e}_2^2, \boldsymbol{e}_3^2]$，记坐标系 C_2 中 $\boldsymbol{e}_1^2, \boldsymbol{e}_2^2, \boldsymbol{e}_3^2$ 对应的坐标轴分别为 x'', y'', z'' 轴，见图 5.1（b）；

(4) 刚体绕坐标系 C_2 的 z'' 轴旋转 ψ 角后，刚体处于状态 I_3，刚体的物体坐标系为 C_3：$[O; \boldsymbol{e}_1^3, \boldsymbol{e}_2^3, \boldsymbol{e}_3^3]$，记坐标系 C_3 中 $\boldsymbol{e}_1^3, \boldsymbol{e}_2^3, \boldsymbol{e}_3^3$ 对应的坐标轴分别为 x''', y''', z''' 轴，见图 5.1（c）．

根据 5.1 节旋转变换公式可得，$C_0 \to C_1$（见图 5.2（a））旋转变换：

$$(\boldsymbol{e}_1^1, \boldsymbol{e}_2^1, \boldsymbol{e}_3^1) = (\boldsymbol{e}_1^0, \boldsymbol{e}_2^0, \boldsymbol{e}_3^0) \begin{pmatrix} \cos\theta & 0 & \sin\theta \\ 0 & 1 & 0 \\ -\sin\theta & 0 & \cos\theta \end{pmatrix}$$

$C_1 \to C_2$（见图 5.2（b））旋转变换：

$$(\boldsymbol{e}_1^2, \boldsymbol{e}_2^2, \boldsymbol{e}_3^2) = (\boldsymbol{e}_1^1, \boldsymbol{e}_2^1, \boldsymbol{e}_3^1) \begin{pmatrix} 1 & 0 & 0 \\ 0 & \cos\varphi & -\sin\varphi \\ 0 & \sin\varphi & \cos\varphi \end{pmatrix}$$

$C_2 \to C_3$（见图 5.2（c））旋转变换：

$$(\boldsymbol{e}_1^3, \boldsymbol{e}_2^3, \boldsymbol{e}_3^3) = (\boldsymbol{e}_1^2, \boldsymbol{e}_2^2, \boldsymbol{e}_3^2) \begin{pmatrix} \cos\psi & -\sin\psi & 0 \\ \sin\psi & \cos\psi & 0 \\ 0 & 0 & 1 \end{pmatrix}$$

所以，$C_0 \to C_3$ 旋转变换为

$$(\boldsymbol{e}_1^3, \boldsymbol{e}_2^3, \boldsymbol{e}_3^3) = (\boldsymbol{e}_1^0, \boldsymbol{e}_2^0, \boldsymbol{e}_3^0) M \tag{5.4.1}$$

其中

$$M = \begin{pmatrix} \cos\theta & 0 & \sin\theta \\ 0 & 1 & 0 \\ -\sin\theta & 0 & \cos\theta \end{pmatrix} \begin{pmatrix} 1 & 0 & 0 \\ 0 & \cos\varphi & -\sin\varphi \\ 0 & \sin\varphi & \cos\varphi \end{pmatrix} \begin{pmatrix} \cos\psi & -\sin\psi & 0 \\ \sin\psi & \cos\psi & 0 \\ 0 & 0 & 1 \end{pmatrix}$$

$$= \begin{pmatrix} \cos\theta\cos\psi+\sin\theta\sin\varphi\sin\psi & -\cos\theta\sin\psi+\sin\theta\sin\varphi\cos\psi & \sin\theta\cos\varphi \\ \cos\varphi\sin\psi & \cos\varphi\cos\psi & -\sin\varphi \\ -\sin\theta\cos\psi+\cos\theta\sin\varphi\sin\psi & \sin\theta\sin\psi+\cos\theta\sin\varphi\cos\psi & \cos\theta\cos\varphi \end{pmatrix}.$$

(5.4.2)

由式（5.4.1）得 $C_3 \to C_0$ 旋转变换为

$$(\boldsymbol{e}_1^0, \boldsymbol{e}_2^0, \boldsymbol{e}_3^0) = (\boldsymbol{e}_1^3, \boldsymbol{e}_2^3, \boldsymbol{e}_3^3)\boldsymbol{M}^{-1} = (\boldsymbol{e}_1^3, \boldsymbol{e}_2^3, \boldsymbol{e}_3^3)\boldsymbol{M}^{\mathrm{T}},$$

点 $P(x, y, z)^{\mathrm{T}}$ 旋转变换后的坐标 $(x', y', z')^{\mathrm{T}}$ 满足

$$\begin{pmatrix} x' \\ y' \\ z' \end{pmatrix} = \boldsymbol{M} \begin{pmatrix} x \\ y \\ z \end{pmatrix}.$$

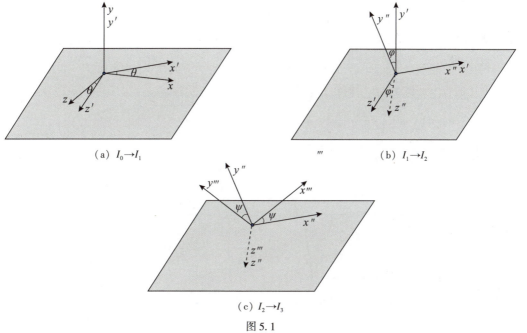

图 5.1

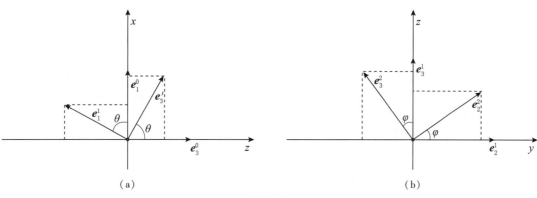

图 5.2

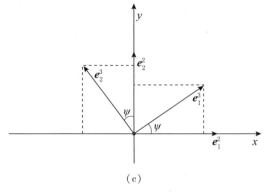

（c）

图 5.2（续）

即使以相同的旋转轴序列，同一旋转矩阵也可能对应不同的欧拉角，也就是说，刚体的角位移可能对应多组欧拉角，这称为别名问题．例如，根据式（5.4.2），当 θ, φ, ψ 等价于刚体的角位移 Ω，则 $2k\pi+\theta, 2k\pi+\varphi, 2k\pi+\psi$ 也等价于角位移 Ω；另外，一个角位移 Ω 可以分解欧拉角 $\theta, \varphi=\dfrac{\pi}{2}$（见图 5.3），那么欧拉角 $\varphi=\dfrac{\pi}{2}, \psi=-\theta$（见图 5.4）也等价于角位移 Ω（这是因为如果选定 $\varphi=\dfrac{\pi}{2}$，这个旋转就限制在了只能垂直于 y 轴的平面上的旋转，这种现象称为万向锁）．为了保证一个方位对应一个欧拉角，常用的技术是将欧拉角限制在一个范围，一般情况下，

(1) $\theta \in (-\pi, \pi], \varphi \in \left[-\dfrac{\pi}{2}, \dfrac{\pi}{2}\right], \psi \in (-\pi, \pi]$；

(2) 若 $\varphi = \pm \dfrac{\pi}{2}$，则 $\psi = 0$.

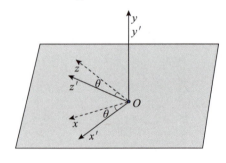

图 5.3

图 5.4

欧拉角表示角位移，形式简洁，在规定旋转轴顺序和限制欧拉角范围时，角位移与欧拉角一一对应，但是在进行两个角位移插值时，非常困难。

5.4.2 旋转矩阵

若已知欧拉角 θ，φ，ψ，根据式（5.4.2）计算刚体在参考坐标系下的旋转矩阵，即刚体的角位移。

若已知刚体在参考坐标系下的旋转矩阵 M：

$$M = \begin{pmatrix} a_{11} & a_{12} & a_{13} \\ a_{21} & a_{22} & a_{23} \\ a_{31} & a_{32} & a_{33} \end{pmatrix}$$

根据式（5.4.2），按照下列方法计算欧拉角 θ，φ，ψ：

（1）计算 φ。

由于 $-\sin\varphi = -a_{23}$，故 $\varphi = -\arcsin a_{23}$；

（2）计算 θ。

若 $a_{33} \neq 0$，

（i）当 $a_{33} > 0$ 时，$\theta = \arctan\dfrac{a_{13}}{a_{33}}$；

（ii）当 $a_{33} < 0$，$a_{13} \geq 0$ 时，$\theta = \pi + \arctan\dfrac{a_{13}}{a_{33}}$；

（iii）当 $a_{33} < 0$，$a_{13} < 0$ 时，$\theta = -\pi + \arctan\dfrac{a_{13}}{a_{33}}$；

若 $a_{33} = 0$，$a_{13} \neq 0$，

（i）当 $a_{13} > 0$ 时，$\theta = \dfrac{\pi}{2}$；

（ii）当 $a_{13} < 0$ 时，$\theta = -\dfrac{\pi}{2}$；

若 $a_{33} = 0$，$a_{13} = 0$（此时必有 $a_{21} = 0$，$a_{22} = 0$）

（i）当 $a_{32} > 0$ 时，$\theta = \arctan\dfrac{a_{12}}{a_{32}}$；

（ii）当 $a_{32} < 0$，$a_{12} \geq 0$ 时，$\theta = \pi + \arctan\dfrac{a_{12}}{a_{32}}$；

（iii）当 $a_{32} < 0$，$a_{12} < 0$ 时，$\theta = -\pi + \arctan\dfrac{a_{12}}{a_{32}}$；

（iv）当 $a_{32} = 0$，$a_{12} \cdot a_{23} < 0$ 时，$\theta = \dfrac{\pi}{2}$；

（v）当 $a_{32} = 0$，$a_{12} \cdot a_{23} > 0$ 时，$\theta = -\dfrac{\pi}{2}$。

（3）计算 ψ。

若 $a_{22} = 0$，$a_{21} = 0$，根据规定，$\psi = 0$；

若 $a_{22} = 0$，$a_{21} > 0$，$\psi = \dfrac{\pi}{2}$；

若 $a_{22} = 0$，$a_{21} < 0$，$\psi = -\dfrac{\pi}{2}$；

若 $a_{22} \neq 0$,

(i) 若 $a_{22} > 0$, $\psi = \arctan \dfrac{a_{21}}{a_{22}}$;

(ii) 若 $a_{22} < 0$, $a_{21} \geq 0$, $\psi = \pi + \arctan \dfrac{a_{21}}{a_{22}}$;

(iii) 若 $a_{22} < 0$, $a_{21} < 0$, $\psi = -\pi + \arctan \dfrac{a_{21}}{a_{22}}$.

5.5 应用：运动控制机器人正运动学建模

8 轴运动控制机器人（见图 5.5（a））终端执行器可以搭载摄影机，机器人各个移动和旋转关节按照指定参数序列进行运动，使摄影机（刚体）按照某种轨迹进行拍摄，使影像达到某种特殊视觉效果.

本节主要介绍如何根据运动控制机器人的 8 个关节变量，建立正运动学模型，计算机器人终端执行器的位置和方位，即摄影机的位置和方位.

8 轴运动控制机器人可以围绕各个移动和旋转关节分别做标记名为 Track, Rotate, Lift, Extend, Angle, Pan, Tilt, Roll 的运动，具体各关节运动方式参见图 5.5，它们对应的关节变量见表 5.1.

表 5.1　机器人关节参数表

标记名	Track	Rotate	Lift	Extend	Angle	Pan	Tilt	Roll
变量	d	θ_R	θ_L	t	θ_A	φ_p	φ_t	φ_r

（1）建立直角坐标系.

初始状态下，机器人关节间参数和关节点如图 5.6 所示.

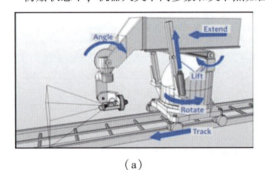
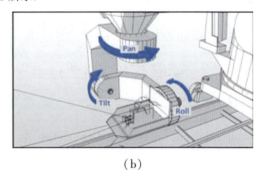

（a）　　　　　　　　　　　　　（b）

图 5.5

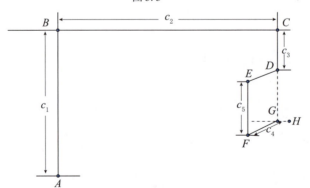

图 5.6　Moco 各关节间参数和节点

世界坐标系：$W[O; \boldsymbol{e}_1, \boldsymbol{e}_2, \boldsymbol{e}_3]$，坐标原点 O 与初始状态下 A 点重合，\boldsymbol{e}_3 与机器人沿轨道 Track 正运动的方向重合（与地面平行），\boldsymbol{e}_2 垂直地面方向向上，\boldsymbol{e}_1 按右手规则确定。

根据机器人移动和旋转运动的主从关系，令连杆 AB，BC，CD，DE，FG，GH 坐标系分别如下。

连杆 AB 坐标系：$S_A[O_A; \boldsymbol{e}_1^A, \boldsymbol{e}_2^A, \boldsymbol{e}_3^A]$，以连杆 AB 端点 A 作为坐标原点 O_A；

连杆 BC 坐标系：是连杆坐标系 S_A 的子坐标系 $S_B[O_B; \boldsymbol{e}_1^B, \boldsymbol{e}_2^B, \boldsymbol{e}_3^B]$，以连杆 BC 端点 B 作为坐标原点 O_B；

连杆 CD 坐标系：是连杆坐标系 S_B 的子坐标系 $S_C[O_C; \boldsymbol{e}_1^C, \boldsymbol{e}_2^C, \boldsymbol{e}_3^C]$，以连杆 CD 端点 C 作为坐标原点 O_C；

连杆 DE 坐标系：是连杆坐标系 S_C 的子坐标系 $S_D[O_D; \boldsymbol{e}_1^D, \boldsymbol{e}_2^D, \boldsymbol{e}_3^D]$，以连杆 DE 端点 D 作为坐标原点 O_D；

连杆 FG 坐标系：是连杆坐标系 S_D 的子坐标系 $S_F[O_F; \boldsymbol{e}_1^F, \boldsymbol{e}_2^F, \boldsymbol{e}_3^F]$，以连杆 FG 端点 F 作为坐标原点 O_F；

连杆 GH 坐标系：是连杆坐标系 S_F 的子坐标系 $S_G[O_G; \boldsymbol{e}_1^G, \boldsymbol{e}_2^G, \boldsymbol{e}_3^G]$，以连杆 GH 端点 G 作为坐标原点 O_G；

坐标系 S_A，S_B，S_C，S_D，S_F，S_G 构成一组嵌套坐标系，摄影机坐标系与连杆 GH 坐标系重合。

连接各级坐标系间的过渡坐标系分别为：

世界坐标系 W 与连杆 AB 坐标系 S_A 的过渡坐标系：$S_{WA}[O_A; \boldsymbol{e}_1, \boldsymbol{e}_2, \boldsymbol{e}_3]$；

连杆 AB 坐标系 S_A 与连杆 BC 坐标系 S_B 的过渡坐标系：$S_{AB}[O_B; \boldsymbol{e}_1^A, \boldsymbol{e}_2^A, \boldsymbol{e}_3^A]$；

连杆 BC 坐标系 S_B 与连杆 CD 坐标系 S_C 的过渡坐标系：$S_{BC}[O_C; \boldsymbol{e}_1^B, \boldsymbol{e}_2^B, \boldsymbol{e}_3^B]$；

连杆 CD 坐标系 S_C 与连杆 DE 坐标系 S_D 的过渡坐标系：$S_{CD}[O_D; \boldsymbol{e}_1^C, \boldsymbol{e}_2^C, \boldsymbol{e}_3^C]$；

连杆 DE 坐标系 S_D 与连杆 FG 坐标系 S_F 的过渡坐标系：$S_{DF}[O_F; \boldsymbol{e}_1^D, \boldsymbol{e}_2^D, \boldsymbol{e}_3^D]$；

连杆 FG 坐标系 S_F 与连杆 GH 坐标系 S_G 的过渡坐标系：$S_{FG}[O_G; \boldsymbol{e}_1^F, \boldsymbol{e}_2^F, \boldsymbol{e}_3^F]$。

（2）机器人沿轨道 \boldsymbol{e}_3 方向作 Track 运动，距离为 d，世界坐标系 W 变换为过渡坐标系 S_{WA}，

$$W \to S_{WA}$$

原点 O_A 在世界坐标系 W 中的坐标为 $(0, 0, d)$，$\boldsymbol{e}_1, \boldsymbol{e}_2, \boldsymbol{e}_3$ 为对应的基向量。

（3）机器人 AB，BC，CD，DE，FG，GH 作为一个整体，在节点 A 处作 Rotate 旋转，坐标系 S_{WA} 绕 \boldsymbol{e}_2 旋转 θ_R，变换为坐标系 S_A：

$$S_{WA} \to S_A$$

原点不变；

$$\begin{pmatrix} \boldsymbol{e}_1^A & \boldsymbol{e}_2^A & \boldsymbol{e}_3^A \end{pmatrix} = \begin{pmatrix} \boldsymbol{e}_1 & \boldsymbol{e}_2 & \boldsymbol{e}_3 \end{pmatrix} \begin{pmatrix} \cos\theta_R & 0 & \sin\theta_R \\ 0 & 1 & 0 \\ -\sin\theta_R & 0 & \cos\theta_R \end{pmatrix},$$

点的变换公式为

$$\begin{pmatrix} x \\ y \\ z \\ 1 \end{pmatrix} = \begin{pmatrix} \cos\theta_R & 0 & \sin\theta_R & 0 \\ 0 & 1 & 0 & 0 \\ -\sin\theta_R & 0 & \cos\theta_R & d \\ 0 & 0 & 0 & 1 \end{pmatrix} \begin{pmatrix} x_A \\ y_A \\ z_A \\ 1 \end{pmatrix},$$

其中 $(x_A, y_A, z_A)^T$ 是机器人 AB，BC，CD，DE，FG，GH 连杆各点在坐标系 S_A 的坐标；$(x, y, z)^T$

为机器人 AB,BC,CD,DE,FG,GH 连杆各点,在 Track 运动、Rotate(变换)后在世界坐标系下的坐标.

令

$$TR = \begin{pmatrix} \cos\theta_R & 0 & \sin\theta_R & 0 \\ 0 & 1 & 0 & 0 \\ -\sin\theta_R & 0 & \cos\theta_R & d \\ 0 & 0 & 0 & 1 \end{pmatrix}.$$

(4) $S_A \to S_{AB}$.

根据定义,过渡坐标系 S_{AB} 的原点 O_B 在坐标系 S_A 的坐标原点为 $(0, c_1, 0)$,e_1^A,e_2^A,e_3^A 是对应的基向量.

(5) 机器人 BC,CD,DE,FG,GH 作为一个整体,在 B 关节作 Lift 旋转,坐标系 S_{AB} 绕 e_1^A 旋转 θ_L,变换为坐标系 S_B:

$S_{AB} \to S_B$

原点不变;

$$(e_1^B, e_2^B, e_3^B) = (e_1^A, e_2^A, e_3^A) \begin{pmatrix} 1 & 0 & 0 \\ 0 & \cos\theta_L & -\sin\theta_L \\ 0 & \sin\theta_L & \cos\theta_L \end{pmatrix}$$

点的变换公式为

$$\begin{pmatrix} x_A \\ y_A \\ z_A \\ 1 \end{pmatrix} = \begin{pmatrix} 1 & 0 & 0 & 0 \\ 0 & \cos\theta_L & -\sin\theta_L & c_1 \\ 0 & \sin\theta_L & \cos\theta_L & 0 \\ 0 & 0 & 0 & 1 \end{pmatrix} \begin{pmatrix} x_B \\ y_B \\ z_B \\ 1 \end{pmatrix},$$

其中 $(x_B, y_B, z_B)^T$ 是机器人 BC,CD,DE,FG,GH 连杆内各点在坐标系 S_B 的坐标;$(x_A, y_A, z_A)^T$ 为机器人 BC,CD,DE,FG,GH 连杆内各点作 Lift 旋转(变换)后在坐标系 S_A 下的坐标.

令

$$L = \begin{pmatrix} 1 & 0 & 0 & 0 \\ 0 & \cos\theta_L & -\sin\theta_L & c_1 \\ 0 & \sin\theta_L & \cos\theta_L & 0 \\ 0 & 0 & 0 & 1 \end{pmatrix}.$$

(6) $S_B \to S_{BC}$.

机器人 BC 连杆沿 e_3^B 方向作 Extend 运动,值为 t. 根据定义,过渡坐标系 S_{BC} 的原点 O_C 在坐标系 S_B 的坐标原点为 $(0, 0, c_2+t)$,e_1^B,e_2^B,e_3^B 是对应的基向量.

(7) 机器人 CD,DE,FG,GH 作为一个整体,在 C 关节作 Angle 旋转,坐标系 S_{BC} 绕 e_1^B 旋转 θ_A,变换为坐标系 S_C:

$S_{BC} \to S_C$

原点不变;

$$(\boldsymbol{e}_1^C, \boldsymbol{e}_2^C, \boldsymbol{e}_3^C) = (\boldsymbol{e}_1^B, \boldsymbol{e}_2^B, \boldsymbol{e}_3^B) \begin{pmatrix} 1 & 0 & 0 \\ 0 & \cos\theta_A & -\sin\theta_A \\ 0 & \sin\theta_A & \cos\theta_A \end{pmatrix}$$

点的变换公式为

$$\begin{pmatrix} x_B \\ y_B \\ z_B \\ 1 \end{pmatrix} = \begin{pmatrix} 1 & 0 & 0 & 0 \\ 0 & \cos\theta_A & -\sin\theta_A & 0 \\ 0 & \sin\theta_A & \cos\theta_A & c_2+t \\ 0 & 0 & 0 & 1 \end{pmatrix} \begin{pmatrix} x_C \\ y_C \\ z_C \\ 1 \end{pmatrix},$$

其中$(x_C, y_C, z_C)^T$是机器人CD，DE，FG，GH连杆内各点在坐标系S_C的坐标；$(x_B, y_B, z_B)^T$为机器人CD，DE，FG，GH连杆内各点作Angle旋转（变换）后在坐标系S_B下的坐标.

令

$$\boldsymbol{A} = \begin{pmatrix} 1 & 0 & 0 & 0 \\ 0 & \cos\theta_A & -\sin\theta_A & 0 \\ 0 & \sin\theta_A & \cos\theta_A & c_2+t \\ 0 & 0 & 0 & 1 \end{pmatrix}.$$

(8) $S_C \to S_{CD}$.

根据定义，过渡坐标系S_{CD}的原点O_D在坐标系S_C的坐标原点为$(0, -c_3, 0)^T$，$\boldsymbol{e}_1^C, \boldsymbol{e}_2^C, \boldsymbol{e}_3^C$是对应的基向量.

(9) 机器人DE，FG，GH连杆作为一个整体，在D关节作Pan旋转，坐标系S_{CD}绕\boldsymbol{e}_2^C旋转φ_p，变换为坐标系S_D：

$S_{CD} \to S_D$

原点不变；

$$(\boldsymbol{e}_1^D, \boldsymbol{e}_2^D, \boldsymbol{e}_3^D) = (\boldsymbol{e}_1^C, \boldsymbol{e}_2^C, \boldsymbol{e}_3^C) \begin{pmatrix} \cos\varphi_p & 0 & \sin\varphi_p \\ 0 & 1 & 0 \\ -\sin\varphi_p & 0 & \cos\varphi_p \end{pmatrix}$$

点的变换公式为

$$\begin{pmatrix} x_C \\ y_C \\ z_C \\ 1 \end{pmatrix} = \begin{pmatrix} \cos\varphi_p & 0 & \cos\varphi_p & 0 \\ 0 & 1 & 0 & -c_3 \\ -\sin\varphi_p & 0 & \sin\varphi_p & 0 \\ 0 & 0 & 0 & 1 \end{pmatrix} \begin{pmatrix} x_D \\ y_D \\ z_D \\ 1 \end{pmatrix},$$

其中$(x_D, y_D, z_D)^T$是机器人DE，FG，GH连杆内各点在坐标系S_D的坐标；$(x_C, y_C, z_C)^T$为机器人DE，FG，GH连杆内各点作Pan旋转（变换）后在坐标系S_C下的坐标.

令

$$\boldsymbol{P} = \begin{pmatrix} \cos\varphi_p & 0 & \cos\varphi_p & 0 \\ 0 & 1 & 0 & -c_3 \\ -\sin\varphi_p & 0 & \sin\varphi_p & 0 \\ 0 & 0 & 0 & 1 \end{pmatrix}.$$

(10) $S_D \to S_{DF}$.

根据定义,过渡坐标系S_{DF}的原点O_F在坐标系S_D的坐标原点为$(-c_4, -c_5, 0)^T$,e_1^D,e_2^D,e_3^D是对应的基向量.

(11) 机器人FG,GH连杆作为一个整体,在F关节作 Tilt 旋转,坐标系S_{DF}绕e_1^D旋转φ_t,变换为坐标系S_F:

$S_{DF} \to S_F$

原点不变;

$$(e_1^F, e_2^F, e_3^F) = (e_1^D, e_2^D, e_3^D) \begin{pmatrix} 1 & 0 & 0 \\ 0 & \cos\varphi_t & -\sin\varphi_t \\ 0 & \sin\varphi_t & \cos\varphi_t \end{pmatrix}$$

点的变换公式为

$$\begin{pmatrix} x_D \\ y_D \\ z_D \\ 1 \end{pmatrix} = \begin{pmatrix} 1 & 0 & 0 & -c_4 \\ 0 & \cos\varphi_t & -\sin\varphi_t & -c_5 \\ 0 & \sin\varphi_t & \cos\varphi_t & 0 \\ 0 & 0 & 0 & 1 \end{pmatrix} \begin{pmatrix} x_F \\ y_F \\ z_F \\ 1 \end{pmatrix},$$

其中$(x_F, y_F, z_F)^T$是机器人FG,GH连杆内各点在坐标系S_F的坐标;$(x_D, y_D, z_D)^T$为机器人FG,GH连杆内各点作 Tilt 旋转(变换)后在坐标系S_D下的坐标.

令

$$T = \begin{pmatrix} 1 & 0 & 0 & -c_4 \\ 0 & \cos\varphi_t & -\sin\varphi_t & -c_5 \\ 0 & \sin\varphi_t & \cos\varphi_t & 0 \\ 0 & 0 & 0 & 1 \end{pmatrix}.$$

(12) $S_F \to S_{FG}$.

根据定义,过渡坐标系S_{FG}的原点O_G在坐标系S_F的坐标原点为$(c_4, 0, 0)^T$,e_1^F,e_2^F,e_3^F是对应的基向量.

(13) 机器人GH在G关节作 Roll 旋转,坐标系S_{FG}绕e_3^F旋转φ_r,变换为坐标系S_G:

$S_{FG} \to S_G$

原点不变;

$$(e_1^G, e_2^G, e_3^G) = (e_1^F, e_2^F, e_3^F) \begin{pmatrix} \cos\varphi_r & -\sin\varphi_r & 0 \\ \sin\varphi_r & \cos\varphi_r & 0 \\ 0 & 0 & 1 \end{pmatrix}$$

点的变换公式为

$$\begin{pmatrix} x_F \\ y_F \\ z_F \\ 1 \end{pmatrix} = \begin{pmatrix} \cos\varphi_r & -\sin\varphi_r & 0 & c_4 \\ \sin\varphi_r & \cos\varphi_r & 0 & 0 \\ 0 & 0 & 1 & 0 \\ 0 & 0 & 0 & 1 \end{pmatrix} \begin{pmatrix} x_G \\ y_G \\ z_G \\ 1 \end{pmatrix},$$

其中$(x_G, y_G, z_G)^T$是机器人GH连杆内各点在坐标系S_G的坐标;$(x_F, y_F, z_F)^T$为机器人GH连杆内

各点作 Roll 旋转（变换）后在坐标系 S_F 下的坐标.

令

$$R = \begin{pmatrix} \cos\varphi_r & -\sin\varphi_r & 0 & c_4 \\ \sin\varphi_r & \cos\varphi_r & 0 & 0 \\ 0 & 0 & 1 & 0 \\ 0 & 0 & 0 & 1 \end{pmatrix}.$$

(14) 综合 (2) ~ (13)，可得

$$\begin{pmatrix} x \\ y \\ z \\ 1 \end{pmatrix} = M \begin{pmatrix} x_G \\ y_G \\ z_G \\ 1 \end{pmatrix},$$

其中

$$M = T R \times L \times A \times P \times T \times R.$$

用 $M(r_1:r_2, c_1:c_2)$ 表示由 M 的 r_1 行到 r_2 行，c_1 列到 c_2 列元素组成的 $(r_2-r_1+1) \times (c_2-c_1+1)$ 阶子矩阵.

$M(1:3, 1:3)$ 是一个正交矩阵，它表示机器人终端执行器（摄影机）在世界坐标系下的方位；$M(1:3, 3:3)$ 表示机器人终端执行器（摄影机）在世界坐标系下的位置.

习　题

1. 已知 \mathbb{R}^3 的直角标架 $\Pi[O; e_1, e_2, e_3]$，α 在该直角标架下的坐标为 $(1, 2, 1)^T$，正交点变换 σ 描述如下：首先将 \mathbb{R}^3 中的每个点映射到关于坐标平面 $e_1 O e_2$ 的对称点；然后 \mathbb{R}^3 中的点平移 α；最后，\mathbb{R}^3 中的点围绕 e_3 逆时针旋转 $\dfrac{\pi}{4}$. 设空间中点 P 在直角标架 Π 下的坐标为 $(x, y, z)^T$，求 $\sigma(P)$ 在直角标架 Π 下的坐标.

2. 利用 MATLAB 编写函数.

(1) 实现 5.5 节的运动控制机器人正运动学模型，要求输入一组参数 $(d, \theta_R, \theta_L, t, \theta_A, \varphi_p, \varphi_t, \varphi_r)$，输出一组摄影机姿态；

(2) 根据输入的摄影机方位矩阵计算相应角位移的欧拉角并输出.

第6章 \mathbb{R}^3 平面、直线、曲面和曲线

通过第3章的讨论,将平面上的点、向径和坐标系下的坐标一一对应起来,在此基础上,本章主要介绍根据几何图形的性质和向量运算建立 \mathbb{R}^3 平面、直线、曲面和曲线的方程.

6.1 向量线性运算

在 3.1 节中已经介绍了 \mathbb{R}^3 向量内积的定义及其性质,由内积的性质可知,内积是 \mathbb{R}^3 上的线性运算,即满足 $\forall k_1, k_2 \in \mathbb{R}$,$\boldsymbol{\alpha}, \boldsymbol{\beta}, \boldsymbol{\gamma} \in \mathbb{R}^3$ 有

$$(k_1\boldsymbol{\alpha}+k_2\boldsymbol{\beta},\ \boldsymbol{\gamma}) = k_1(\boldsymbol{\alpha},\ \boldsymbol{\gamma})+k_2(\boldsymbol{\beta},\ \boldsymbol{\gamma}).$$

本节将介绍 \mathbb{R}^3 向量的另外两种线性运算:向量积和混合积.

6.1.1 向量的向量积

定义 6.1.1 设向量 $\boldsymbol{\gamma}$ 由两个向量 $\boldsymbol{\alpha}$ 与 $\boldsymbol{\beta}$ 按下列方式给出.

(1) $|\boldsymbol{\gamma}| = |\boldsymbol{\alpha}||\boldsymbol{\beta}|\sin\theta$,其中 θ 为 $\boldsymbol{\alpha}, \boldsymbol{\beta}$ 的夹角;

(2) $\boldsymbol{\gamma}$ 的方向与 $\boldsymbol{\alpha}, \boldsymbol{\beta}$ 所决定的平面相垂直,即 $\boldsymbol{\gamma} \perp \boldsymbol{\alpha}$,$\boldsymbol{\gamma} \perp \boldsymbol{\beta}$;$\boldsymbol{\gamma}$ 的指向按右手规则,从 $\boldsymbol{\alpha}$ 转向 $\boldsymbol{\beta}$ 来确定(见图6.1),向量 $\boldsymbol{\gamma}$ 称作 $\boldsymbol{\alpha}$ 与 $\boldsymbol{\beta}$ 的向量积,也称外积,记作

$$\boldsymbol{\gamma} = \boldsymbol{\alpha} \times \boldsymbol{\beta}$$

根据向量积的定义可得其性质如下:

(1) $\boldsymbol{\alpha} \times \boldsymbol{\alpha} = \boldsymbol{0}$.

因为 $\theta = 0$,故 $|\boldsymbol{\alpha} \times \boldsymbol{\alpha}| = |\boldsymbol{\alpha}|^2 \sin 0 = \boldsymbol{0}$.

(2) 对于两个非零向量 $\boldsymbol{\alpha}, \boldsymbol{\beta}$,$\boldsymbol{\alpha} \times \boldsymbol{\beta} = \boldsymbol{0}$ 的充要条件是 $\boldsymbol{\alpha} \parallel \boldsymbol{\beta}$.

因为若 $\boldsymbol{\alpha} \parallel \boldsymbol{\beta}$,则 $\theta = 0$ 或 π,$\sin\theta = 0$,所以 $\boldsymbol{\alpha} \times \boldsymbol{\beta} = \boldsymbol{0}$.

若 $\boldsymbol{\alpha} \times \boldsymbol{\beta} = \boldsymbol{0}$,则 $|\boldsymbol{\alpha} \times \boldsymbol{\beta}| = |\boldsymbol{\alpha}||\boldsymbol{\beta}|\sin\theta = \boldsymbol{0}$. 又由于 $|\boldsymbol{\alpha}| \neq \boldsymbol{0}$,$|\boldsymbol{\beta}| \neq \boldsymbol{0}$,所以 $\sin\theta = 0$,于是 $\theta = 0$ 或 π,即有 $\boldsymbol{\alpha} \parallel \boldsymbol{\beta}$.

(3) $|\boldsymbol{\alpha} \times \boldsymbol{\beta}|$ 是由 $\boldsymbol{\alpha}$ 和 $\boldsymbol{\beta}$ 作为两边的平行四边形的面积.

如图 6.2 所示,令 $\boldsymbol{\alpha} = \overrightarrow{AB}$,$\boldsymbol{\beta} = \overrightarrow{AD}$,平行四边形面积 S_{ABCD} 为

$$S_{ABCD} = |\boldsymbol{\alpha}||\boldsymbol{\beta}|\sin\theta = |\boldsymbol{\alpha} \times \boldsymbol{\beta}|.$$

图 6.1

图 6.2

向量积符合下列运算规律.

(1) 反交换律：$\boldsymbol{\alpha}\times\boldsymbol{\beta}=-\boldsymbol{\beta}\times\boldsymbol{\alpha}$.

这是由于按照右手规则从 $\boldsymbol{\beta}$ 转向 $\boldsymbol{\alpha}$ 定出的方向与 $\boldsymbol{\alpha}$ 转向 $\boldsymbol{\beta}$ 定出的方向正好相反.

(2) 分配律：$(\boldsymbol{\alpha}+\boldsymbol{\beta})\times\boldsymbol{\gamma}=\boldsymbol{\alpha}\times\boldsymbol{\gamma}+\boldsymbol{\beta}\times\boldsymbol{\gamma}$.

(3) 结合律：$(\lambda\boldsymbol{\alpha})\times\boldsymbol{\beta}=\boldsymbol{\alpha}\times(\lambda\boldsymbol{\beta})=\lambda(\boldsymbol{\alpha}\times\boldsymbol{\beta})$.

运算规律（2）与（3）在这里不予证明.

对于右手直角坐标系 $[O;\boldsymbol{e}_1,\boldsymbol{e}_2,\boldsymbol{e}_3]$，由于 $\boldsymbol{e}_1,\boldsymbol{e}_2,\boldsymbol{e}_3$ 两两垂直，且 $|\boldsymbol{e}_i|=1\,(i=1,2,3)$，可得

$$\boldsymbol{e}_1\times\boldsymbol{e}_2=\boldsymbol{e}_3,$$
$$\boldsymbol{e}_2\times\boldsymbol{e}_3=\boldsymbol{e}_1, \tag{6.1.1}$$
$$\boldsymbol{e}_3\times\boldsymbol{e}_1=\boldsymbol{e}_2.$$

若 $\boldsymbol{\alpha},\boldsymbol{\beta}$ 在右手直角坐标系 $[O;\boldsymbol{e}_1,\boldsymbol{e}_2,\boldsymbol{e}_3]$ 下的坐标分别为 (a_1,a_2,a_3) 和 (b_1,b_2,b_3)，则根据向量积的运算律和式 (6.1.1)，得

$$\begin{aligned}\boldsymbol{\alpha}\times\boldsymbol{\beta}&=(a_1\boldsymbol{e}_1+a_2\boldsymbol{e}_2+a_3\boldsymbol{e}_3)\times(b_1\boldsymbol{e}_1+b_2\boldsymbol{e}_2+b_3\boldsymbol{e}_3)\\&=a_1\boldsymbol{e}_1\times(b_1\boldsymbol{e}_1+b_2\boldsymbol{e}_2+b_3\boldsymbol{e}_3)+a_2\boldsymbol{e}_2\times(b_1\boldsymbol{e}_1+b_2\boldsymbol{e}_2+b_3\boldsymbol{e}_3)+a_3\boldsymbol{e}_3\times(b_1\boldsymbol{e}_1+b_2\boldsymbol{e}_2+b_3\boldsymbol{e}_3)\\&=a_1b_1(\boldsymbol{e}_1\times\boldsymbol{e}_1)+a_1b_2(\boldsymbol{e}_1\times\boldsymbol{e}_2)+a_1b_3(\boldsymbol{e}_1\times\boldsymbol{e}_3)+a_2b_1(\boldsymbol{e}_2\times\boldsymbol{e}_1)+a_2b_2(\boldsymbol{e}_2\times\boldsymbol{e}_2)+a_2b_3(\boldsymbol{e}_2\times\boldsymbol{e}_3)\\&\quad+a_3b_1(\boldsymbol{e}_3\times\boldsymbol{e}_1)+a_3b_2(\boldsymbol{e}_3\times\boldsymbol{e}_2)+a_3b_3(\boldsymbol{e}_3\times\boldsymbol{e}_3)\\&=(a_2b_3-a_3b_2)\boldsymbol{e}_1+(a_3b_1-a_1b_3)\boldsymbol{e}_2+(a_1b_2-a_2b_1)\boldsymbol{e}_3\end{aligned} \tag{6.1.2}$$

为了方便记忆，上式可以形式地写作三阶行列式的形式：

$$\boldsymbol{\alpha}\times\boldsymbol{\beta}=\begin{vmatrix}\boldsymbol{e}_1&\boldsymbol{e}_2&\boldsymbol{e}_3\\a_1&a_2&a_3\\b_1&b_2&b_3\end{vmatrix}$$

将上式按照第一列展开，恰好等于式 (6.1.2).

例 6.1.1 设 $\boldsymbol{\alpha},\boldsymbol{\beta}$ 在直角坐标系 $[O;\boldsymbol{e}_1,\boldsymbol{e}_2,\boldsymbol{e}_3]$ 的坐标分别为 $(1,4,6)$，$(-1,1,3)$，求 $\boldsymbol{\alpha}\cdot\boldsymbol{\beta},\boldsymbol{\alpha}\times\boldsymbol{\beta}$.

解
$$\boldsymbol{\alpha}\cdot\boldsymbol{\beta}=1\times(-1)+4\times1+6\times3=21$$

$$\boldsymbol{\alpha}\times\boldsymbol{\beta}=\begin{vmatrix}\boldsymbol{e}_1&\boldsymbol{e}_2&\boldsymbol{e}_3\\1&4&6\\-1&1&3\end{vmatrix}=6\boldsymbol{e}_1-9\boldsymbol{e}_2+5\boldsymbol{e}_3$$

6.1.2 向量混合积

定义 6.1.2 已知向量 $\boldsymbol{\alpha}$, $\boldsymbol{\beta}$, $\boldsymbol{\gamma} \in \mathbb{R}^3$, 称 $(\boldsymbol{\alpha} \times \boldsymbol{\beta}) \cdot \boldsymbol{\gamma}$ 的值为 $\boldsymbol{\alpha}$, $\boldsymbol{\beta}$, $\boldsymbol{\gamma}$ 的混合积, 记作 $[\boldsymbol{\alpha}, \boldsymbol{\beta}, \boldsymbol{\gamma}]$.

设 $\boldsymbol{\alpha}$, $\boldsymbol{\beta}$, $\boldsymbol{\gamma}$ 在直角坐标系 $[O; \boldsymbol{e}_1, \boldsymbol{e}_2, \boldsymbol{e}_3]$ 的坐标分别为 (a_1, a_2, a_3), (b_1, b_2, b_3), (c_1, c_2, c_3), 则

$$\boldsymbol{\alpha} \times \boldsymbol{\beta} = \begin{vmatrix} \boldsymbol{e}_1 & \boldsymbol{e}_2 & \boldsymbol{e}_3 \\ a_1 & a_2 & a_3 \\ b_1 & b_2 & b_3 \end{vmatrix} = \begin{vmatrix} a_2 & a_3 \\ b_2 & b_3 \end{vmatrix} \boldsymbol{e}_1 - \begin{vmatrix} a_1 & a_3 \\ b_1 & b_3 \end{vmatrix} \boldsymbol{e}_2 + \begin{vmatrix} a_1 & a_2 \\ b_1 & b_2 \end{vmatrix} \boldsymbol{e}_3$$

$$\begin{aligned}
[\boldsymbol{\alpha}, \boldsymbol{\beta}, \boldsymbol{\gamma}] &= (\boldsymbol{\alpha} \times \boldsymbol{\beta}) \cdot \boldsymbol{\gamma} \\
&= \left(\begin{vmatrix} a_2 & a_3 \\ b_2 & b_3 \end{vmatrix} \boldsymbol{e}_1 - \begin{vmatrix} a_1 & a_3 \\ b_1 & b_3 \end{vmatrix} \boldsymbol{e}_2 + \begin{vmatrix} a_1 & a_2 \\ b_1 & b_2 \end{vmatrix} \boldsymbol{e}_3,\ c_1 \boldsymbol{e}_1 + c_2 \boldsymbol{e}_2 + c_3 \boldsymbol{e}_3 \right) \quad (6.1.3) \\
&= \begin{vmatrix} a_2 & a_3 \\ b_2 & b_3 \end{vmatrix} c_1 - \begin{vmatrix} a_1 & a_3 \\ b_1 & b_3 \end{vmatrix} c_2 + \begin{vmatrix} a_1 & a_2 \\ b_1 & b_2 \end{vmatrix} c_3 \\
&= \begin{vmatrix} a_1 & a_2 & a_3 \\ b_1 & b_2 & b_3 \\ c_1 & c_2 & c_3 \end{vmatrix}
\end{aligned}$$

由式 (6.1.3)、内积和向量积的性质可以得到, 混合积运算有如下性质.

(1) $(\boldsymbol{\alpha} \times \boldsymbol{\beta}) \cdot \boldsymbol{\gamma} = \boldsymbol{\gamma} \cdot (\boldsymbol{\alpha} \times \boldsymbol{\beta})$.

根据内积的性质, 可得结论.

(2) $(\boldsymbol{\alpha} \times \boldsymbol{\beta}) \cdot \boldsymbol{\gamma} = \boldsymbol{\alpha} \cdot (\boldsymbol{\beta} \times \boldsymbol{\gamma}) = (\boldsymbol{\gamma} \times \boldsymbol{\alpha}) \cdot \boldsymbol{\beta}$, 即 $[\boldsymbol{\alpha}, \boldsymbol{\beta}, \boldsymbol{\gamma}] = [\boldsymbol{\beta}, \boldsymbol{\gamma}, \boldsymbol{\alpha}] = [\boldsymbol{\gamma}, \boldsymbol{\alpha}, \boldsymbol{\beta}]$.

设 $\boldsymbol{\alpha}$, $\boldsymbol{\beta}$, $\boldsymbol{\gamma}$ 的坐标分别为 (a_1, a_2, a_3), (b_1, b_2, b_3), (c_1, c_2, c_3), 根据式 (6.1.3) 和行列式的性质,

$$\begin{aligned}
[\boldsymbol{\alpha}, \boldsymbol{\beta}, \boldsymbol{\gamma}] &= \begin{vmatrix} a_1 & a_2 & a_3 \\ b_1 & b_2 & b_3 \\ c_1 & c_2 & c_3 \end{vmatrix} \\
&= \begin{vmatrix} a_2 & a_3 & a_1 \\ b_2 & b_3 & b_1 \\ c_2 & c_3 & c_1 \end{vmatrix} = [\boldsymbol{\beta}, \boldsymbol{\gamma}, \boldsymbol{\alpha}] \\
&= \begin{vmatrix} a_3 & a_1 & a_2 \\ b_3 & b_1 & b_2 \\ c_3 & c_1 & c_2 \end{vmatrix} = [\boldsymbol{\gamma}, \boldsymbol{\alpha}, \boldsymbol{\beta}]
\end{aligned}$$

为了方便记忆, 性质 (2) 等同于将 $\boldsymbol{\alpha}$, $\boldsymbol{\beta}$, $\boldsymbol{\gamma}$ (见图 6.3) 按逆时针顺序放置, 若按照逆时针顺序轮换向量, 混合积不变.

定义 6.1.3 若有序向量组 $\boldsymbol{\alpha}$, $\boldsymbol{\beta}$, $\boldsymbol{\gamma}$, 右手由向量 $\boldsymbol{\alpha}$ 转向 $\boldsymbol{\beta}$, 拇指指向的方向与 $\boldsymbol{\gamma}$ 同侧, 称有序向量组 $\boldsymbol{\alpha}$, $\boldsymbol{\beta}$, $\boldsymbol{\gamma}$ 为右手系向量组, 若拇指指向的方向与 $\boldsymbol{\gamma}$ 异侧, 称有序向量组 $\boldsymbol{\alpha}$, $\boldsymbol{\beta}$, $\boldsymbol{\gamma}$ 为左手系向量组.

图 6.3

由混合积的定义可知，若非零向量 $\boldsymbol{\alpha}$, $\boldsymbol{\beta}$, $\boldsymbol{\gamma}$ 是右手系向量组，由于 $<\boldsymbol{\alpha}\times\boldsymbol{\beta}, \boldsymbol{\gamma}> \leq \frac{\pi}{2}$，所以 $[\boldsymbol{\alpha}, \boldsymbol{\beta}, \boldsymbol{\gamma}] \geq 0$；同理，若 $\boldsymbol{\alpha}$, $\boldsymbol{\beta}$, $\boldsymbol{\gamma}$ 是左手系向量组，$[\boldsymbol{\alpha}, \boldsymbol{\beta}, \boldsymbol{\gamma}] < 0$。

6.1.3 混合积的几何意义

向量的混合积 $[\boldsymbol{\alpha}, \boldsymbol{\beta}, \boldsymbol{\gamma}]$ 的绝对值表示以向量 $\boldsymbol{\alpha}$, $\boldsymbol{\beta}$, $\boldsymbol{\gamma}$ 为棱的平行六面体的体积。

如图 6.4 所示，设 $\overrightarrow{OA} = \boldsymbol{\alpha}$, $\overrightarrow{OC} = \boldsymbol{\beta}$, $\overrightarrow{OD} = \boldsymbol{\gamma}$。根据向量积的定义，$|\boldsymbol{\alpha}\times\boldsymbol{\beta}|$ 是平行四边形 OABC 的面积，$\boldsymbol{\alpha}\times\boldsymbol{\beta}$ 的方向与平行四边形 OABC 垂直，当 $\boldsymbol{\alpha}$, $\boldsymbol{\beta}$, $\boldsymbol{\gamma}$ 为右手系向量组时，$\boldsymbol{\gamma}$ 与 $\boldsymbol{\alpha}\times\boldsymbol{\beta}$ 同侧，$\boldsymbol{\gamma}$ 在 $\boldsymbol{\alpha}\times\boldsymbol{\beta}$ 的投影为 $(\boldsymbol{\gamma})_{\boldsymbol{\alpha}\times\boldsymbol{\beta}}$：

$$(\boldsymbol{\gamma})_{\boldsymbol{\alpha}\times\boldsymbol{\beta}} = \frac{(\boldsymbol{\alpha}\times\boldsymbol{\beta})\cdot\boldsymbol{\gamma}}{|\boldsymbol{\alpha}\times\boldsymbol{\beta}|}$$

图 6.4

$(\boldsymbol{\gamma})_{\boldsymbol{\alpha}\times\boldsymbol{\beta}}$ 是平行六面体垂直于底面 OABC 的高；若 $\boldsymbol{\alpha}$, $\boldsymbol{\beta}$, $\boldsymbol{\gamma}$ 为左手系向量组时，$\boldsymbol{\gamma}$ 与 $\boldsymbol{\alpha}\times\boldsymbol{\beta}$ 异侧，$\boldsymbol{\gamma}$ 在 $\boldsymbol{\alpha}\times\boldsymbol{\beta}$ 投影的绝对值 $|(\boldsymbol{\gamma})_{\boldsymbol{\alpha}\times\boldsymbol{\beta}}|$：

$$|(\boldsymbol{\gamma})_{\boldsymbol{\alpha}\times\boldsymbol{\beta}}| = \frac{|(\boldsymbol{\alpha}\times\boldsymbol{\beta})\cdot\boldsymbol{\gamma}|}{|\boldsymbol{\alpha}\times\boldsymbol{\beta}|}$$

$|(\boldsymbol{\gamma})_{\boldsymbol{\alpha}\times\boldsymbol{\beta}}|$ 是平行六面体垂直于底面 OABC 的高。

因此，以向量 $\boldsymbol{\alpha}$, $\boldsymbol{\beta}$, $\boldsymbol{\gamma}$ 为棱的平行六面体的体积 V 为

$$V = |\boldsymbol{\alpha}\times\boldsymbol{\beta}| \frac{|(\boldsymbol{\alpha}\times\boldsymbol{\beta})\cdot\boldsymbol{\gamma}|}{|\boldsymbol{\alpha}\times\boldsymbol{\beta}|} = |(\boldsymbol{\alpha}\times\boldsymbol{\beta})\cdot\boldsymbol{\gamma}| = |[\boldsymbol{\alpha}, \boldsymbol{\beta}, \boldsymbol{\gamma}]|.$$

定理 6.1.1 非零向量 $\boldsymbol{\alpha}$, $\boldsymbol{\beta}$, $\boldsymbol{\gamma}$ 共面的充要条件是混合积 $[\boldsymbol{\alpha}, \boldsymbol{\beta}, \boldsymbol{\gamma}] = 0$。

证明：由混合积的几何意义知，若混合积 $[\boldsymbol{\alpha}, \boldsymbol{\beta}, \boldsymbol{\gamma}] \neq 0$，则 $\boldsymbol{\alpha}$, $\boldsymbol{\beta}$, $\boldsymbol{\gamma}$ 不共面；

若 $[\boldsymbol{\alpha}, \boldsymbol{\beta}, \boldsymbol{\gamma}] = 0$，则 $|(\boldsymbol{\alpha}\times\boldsymbol{\beta})\cdot\boldsymbol{\gamma}| = 0$，即 $|\boldsymbol{\alpha}\times\boldsymbol{\beta}||\boldsymbol{\gamma}|\cos\theta = 0$，这里 θ 是向量 $\boldsymbol{\alpha}\times\boldsymbol{\beta}$ 与 $\boldsymbol{\gamma}$ 的夹角，所以有 $|\boldsymbol{\alpha}\times\boldsymbol{\beta}| = 0$ 或 $\cos\theta = 0$。

若 $|\boldsymbol{\alpha}\times\boldsymbol{\beta}| = 0$，根据向量积的性质可知 $\boldsymbol{\alpha}$ 与 $\boldsymbol{\beta}$ 共线，因此 $\boldsymbol{\alpha}$, $\boldsymbol{\beta}$, $\boldsymbol{\gamma}$ 共面；

若 $\cos\theta = 0$，$\boldsymbol{\alpha}$, $\boldsymbol{\beta}$, $\boldsymbol{\gamma}$ 共面。

例 6.1.2 已知直角坐标系 $[O; \boldsymbol{e}_1, \boldsymbol{e}_2, \boldsymbol{e}_3]$ 中的四个点：$A(1, 2, 3)$, $B(-1, 1, -1)$, $C(0, 4, 2)$, $D(2, -1, 3)$，求四面体 ABCD 的体积。

解 四面体 ABCD 的体积 V 等于以 \overrightarrow{AB}, \overrightarrow{AC}, \overrightarrow{AD} 为棱的平行六面体体积的六分之一。

$$\overrightarrow{AB} = \overrightarrow{OB} - \overrightarrow{OA} = (-2, -1, -4)$$
$$\overrightarrow{AC} = \overrightarrow{OC} - \overrightarrow{OA} = (-1, 2, -1)$$
$$\overrightarrow{AD} = \overrightarrow{OD} - \overrightarrow{OA} = (1, -3, 0)$$

于是

$$V = \frac{1}{6}|(\overrightarrow{AB}\times\overrightarrow{AC})\cdot\overrightarrow{AD}| = \frac{1}{6}\left|\begin{vmatrix} -2 & -1 & -4 \\ -1 & 2 & -1 \\ 1 & -3 & 0 \end{vmatrix}\right| = \frac{1}{6}\times 3 = \frac{1}{2}$$

例 6.1.3 证明点 $A(1, 2, 0)$, $B(3, 1, 2)$, $C(-1, 3, 1)$, $D(3, 1, 5)$ 四点共面。

证明：$\overrightarrow{AB} = (2, -1, 2)$, $\overrightarrow{AC} = (-2, 1, 1)$, $\overrightarrow{AD} = (2, -1, 5)$，

由于

$$(\overrightarrow{AB} \times \overrightarrow{AC}) \cdot \overrightarrow{AD} = \begin{vmatrix} 2 & -1 & 2 \\ -2 & 1 & 1 \\ 2 & -1 & 5 \end{vmatrix} = 0$$

根据定理 6.1.1 知，\overrightarrow{AB}，\overrightarrow{AC}，\overrightarrow{AD} 共面，即点 A，B，C，D 共面．

6.2 平面及其方程

\mathbb{R}^3 点的几何轨迹构成曲线或者曲面，直线和平面是一类特殊的曲线和曲面．空间中的点 $P(x, y, z)$ 若在曲面 S 上，其三个坐标分量一定不是彼此独立的分量，而是满足某种关系，这个关系用数学的语言，可表达为方程 $F(x, y, z) = 0$，不属于这个曲面上的点一定不满足这个方程，称这个方程为**曲面 S 的方程**，S 称为方程 $F(x, y, z) = 0$ 的**图形**．

本节以向量线性运算为工具，讨论如何建立平面的方程．

6.2.1 平面的方程

定义 6.2.1 若一个非零向量垂直于一平面，则称该向量为这个平面的法线向量．

如果已知一个平面 Π 的法线向量 $\boldsymbol{n} = (n_x, n_y, n_z)$ 和平面上任意一点 $P(x_0, y_0, z_0)$，可以得到这个平面的方程 $F(x, y, z) = 0$．

如图 6.5 所示，一方面，设这个平面上任意一点 $Q(x, y, z)$，\overrightarrow{PQ} 一定与法线向量 \boldsymbol{n} 垂直，即有 $\overrightarrow{PQ} \cdot \boldsymbol{n} = 0$，由已知

$$\overrightarrow{PQ} = (x - x_0, y - y_0, z - z_0),$$

有

$$n_x(x - x_0) + n_y(y - y_0) + n_z(z - z_0) = 0 \quad (6.2.1)$$

图 6.5

这就是平面 Π 满足的方程．

另一方面，若点 $Q(x, y, z)$ 不是平面 Π 上的点，则 \overrightarrow{PQ} 与法线向量 \boldsymbol{n} 不垂直，于是 $\overrightarrow{PQ} \cdot \boldsymbol{n} \neq 0$，即不在平面 Π 上的点都不满足方程 (6.2.1)．

根据曲面方程的定义可知，方程 (6.2.1) 是平面 Π 的方程．因为它是由平面 Π 上的一点和它的一个法向量确定的方程，称它为**平面的点法式方程**．

例 6.2.1 求过不共线的三个点 $P_1(x_1, y_1, z_1)$，$P_2(x_2, y_2, z_2)$，$P_3(x_3, y_3, z_3)$ 的平面方程．

解 首先求平面的法线向量 \boldsymbol{n}，由法线向量的定义知 $\boldsymbol{n} \perp \overrightarrow{P_1P_2}$，$\boldsymbol{n} \perp \overrightarrow{P_1P_3}$，根据已知条件可知，$\overrightarrow{P_1P_2}$ 与 $\overrightarrow{P_1P_3}$ 不共线，所以 $\overrightarrow{P_1P_2} \times \overrightarrow{P_1P_3}$ 是非零向量，它是这个平面的一个法线向量．

取 $\boldsymbol{n} = \overrightarrow{P_1P_2} \times \overrightarrow{P_1P_3}$，设平面上任意一点 $P(x, y, z)$，满足

$$\boldsymbol{n} \cdot \overrightarrow{PP_1} = 0,$$

即

$$(\overrightarrow{P_1P_2} \times \overrightarrow{P_1P_3}) \cdot \overrightarrow{PP_1} = 0, \tag{1}$$

将

$$\overrightarrow{P_1P_2} = (x_2 - x_1, y_2 - y_1, z_2 - z_1)$$

$$\overrightarrow{P_1P_3} = (x_3-x_1,\ y_3-y_1,\ z_3-z_1)$$
$$\overrightarrow{PP_1} = (x-x_1,\ y-y_1,\ z-z_1)$$

代入式（1）得

$$\begin{vmatrix} x_2-x_1 & y_2-y_1 & z_2-z_1 \\ x_3-x_1 & y_3-y_1 & z_3-z_1 \\ x-x_1 & y-y_1 & z-z_1 \end{vmatrix} = 0 \tag{2}$$

式（2）即为所求平面方程.

6.2.2 平面一般方程

由上述讨论知道，\mathbb{R}^3 任意一个平面均可由法向量和平面上的一个点表示．现在将平面的点法式方程（6.2.1）进行整理得

$$n_x x + n_y y + n_z z + c = 0, \tag{6.2.2}$$

其中 $c = -(n_x x_0 + n_y y_0 + n_z z_0)$，所以平面均可以表示为一个三元一次方程．那么对于任意一个三元一次方程是否表示一个平面？考虑三元一次方程

$$Ax + By + Cz + D = 0 \tag{6.2.3}$$

取满足该方程的解 $(x_0,\ y_0,\ z_0)$，

$$A x_0 + B y_0 + C z_0 + D = 0,$$

得

$$D = -(A x_0 + B y_0 + C z_0)$$

代入式（6.2.3）得

$$A(x-x_0) + B(y-y_0) + C(z-z_0) = 0 \tag{6.2.4}$$

与方程（6.2.1）比较，方程（6.2.4）表示以 $\boldsymbol{n} = (A,\ B,\ C)$ 为法向量，过点 $(x_0,\ y_0,\ z_0)$ 的平面．称方程（6.2.3）为**平面的一般方程**，这个平面的法向量为 $(A,\ B,\ C)$．

可以通过这个方程的系数特点，了解这个平面的特性：

(1) 若 $D=0$，方程（6.2.3）表示的平面经过原点；
(2) 若 $A=0$，法向量 $(0,\ B,\ C)$ 垂直 x 轴，方程（6.2.3）表示的平面平行于 x 轴；
(3) 若 $B=0$，法向量 $(A,\ 0,\ C)$ 垂直 y 轴，方程（6.2.3）表示的平面平行于 y 轴；
(4) 若 $C=0$，法向量 $(A,\ B,\ 0)$ 垂直 z 轴，方程（6.2.3）表示的平面平行于 z 轴；
(5) 若 $A=0$，$B=0$，法向量 $(0,\ 0,\ C)$ 在 z 轴上，方程（6.2.3）表示的平面平行于 xOy 面；
(6) 若 $A=0$，$C=0$，法向量 $(0,\ B,\ 0)$ 在 y 轴上，方程（6.2.3）表示的平面平行于 xOz 面；
(7) 若 $B=0$，$C=0$，法向量 $(A,\ 0,\ 0)$ 在 x 轴上，方程（6.2.3）表示的平面平行于 yOz 面.

例6.2.2 求过点 $(2,\ 3,\ 5)$，$(1,\ -2,\ 4)$，平行于 x 轴的平面方程.

解 由于平面平行于 x 轴，故方程为

$$By + Cz + D = 0,$$

其中 B，C，D 待定．将点 $(2,\ 3,\ 5)$，$(1,\ -2,\ 4)$ 代入上式，得方程组

$$\begin{cases} 3B + 5C + D = 0 \\ -2B + 4C + D = 0 \end{cases}$$

解得
$$C=-5B,\ D=22B$$
故平面方程为
$$y-5z+22=0.$$

例 6.2.3 求过点 $P_1(a,0,0)$，$P_2(0,b,0)$，$P_3(0,0,c)$（$abc\neq 0$）的平面方程.

解 利用例 6.2.1 的结论，得
$$\begin{vmatrix} -a & b & 0 \\ -a & 0 & c \\ x-a & y & z \end{vmatrix}=0$$

行列式按第三行展开得
$$bcx+acy+abz=abc$$

两边同除以 abc
$$\frac{x}{a}+\frac{y}{b}+\frac{z}{c}=1 \tag{6.2.5}$$

方程（6.2.5）称为平面的**截距式方程**，a，b，c 分别称为平面在 x，y，z 轴上的截距.

6.2.3 两平面夹角

定义 6.2.2 两个平面法线向量的夹角（通常指锐角或直角）称为两平面的夹角.

设平面 $\Pi1$ 和 $\Pi2$ 的法线向量分别为 $\boldsymbol{n}_1=(a_1,b_1,c_1)$，$\boldsymbol{n}_2=(a_2,b_2,c_2)$，平面 $\Pi1$ 和 $\Pi2$ 的夹角为 θ，

$$\theta=\arccos\frac{\boldsymbol{n}_1\cdot\boldsymbol{n}_2}{|\boldsymbol{n}_1||\boldsymbol{n}_2|}=\arccos\frac{a_1a_2+b_1b_2+c_1c_2}{\sqrt{a_1^2+b_1^2+c_1^2}\sqrt{a_2^2+b_2^2+c_2^2}}.$$

例 6.2.4 已知点 $P_1(x_1,y_1,z_1)$ 和平面 Π：$Ax+By+Cz+D=0$，求点 P_1 到平面 Π 的距离.

解 在平面上任取一点 $P_0(x_0,y_0,z_0)$，$\overrightarrow{P_0P_1}$ 在平面 Π 法线向量 $\boldsymbol{n}(A,B,C)$ 的投影的绝对值就是点 P_1 到平面 Π 的距离. 由已知得

$$\overrightarrow{P_0P_1}=(x_1-x_0,\ y_1-y_0,\ z_1-z_0)$$

$$(\overrightarrow{P_0P_1})_n=\frac{\overrightarrow{P_0P_1}\cdot\boldsymbol{n}}{|\boldsymbol{n}|}$$

$$=\frac{A(x_1-x_0)+B(y_1-y_0)+C(z_1-z_0)}{\sqrt{A^2+B^2+C^2}}$$

由于 $P_0(x_0,y_0,z_0)$ 满足 $Ax_0+By_0+Cz_0+D=0$，因此点 P_1 到平面 Π 的距离为：

$$|(\overrightarrow{P_0P_1})_n|=\frac{|Ax_1+By_1+Cz_1+D|}{\sqrt{A^2+B^2+C^2}}$$

6.3 空间直线及方程

6.3.1 空间直线方程

空间中的直线可以看作两个平面 Π_1 和 Π_2 的交线. 设平面 Π_1 和 Π_2 的方程分别为 $A_1x+B_1y+C_1z+D_1=0$ 和 $A_2x+B_2y+C_2z+D_2=0$, 则两个平面相交确定的直线 l 的方程为

$$\begin{cases} A_1x+B_1y+C_1z+D_1=0 \\ A_2x+B_2y+C_2z+D_2=0 \end{cases} \quad (6.3.1)$$

方程（6.3.1）称为空间直线的一般方程.

过空间直线 l 的平面有无限多个, 因此表示这条直线的一般方程不唯一. 只要联立过这条直线的任意两个平面方程, 就是这条直线的一般方程.

定义 6.3.1 如果一个非零向量平行于一条已知直线, 称这个向量为这条直线的方向向量.

由于过空间一点, 有且仅有一条直线与给定向量平行, 因此若给定方向向量 $\boldsymbol{d}=(a, b, c)$ 和空间点 $P_0(x_0, y_0, z_0)$, 可以确定唯一一个直线方程. 如图6.6所示, 设这条直线上的任意一点 $P(x, y, z)$, 则

$$\overrightarrow{P_0P} \parallel \boldsymbol{d}$$

图6.6

根据已知条件

$$\overrightarrow{P_0P}=(x-x_0, y-y_0, z-z_0),$$

$$\frac{x-x_0}{a}=\frac{y-y_0}{b}=\frac{z-z_0}{c} \quad (6.3.2)$$

称方程（6.3.2）为直线的**点向式方程**或者**对称式方程**. 注意, 若 a, b, c 中有一个为零, 不妨设 $a=0$, 则方程（6.3.2）可以理解为

$$\begin{cases} x=x_0 \\ \dfrac{y-y_0}{b}=\dfrac{z-z_0}{c} \end{cases} \quad (6.3.3)$$

若 a, b, c 中有两个为零, 不妨设 $a=b=0$, 则方程（6.3.2）可以理解为

$$\begin{cases} x=x_0 \\ y=y_0 \end{cases}$$

该直线为平行于 z 轴的直线.

若令 t 满足:

$$\frac{x-x_0}{a}=\frac{y-y_0}{b}=\frac{z-z_0}{c}=t$$

整理得

$$\begin{cases} x=x_0+at \\ y=y_0+bt \\ z=z_0+ct \end{cases} \quad (6.3.4)$$

称方程（6.3.4）为直线的**参数式方程**.

例 6.3.1 已知直线 l 的一般方程为

$$\begin{cases} x+5y-5=0, \\ -x+2y+3z-5=0, \end{cases}$$

用点向式和参数式方程表示直线.

解 因为直线 l 的方向向量 \boldsymbol{d} 垂直于平面 $x+5y-5=0$ 和 $-x+2y+3z-5=0$，所以

$$\boldsymbol{n} = \begin{vmatrix} \boldsymbol{e}_1 & \boldsymbol{e}_2 & \boldsymbol{e}_3 \\ 1 & 5 & 0 \\ -1 & 2 & 3 \end{vmatrix} = 15\,\boldsymbol{e}_1 - 3\,\boldsymbol{e}_2 + 7\,\boldsymbol{e}_3$$

求解方程组

$$\begin{cases} x+5y+5=0 \\ -x+2y+3z+5=0 \end{cases}$$

令 $y=-1$，得 $x=0, z=-1$，即直线过点 $(0, -1, -1)$，直线 l 的点向式方程为

$$\frac{x}{15} = \frac{y+1}{-3} = \frac{z+1}{7}$$

令

$$\frac{x}{15} = \frac{y+1}{-3} = \frac{z+1}{7} = t$$

得直线的参数式方程

$$\begin{cases} x=15t \\ y=-3t-1 \\ z=7t-1 \end{cases}$$

6.3.2 两直线的夹角

定义 6.3.2 两条直线的方向向量的夹角（通常指锐角或直角），称为两条直线的夹角.

设直线 l_1, l_2 的方向向量分别为 $\boldsymbol{d}_1 = (a_1, b_1, c_1)$, $\boldsymbol{d}_2 = (a_2, b_2, c_2)$，直线 l_1, l_2 的夹角为 θ，由定义得

$$\theta = <\boldsymbol{d}_1, \boldsymbol{d}_2>,$$

$$\theta = \arccos \frac{|(\boldsymbol{d}_1, \boldsymbol{d}_2)|}{|\boldsymbol{d}_1||\boldsymbol{d}_2|} = \arccos \frac{|a_1 a_2 + b_1 b_2 + c_1 c_2|}{\sqrt{a_1^2+b_1^2+c_1^2}\sqrt{a_2^2+b_2^2+c_2^2}} \tag{6.3.5}$$

例 6.3.2 已知直线

$$l_1: \frac{x-2}{1} = \frac{y-1}{2} = \frac{z}{3}, \quad l_2: \frac{x+5}{2} = \frac{y-2}{1} = \frac{z-5}{3}$$

求 l_1, l_2 的夹角.

解 设 l_1, l_2 的夹角为 θ，根据公式（6.3.5）得

$$\theta = \arccos \frac{2+2+9}{\sqrt{14}\sqrt{14}} = \arccos \frac{13}{14}$$

6.3.3 直线与平面的夹角

定义 6.3.3 若直线与平面不垂直，直线和它在平面的投影直线的夹角 φ，$\varphi \in \left[0, \dfrac{\pi}{2}\right)$，称为直线与平面的夹角（见图 6.7）；当直线与平面垂直，规定直线与平面的夹角为 $\dfrac{\pi}{2}$.

设直线 l 的方向向量 $\boldsymbol{d} = (a, b, c)$，平面 Π 的法向量为 $\boldsymbol{n} = (A, B, C)$，直线与平面的夹角为 φ，则 $\varphi = \left|\dfrac{\pi}{2} - <\boldsymbol{d}, \boldsymbol{n}>\right|$，所以 $\sin\varphi = |\cos<\boldsymbol{d}, \boldsymbol{n}>|$，将已知向量坐标代入得

图 6.7

$$\sin\varphi = \dfrac{|Aa + Bb + Cc|}{\sqrt{A^2 + B^2 + C^2}\sqrt{a^2 + b^2 + c^2}} \quad (6.3.6)$$

若直线 l 与平面 Π 垂直，则 $\boldsymbol{d} \parallel \boldsymbol{n}$，即

$$\dfrac{a}{A} = \dfrac{b}{B} = \dfrac{c}{C}.$$

例 6.3.3 已知直线

$$l: \begin{cases} -x + y - z + 1 = 0 \\ -2x + y + 3 = 0 \end{cases}$$

和平面 $\Pi: 3x + y + z - 4 = 0$，求直线 l 与平面 Π 的夹角.

解 设直线 l 与平面 Π 的夹角为 φ，直线 l 的方向向量为 \boldsymbol{d}：

$$\boldsymbol{d} = \begin{vmatrix} \boldsymbol{e}_1 & \boldsymbol{e}_2 & \boldsymbol{e}_3 \\ -1 & 1 & -1 \\ -2 & 1 & 0 \end{vmatrix} = \boldsymbol{e}_1 + 2\boldsymbol{e}_2 + \boldsymbol{e}_3$$

根据公式 (6.3.6) 得

$$\sin\varphi = \dfrac{\left|\begin{vmatrix} -1 & 1 & -1 \\ -2 & 1 & 0 \\ 3 & 1 & 1 \end{vmatrix}\right|}{\sqrt{6}\sqrt{11}} = \dfrac{6}{\sqrt{66}}$$

$$\varphi = \arcsin\dfrac{6}{\sqrt{66}}.$$

6.4 常见曲面方程

本节主要讨论如何根据曲面上点的轨迹，建立这个曲面的方程，并介绍柱面的定义和数学表示形式以及二次曲面的定义.

例 6.4.1 已知球心 $P_0(x_0, y_0, z_0)$ 和半径 R，建立这个球的方程.

解 设球上任一点的 $P(x, y, z)$，满足

$$|PP_0|=R,$$

将已知条件代入得

$$\sqrt{(x-x_0)^2+(y-y_0)^2+(z-z_0)^2}=R$$

或

$$(x-x_0)^2+(y-y_0)^2+(z-z_0)^2=R^2 \tag{1}$$

球面上点都满足方程（1），不在球面上的点都不满足方程（1），所以方程（1）就是以 $P_0(x_0, y_0, z_0)$ 为球心，R 为半径的球面的方程.

6.4.1 旋转曲面

定义 6.4.1 以一条平面曲线绕其平面上的一条直线旋转一周所成的曲面叫作旋转曲面.旋转曲线和直线分别叫作母线和轴.

已知 xOy 坐标面上一条曲线 C：$f(x, y)=0$，它围绕 y 轴旋转得到一个旋转曲面，它的方程可以按照如下方法求得.

设 $P_0(x_0, y_0, 0)$ 是曲线上的任一点，即有

$$f(x_0, y_0)=0, \tag{6.4.1}$$

当曲线 C 围绕 y 轴旋转时（见图 6.8），P_0 绕 y 轴旋转至 $P(x, y, z)$，其中 $y=y_0$，点 P_0 与 P 在以圆心 $(0, y_0, 0)$，$|x_0|$ 为半径垂直于 y 轴的圆上，所以 $P(x, y_0, z)$ 满足

$$\sqrt{x^2+z^2}=|x_0|$$

或

$$\pm\sqrt{x^2+z^2}=x_0 \tag{6.4.2}$$

将式（6.4.2）及 $y=y_0$ 代入方程（6.4.1）得

$$f(\pm\sqrt{x^2+z^2}, y)=0. \tag{6.4.3}$$

方程（6.4.3）就是所求旋转曲面的方程.

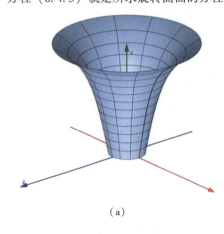
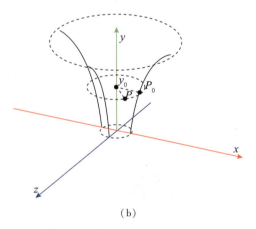

(a) (b)

图 6.8

同理可以得到，若曲线 $f(x, y)=0$ 围绕 x 轴旋转得到的曲面方程为

$$f(x, \pm\sqrt{y^2+z^2})=0 \tag{6.4.4}$$

若已知 xOz 坐标平面上的曲线 $f(x, z)=0$，则它分别围绕 x 轴和 z 轴旋转得到的曲面方程为

$$f(x, \pm\sqrt{y^2+z^2})=0 \tag{6.4.5}$$

和
$$f\left(\pm\sqrt{x^2+y^2},\ z\right)=0. \tag{6.4.6}$$

若已知 yOz 坐标平面上的曲线 $f(y,\ z)=0$，则它分别围绕 y 轴和 z 轴旋转得到的曲面方程为

$$f\left(y,\ \pm\sqrt{x^2+z^2}\right)=0 \tag{6.4.7}$$

和

$$f\left(\pm\sqrt{x^2+y^2},\ z\right)=0. \tag{6.4.8}$$

例 6.4.2 已知 yOz 坐标平面上的抛物线 $y^2=2pz(p>0)$，求它围绕 z 轴的曲面方程.

解 根据公式（6.4.4）得抛物线围绕 z 轴的旋转曲面方程为：

$$x^2+y^2=2pz$$

如图 6.9 所示，称上述方程为旋转抛物面方程.

例 6.4.3 已知 yOz 坐标平面上的双曲线

$$\frac{y^2}{b^2}-\frac{z^2}{c^2}=1,\ (b,\ c>0).$$

求它分别围绕 y 轴和 z 轴旋转的曲面方程.

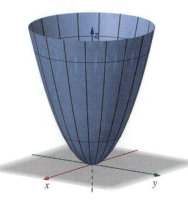

图 6.9 面

解 根据公式（6.4.7）得，双曲线围绕 y 轴旋转的曲面方程为

$$\frac{y^2}{b^2}-\frac{x^2+z^2}{c^2}=1$$

双曲线 $\frac{y^2}{b^2}-\frac{z^2}{c^2}=1$ 围绕 y 轴旋转的曲面叫作双叶双曲面，如图 6.10（a）所示.

根据公式（6.4.8）得，双曲线围绕 z 轴旋转的曲面方程为

$$\frac{x^2+y^2}{b^2}-\frac{z^2}{c^2}=1$$

双曲线 $\frac{y^2}{b^2}-\frac{z^2}{c^2}=1$ 围绕 z 轴旋转的曲面叫作单叶双曲面，如图 6.10（b）所示.

定义 6.4.2 直线 l 绕另外一条与 l 相交的直线旋转一周，所得旋转曲面叫作**圆锥面**. 两直线的夹角 $\theta\left(\theta\in\left(0,\ \dfrac{\pi}{2}\right)\right)$ 称为圆锥面的半顶角.

例 6.4.4 求顶点在原点 O，旋转轴为 z 轴，半顶角为 θ 的圆锥面（见图 6.11）方程.

解 yOz 坐标平面上与 z 轴夹角为 θ 直线的方程为

$$y=z\tan\theta,$$

根据公式（6.4.4）得圆锥面方程为

$$\pm\sqrt{x^2+y^2}=z\tan\theta$$

或
$$x^2+y^2=a^2z^2$$
其中 $a=\tan\theta$.

(a)　　　　　　　　　(b)

图 6.10

图 6.11

6.4.2　柱面

我们知道，在 xOy 坐标平面上，$x^2+y^2=R^2$ 表示一个以坐标原点 O 为圆心，R 为半径的圆，那么在 $Oxyz$ 坐标系下 $x^2+y^2=R^2$ 表示怎样的曲面？

在 \mathbb{R}^3 中方程 $x^2+y^2=R^2$ 不含坐标 z，只要空间点 $P(x,y,z)$，x，y 分量满足这个圆的方程，都是这个曲面上的点. 也就是说，只要过 xOy 面上圆的点 $(x,\pm\sqrt{R^2-x^2},0)$ 且平行于 z 轴的直线都在这个曲面上. 因此这个曲面可以看作由平行于 z 轴的直线，沿着 xOy 面上的圆 $x^2+y^2=R^2$ 移动形成的，这种曲面称为柱面.

定义 6.4.3　直线 l 沿定曲线 C 平行移动形成的轨迹称为柱面. 其中，直线 l 称为柱面的母线，曲线 C 称为柱面的准线.

例 6.4.5　方程 $y^2=2px$，$p>0$，表示怎样的几何图形？

解 在二维平面，$y^2 = 2px$ 表示 xOy 面上的抛物线；

在三维空间，$y^2 = 2px$ 表示以 xOy 面上抛物线 $y^2 = 2px$ 为准线，母线平行于 z 轴的抛物柱面．一般方程若缺少一个分量，则这个方程表示母线平行于缺少分量的那个轴，准线为这个方程的柱面．如方程 $G(y, z) = 0$ 表示母线平行于 x 轴，准线为 yOz 面上的曲线 $G(y, z) = 0$ 的柱面．

6.4.3 二次曲面

定义 6.4.4 把三元二次方程 $F(x, y, z) = 0$ 所表示的曲面称为二次曲面，平面方程为一次曲面．可以利用平行于坐标平面的平面与曲面相交的曲线来研究曲面的形状，称这种方法为截痕法．

例 6.4.6 讨论 $\dfrac{x^2}{a^2} + \dfrac{y^2}{b^2} + \dfrac{z^2}{c^2} = 1$ $(a, b, c > 0)$ 表示的曲面．

解 利用截痕法讨论

$$\frac{x^2}{a^2} + \frac{y^2}{b^2} + \frac{z^2}{c^2} = 1 \qquad (*)$$

表示的曲面．考虑平面 $x = t$ 与曲面的交线

$$\begin{cases} x = t \\ \dfrac{x^2}{a^2} + \dfrac{y^2}{b^2} + \dfrac{z^2}{c^2} = 1 \end{cases},$$

得曲面与平行于 yOz 面的平面 $x = t$ 交线为

$$\frac{y^2}{b^2} + \frac{z^2}{c^2} = 1 - \frac{t^2}{a^2},$$

当 $|t| < a$ 时，曲面与平面 $x = t$ 相交得曲线为椭圆；

当 $|t| = a$ 时，曲面与平面 $x = t$ 相交得曲线为点 $(t, 0, 0)$；

当 $|t| > a$ 时，曲面与平面 $x = t$ 不相交．

同理可分析平面 $y = t$，$z = t$ 与曲面的交点．

综上所述，可得式（*）表示一个椭球面，其形状如图 6.12 所示．

图 6.12

6.5 空间曲线及其方程

6.5.1 空间曲线的方程

在 6.3 节讨论了空间中直线的方程，空间直线可以看作两个平面的交线；同理，空间曲线可以看作两个曲面的交线．设两个曲面的方程分别为

$$F(x, y, z) = 0, \quad G(x, y, z) = 0,$$

则方程组

$$\begin{cases} F(x, y, z) = 0 \\ G(x, y, z) = 0 \end{cases} \tag{6.5.1}$$

是这两个曲面交线的方程，方程（6.5.1）称为空间曲线的**一般方程**.

例 6.5.1　方程组
$$\begin{cases} x^2+y^2+z^2=R^2 \ (R>0) \\ x+y+z=1 \end{cases},$$

其中 $x^2+y^2+z^2=R^2$ 是以原点 O 为球心，R 为半径的球面；$x+y+z=1$ 是在 x，y，z 轴上截距均为 1 的平面，方程组表示这个球面和平面的交线（见图 6.13）.

空间中的曲线也可以使用参数形式表示，形如

$$\begin{cases} x=x(t) \\ y=y(t) \\ z=z(t) \end{cases} \quad (6.5.2)$$

图 6.13

给定 $t=t_0$ 的值，就可以得到一个点 $(x(t_0), y(t_0), z(t_0))$，随着 t 值的改变，点 $(x(t), y(t), z(t))$ 也发生改变，点 $(x(t), y(t), z(t))$ 的轨迹形成一条曲线．方程（6.5.2）称为空间曲线的**参数方程**.

例 6.5.2　参数方程
$$\begin{cases} x=R\cos\theta \\ y=R\cos\theta \\ z=5 \end{cases}$$

表示空间以 $(0, 0, 5)$ 为圆心，半径为 R，在平面 $z=5$ 上的圆的方程.

6.5.2　空间曲线在坐标平面上的投影

曲线的一般方程（6.5.1），可以通过消元法，消去其中一个变量．这里以消去变量 z 为例，得到新的方程

$$\Phi(x, y)=0,$$

由柱面的定义可知，$\Phi(x, y)=0$ 表示一个母线平行于 z 轴的柱面，并且曲线 C

$$\begin{cases} F(x, y, z)=0 \\ G(x, y, z)=0 \end{cases}$$

上的点都在这个柱面上．我们称 $\Phi(x, y)=0$ 为曲线 C 关于 xOy 面的**投影柱面**．投影柱面与 xOy 面的交线称为空间曲线 C 在 xOy 面的**投影曲线**，简称**投影**．这个投影曲线的方程为

$$\begin{cases} \Phi(x, y)=0 \\ z=0 \end{cases}$$

同理，方程（6.5.1）消去变量 x，得到关于 yOz 面的投影柱面 $\Psi(y, z)$，曲线 C 在 yOz 面上的投影曲线方程为

$$\begin{cases} \Psi(y, z)=0 \\ x=0 \end{cases}$$

方程（6.5.1）消去变量 y，得到关于 xOz 面的投影柱面 $\Omega(x, z)$，曲线 C 在 xOz 面上的投影曲线方

程为
$$\begin{cases} \Omega(x, z) = 0 \\ y = 0 \end{cases}$$

例 6.5.3 求曲线 C

$$\begin{cases} x^2 + y^2 + z^2 = 2 \\ (x-1)^2 + (y+1)^2 + z^2 = 2 \end{cases}$$

在各坐标平面上的投影.

解 消去 z，得曲线 C 关于 xOy 面的投影柱面

$$x - y = 1$$

与 $z = 0$ 联立得曲线 C 在 xOy 面上的投影曲线

$$\begin{cases} x - y = 1 \\ z = 0 \end{cases}$$

曲线 C 在 xOy 面上的投影曲线是 xOy 面上的一条直线.

消去 x，得曲线 C 关于 yOz 面的投影柱面

$$\frac{4\left(y+\frac{1}{2}\right)^2}{3} + \frac{2z^2}{3} = 1$$

与 $x = 0$ 联立得曲线 C 在 yOz 面上的投影曲线

$$\begin{cases} \dfrac{4\left(y+\frac{1}{2}\right)^2}{3} + \dfrac{2z^2}{3} = 1 \\ x = 0 \end{cases}$$

曲线 C 在 yOz 面上的投影曲线是 yOz 面上以 $\left(0, -\dfrac{1}{2}, 0\right)$ 为中心的椭圆.

消去 y，得曲线 C 关于 xOz 面的投影柱面

$$\frac{4\left(x-\frac{1}{2}\right)^2}{3} + \frac{2z^2}{3} = 1$$

与 $y = 0$ 联立得曲线 C 在 xOz 面上的投影曲线

$$\begin{cases} \dfrac{4\left(x-\frac{1}{2}\right)^2}{3} + \dfrac{2z^2}{3} = 1 \\ y = 0 \end{cases}$$

曲线 C 在 xOz 面上的投影曲线是 xOz 面上以 $\left(\dfrac{1}{2}, 0, 0\right)$ 为中心的椭圆.

习 题

1. 已知向量 $\boldsymbol{\alpha}$, $\boldsymbol{\beta}$, $\boldsymbol{\gamma}$ 在直角坐标系 $[O; \boldsymbol{e}_1, \boldsymbol{e}_2, \boldsymbol{e}_3]$ 下的坐标分别为 $(1, -4, 3)$, $(2, -5, 3)$, $(-2, -1, -3)$, 求

 (1) $2\boldsymbol{\alpha} \times 3\boldsymbol{\beta}$; (2) $(\boldsymbol{\alpha}+2\boldsymbol{\beta}) \times (\boldsymbol{\gamma}+\boldsymbol{\beta})$; (3) $(\boldsymbol{\alpha} \times \boldsymbol{\beta}) \cdot \boldsymbol{\gamma}$.

2. 证明：点 $A(1, 2, 1)$, $B(-3, 4, 2)$, $C(-1, 1, 0)$, $D(3, -1, -1)$ 共面.

3. 求过 $M_1(1, -1, 1)$, $M_2(-3, 2, 2)$, $M_3(0, 1, 1)$ 平面的方程.

4. 设平面过 $M(1, -2, 1)$, 且平行于向量 $\boldsymbol{\alpha} = (2, -3, 1)$, $\boldsymbol{\beta} = (4, 1, 0)$, 求该平面的方程, 并求点 $P(6, -1, 3)$ 到该平面的距离.

5. 求过点 $(1, 2, 3)$ 且与直线

$$\frac{x+1}{1} = \frac{y-3}{2} = -\frac{z-2}{2}$$

垂直相交的直线方程.

6. 求直线

$$\begin{cases} x - 3y - 3 = 0 \\ x + y + z + 1 = 0 \end{cases}$$

在平面 $2x + y + z - 1 = 0$ 上的投影直线的方程.

7. 已知 xOz 坐标平面上的抛物线 $z^2 = 4x$, 求该曲线绕 z 轴旋转一周所生成的旋转曲面的方程.

8. 求椭圆面

$$\frac{x^2}{4} + \frac{y^2}{9} + \frac{z^2}{8} = 1$$

与平面 $x - 2y = 0$ 的交线在 yOz 平面上的投影.

第7章 四元数

我们知道复数的加、乘运算可以表示二维平面向量的合成、伸缩和旋转变换. 在三维空间中,可以使用四元数表示三维空间中向量的伸缩和旋转. 本章主要介绍四元数的定义、运算性质,四元数的共轭和逆,四元数如何表示旋转变换以及四元数和旋转矩阵的转换.

7.1 四元数的定义及表示

定义 7.1.1 四元数形如:
$$q = a + b\mathrm{i} + c\mathrm{j} + d\mathrm{k} \tag{7.1.1}$$

这里 a, b, c, $d \in \mathbb{R}$, i, j, k 为四元数的三个虚数单位,且 i, j, k 满足

$$\mathrm{i}^2 = \mathrm{j}^2 = \mathrm{k}^2 = \mathrm{ijk} = -1 \tag{7.1.2}$$

$$\mathrm{ij} = \mathrm{k}, \quad \mathrm{jk} = \mathrm{i}, \quad \mathrm{ki} = \mathrm{j}, \tag{7.1.3}$$

$$\mathrm{ji} = -\mathrm{k}, \quad \mathrm{kj} = -\mathrm{i}, \quad \mathrm{ik} = -\mathrm{j}, \tag{7.1.4}$$

称 a 为四元数的**数量部分**, $b\mathrm{i} + c\mathrm{j} + d\mathrm{k}$ 为四元数的**向量部分**.

实际上,由式 (7.1.2),可以推导出式 (7.1.3) 成立,进而有式 (7.1.4) 成立. 因为

$$\mathrm{ijk}^2 = -\mathrm{ij} = -\mathrm{k}$$

可得 $\mathrm{ij} = \mathrm{k}$,类似可证 $\mathrm{jk} = \mathrm{i}$, $\mathrm{ki} = \mathrm{j}$ 成立.

又因为 $\mathrm{jk} = \mathrm{i}$,两边同时左乘 j,得

$$\mathrm{jjk} = -\mathrm{k} = \mathrm{ji}$$

类似可证 $\mathrm{kj} = -\mathrm{i}$, $\mathrm{ik} = -\mathrm{i}$ 成立.

容易看出,虚数单位的乘积运算式 (7.1.3) 和式 (7.1.4) 与 \mathbb{R}^3 直角坐标系 $[O; \boldsymbol{e}_1, \boldsymbol{e}_2, \boldsymbol{e}_3]$ 的基向量 \boldsymbol{e}_1, \boldsymbol{e}_2, \boldsymbol{e}_3 的外积计算相同,

$$\boldsymbol{e}_1 \times \boldsymbol{e}_2 = \boldsymbol{e}_3, \quad \boldsymbol{e}_2 \times \boldsymbol{e}_3 = \boldsymbol{e}_1, \quad \boldsymbol{e}_3 \times \boldsymbol{e}_1 = \boldsymbol{e}_2$$

$$\boldsymbol{e}_2 \times \boldsymbol{e}_1 = -\boldsymbol{e}_3, \quad \boldsymbol{e}_3 \times \boldsymbol{e}_2 = -\boldsymbol{e}_1, \quad \boldsymbol{e}_1 \times \boldsymbol{e}_3 = -\boldsymbol{e}_2$$

但虚数单位自身作乘积时,即式 (7.1.2),与 \mathbb{R}^3 坐标系的基向量外积计算不同:

$$\boldsymbol{e}_i \times \boldsymbol{e}_i = 0, \quad i = 1, 2, 3. \tag{7.1.5}$$

现在建立 \mathbb{R}^3 直角坐标系中单位向量 \boldsymbol{e}_1, \boldsymbol{e}_2, \boldsymbol{e}_3 与四元数虚数单位 i, j, k 的关系. 四元数虚数单位 i, j, k 与 \mathbb{R}^3 直角坐标系中单位向量 \boldsymbol{e}_1, \boldsymbol{e}_2, \boldsymbol{e}_3 之间乘积的运算差别在于式 (7.1.2) 和式 (7.1.5),

如果四元数虚数单位 i, j, k 代替为如下有序对：
$$i = [0, e_1], \quad j = [0, e_2], \quad k = [0, e_3],$$
也就是说虚数单位是由实数 0 和一个 \mathbb{R}^3 向量构成.

根据 7.2 节定义的四元数乘积运算，能够得到 $i^2 = [-1, 0]$ 与定义 7.1.1 一致. 式 (7.1.1) 可以写作
$$q = a + bi + cj + dk$$
$$= a + b[0, e_1] + c[0, e_2] + d[0, e_3],$$
于是四元数可以用有序对表示为：
$$q = [a, \boldsymbol{v}]$$
其中 $a \in \mathbb{R}$，$\boldsymbol{v} = b e_1 + c e_2 + d e_3 \in \mathbb{R}^3$.

定义 7.1.2 若四元数的数量部分为零，即
$$q = bi + cj + dk,$$
称 q 为纯四元数（pure quaternion）.

定义 7.1.3 若四元数的向量部分为零，即
$$q = a + 0i + 0j + 0k,$$
称 q 为实四元数（real quaternion）.

令 $\boldsymbol{v} = b e_1 + c e_2 + d e_3$，纯四元数 q 可以表示为：
$$q = [0, \boldsymbol{v}]$$
实四元数可以表示为
$$q = [a, 0].$$
实四元数 q 的各种运算、性质与实数相同（见习题），可以将**实四元数看作实数**.

7.2 四元数的基本运算及性质

根据 7.1 节讨论，我们知道四元数由数量部分和向量部分构成，并且其向量部分乘积与 \mathbb{R}^3 向量乘积类似. 类似 \mathbb{R}^3 的向量加法、减法、数乘、内积和向量积，四元数也有相应的运算. 本节主要介绍四元数的加法、数乘、内积和乘积运算的定义与性质.

7.2.1 加法

设四元数 $q_1 = a_1 + b_1 i + c_1 j + d_1 k$，$q_2 = a_2 + b_2 i + c_2 j + d_2 k$，
$$q_1 + q_2 = (a_1 + a_2) + (b_1 + b_2)i + (c_1 + c_2)j + (d_1 + d_2)k$$
四元数有序对形式：
$$q_1 = [a_1, \boldsymbol{v}_1], \quad q_2 = [a_2, \boldsymbol{v}_2]$$
$$q_1 + q_2 = [a_1 + a_2, \boldsymbol{v}_1 + \boldsymbol{v}_2]$$
这里 $\boldsymbol{v}_1 + \boldsymbol{v}_2$ 表示 \mathbb{R}^3 空间向量的加法运算.

根据定义，易得性质：
(1) 交换律：$q_1 + q_2 = q_2 + q_1$.
(2) 结合律：$q_1 + q_2 + q_3 = q_1 + (q_2 + q_3)$.

7.2.2 数乘

设 $\lambda \in \mathbb{R}$，$q = a + bi + cj + dk$，

$$\lambda q = \lambda a + \lambda b\mathrm{i} + \lambda c\mathrm{j} + \lambda d\mathrm{k}$$

将四元数表示为有序对形式：
$$q = [a, \ \boldsymbol{v}],$$
$$\lambda q = [\lambda a, \ \lambda \boldsymbol{v}]$$

7.2.3 减法

设 $q_1 = a_1 + b_1\mathrm{i} + c_1\mathrm{j} + d_1\mathrm{k}$，$q_2 = a_2 + b_2\mathrm{i} + c_2\mathrm{j} + d_2\mathrm{k}$，

$$\begin{aligned} q_1 - q_2 &= q_1 + (-1)q_2 \\ &= (a_1 - a_2) + (b_1 - b_2)\mathrm{i} + (c_1 - c_2)\mathrm{j} + (d_1 - d_2)\mathrm{k} \end{aligned}$$

将四元数表示为有序对形式：
$$q_1 = [a_1, \ \boldsymbol{v}_1], \ q_2 = [a_2, \ \boldsymbol{v}_2]$$
$$q_1 - q_2 = [a_1 - a_2, \ \boldsymbol{v}_1 - \boldsymbol{v}_2].$$

7.2.4 内积

设四元数 $q_1 = a_1 + b_1\mathrm{i} + c_1\mathrm{j} + d_1\mathrm{k}$，$q_2 = a_2 + b_2\mathrm{i} + c_2\mathrm{j} + d_2\mathrm{k}$，它们的内积 $q_1 \cdot q_2$ 定义为：

$$q_1 \cdot q_2 = a_1 a_2 + b_1 b_2 + c_1 c_2 + d_1 d_2.$$

将四元数表示为有序对形式：
$$q_1 = [a_1, \ \boldsymbol{v}_1], \ q_2 = [a_2, \ \boldsymbol{v}_2],$$
$$q_1 \cdot q_2 = a_1 a_2 + \boldsymbol{v}_1 \cdot \boldsymbol{v}_2.$$

将四元数的数量部分和向量部分各分量组成一个 \mathbb{R}^4 向量，即若 $q = a + b\mathrm{i} + c\mathrm{j} + d\mathrm{k}$，

$$\boldsymbol{v}_q = (a, \ b, \ c, \ d)^\mathrm{T}$$

则每个四元数与 \mathbb{R}^4 的向量一一对应．两个四元数的内积等于对应 \mathbb{R}^4 向量在向量空间的内积：

$$q_1 \cdot q_2 = \boldsymbol{v}_{q_1} \cdot \boldsymbol{v}_{q_2}$$

根据定义，四元数的内积性质如下．

(1) 交换律：$q_1 \cdot q_2 = q_2 \cdot q_1$；
(2) 数乘：$(\lambda q_1) \cdot q_2 = q_1 \cdot (\lambda q_2) = \lambda(q_1 \cdot q_2)$；
(3) 分配律：$(q_1 + q_2) \cdot q_3 = q_1 \cdot q_3 + q_2 \cdot q_3$．

其中 q_1，q_2，q_3 是任意四元数，$\lambda \in \mathbb{R}$．

7.2.5 乘积

设四元数 $q_1 = a_1 + b_1\mathrm{i} + c_1\mathrm{j} + d_1\mathrm{k}$，$q_2 = a_2 + b_2\mathrm{i} + c_2\mathrm{j} + d_2\mathrm{k}$，

$$\begin{aligned} q_1 q_2 &= (a_1 + b_1\mathrm{i} + c_1\mathrm{j} + d_1\mathrm{k})(a_2 + b_2\mathrm{i} + c_2\mathrm{j} + d_2\mathrm{k}) \\ &= (a_1 a_2 - b_1 b_2 - c_1 c_2 - d_1 d_2) + (a_1 b_2 + a_2 b_1 + c_1 d_2 - c_2 d_1)\mathrm{i} + (a_1 c_2 + a_2 c_1 + b_2 d_1 - b_1 d_2)\mathrm{j} \\ &\quad + (a_1 d_2 + a_2 d_1 + b_1 c_2 - b_2 c_1)\mathrm{k} \end{aligned} \quad (7.2.1)$$

将四元数表示为有序对形式：
$$q_1 = [a_1, \ \boldsymbol{v}_1], \ q_2 = [a_2, \ \boldsymbol{v}_2]$$

由式（7.2.1），得

$$\begin{aligned} q_1 q_2 &= [a_1, \ \boldsymbol{v}_1][a_2, \ \boldsymbol{v}_2] \\ &= (a_1 a_2 - b_1 b_2 - c_1 c_2 - d_1 d_2)[1, \ 0] \\ &\quad + (a_1 b_2 + a_2 b_1 + c_1 d_2 - c_2 d_1)[0, \ \boldsymbol{e}_1] \\ &\quad + (a_1 c_2 + a_2 c_1 + b_2 d_1 - b_1 d_2)[0, \ \boldsymbol{e}_2] \end{aligned}$$

$$+(a_1d_2+a_2d_1+b_1c_2-b_2c_1)\,[0,\ \boldsymbol{e}_3]$$
$$=[a_1a_2-b_1b_2-c_1c_2-d_1d_2,\ 0]$$
$$+[0,\ a_1(b_2\boldsymbol{e}_1+c_2\boldsymbol{e}_2+d_2\boldsymbol{e}_3)+a_2(b_1\boldsymbol{e}_1+c_1\boldsymbol{e}_2+d_1\boldsymbol{e}_3)$$
$$+(c_1d_2-c_2d_1)\boldsymbol{e}_1+(b_2d_1-b_1d_2)\boldsymbol{e}_2+(b_1c_2-b_2c_1)\boldsymbol{e}_3]$$
$$=[a_1a_2-\boldsymbol{v}_1\cdot\boldsymbol{v}_2,\ a_1\boldsymbol{v}_2+a_2\boldsymbol{v}_1+\boldsymbol{v}_1\times\boldsymbol{v}_2]$$

即
$$q_1q_2=[a_1a_2-\boldsymbol{v}_1\cdot\boldsymbol{v}_2,\ a_1\boldsymbol{v}_2+a_2\boldsymbol{v}_1+\boldsymbol{v}_1\times\boldsymbol{v}_2] \tag{7.2.2}$$

两个四元数的乘积还能在形式上写作矩阵和向量乘的形式：
$$q_1q_2=\begin{pmatrix} a_1 & -b_1 & -c_1 & -d_1 \\ b_1 & a_1 & -d_1 & c_1 \\ c_1 & d_1 & a_1 & -b_1 \\ d_1 & -c_1 & b_1 & a_1 \end{pmatrix}\begin{pmatrix} a_2 \\ b_2 \\ c_2 \\ d_2 \end{pmatrix}$$

例 7.2.1 已知 $q_1=[1,\ 2\boldsymbol{e}_1+3\boldsymbol{e}_2+4\boldsymbol{e}_3]$，$q_2=[2,\ 3\boldsymbol{e}_1+4\boldsymbol{e}_2+5\boldsymbol{e}_3]$，求 q_1q_2.

解
$$q_1q_2=\begin{pmatrix} 1 & -2 & -3 & -4 \\ 2 & 1 & -4 & 3 \\ 3 & 4 & 1 & -2 \\ 4 & -3 & 2 & 1 \end{pmatrix}\begin{pmatrix} 2 \\ 3 \\ 4 \\ 5 \end{pmatrix}=\begin{pmatrix} -36 \\ 6 \\ 12 \\ 12 \end{pmatrix}=[-36,\ 6\boldsymbol{e}_1+12\boldsymbol{e}_2+12\boldsymbol{e}_3].$$

若两个纯四元数 q_1，q_2，其中 $q_1=[0,\ \boldsymbol{v}_1]$，$q_2=[0,\ \boldsymbol{v}_2]$，由式（7.2.2）得
$$q_1q_2=[0,\ \boldsymbol{v}_1]\,[0,\ \boldsymbol{v}_2]=[-\boldsymbol{v}_1\cdot\boldsymbol{v}_2,\ \boldsymbol{v}_1\times\boldsymbol{v}_2]$$

从上式可知，两个纯四元数的积是个四元数，但不是一个纯四元数.

四元数乘积性质：

(1) 分配律：$(q_1+q_2)q_3=q_1q_3+q_2q_3$.

证明：设 $q_1=[a_1,\ \boldsymbol{v}_1]$，$q_2=[a_2,\ \boldsymbol{v}_2]$，$q_3=[a_3,\ \boldsymbol{v}_3]$，
$$(q_1+q_2)q_3=[a_1+a_2,\ \boldsymbol{v}_1+\boldsymbol{v}_2]\,[a_3,\ \boldsymbol{v}_3]$$
$$=[(a_1+a_2)a_3-(\boldsymbol{v}_1+\boldsymbol{v}_2)\cdot\boldsymbol{v}_3,\ (a_1+a_2)\boldsymbol{v}_3+a_3(\boldsymbol{v}_1+\boldsymbol{v}_2)+(\boldsymbol{v}_1+\boldsymbol{v}_2)\times\boldsymbol{v}_3]$$
$$=[a_1a_3-\boldsymbol{v}_1\cdot\boldsymbol{v}_3,\ a_1\boldsymbol{v}_3+a_3\boldsymbol{v}_1+\boldsymbol{v}_1\times\boldsymbol{v}_3]+[a_2a_3-\boldsymbol{v}_2\cdot\boldsymbol{v}_3,\ a_2\boldsymbol{v}_3+a_3\boldsymbol{v}_2+\boldsymbol{v}_2\times\boldsymbol{v}_3]$$
$$=q_1q_3+q_2q_3$$

(2) 结合律：$(\lambda q_1)q_2=q_1(\lambda q_2)$.

证明：设 $q_1=[a_1,\ \boldsymbol{v}_1]$，$q_2=[a_2,\ \boldsymbol{v}_2]$，$\lambda\in\mathbb{R}$
$$(\lambda q_1)q_2=[\lambda a_1,\ \lambda\boldsymbol{v}_1]\,[a_2,\ \boldsymbol{v}_2]$$
$$=[\lambda a_1a_2-\lambda\boldsymbol{v}_1\cdot\boldsymbol{v}_2,\ \lambda a_1\boldsymbol{v}_2+a_2\lambda\boldsymbol{v}_1+\lambda\boldsymbol{v}_1\times\boldsymbol{v}_2]$$
$$=[a_1\lambda a_2-\boldsymbol{v}_1\cdot\lambda\boldsymbol{v}_2,\ a_1\lambda\boldsymbol{v}_2+\lambda a_2\boldsymbol{v}_1+\boldsymbol{v}_1\times\lambda\boldsymbol{v}_2]$$
$$=q_1(\lambda q_2)$$

注意，四元数乘积不满足交换律. 由于
$$\boldsymbol{v}_1\times\boldsymbol{v}_2=-\boldsymbol{v}_2\times\boldsymbol{v}_1$$

由式（7.2.2），知 $q_1q_2\neq q_2q_1$.

7.3 四元数的共轭、模和逆四元数

7.3.1 四元数的共轭

二维空间的复数 $z=a+b\mathrm{i}$，i 为虚数单位，它的共轭 z^* 为
$$z^*=a-b\mathrm{i}$$
复数的共轭在求复数的逆时非常有用．同样可以与定义复数的共轭的方式定义四元数的共轭，用于求四元数的逆．

定义 7.3.1 设四元数 $q=a+b\mathrm{i}+c\mathrm{j}+d\mathrm{k}=[a,\ \boldsymbol{v}]$，我们称 q^* 是 q 的共轭，如果
$$q^*=a-b\mathrm{i}-c\mathrm{j}-d\mathrm{k}=[a,\ -\boldsymbol{v}].$$

关于四元数的共轭有如下性质．

(1) $qq^*=q^*q$．

证明：设 $q=a+b\mathrm{i}+c\mathrm{j}+d\mathrm{k}=[a,\ \boldsymbol{v}]$，则 $q^*=a-b\mathrm{i}-c\mathrm{j}-d\mathrm{k}=[a,\ -\boldsymbol{v}]$．

根据定义知
$$\begin{aligned}
qq^* &= [a,\ \boldsymbol{v}][a,\ -\boldsymbol{v}] \\
&= [a^2-\boldsymbol{v}\cdot(-\boldsymbol{v}),\ -a\boldsymbol{v}+a\boldsymbol{v}+\boldsymbol{v}\times(-\boldsymbol{v})] \\
&= [a^2+|\boldsymbol{v}|^2,\ 0] \\
&= [a^2+b^2+c^2+d^2,\ 0] \\
q^*q &= [a,\ -\boldsymbol{v}][a,\ \boldsymbol{v}] \\
&= [a^2-(-\boldsymbol{v})\cdot\boldsymbol{v},\ a\boldsymbol{v}+a(-\boldsymbol{v})+(-\boldsymbol{v})\times\boldsymbol{v}] \\
&= [a^2+|\boldsymbol{v}|^2,\ 0] \\
&= [a^2+b^2+c^2+d^2,\ 0]
\end{aligned} \tag{7.3.1}$$

所以 $qq^*=q^*q$．

(2) 若 q_1，q_2 为四元数，则 $(q_1q_2)^*=q_2^*q_1^*$．

证明：设 $q_1=[a_1,\ \boldsymbol{v}_1]$，$q_2=[a_2,\ \boldsymbol{v}_2]$，
$$\begin{aligned}
q_1q_2 &= [a_1a_2-\boldsymbol{v}_1\cdot\boldsymbol{v}_2,\ a_1\boldsymbol{v}_2+a_2\boldsymbol{v}_1+\boldsymbol{v}_1\times\boldsymbol{v}_2], \\
(q_1q_2)^* &= [a_1a_2-\boldsymbol{v}_1\cdot\boldsymbol{v}_2,\ -a_1\boldsymbol{v}_2-a_2\boldsymbol{v}_1-\boldsymbol{v}_1\times\boldsymbol{v}_2] \\
&= [a_1a_2-(-\boldsymbol{v}_1)\cdot(-\boldsymbol{v}_2),\ a_1(-\boldsymbol{v}_2)+a_2(-\boldsymbol{v}_1)+(-\boldsymbol{v}_2)\times(-\boldsymbol{v}_1)] \\
&= q_2^*q_1^*
\end{aligned}$$

7.3.2 四元数的模

二维空间的复数 $z=a+b\mathrm{i}$ 的模定义为 $|z|=\sqrt{a^2+b^2}$，由共轭复数的定义及性质知
$$|z|=\sqrt{zz^*}.$$

类似地，定义四元数的模．

定义 7.3.2 设四元数 $q=[a,\ \boldsymbol{v}]=a+b\mathrm{i}+c\mathrm{j}+d\mathrm{k}$，其中 $\boldsymbol{v}=b\boldsymbol{e}_1+c\boldsymbol{e}_2+d\boldsymbol{e}_3$，$\boldsymbol{e}_1$，$\boldsymbol{e}_2$，$\boldsymbol{e}_3$ 是 \mathbb{R}^3 直角坐标系下的三维基向量．它的模定义如下：
$$|q|=\sqrt{a^2+|\boldsymbol{v}|^2}=\sqrt{a^2+b^2+c^2+d^2}.$$

由式 (7.3.1)，易得四元数模的另一个等价形式：

$$|q| = \sqrt{qq^*} = \sqrt{q^*q}. \tag{7.3.2}$$

根据四元数内积的定义，有

$$|q| = \sqrt{q \cdot q}.$$

定理 7.3.1 已知四元数 q_1, q_2，则 $|q_1 q_2| = |q_1| |q_2|$。

证明：由式（7.3.2）和四元数的共轭性质（2），可得

$$|q_1 q_2|^2 = q_1 q_2 (q_1 q_2)^*$$
$$= q_1 q_2 q_2^* q_1^*$$
$$= |q_2|^2 q_1 q_1^*$$
$$= |q_1|^2 |q_2|^2$$

所以有 $|q_1 q_2| = |q_1| |q_2|$。

例 7.3.1 已知 $q = [1, 2e_1 + 3e_2 - 4e_3]$，求 q 的共轭 q^* 及 $|q|$。

解
$$q^* = [1, -2e_1 - 3e_2 + 4e_3]$$
$$|q| = \sqrt{1^2 + 2^2 + 3^2 + (-4)^2} = \sqrt{30}$$

7.3.3 单位四元数

定义 7.3.3 若四元数 q 满足

$$|q| = 1,$$

称 q 为单位四元数（unit quaternion）。

任何一个非零四元数都可以单位化为一个单位四元数。设 q 为一个非零四元数，即 $q \neq [0, 0]$，则它对应的单位四元数 U_q 为

$$U_q = \frac{q}{|q|}. \tag{7.3.3}$$

由定理 7.3.1 易知，两个单位四元数的乘积仍然是一个单位四元数。

定理 7.3.2 任何一个单位四元数 q 总能写作

$$q = [\cos(2k\pi + \theta), \boldsymbol{n}\sin(2k\pi + \theta)]$$

其中 $\theta \in \mathbb{R}$，k 为任意整数，\boldsymbol{n} 是 \mathbb{R}^3 的单位向量。

证明：设 $q = a + bi + cj + dk$，且 $|q| = \sqrt{a^2 + b^2 + c^2 + d^2} = 1$

$$q = a + \left(\sqrt{b^2+c^2+d^2}\right)\left(\frac{b}{\sqrt{b^2+c^2+d^2}}i + \frac{c}{\sqrt{b^2+c^2+d^2}}j + \frac{d}{\sqrt{b^2+c^2+d^2}}k\right) \tag{*}$$

或

$$q = a - \left(\sqrt{b^2+c^2+d^2}\right)\left(\frac{-b}{\sqrt{b^2+c^2+d^2}}i + \frac{-c}{\sqrt{b^2+c^2+d^2}}j + \frac{-d}{\sqrt{b^2+c^2+d^2}}k\right)$$

我们以式（*）为例，进行证明。

由于 $a^2 + b^2 + c^2 + d^2 = 1$，令 $\theta = \arccos a$

$$\cos\theta = a,$$
$$\sin\theta = \sqrt{b^2 + c^2 + d^2},$$

令 $\boldsymbol{n} = (n_x, n_y, n_z)^T \in \mathbb{R}^3$，其中

$$n_x = \frac{b}{\sqrt{b^2+c^2+d^2}}$$

$$n_y = \frac{c}{\sqrt{b^2+c^2+d^2}}$$

$$n_z = \frac{d}{\sqrt{b^2+c^2+d^2}}$$

显然有 $|\boldsymbol{n}|^2 = n_x^2+n_y^2+n_z^2=1$，即 \boldsymbol{n} 是 \mathbb{R}^3 的单位向量.

由式（*）得

$$q = \cos\theta+\sin\theta(n_x\mathbf{i}+n_y\mathbf{j}+n_z\mathbf{k}) = [\cos\theta,\ \boldsymbol{n}\sin\theta],$$

由三角函数的周期性，得

$$q = [\cos(2k\pi+\theta),\ \boldsymbol{n}\sin(2k\pi+\theta)]$$

k 为任意整数.

设 U_q 是 q 对应的单位四元数，根据式（7.3.3）得

$$q = |q|U_q$$

由定理 7.3.2，存在 θ_q，\boldsymbol{n}_q，

$$U_q = [\cos\theta_q,\ \boldsymbol{n}_q\sin\theta_q],$$

所以

$$q = |q|[\cos\theta_q,\ \boldsymbol{n}_q\sin\theta_q]$$

于是可以得到如下结论.

定理 7.3.3 任何四元数 q 都可以写作

$$q = r[\cos\theta,\ \boldsymbol{n}\sin\theta]$$

这里 $r \geq 0$，r，$\theta \in \mathbb{R}$，\boldsymbol{n} 是 \mathbb{R}^3 的单位向量.

7.3.4 四元数的逆

定义 7.3.4 设 q 为四元数，若存在一个四元数 q'，满足

$$qq' = q'q = [1,\ 0] = 1, \tag{7.3.4}$$

则称 q' 是 q 的逆，记作 q^{-1}.

根据定义，

$$|qq^{-1}| = |q||q^{-1}| = 1$$

可得 $|q| \neq 0$，即非零四元数都可逆.

定理 7.3.4 任何非零四元数 q 都可逆，且

$$q^{-1} = \frac{q^*}{|q|^2},$$

特别地，若 q 为单位四元数，$q^{-1} = q^*$.

证明：将式（7.3.4）两边同时左乘 q^*，得

$$q^*qq^{-1} = q^*,$$

又因为 $q^*q = |q|^2$，代入上式得

$$|q|^2 q^{-1} = q^*,$$

故

$$q^{-1} = \frac{q^*}{|q|^2}.$$

若 q 是单位四元数，则 $q^{-1}=q^*$.

定理 7.3.5　若 q_1, q_2 为两个非零四元数，则 $(q_1q_2)^{-1}=q_2^{-1}q_1^{-1}$.

证明：由于
$$q_1q_2q_2^*q_1^* = |q_1|^2|q_2|^2,$$

所以
$$q_1q_2\frac{q_2^*q_1^*}{|q_1|^2|q_2|^2} = 1$$

即
$$(q_1q_2)^{-1} = \frac{q_2^*q_1^*}{|q_1|^2|q_2|^2} = \frac{q_2^*}{|q_2|^2}\frac{q_1^*}{|q_1|^2} = q_2^{-1}q_1^{-1}$$

例 7.3.2　设 $q=[1, 2e_1-2e_2+4e_3]$，求 q^{-1}.

解　$|q|^2 = 1^2+2^2+2^2+4^2 = 25$
$$q^* = [1, -2e_1+2e_2-4e_3],$$

所以
$$q^{-1} = \frac{q^*}{|q|^2} = \left[\frac{1}{25}, -\frac{2}{25}e_1+\frac{2}{25}e_2-\frac{4}{25}e_3\right].$$

7.4　四元数的对数、指数和幂运算

对数运算和指数运算是某些重要四元数运算的基础，下面给出这两种运算的定义.

定义 7.4.1　单位四元数 q，其中 $q=[\cos\theta, n\sin\theta]$，$q$ 的对数为
$$\log q = \log([\cos\theta, n\sin\theta]) \equiv [0, \theta n]$$

其中符号 \equiv 代表"定义为".

根据定义，对数运算将一个单位四元数映射为一个纯四元数，但这个纯四元数不一定是单位四元数.

四元数的指数运算是对数运算的逆运算.

定义 7.4.2　设纯四元数 $q=[0, \theta n]$，其中 $\theta\in\mathbb{R}$，n 是 \mathbb{R}^3 的单位向量，
$$\exp(q) = \exp([0, \theta n]) \equiv [\cos\theta, n\sin\theta].$$

根据定义，指数运算将一个纯四元数映射为一个单位四元数.

对实数域上的指数函数 $a\neq 0$，$a\in\mathbb{R}$，$a^t=\exp(t\log a)$，且 $a^0=1$，$a^1=a$，当 t 从 0 变为 1 时，a^t 从 1 变为 a. 对四元数求幂也应有类似的定义性质，当 t 从 0 变为 1 时，q^t 从 $[1, 0]$ 变为 q. 对单位四元数 q 的幂运算定义如下.

定义 7.4.3　设 q 为单位四元数
$$q^t = \exp(t\log q).$$

若单位四元数 $q=[\cos\theta, n\sin\theta]$，根据定义，
$$\begin{aligned}q^t &= \exp(t\log[\cos\theta, n\sin\theta])\\ &= \exp(t[0, \theta n])\\ &= \exp([0, nt\theta])\\ &= [\cos(t\theta)+n\sin(t\theta)]\end{aligned} \quad (7.4.1)$$

设 q 为单位四元数,根据定理 7.3.2,$q=[\cos(2k\pi+\theta),\ \boldsymbol{n}\sin(2k\pi+\theta)]$,其中 \boldsymbol{n} 为 \mathbb{R}^3 单位向量,k 为任意整数.

由式(7.4.1)得
$$q^t=[\cos(2tk\pi+t\theta),\ \boldsymbol{n}\sin(2tk\pi+t\theta)]$$

当 t 为整数时,
$$q^t=[\cos(2tk\pi+t\theta),\ \boldsymbol{n}\sin(2tk\pi+t\theta)]=[\cos(t\theta),\ \boldsymbol{n}\sin(t\theta)].$$

若 $q=[\cos(2k\pi+\pi),\ \boldsymbol{n}\sin(2k\pi+\pi)]$,$t=\dfrac{1}{2}$,
$$q^t=\left[\cos\left(k\pi+\frac{\pi}{2}\right),\ \boldsymbol{n}\sin\left(k\pi+\frac{\pi}{2}\right)\right] \tag{7.4.2}$$

当 k 为偶数时,
$$q^{\frac{1}{2}}=[0,\ \boldsymbol{n}];$$

当 k 为奇数时,
$$q^{\frac{1}{2}}=[0,\ -\boldsymbol{n}].$$

可见当 t 不是整数时,q^t 的幂运算结果不唯一,依赖于 $q=[\cos\theta,\ \boldsymbol{n}\sin\theta]$ 中 θ 的选取.

因此,在实数域上的指数函数的 $a^s a^t=a^{s+t}$,$(a^s)^t=a^{st}$(s,$t\in\mathbb{R}$)的性质,对四元数的幂运算不再成立. 例如:

(1)q 如式(7.4.2)所示,$q=[\cos(2k\pi+\pi),\ \boldsymbol{n}\sin(2k\pi+\pi)]=[-1,\ 0]$.

因为 $q^{\frac{1}{2}}=\left[\cos\left(k\pi+\dfrac{\pi}{2}\right),\ \boldsymbol{n}\sin\left(k\pi+\dfrac{\pi}{2}\right)\right]$,即 $q^{\frac{1}{2}}=[0,\ \pm\boldsymbol{n}]$.

若计算 $q^{\frac{1}{2}}q^{\frac{1}{2}}$,两个 $q^{\frac{1}{2}}$ 分别取两个不同值,则
$$q^{\frac{1}{2}}q^{\frac{1}{2}}=[0,\ \boldsymbol{n}][0,\ -\boldsymbol{n}]=[\boldsymbol{n}\cdot\boldsymbol{n},\ \boldsymbol{n}\times(-\boldsymbol{n})]=[1,\ 0]$$
$$q^{\frac{1}{2}}q^{\frac{1}{2}}\neq q^{\frac{1}{2}+\frac{1}{2}}=q$$

(2)若 $q=\left[\cos\dfrac{\pi}{3},\ \boldsymbol{n}\sin\dfrac{\pi}{3}\right]$,

$$(q^4)^{\frac{1}{2}}=\left(\left[\cos\frac{4\pi}{3},\ \boldsymbol{n}\sin\frac{4\pi}{3}\right]\right)^{\frac{1}{2}}=\left(\left[\cos\left(-\frac{2\pi}{3}\right),\ \boldsymbol{n}\sin\left(-\frac{2\pi}{3}\right)\right]\right)^{\frac{1}{2}}$$
$$=\left[\cos\left(-\frac{\pi}{3}\right),\ \boldsymbol{n}\sin\left(-\frac{\pi}{3}\right)\right]=\left[\frac{1}{2},\ -\frac{\sqrt{3}}{2}\boldsymbol{n}\right]$$
$$q^{4\cdot\frac{1}{2}}=q^2=\left[\cos\frac{2\pi}{3},\ \boldsymbol{n}\sin\frac{2\pi}{3}\right]=\left[-\frac{1}{2},\ \frac{\sqrt{3}}{2}\boldsymbol{n}\right],$$

显然 $(q^4)^{\frac{1}{2}}\neq q^{4\cdot\frac{1}{2}}=q^2$.

7.5　四元数与旋转变换

欧拉证明了在三维空间中,一个刚体围绕一个定点作一系列旋转或者单个旋转等价于这个刚体以某个角度 θ,围绕过该定点的某个旋转轴旋转. 本节主要介绍 \mathbb{R}^3 向量旋转变换的四元数表示以及它与旋转矩阵的转换公式.

7.5.1 \mathbb{R}^3向量的旋转变换

设R_θ是\mathbb{R}^3上的旋转变换：向量v以单位向量n为旋转轴旋转θ，v的像为v'，如图7.1所示．本书中规定，从旋转轴正向看，v围绕向量n逆时针旋转θ，θ为正值；顺时针旋转θ，θ为负值．下面根据已知原像v、单位轴向量n和旋转角θ，求像v'的表达式．

如图7.2所示，v可以表示为

$$v = v_\parallel + v_\perp$$

其中v_\parallel为v在n方向上的投影向量；v_\perp为v垂直于n方向上的投影向量，

$$v_\parallel = (v, n)n, \quad v_\perp = v - v_\parallel = v - (v, n)n; \tag{7.5.1}$$

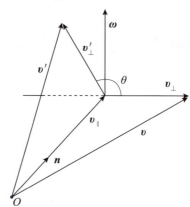

图7.1　　　　　　　　　　　　　　　图7.2

同理，v'可以表示为n方向上的投影向量v'_\parallel和与垂直于n方向上的投影向量v'_\perp的和，即

$$v' = v'_\parallel + v'_\perp$$

由于v'是v围绕向量n旋转θ后的像，所以$v'_\parallel = v_\parallel$，故有

$$v' = v_\parallel + v'_\perp.$$

如果求出v'_\perp，即可通过上式得到v'．

令

$$\omega = n \times v_\perp, \tag{7.5.2}$$

则$\omega \perp n$，$\omega \perp v_\perp$，且$|\omega| = |n||v_\perp|\sin\langle n, v_\perp\rangle = |v_\perp|$．将式（7.5.1）代入式（7.5.2），得

$$\omega = n \times (v - (v, n)n) = n \times v. \tag{7.5.3}$$

于是

$$v'_\perp = \frac{v_\perp}{|v_\perp|}|v'_\perp|\cos\theta + \frac{\omega}{|\omega|}|v'_\perp|\sin\theta$$
$$= v_\perp\cos\theta + \omega\sin\theta \tag{7.5.4}$$

将式（7.5.1）和式（7.5.3）代入式（7.5.4），得

$$v'_\perp = (v - (v, n)n)\cos\theta + (n \times v)\sin\theta.$$

故

$$v' = v_\parallel + v'_\perp$$
$$= (v, n)n + (v - (v, n)n)\cos\theta + (n \times v)\sin\theta \tag{7.5.5}$$

7.5.2 旋转变换的四元数表示

考虑\mathbb{R}^2的向量旋转．平面上的向量$v = (a, b)^T$对应于复数

$$z = a+b\mathrm{i} = r(\cos\varphi + \mathrm{i}\sin\varphi),$$

其中

$$r = \sqrt{a^2+b^2}, \quad \cos\varphi = \frac{a}{\sqrt{a^2+b^2}}, \quad \sin\varphi = \frac{b}{\sqrt{a^2+b^2}}$$

v' 是 v 逆时针旋转 θ 的向量，令单位复数 $z_\theta = \cos\theta + \mathrm{i}\sin\theta$，则

$$\begin{aligned} z' = z_\theta z &= r(\cos\theta + \mathrm{i}\sin\theta)(\cos\varphi + \mathrm{i}\sin\varphi) \\ &= r(\cos(\varphi+\theta) + \mathrm{i}\sin(\varphi+\theta)) \end{aligned}$$

z' 对应的向量就是 v'.

\mathbb{R}^3 的向量 v 可以看作一个纯四元数，是否存在单位四元数表示空间向量绕一个定轴的旋转？设单位四元数

$$q = [\cos\theta, \; \boldsymbol{n}\sin\theta]$$

这里 $\theta \in \mathbb{R}$，$\boldsymbol{n} \in \mathbb{R}^3$，$|\boldsymbol{n}| = 1$.

\mathbb{R}^3 的向量 v，可以看作纯四元数 p，

$$p = [0, \; \boldsymbol{v}],$$

考虑 p 和 q 乘积可能的四种组合，qp，pq，$q^{-1}p$，pq^{-1}：

$$\begin{aligned} qp &= [\cos\theta, \; \boldsymbol{n}\sin\theta][0, \; \boldsymbol{v}] \\ &= [-(\boldsymbol{n}\cdot\boldsymbol{v})\sin\theta, \; \boldsymbol{v}\cos\theta + (\boldsymbol{n}\times\boldsymbol{v})\sin\theta]; \end{aligned}$$

$$\begin{aligned} pq &= [0, \; \boldsymbol{v}][\cos\theta, \; \boldsymbol{n}\sin\theta] \\ &= [-(\boldsymbol{v}\cdot\boldsymbol{n})\sin\theta, \; \boldsymbol{v}\cos\theta + (\boldsymbol{v}\times\boldsymbol{n})\sin\theta]; \end{aligned}$$

由于 $p = -p^*$，$q^{-1} = q^*$，所以

$$q^{-1}p = q^*(-p)^* = (-pq)^* = [(\boldsymbol{v}\cdot\boldsymbol{n})\sin\theta, \; \boldsymbol{v}\cos\theta + (\boldsymbol{v}\times\boldsymbol{n})\cos\theta];$$

$$pq^{-1} = (-p)^*q^* = (-qp)^* = [(\boldsymbol{n}\cdot\boldsymbol{v})\sin\theta, \; \boldsymbol{v}\cos\theta + (\boldsymbol{n}\times\boldsymbol{v})\sin\theta],$$

当 $\boldsymbol{n}\cdot\boldsymbol{v} = 0$ 或 $\theta = k\pi$ 时，qp，pq，$q^{-1}p$，pq^{-1} 是纯虚数，对应一个空间向量. 也就是说，当旋转轴向量与任意向量垂直，或者向量 v 围绕轴向量 \boldsymbol{n} 旋转 $k\pi$ 时，这个四元数才可能表示一个旋转，所以通过一个单位四元数和纯四元数乘积的形式无法实现一般的向量绕轴旋转.

现在计算 qpq^{-1}，

$$\begin{aligned} qpq^{-1} &= [-(\boldsymbol{n}\cdot\boldsymbol{v})\sin\theta, \; \boldsymbol{v}\cos\theta + (\boldsymbol{n}\times\boldsymbol{v})\sin\theta][\cos\theta, \; -\boldsymbol{n}\sin\theta] \\ &= [0, \; \boldsymbol{n}(\boldsymbol{n}\cdot\boldsymbol{v})\sin^2\theta + \boldsymbol{v}\cos^2\theta + (\boldsymbol{n}\times\boldsymbol{v})\sin\theta\cos\theta - (\boldsymbol{v}\times\boldsymbol{n})\sin\theta\cos\theta - (\boldsymbol{n}\times\boldsymbol{v}\times\boldsymbol{n})\sin^2\theta] \\ &= [0, \; \boldsymbol{n}(\boldsymbol{n}\cdot\boldsymbol{v})\sin^2\theta + \boldsymbol{v}\cos^2\theta + (\boldsymbol{n}\times\boldsymbol{v})\sin 2\theta - (\boldsymbol{n}\times\boldsymbol{v}\times\boldsymbol{n})\sin^2\theta] \end{aligned}$$

$$(7.5.6)$$

如图 7.3 所示.

$$\begin{aligned} \boldsymbol{n}\times\boldsymbol{v}\times\boldsymbol{n} &= \boldsymbol{n}\times[(\boldsymbol{v}-(\boldsymbol{v}\cdot\boldsymbol{n})\boldsymbol{n}) + (\boldsymbol{v}\cdot\boldsymbol{n})\boldsymbol{n}]\times\boldsymbol{n} \\ &= \boldsymbol{n}\times(\boldsymbol{v}-(\boldsymbol{v}\cdot\boldsymbol{n})\boldsymbol{n})\times\boldsymbol{n} \\ &= \boldsymbol{v}-(\boldsymbol{v}\cdot\boldsymbol{n})\boldsymbol{n} \end{aligned} \qquad (7.5.7)$$

将式 (7.5.7) 代入式 (7.5.6)，得

$$\begin{aligned} qpq^{-1} &= [0, \; \boldsymbol{n}(\boldsymbol{n}\cdot\boldsymbol{v})\sin^2\theta + \boldsymbol{v}\cos^2\theta + (\boldsymbol{n}\times\boldsymbol{v})\sin 2\theta - (\boldsymbol{v}-(\boldsymbol{v},\boldsymbol{n})\boldsymbol{n})\sin^2\theta] \\ &= [0, \; 2\boldsymbol{n}(\boldsymbol{n}\cdot\boldsymbol{v})\sin^2\theta + \boldsymbol{v}(\cos^2\theta - \sin^2\theta) + (\boldsymbol{n}\times\boldsymbol{v})\sin 2\theta] \\ &= [0, \; (\boldsymbol{n}\cdot\boldsymbol{v})\boldsymbol{n} + (\boldsymbol{v}-(\boldsymbol{n}\cdot\boldsymbol{v})\boldsymbol{n})\cos 2\theta + (\boldsymbol{n}\times\boldsymbol{v})\sin 2\theta] \end{aligned}$$

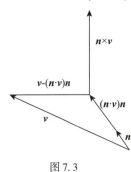

图 7.3

根据式（7.5.5），可知 qpq^{-1} 的向量部分表示向量 \boldsymbol{v} 以单位向量 \boldsymbol{n} 为旋转轴旋转 2θ 的像. 若表示以单位向量 \boldsymbol{n} 为旋转轴旋转 θ 的变换，对 $\boldsymbol{v}\in\mathbb{R}^3$ 令

$$p=[0,\ \boldsymbol{v}],$$

$$q=\left[\cos\frac{\theta}{2},\ \boldsymbol{n}\sin\frac{\theta}{2}\right],$$

则

$$p'=qpq^{-1}$$

p' 的向量部分就是旋转变换作用在 \boldsymbol{v} 上的像.

7.6 四元数与旋转矩阵的转换

7.5 节建立了三维向量空间旋转变换 R_θ 下原像、单位轴向量、旋转角和像的关系，以及旋转变换的四元数表示，本节将推导该旋转变换在 \mathbb{R}^3 的右手系标准正交基下的表示矩阵，并且给出表示旋转的四元数与旋转矩阵之间的转换公式.

7.6.1 旋转变换的矩阵表示

设 $\boldsymbol{e}_1, \boldsymbol{e}_2, \boldsymbol{e}_3$ 是 \mathbb{R}^3 的一组右手系标准正交基，单位轴向量 \boldsymbol{n} 在这组下的坐标为 $(n_1, n_2, n_3)^T$，根据式（7.5.5），可得：

$$\begin{aligned}
\sigma(\boldsymbol{e}_1) &= (\boldsymbol{e}_1, \boldsymbol{n})\boldsymbol{n} + (\boldsymbol{e}_1 - (\boldsymbol{e}_1, \boldsymbol{n})\boldsymbol{n})\cos\theta + (\boldsymbol{n}\times\boldsymbol{e}_1)\sin\theta \\
&= (\boldsymbol{e}_1,\ n_1\boldsymbol{e}_1+n_2\boldsymbol{e}_2+n_3\boldsymbol{e}_3)(n_1\boldsymbol{e}_1+n_2\boldsymbol{e}_2+n_3\boldsymbol{e}_3) + (\boldsymbol{e}_1-(\boldsymbol{e}_1,\ n_1\boldsymbol{e}_1+n_2\boldsymbol{e}_2+n_3\boldsymbol{e}_3)(n_1\boldsymbol{e}_1+n_2\boldsymbol{e}_2+n_3\boldsymbol{e}_3))\cos\theta \\
&\quad + ((n_1\boldsymbol{e}_1+n_2\boldsymbol{e}_2+n_3\boldsymbol{e}_3)\times\boldsymbol{e}_1)\sin\theta \\
&= n_1(n_1\boldsymbol{e}_1+n_2\boldsymbol{e}_2+n_3\boldsymbol{e}_3) + (\boldsymbol{e}_1-n_1(n_1\boldsymbol{e}_1+n_2\boldsymbol{e}_2+n_3\boldsymbol{e}_3))\cos\theta + (n_3\boldsymbol{e}_2-n_2\boldsymbol{e}_3)\sin\theta \\
&= [n_1^2(1-\cos\theta)+\cos\theta]\boldsymbol{e}_1 + [n_1n_2(1-\cos\theta)+n_3\sin\theta]\boldsymbol{e}_2 + [n_1n_3(1-\cos\theta)-n_2\sin\theta]\boldsymbol{e}_3 \\
&= (\boldsymbol{e}_1,\ \boldsymbol{e}_2,\ \boldsymbol{e}_3)\begin{pmatrix} n_1^2(1-\cos\theta)+\cos\theta \\ n_1n_2(1-\cos\theta)+n_3\sin\theta \\ n_1n_3(1-\cos\theta)-n_2\sin\theta \end{pmatrix}
\end{aligned}$$

$$\begin{aligned}
R_\theta(\boldsymbol{e}_2) &= (\boldsymbol{e}_2, \boldsymbol{n})\boldsymbol{n} + (\boldsymbol{e}_2 - (\boldsymbol{e}_2, \boldsymbol{n})\boldsymbol{n})\cos\theta + (\boldsymbol{n}\times\boldsymbol{e}_2)\sin\theta \\
&= (\boldsymbol{e}_2,\ n_1\boldsymbol{e}_1+n_2\boldsymbol{e}_2+n_3\boldsymbol{e}_3)(n_1\boldsymbol{e}_1+n_2\boldsymbol{e}_2+n_3\boldsymbol{e}_3) + (\boldsymbol{e}_2-(\boldsymbol{e}_2,\ n_1\boldsymbol{e}_1+n_2\boldsymbol{e}_2+n_3\boldsymbol{e}_3)(n_1\boldsymbol{e}_1+n_2\boldsymbol{e}_2+n_3\boldsymbol{e}_3))\cos\theta \\
&\quad + ((n_1\boldsymbol{e}_1+n_2\boldsymbol{e}_2+n_3\boldsymbol{e}_3)\times\boldsymbol{e}_2)\sin\theta \\
&= n_2(n_1\boldsymbol{e}_1+n_2\boldsymbol{e}_2+n_3\boldsymbol{e}_3) + (\boldsymbol{e}_2-n_2(n_1\boldsymbol{e}_1+n_2\boldsymbol{e}_2+n_3\boldsymbol{e}_3))\cos\theta + (n_1\boldsymbol{e}_3-n_3\boldsymbol{e}_1)\sin\theta \\
&= [n_1n_2(1-\cos\theta)-n_3\sin\theta]\boldsymbol{e}_1 + [n_2^2(1-\cos\theta)+\cos\theta]\boldsymbol{e}_2 + [n_2n_3(1-\cos\theta)+n_1\sin\theta]\boldsymbol{e}_3 \\
&= (\boldsymbol{e}_1,\ \boldsymbol{e}_2,\ \boldsymbol{e}_3)\begin{pmatrix} n_1n_2(1-\cos\theta)-n_3\sin\theta \\ n_2^2(1-\cos\theta)+\cos\theta \\ n_2n_3(1-\cos\theta)+n_1\sin\theta \end{pmatrix}
\end{aligned}$$

$$\begin{aligned}
R_\theta(\boldsymbol{e}_3) &= (\boldsymbol{e}_3, \boldsymbol{n})\boldsymbol{n} + (\boldsymbol{e}_3 - (\boldsymbol{e}_3, \boldsymbol{n})\boldsymbol{n})\cos\theta + (\boldsymbol{n}\times\boldsymbol{e}_3)\sin\theta \\
&= (\boldsymbol{e}_3,\ n_1\boldsymbol{e}_1+n_2\boldsymbol{e}_2+n_3\boldsymbol{e}_3)(n_1\boldsymbol{e}_1+n_2\boldsymbol{e}_2+n_3\boldsymbol{e}_3) + (\boldsymbol{e}_3-(\boldsymbol{e}_3,\ n_1\boldsymbol{e}_1+n_2\boldsymbol{e}_2+n_3\boldsymbol{e}_3)(n_1\boldsymbol{e}_1+n_2\boldsymbol{e}_2+n_3\boldsymbol{e}_3))\cos\theta \\
&\quad + ((n_1\boldsymbol{e}_1+n_2\boldsymbol{e}_2+n_3\boldsymbol{e}_3)\times\boldsymbol{e}_3)\sin\theta \\
&= n_3(n_1\boldsymbol{e}_1+n_2\boldsymbol{e}_2+n_3\boldsymbol{e}_3) + (\boldsymbol{e}_3-n_3(n_1\boldsymbol{e}_1+n_2\boldsymbol{e}_2+n_3\boldsymbol{e}_3))\cos\theta + (n_2\boldsymbol{e}_1-n_1\boldsymbol{e}_2)\sin\theta \\
&= [n_1n_3(1-\cos\theta)+n_2\sin\theta]\boldsymbol{e}_1 + [n_2n_3(1-\cos\theta)-n_1\sin\theta]\boldsymbol{e}_2 + [n_3^2(1-\cos\theta)+\cos\theta]\boldsymbol{e}_3
\end{aligned}$$

$$= (\boldsymbol{e}_1, \ \boldsymbol{e}_2, \ \boldsymbol{e}_3) \begin{pmatrix} n_1 n_3 (1-\cos\theta) + n_2 \sin\theta \\ n_2 n_3 (1-\cos\theta) - n_1 \sin\theta \\ n_3^2 (1-\cos\theta) + \cos\theta \end{pmatrix}$$

所以旋转变换 σ 在 \boldsymbol{e}_1，\boldsymbol{e}_2，\boldsymbol{e}_3 下的表示矩阵 \boldsymbol{R}_n^θ 为

$$\boldsymbol{R}_n^\theta = \begin{pmatrix} n_1^2 (1-\cos\theta) + \cos\theta & n_1 n_2 (1-\cos\theta) - n_3 \sin\theta & n_1 n_3 (1-\cos\theta) + n_2 \sin\theta \\ n_1 n_2 (1-\cos\theta) + n_3 \sin\theta & n_2^2 (1-\cos\theta) + \cos\theta & n_2 n_3 (1-\cos\theta) - n_1 \sin\theta \\ n_1 n_3 (1-\cos\theta) - n_2 \sin\theta & n_2 n_3 (1-\cos\theta) + n_1 \sin\theta & n_3^2 (1-\cos\theta) + \cos\theta \end{pmatrix}. \qquad (7.6.1)$$

7.6.2 四元数与旋转矩阵

（1）已知表示旋转的四元数，求对应的旋转矩阵．

已知四元数 $q = [a, \ \boldsymbol{v}]$，其中 $\boldsymbol{v} = b\boldsymbol{e}_1 + c\boldsymbol{e}_2 + d\boldsymbol{e}_3$，$|q| = \sqrt{a^2 + b^2 + c^2 + d^2} = 1$，$q$ 可写作如下形式：

$$q = \left(a, \ |\boldsymbol{v}|\frac{\boldsymbol{v}}{|\boldsymbol{v}|}\right) = \left[\cos\frac{\theta}{2}, \ \frac{\boldsymbol{v}}{|\boldsymbol{v}|}\sin\frac{\theta}{2}\right]$$

其中 $|\boldsymbol{v}| = \sqrt{b^2 + c^2 + d^2} = \sqrt{1-a^2}$．

令

$$\cos\theta = 2\cos^2\frac{\theta}{2} - 1 = 2a^2 - 1, \quad \sin\theta = 2\sin\frac{\theta}{2}\cos\frac{\theta}{2} = 2a|\boldsymbol{v}| = 2a\sqrt{1-a^2},$$

$$n_1 = \frac{b}{\sqrt{1-a^2}}, \quad n_2 = \frac{c}{\sqrt{1-a^2}}, \quad n_3 = \frac{d}{\sqrt{1-a^2}}$$

代入式（7.6.1），得

$$n_1^2 (1-\cos\theta) + \cos\theta = 2(a^2+b^2) - 1,$$
$$n_1 n_2 (1-\cos\theta) - n_3 \sin\theta = 2(bc-ad),$$
$$n_1 n_3 (1-\cos\theta) + n_2 \sin\theta = 2(bd+ac),$$
$$n_1 n_2 (1-\cos\theta) + n_3 \sin\theta = 2(bc+ad),$$
$$n_2^2 (1-\cos\theta) + \cos\theta = 2(a^2+c^2) - 1,$$
$$n_2 n_3 (1-\cos\theta) - n_1 \sin\theta = 2(cd-ab),$$
$$n_1 n_3 (1-\cos\theta) - n_2 \sin\theta = 2(bd-ac),$$
$$n_2 n_3 (1-\cos\theta) + n_1 \sin\theta = 2(cd+ab),$$
$$n_3^2 (1-\cos\theta) + \cos\theta = 2(a^2+d^2) - 1,$$

即四元数 q 对应的旋转矩阵 \boldsymbol{R}_n^θ

$$\boldsymbol{R}_n^\theta = \begin{pmatrix} 2(a^2+b^2)-1 & 2(bc-ad) & 2(bd+ac) \\ 2(bc+ad) & 2(a^2+c^2)-1 & 2(cd-ab) \\ 2(bd-ac) & 2(cd+ab) & 2(a^2+d^2)-1 \end{pmatrix}. \qquad (7.6.2)$$

由上式知，单位四元数 q 与 $-q$ 对应相同的旋转矩阵，也就是说单位四元数 q 与 $-q$ 代表相同的旋转．

（2）已知旋转矩阵

$$\boldsymbol{R} = \begin{pmatrix} a_{11} & a_{12} & a_{13} \\ a_{21} & a_{22} & a_{23} \\ a_{31} & a_{32} & a_{33} \end{pmatrix}$$

求四元数 $q = [a, \ b\boldsymbol{e}_1 + c\boldsymbol{e}_2 + d\boldsymbol{e}_3]$。$a, \ b, \ c, \ d$ 由下列四个方法计算得到：

(a) 根据式 (7.6.2)，有

$$a_{11} + a_{22} + a_{33} = 2(a^2 + b^2) + 2(a^2 + c^2) + 2(a^2 + d^2) - 3 = 4a^2 - 1$$

可得

$$a^2 = \pm \frac{\sqrt{a_{11} + a_{22} + a_{33} + 1}}{2}. \tag{7.6.3}$$

若 $a \neq 0$，因为

$$4ab = a_{32} - a_{23}$$
$$4ac = a_{13} - a_{31}$$
$$4ad = a_{21} - a_{12}$$

故

$$b = \frac{a_{32} - a_{23}}{4a}, \quad c = \frac{a_{13} - a_{31}}{4a}, \quad d = \frac{a_{21} - a_{12}}{4a}.$$

通过上述关系式，可以得到两个四元数 q 和 $-q$，它们表示相同的旋转变换，这里取 a 为正值，计算 $b, \ c, \ d$ 的值。

(b) 根据式 (7.6.2)，有

$$a_{11} - a_{22} - a_{33} = 4b^2 - 1$$

可得

$$b = \frac{\sqrt{a_{11} - a_{22} - a_{33} + 1}}{2}. \tag{7.6.4}$$

若 $b \neq 0$，因为

$$4ab = a_{32} - a_{23}$$
$$4bc = a_{21} + a_{12}$$
$$4bd = a_{31} + a_{13}$$

故

$$a = \frac{a_{32} - a_{23}}{4b}, \quad c = \frac{a_{21} + a_{12}}{4b}, \quad d = \frac{a_{31} + a_{13}}{4b}.$$

(c) 根据式 (7.6.2)，有

$$-a_{11} + a_{22} - a_{33} = 4c^2$$

可得

$$c = \frac{\sqrt{-a_{11} + a_{22} - a_{33} + 1}}{2} \tag{7.6.5}$$

若 $c \neq 0$，因为

$$4ac = a_{13} - a_{31}$$
$$4bc = a_{21} + a_{12}$$
$$4cd = a_{32} + a_{23}$$

故

$$a = \frac{a_{13} - a_{31}}{4c}, \quad b = \frac{a_{21} + a_{12}}{4c}, \quad d = \frac{a_{32} + a_{23}}{4c}.$$

(d) 根据式 (7.6.2)，有

$$-a_{11}-a_{22}+a_{33}=4d^2-1$$

可得

$$d=\frac{\sqrt{-a_{11}-a_{22}+a_{33}+1}}{2} \tag{7.6.6}$$

若 $d\neq 0$，有

$$4ad=a_{21}-a_{12}$$
$$4bd=a_{13}+a_{31}$$
$$4cd=a_{23}+a_{32}$$

故

$$a=\frac{a_{21}-a_{12}}{4d}, \quad b=\frac{a_{13}+a_{31}}{4d}, \quad c=\frac{a_{23}+a_{32}}{4d}.$$

为了避免计算误差，具体应用时，根据式（7.6.3）、式（7.6.4）、式（7.6.5）和式（7.6.6）的计算，选择其中最大的值，根据这个值，进行其他值的计算．

习 题

1. 证明：$\forall s, s_1, s_2, a \in \mathbb{R}, \boldsymbol{v} \in \mathbb{R}^3$，有

(1) $[s, 0][a, \boldsymbol{v}] = [a, \boldsymbol{v}][s, 0] = s[a, \boldsymbol{v}]$；

(2) $([s_1, 0]+[s_2, 0])[a, \boldsymbol{v}] = (s_1+s_2)[a, \boldsymbol{v}] = s_1[a, \boldsymbol{v}]+s_2[a, \boldsymbol{v}]$．

2. 设 $\{\boldsymbol{e}_1, \boldsymbol{e}_2, \boldsymbol{e}_3\}$ 是 \mathbb{R}^3 的一组右手系标准正交基，计算下列四元数的乘积：

(1) $[1, \boldsymbol{e}_1+2\boldsymbol{e}_2-\boldsymbol{e}_3][2, -1\boldsymbol{e}_1+3\boldsymbol{e}_2-2\boldsymbol{e}_2]$；

(2) $[3, 2\boldsymbol{e}_1-\boldsymbol{e}_2+\boldsymbol{e}_3][0, \boldsymbol{e}_1+\boldsymbol{e}_2][3, -2\boldsymbol{e}_1+\boldsymbol{e}_2-\boldsymbol{e}_3]$．

3. 求四元数 $q=[3, 2\boldsymbol{e}_1-2\boldsymbol{e}_2+\boldsymbol{e}_3]$ 的逆四元数 q^{-1}．

4. 已知单位四元数

$$q=\left[0, \frac{\sqrt{3}}{3}\boldsymbol{e}_1+\frac{2}{3}\boldsymbol{e}_2+\frac{\sqrt{2}}{3}\boldsymbol{e}_3\right],$$

求 $\log q$．

5. 证明：设 q_1, q_2 为两个四元数，$q_1 \cdot q_2 = S(q_1 q_2^*) = S(q_1^* q_2)$，其中 $S(q)$ 表示取四元数 q 的数量部分．

6. 利用 MATLAB 编写函数，分别实现：

(1) 四元数到旋转矩阵的转换；

(2) 旋转矩阵到四元数的转换．

第 8 章 插值方法

插值方法是指在离散数据的基础上插补简单连续函数的方法来近似不便于处理或计算的真实函数，插值得到的连续函数通过全部给定的数据点．插值法在给定的范围内具有较好的近似效果，具有一定的平滑性，并且易于计算．

在影视领域，插值方法应用广泛．例如在影视制作流程的色彩管理系统中，考虑到实时性，我们不可能精确计算每个颜色的映射值，最常采用的方式是使用 LUT（look up table）完成色彩映射，当色彩不在 LUT 表中，需要基于 LUT 利用插值方法进行计算，得到映射后的色彩．动画制作中的角色动作，通常通过设置关键帧的方式完成，这些关键帧之间角色的动作也是通过插值的方式来完成的，插值的方式影响最后的动画效果．

本章主要介绍一元线性插值和非线性插值，二元双线性插值和三元三线性插值．通过第 7 章讨论，我们知道四元数可以表示三维空间的刚体绕轴旋转，若给定表示两个刚体旋转的四元数，如何通过插值得到两个表示旋转的四元数之间的四元数？在本章的最后一部分将给出两种四元数的插值方法．

8.1 一元插值方法

已知插值节点 $x_i(i=0, 1, \cdots, n)$ 和对应插值节点上的函数值 y_0, y_1, \cdots, y_n．若通过 n 次多项式函数

$$p_n(x) = a_0 + a_1 x + a_2 x^2 + \cdots + a_n x^n$$

近似真实函数 $f(x)$，其中 a_0, a_1, \cdots, a_n 为待定系数，满足

$$p_n(x_i) = y_i \ (i=1, 2, \cdots, n)$$

即

$$\begin{cases} a_0 + a_1 x_0 + a_2 x_0^2 + \cdots + a_n x_0^n = y_0 \\ a_0 + a_1 x_1 + a_2 x_1^2 + \cdots + a_n x_1^n = y_1 \\ \quad \vdots \\ a_0 + a_1 x_n + a_2 x_n^2 + \cdots + a_n x_n^n = y_n \end{cases} \tag{8.1.1}$$

方程（8.1.1）的系数行列式为

$$|A| = \begin{vmatrix} 1 & x_0 & x_0^2 & \cdots & x_0^n \\ 1 & x_1 & x_1^2 & \cdots & x_1^n \\ \vdots & \vdots & \vdots & \vdots & \vdots \\ 1 & x_n & x_n^2 & \cdots & x_n^n \end{vmatrix}$$

$|A|$是范德蒙行列式，由于各节点x_i互异，因此$|A| \neq 0$，方程（8.1.1）有唯一解a_0，a_1，a_2，\cdots，a_n，所以存在唯一过节点x_i的n次插值多项式.

以上求解插值函数的方法称为待定系数法，它是常用的一种插值计算方法. 其核心方法为根据已知条件，建立关于待定系数的方程组，通过求解线性方程组，求解待定系数.

一般变量值离节点越近，利用插值函数计算的值与真实值的误差越小.

8.1.1 拉格朗日插值法

拉格朗日多项式与待定系数法不同，无须求解线性方程组，只要已知节点及其对应的函数值，即可直接写出这种形式的插值多项式.

已知函数$y=f(x)$的节点x_0，x_1及其对应的函数值y_0，y_1，求满足条件的线性插值函数. 根据方程（8.1.1）可知存在唯一的线性插值函数满足已知条件. 从几何上看，过平面上两点(x_0, y_0)，(x_1, y_1)唯一确定一条直线.

设这个线性函数为

$$I(x) = a_1 x + a_0 \tag{8.1.2}$$

满足

$$\begin{cases} a_1 x_0 + a_0 = y_0 \\ a_1 x_1 + a_0 = y_1 \end{cases}$$

由克拉默规则得

$$a_0 = \frac{x_1 y_0 - x_0 y_1}{x_1 - x_0}$$

$$a_1 = \frac{y_1 - y_0}{x_1 - x_0}$$

代入式（8.1.2）

$$I(x) = \frac{y_1 - y_0}{x_1 - x_0} x + \frac{x_1 y_0 - x_0 y_1}{x_1 - x_0} = \frac{x - x_1}{x_0 - x_1} y_0 + \frac{x - x_0}{x_1 - x_0} y_1$$

令

$$l_0 = \frac{x - x_1}{x_0 - x_1}, \quad l_1 = \frac{x - x_0}{x_1 - x_0}$$

易得

$$l_0(x_0) = 1, \quad l_0(x_1) = 0$$
$$l_1(x_0) = 0, \quad l_1(x_1) = 1$$

称$l_0(x)$，$l_1(x)$为线性插值基函数.

若已知函数$y=f(x)$的节点x_0，x_1，x_2和对应的函数值y_0，y_1，y_2，可以唯一确定一个二次插值函数，设这个二次函数为$I_2(x)$，可以构造类似线性插值基函数的二次插值基函数$l_0(x)$，$l_1(x)$，$l_2(x)$，使得

$$l_0(x_0)=1,\ l_0(x_1)=0,\ l_0(x_2)=0,$$
$$l_1(x_0)=0,\ l_1(x_1)=1,\ l_1(x_2)=0,$$
$$l_2(x_0)=1,\ l_2(x_1)=0,\ l_2(x_2)=1,$$

其中

$$l_0 = \frac{(x-x_1)(x-x_2)}{(x_0-x_1)(x_0-x_2)}$$

$$l_1 = \frac{(x-x_0)(x-x_2)}{(x_1-x_0)(x_1-x_2)}$$

$$l_2 = \frac{(x-x_0)(x-x_1)}{(x_2-x_0)(x_2-x_1)}$$

于是

$$I_2(x) = l_0 y_0 + l_1 y_1 + l_2 y_2.$$

同样地，若已知函数 $y=f(x)$ 节点 $x_i(i=0,1,2,\cdots,n)$ 和对应的函数值 $y_i(i=0,1,\cdots,n)$，求 n 次插值函数 $I_n(x)$。可以构造插值函数基函数 $l_0,\ l_1,\ \cdots,\ l_n$，使得

$$l_i(x_j) = \begin{cases} 0, & i \neq j \\ 1, & i = j \end{cases}$$

其中

$$l_0 = \frac{(x-x_1)(x-x_2)\cdots(x-x_n)}{(x_0-x_1)(x_0-x_2)\cdots(x_0-x_n)}$$

$$l_1 = \frac{(x-x_0)(x-x_2)(x-x_3)\cdots(x-x_n)}{(x_1-x_0)(x_1-x_2)(x_1-x_3)\cdots(x_1-x_n)}$$

$$l_i = \frac{(x-x_0)(x-x_1)\cdots(x-x_{i-1})(x-x_{i+1})\cdots(x-x_n)}{(x_i-x_0)(x_i-x_1)\cdots(x_i-x_{i-1})(x_i-x_{i+1})\cdots(x_i-x_n)}$$

$$(i=2,\cdots,n)$$

于是

$$I_n(x) = l_0 y_0 + l_1 y_1 + \cdots + l_n y_n.$$

利用上述方法构造插值基函数，求得插值函数的方法，称为拉格朗日插值方法。

通过上述推导，可发现如果增加新的节点值，需要构造更高阶（高次多项式）的插值函数，并且在求解高阶插值函数时，之前构造的低阶的插值函数结果无法利用，插值基函数需要重新计算，造成计算资源的浪费，可以采用牛顿插值法解决。

例 8.1.1 已知被插值函数 $y=e^x$，插值节点和对应的函数值见表 8.1.

表 8.1 函数值

x	-0.2	0.5	1	1.7	3.5	3.8
y	0.82	1.65	2.72	5.47	33.12	44.70

利用节点 $x_1=-0.2$，$x_2=1$，$x_3=1.7$，$x_4=3.5$ 拉格朗日插值方法构造三次多项式，计算 $x=0.5$ 和 $x=3.8$ 的近似值和绝对误差。

解 利用节点 $x_1=-0.2$, $x_2=1$, $x_3=1.7$, $x_4=3.5$ 构造拉格朗日插值基函数：

$$l_0 = \frac{(x-1)(x-1.7)(x-3.5)}{(-0.2-1)(-0.2-1.7)(-0.2-3.5)} = -\frac{(x-1)(x-1.7)(x-3.5)}{8.436}$$

$$l_1 = \frac{(x+0.2)(x-1.7)(x-3.5)}{(1+0.2)(1-1.7)(1-3.5)} = \frac{(x+0.2)(x-1.7)(x-3.5)}{2.1}$$

$$l_2 = \frac{(x+0.2)(x-1)(x-3.5)}{(1.7+0.2)(1.7-1)(1.7-3.5)} = -\frac{(x+0.2)(x-1)(x-3.5)}{2.394}$$

$$l_3 = \frac{(x+0.2)(x-1)(x-1.7)}{(3.5+0.2)(3.5-1)(3.5-1.7)} = \frac{(x+0.2)(x-1)(x-1.7)}{16.65}$$

$y = e^x$ 的近似插值三次多项式为

$$I_3(x) = -\frac{(x-1)(x-1.7)(x-3.5)}{8.436} \times 0.82 + \frac{(x+0.2)(x-1.7)(x-3.5)}{2.1} \times 2.72$$

$$-\frac{(x+0.2)(x-1)(x-3.5)}{2.394} \times 5.47 + \frac{(x+0.2)(x-1)(x-1.7)}{16.65} \times 33.12,$$

将 $x=0.5$ 和 $x=3.8$ 分别代入上式得

$$I_3(0.5) = 1.8753,$$

$$I_3(3.8) = 42.2011,$$

真实值与近似值的误差分别为

$$|e^{0.5} - I_3(0.5)| = |1.65 - 1.8753| = 0.2266,$$

$$|e^{3.8} - I_3(3.8)| = |44.70 - 42.2011| = 2.4989.$$

8.1.2 牛顿插值法

与拉格朗日插值方法构造条件相同，牛顿插值法利用插值节点及其对应的函数值构造原函数的近似函数，但相对于拉格朗日方法，牛顿插值法具有承袭性优势，当增加节点时，可以利用之前的计算结果，降低运算量．

牛顿插值法以插商为基础，构造多项式插值函数．首先给出插商的定义．

定义 8.1.1 已知函数 $f(x)$，在插值节点 x_0, x_1, \cdots, x_n 上的函数值分别为 $f(x_0), f(x_1), \cdots, f(x_n)$．用 $f[x_0, x_1, \cdots, x_k]$ 表示 $f(x)$ 关于节点 x_0, x_1, \cdots, x_n 的 k 阶插商，

$$f[x_0, x_1, \cdots, x_k] = \frac{f[x_1, x_2, \cdots, x_k] - f[x_0, x_2, \cdots, x_{k-1}]}{x_k - x_0}$$

其中 $f(x)$ 关于节点 x_i 的 0 阶插商定义为在该点的函数值 $f(x_i)$．

插商具有如下性质．

(1) 对于 $k=0, 1, \cdots, n$，

$$f[x_0, x_1, \cdots, x_k] = \sum_{i=0}^{k} \frac{f(x_i)}{(x_i - x_0)(x_i - x_1) \cdots (x_i - x_{i-1})(x_i - x_{i+1}) \cdots (x_i - x_k)}$$

证明：利用数学归纳法证明．

当 $k=0$ 时，$f[x_0] = f(x_0)$，结论成立．

假设 $k=n-1$ 时，结论成立．

当 $k=n$ 时，根据假设

$$f[x_0, x_1, \cdots, x_n] = \frac{f[x_1, x_2, \cdots, x_n] - f[x_0, x_1, \cdots, x_{n-1}]}{x_n - x_0}$$

$$= \frac{1}{x_n - x_0} \left(\sum_{i=1}^{n} \frac{f(x_i)}{(x_i - x_1) \cdots (x_i - x_{i-1})(x_i - x_{i+1}) \cdots (x_i - x_n)} \right.$$

$$\left. - \sum_{i=0}^{n-1} \frac{f(x_i)}{(x_i - x_0)(x_i - x_1) \cdots (x_i - x_{i-1})(x_i - x_{i+1}) \cdots (x_i - x_{n-1})} \right)$$

$$= \frac{1}{x_n - x_0} \frac{-f(x_0)}{(x_0 - x_1)(x_0 - x_2) \cdots (x_0 - x_{i-1})(x_0 - x_{i+1}) \cdots (x_0 - x_{n-1})}$$

$$+ \frac{1}{x_n - x_0} \sum_{i=1}^{n-1} \frac{f(x_i)}{(x_i - x_1) \cdots (x_i - x_{i-1})(x_i - x_{i+1}) \cdots (x_i - x_{n-1})} \left(\frac{1}{x_i - x_n} - \frac{1}{x_i - x_0} \right)$$

$$+ \frac{1}{x_n - x_0} \frac{f(x_n)}{(x_n - x_1)(x_n - x_2) \cdots (x_n - x_{i-1})(x_n - x_{i+1}) \cdots (x_n - x_{n-1})}$$

$$= \sum_{i=0}^{n} \frac{f(x_i)}{(x_i - x_0)(x_i - x_1) \cdots (x_i - x_{i-1})(x_i - x_{i+1}) \cdots (x_i - x_n)}$$

（2）$f[x_0, x_1, \cdots, x_k]$ 与节点顺序无关，即

$$f[x_0, x_1, \cdots, x_n] = f[x_{i0}, x_{i1}, \cdots, x_{in}]$$

其中 $i0, i1, \cdots, in$ 是 $0, 1, \cdots, n$ 的任意一个排列.

证明：由性质（1）可知性质（2）成立.

已知函数 $f(x)$ 在插值节点 x_0, x_1, \cdots, x_n 上的函数值分别为 $f(x_0), f(x_1), \cdots, f(x_n)$. 根据定义，可得 $f(x)$ 在 x_0 处的一阶微商

$$f[x_0, x_1] = \frac{f(x_1) - f(x_0)}{x_1 - x_0}$$

在 x_0 处的二阶微商

$$f(x_0, x_1, x_2) = \frac{f[x_1, x_2] - f[x_1, x_0]}{x_2 - x_0}$$

$$= \frac{\frac{f(x_2) - f(x_1)}{x_2 - x_1} - \frac{f(x_1) - f(x_0)}{x_1 - x_0}}{x_2 - x_0}$$

当增加插值节点，需要进行更高一阶微商，计算函数 $f(x)$ 在 x_0 的 n 微商，在 x_0 的 $n-1$ 阶微商可保留利用，避免重复计算，提高计算效率.

现在介绍用牛顿插值法构造线性插值多项式.

1. 线性牛顿插值函数

若已知 $f(x)$ 的节点 x_0, x_1 的函数值 y_0, y_1，由这两个节点确定唯一个线性插值函数 $I(x)$，

$$I(x) = \frac{y_1 - y_0}{x_1 - x_0} x + \frac{x_1 y_0 - x_0 y_1}{x_1 - x_0} = \frac{x - x_1}{x_0 - x_1} y_0 + \frac{x - x_0}{x_1 - x_0} y_1$$

对 $I(x)$ 进行变换得

$$I(x) = \frac{x - x_1}{x_0 - x_1} y_0 + \frac{x - x_0}{x_1 - x_0} y_1$$

$$= \frac{x_1 - x_0 + x_0 - x}{x_1 - x_0} y_0 + \frac{x - x_0}{x_1 - x_0} y_1$$

$$= y_0 + \frac{y_1 - y_0}{x_1 - x_0} (x - x_0)$$

由于

$$f[x_0]=f(x_0)=y_0, \quad f[x_0,x_1]=\frac{y_1-y_0}{x_1-x_0}$$

所以，线性牛顿插值函数形式为

$$N_1(x)=f[x_0]+f[x_0,x_1](x-x_0)$$

2. 二次牛顿插值函数

若已知$f(x)$在节点x_0，x_1，x_2的函数值y_0，y_1，y_2，由方程（8.1.1）知，这三个节点唯一确定一个二次函数，由二次拉格朗日插值函数公式得

$$I_2(x_0,x_1,x_2)=\frac{(x-x_1)(x-x_2)}{(x_0-x_1)(x_0-x_2)}y_0+\frac{(x-x_0)(x-x_2)}{(x_1-x_0)(x_1-x_2)}y_1+\frac{(x-x_0)(x-x_1)}{(x_2-x_0)(x_2-x_1)}y_2 \quad (8.1.3)$$

对$I_2(x_0,x_1,x_2)$进行变换

$$\frac{(x-x_1)(x-x_2)}{(x_0-x_1)(x_0-x_2)}y_0=\frac{(x-x_0+x_0-x_1)(x-x_0+x_0-x_2)}{(x_0-x_1)(x_0-x_2)}y_0$$

$$=\frac{(x-x_0)^2}{(x_0-x_1)(x_0-x_2)}y_0+\frac{(x-x_0)(x_0-x_2)}{(x_0-x_1)(x_0-x_2)}y_0+\frac{(x_0-x_1)(x-x_0)}{(x_0-x_1)(x_0-x_2)}y_0+y_0$$

$$=\frac{(x-x_0)(x-x_1)}{(x_0-x_1)(x_0-x_2)}y_0+\frac{x-x_0}{x_0-x_1}y_0+y_0$$

(8.1.4)

$$\frac{(x-x_0)(x-x_2)}{(x_1-x_0)(x_1-x_2)}y_1=\frac{(x-x_0)(x-x_1+x_1-x_2)}{(x_1-x_0)(x_1-x_2)}y_1$$

$$=\frac{(x-x_0)(x-x_1)}{(x_1-x_0)(x_1-x_2)}y_1+\frac{x-x_0}{x_1-x_0}y_1$$

(8.1.5)

将式（8.1.4）和式（8.1.5）代入式（8.1.3）得

$$I_2(x)=y_0+\frac{y_1-y_0}{x_1-x_0}(x-x_0)+\frac{(x-x_0)(x-x_1)}{x_2-x_0}\left(\frac{y_2-y_1}{x_2-x_1}-\frac{y_1-y_0}{x_1-x_0}\right)$$

$$=y_0+f[x_1,x_0](x-x_0)+(x-x_0)(x-x_1)\frac{f[x_1,x_2]-f[x_1,x_0]}{x_2-x_0}$$

$$=y_0+f[x_1,x_0](x-x_0)+f[x_0,x_1,x_2](x-x_0)(x-x_1),$$

所以，二次牛顿插值函数为

$$N_2(x)=y_0+f[x_1,x_0](x-x_0)+f[x_0,x_1,x_2](x-x_0)(x-x_1)$$

3. n次牛顿插值函数

定理8.1.1 已知互异节点x_0，x_1，\cdots，x_n与其对应的函数值y_0，y_1，\cdots，y_n，若

$$p_n(x)=b_0+b_1(x-x_0)+b_2(x-x_0)(x-x_1)+\cdots+b_n(x-x_0)(x-x_1)\cdots(x-x_{n-1}),$$

则存在唯一的一组系数b_0，b_1，\cdots，b_n，使得

$$p_n(x_i)=y_i, \quad i=0,1,\cdots,n$$

并且

$$b_i=f[x_0,x_1,\cdots,x_i].$$

证明：（i）先证唯一性.

令$\boldsymbol{\beta}=(b_0,b_1,\cdots,b_n)^{\mathrm{T}}$，$\boldsymbol{y}=(y_0,y_1,\cdots,y_n)^{\mathrm{T}}$，

$$A = \begin{pmatrix} 1 & 0 & 0 & \cdots & 0 \\ 1 & x_1-x_0 & 0 & \cdots & 0 \\ 1 & x_2-x_0 & (x_2-x_0)(x_2-x_1) & \cdots & 0 \\ \vdots & \vdots & \vdots & \ddots & 0 \\ 1 & x_n-x_0 & (x_n-x_0)(x_n-x_1) & \cdots & (x_n-x_0)(x_n-x_1)\cdots(x_n-x_{n-1}) \end{pmatrix}$$

由已知条件知

$$A\boldsymbol{\beta} = y$$

因为 x_i 互异，所以 $\det(A) \neq 0$，故上述方程有唯一解，即 $\boldsymbol{\beta}$ 唯一．

(ii) 现证明 $b_i = f[x_0, x_1, \cdots, x_i]$．只需证明

$$y_n - p_{n-1}(x_n) = f[x_0, x_1, \cdots, x_n](x_n-x_0)(x_n-x_1)\cdots(x_n-x_{n-1}).$$

用数学归纳法证明．

当 $n=1$，根据线性牛顿插值公式，$y_1 - f(x_0) = f[x_0, x_1](x_1-x_0)$，结论成立．

假设 $n-1$ 时结论也成立．即对于 n 个互异节点 $x_{i1}, x_{i2}, \cdots, x_{in}$ 和对应的函数值 $y_{i1}, y_{i2}, \cdots, y_{in}$，存在唯一的 $n-1$ 阶多项式

$$p_{n-1}(x) = b_0 + b_1(x-x_{i1}) + b_2(x-x_{i1})(x-x_{i2}) + \cdots + b_{n-1}(x-x_{i1})(x-x_{i2})\cdots(x-x_{in}),$$

满足

$$p_{n-1}(x_{ik}) = y_{ik}, \quad k=0, 1, \cdots, n-1,$$

其中

$$b_k = f[x_{i1}, x_{i2}, \cdots, x_{i(k+1)}].$$

(iii) 现证明结论对 n 成立．

$$\begin{aligned}
& f[x_0, x_1, \cdots, x_n](x_n-x_0)(x_n-x_1)\cdots(x_n-x_{n-1}) \\
&= \frac{f[x_1, x_2, \cdots, x_n] - f[x_0, x_1, \cdots, x_{n-1}]}{x_n-x_0}(x_n-x_0)(x_n-x_1)\cdots(x_n-x_{n-1}) \\
&= (f[x_1, x_2, \cdots, x_n] - f[x_0, x_1, \cdots, x_{n-1}])(x_n-x_1)\cdots(x_n-x_{n-1}) \\
&= f[x_1, x_2, \cdots, x_n](x_n-x_1)\cdots(x_n-x_{n-1}) \\
& \quad - f[x_0, x_1, \cdots, x_{n-1}](x_n-x_1)\cdots(x_n-x_{n-1})
\end{aligned} \tag{1}$$

设 $q_{n-1}(x)$ 是 $n-1$ 次多项式：

$$q_{n-1}(x) = f(x_1) + f[x_1, x_2](x-x_1) + \cdots + f[x_1, x_2, \cdots, x_n](x-x_1)(x-x_2)\cdots(x-x_{n-1})$$

根据假设知 $y_n = q_{n-1}(x_n)$，故

$$f[x_1, x_2, \cdots, x_n](x_n-x_1)\cdots(x_n-x_{n-1}) = y_n - q_{n-2}(x_n)$$

将上式代入式 (1)，

$$\begin{aligned}
& f[x_0, x_1, \cdots, x_n](x_n-x_0)(x_n-x_1)\cdots(x_n-x_{n-1}) \\
&= y_n - q_{n-2}(x_n) - f[x_0, x_1, \cdots, x_{n-1}](x_n-x_1)\cdots(x_n-x_{n-1}) \\
&= y_n - (q_{n-2}(x_n) + f[x_0, x_1, \cdots, x_{n-1}](x_n-x_1)\cdots(x_n-x_{n-1})).
\end{aligned}$$

(iv) 现证 $p_{n-1}(x) = q_{n-2}(x) + f[x_0, x_1, \cdots, x_{n-1}](x-x_1)\cdots(x-x_{n-1})$．

令 $h(x) = q_{n-2}(x) + f[x_0, x_1, \cdots, x_{n-1}](x-x_1)\cdots(x-x_{n-1})$，

显然

$$h(x_i) = y_i, \quad i=1, 2, \cdots, n-1,$$

根据插商的性质（2），
$$h(x_0) = q_{n-2}(x_0) + f[x_0, x_1, \cdots, x_{n-1}](x_0-x_1)\cdots(x_0-x_{n-1})$$
$$= q_{n-2}(x_0) + f[x_1, x_2, \cdots, x_{n-1}, x_0](x_0-x_1)\cdots(x_0-x_{n-1}) \quad (2)$$

令
$$g(x) = f(x_1) + f[x_1, x_2](x-x_1) + \cdots + f[x_1, x_2, \cdots, x_{n-1}, x_0](x-x_1)(x-x_2)\cdots(x-x_{n-1}),$$

则
$$g(x) = q_{n-2}(x) + f[x_1, x_2, \cdots, x_{n-1}, x_0](x-x_1)(x-x_2)\cdots(x-x_{n-1})$$

根据假设知 $g(x_0) = y_0$，因此
$$f[x_1, x_2, \cdots, x_{n-1}, x_0](x_0-x_1)\cdots(x_0-x_{n-1}) = y_0 - q_{n-2}(x_0),$$

将上式代入式（2）得
$$h(x_0) = q_{n-2}(x_0) + y_0 - q_{n-2}(x_0) = y_0$$

所以，$h(x)$ 是过 (x_0, y_0)，(x_1, y_1)，(x_2, y_2)，\cdots，(x_{n-1}, y_{n-1}) 的 $n-1$ 次多项式曲线，由插值曲线的唯一性知
$$h(x) = p_{n-1}(x),$$

所以
$$h(x_n) = p_{n-1}(x_n)$$

故
$$f[x_0, x_1, \cdots, x_n](x_n-x_0)(x_n-x_1)\cdots(x_n-x_{n-1}) = y_n - p_{n-1}(x_n)$$

又由（i）知，满足已知条件的系数 b_0，b_1，\cdots，b_n 是唯一的，所以有
$$b_i = f[x_0, x_1, \cdots, x_i]$$

称
$$N_n(x) = f(x_0) + f[x_0, x_1](x-x_0) + \cdots + f[x_0, x_1, \cdots, x_n](x-x_0)(x-x_1)\cdots(x-x_{n-1})$$
是 n 次牛顿插值函数.

8.1.3 分段线性插值

高次多项式插值虽然在节点处的值是精确的，但是在非节点处的近似值误差可能非常大；另外，在工程问题中，3 次以上的插值高次多项式用得并不多，如果已知 n 个节点和对应的函数值，一般使用分段低次插值法.

已知插值节点 x_0，x_1，\cdots，x_n 和对应的函数值 y_0，y_1，\cdots，y_n，每两个节点之间使用拉格朗日线性插值方法构造分段线性函数（见图 8.1）：

$$L(x) = \begin{cases} \dfrac{x-x_1}{x_0-x_1}y_0 + \dfrac{x-x_0}{x_1-x_0}y_1, & x \in [x_0, x_1] \\[2mm] \dfrac{x-x_2}{x_1-x_2}y_1 + \dfrac{x-x_1}{x_2-x_1}y_2, & x \in [x_1, x_2] \\[2mm] \quad\vdots & \vdots \\[2mm] \dfrac{x-x_n}{x_{n-1}-x_n}y_{n-1} + \dfrac{x-x_{n-1}}{x_n-x_{n-1}}y_n, & x \in [x_{n-1}, x_n] \end{cases}$$

图 8.1

分段线性插值函数计算简单,通过构造过程易知,在插值节点处 $L(x)$ 连续,但是分段线性插值函数在插值节点处可能不光滑,也就是说在插值节点处,它的一阶导数不连续。为了解决这个问题,可以对插值函数在节点处加入光滑性条件,构造更高阶的插值函数。

8.1.4 分段 3 次厄尔米特插值

若已知节点 x_0, x_1, x_2 处的函数值 y_0, y_1, y_2 和一阶导数值 y'_0, y'_1, y'_2,在插值区间 $[x_0, x_1]$ 上,可以构造一个三次插值多项式函数:

$$H_1(x) = a_0 + a_1 x + a_2 x^2 + a_3 x^3$$

易得

$$H'_1(x) = a_1 + 2a_2 x + 3a_3 x^2$$

其中 a_0, a_1, a_2, a_3 为待定多项式系数,需要满足:

$$H_1(x_0) = y_0, \ H_1(x_1) = y_1, \ H'_1(x_0) = y'_0, \ H'_1(x_1) = y'_1$$

即

$$\begin{cases} a_0 + a_1 x_0 + a_2 x_0^2 + a_3 x_0^3 = y_0 \\ a_0 + a_1 x_1 + a_2 x_1^2 + a_3 x_1^3 = y_1 \\ a_1 + 2a_2 x_0 + 3a_3 x_0^2 = y'_0 \\ a_1 + 2a_2 x_1 + 3a_3 x_1^2 = y'_1 \end{cases}$$

通过求解上述线性方程组可得系数 a_0, a_1, a_2, a_3。

同理,根据已知条件可以得插值区间 $[x_1, x_2]$ 上的三次插值多项式:

$$H_2(x) = b_0 + b_1 x + b_2 x^2 + b_3 x^3$$

其中 b_0, b_1, b_2, b_3 满足线性方程组:

$$\begin{cases} b_0 + b_1 x_1 + b_2 x_1^2 + b_3 x_1^3 = y_1 \\ b_0 + b_2 x_2 + b_2 x_2^2 + b_3 x_2^3 = y_2 \\ b_1 + 2b_2 x_1 + 3b_3 x_1^2 = y'_1 \\ b_1 + 2b_2 x_2 + 3b_3 x_2^2 = y'_2 \end{cases}$$

由构造方法易知,在插值节点 x_1 处,

$$H_1(x_1) = H_2(x_1), \ H'_1(x_1) = H'_2(x_1).$$

若已知插值区间 $[x_{i-1}, x_i]$ 上 x_{i-1}, x_i 的函数值 y_{i-1}, y_i 和一阶导数值 y'_{i-1}, y'_i,由上述讨论,通过求

解满足已知条件的线性方程组,整理可得三次插值多项式:

$$H_i(x) = \left(1+2\frac{x-x_{i-1}}{x_i-x_{i-1}}\right)\left(\frac{x-x_i^2}{x_{i-1}-x_i}\right)y_{i-1} + \left(1+2\frac{x-x_i}{x_{i-1}-x_i}\right)\left(\frac{x-x_{i-1}^2}{x_i-x_{i-1}}\right)y_i$$
$$+ (x-x_{i-1})\left(\frac{x-x_i^2}{x_{i-1}-x_i}\right)y'_{i-1} + (x-x_i)\left(\frac{x-x_{i-1}^2}{x_i-x_{i-1}}\right)y'_i \quad (8.1.6)$$

称式(8.1.6)为3次厄尔米特多项式。将各插值区间的3次厄尔米特多项式连接起来,即可实现整个插值区间的分段3次厄尔米特多项式插值。

8.1.5 分段3次样条插值

通过以上讨论,可以知道分段线性插值在节点处具有连续性,但是不光滑,3次厄尔米特插值函数在节点处具有一定的光滑性,但是需要给出节点处的一阶导数值。如果节点处的一阶导数未知,但是又要求插值函数在节点处具有一定的光滑性,可以利用样条插值函数根据节点信息构造低次多项式函数。

样条最初是指绘图人员将一系列指定点连接成一条顺滑曲线时,采用的具有弹性的细木或者钢条。由样条连接各指定点构成的曲线在连接处具有连续的曲率。在计算机科学的计算机辅助设计和计算机图形学中,样条通常指分段定义的多项式参数曲线。

定义 8.1.2 已知节点x_0, x_1, …, x_n及其对应函数值y_0, y_1, …, y_n, 且

$$x_0 \leqslant x_1 \leqslant \cdots \leqslant x_n.$$

若在每个插值子区间$[x_{i-1}, x_i]$上,插值函数$S(x)$的最高次数都不超过3; $S(x)$, $S'(x)$, $S''(x)$在$[x_0, x_n]$上都连续,则称$S(x)$是**3次样条函数**。若3次样条函数$S(x)$满足$S(x_i)=y_i$, 称$S(x)$为3次样条插值函数。

下面给出3次样条插值函数的构造方法。

设插值点x_{i-1}, x_i, x_{i+1}确定的两个插值子区间$[x_{i-1}, x_i]$, $[x_i, x_{i+1}]$上的两个3次样条插值函数为$S_i(x)$和$S_{i+1}(x)$, 其中

$$S_i(x) = a_i + b_i x + c_i x^2 + d_i x^3$$
$$S_{i+1}(x) = a_{i+1} + b_{i+1} x + c_{i+1} x^2 + d_{i+1} x^3$$

a_i, b_i, c_i, d_i和a_{i+1}, b_{i+1}, c_{i+1}, d_{i+1}是待定系数,满足

$$S_i(x_{i-1}) = y_{i-1}, \ S_i(x_i) = y_i, \ S_{i+1}(x_i) = y_i, \ S_{i+1}(x_{i+1}) = y_{i+1}$$
$$S'_i(x_i) = S'_{i+1}(x_i), \ S''_i(x_i) = S''_{i+1}(x_i).$$

根据上述讨论,在插值区间$[x_0, x_n]$上, 每个中间节点x_1, x_2, …, x_{n-1}都需要满足4个已知条件,即4个方程,共有$4(n-1)$个方程,两端节点x_0, x_n满足

$$S_1(x_0) = y_0, \ S_n(x_n) = y_n.$$

分段3次样条插值函数在$[x_0, x_n]$上共4n个待定系数,$4n-2$个线性方程,还需要补充两个方程,即两个边界条件,才可以唯一确定这些系数。

补充边界条件通常分为三类:

(1) 一阶导数条件:

$$\begin{cases} S'_1(x_0) = y'_0 \\ S'_n(x_n) = y'_n \end{cases}$$

(2)二阶导数条件:

$$\begin{cases} S''_1(x_0) = y''_0 \\ S''_n(x_n) = y''_n \end{cases}$$

(3)周期边界条件:

$$\begin{cases} S'_1(x_0) = S'_n(x_n) \\ S''_1(x_0) = S''_n(x_n) \end{cases}$$

构造 n 个节点的分段3次样条插值函数,需要求解 $4n$ 个线性方程的待定系数,随着节点个数的增加,其计算量也会增大,为了简化计算,需要利用插值函数的性质. 具体的求解方法,在本书中不再详述,有兴趣的读者可阅读参考文献 [12].

8.2 二元双线性插值

二元线性插值是计算机视觉和图像处理中常用的插值方法,它是一元线性插值的推广形式,其核心思想是,依次在每一个维度上,对该维度变量进行线性插值.

已知二维网格点 (x_0, y_0),(x_0, y_1),(x_1, y_0),(x_1, y_1)(见图8.2)和它们对应的函数值 $z_{00}=f(x_0, y_0)$,$z_{01}=f(x_0, y_1)$,$z_{10}=f(x_1, y_0)$,$z_{11}=f(x_1, y_1)$.

我们过插值点 (x_0, y_0, z_{00}),(x_0, y_1, z_{01}),(x_1, y_0, z_{10}),(x_1, y_1, z_{11}) 构造近似 $z=f(x, y)$ 的插值函数 $I(x, y)$.

对于 $y=y_0$,在 x 方向上构造线性插值函数 $I_x(x, y_0)$,$I_x(x, y_0)$ 满足

$$z_{00} = I_x(x_0, y_0),\ z_{10} = I_x(x_1, y_0),$$

利用拉格朗日线性插值法,得

图8.2

$$I_x(x, y_0) = \frac{x-x_1}{x_0-x_1}z_{00} + \frac{x-x_0}{x_1-x_0}z_{10} \qquad (8.2.1)$$

对 $y=y_1$,在 x 方向上构造线性插值函数 $I_x(x, y_1)$,$I_x(x, y_1)$ 满足

$$z_{01} = I_x(x_0, y_1),\ z_{11} = I_x(x_1, y_1),$$

可得

$$I_x(x, y_1) = \frac{x-x_1}{x_0-x_1}z_{01} + \frac{x-x_0}{x_1-x_0}z_{11}. \qquad (8.2.2)$$

若将 x 看作固定值,则 $I_x(x, y_0)$,$I_x(x, y_1)$ 均为定值,过插值点 $(y_0, I_x(x, y_0))$,$(y_1, I_x(x, y_1))$ 在 y 方向上构造线性插值函数 $I(x, y)$,$I(x, y)$ 满足

$$I(x, y_0) = I_x(x, y_0),\ I(x, y_1) = I_x(x, y_1)$$

利用拉格朗日线性插值方法得

$$I(x, y) = \frac{y-y_1}{y_0-y_1}I_x(x, y_0) + \frac{y-y_0}{y_1-y_0}I_x(x, y_1).$$

将式(8.2.1)和式(8.2.2)代入上式,整理得

$$I(x, y) = \frac{y-y_1}{y_0-y_1}\left(\frac{x-x_1}{x_0-x_1}z_{00} + \frac{x-x_0}{x_1-x_0}z_{10}\right) + \frac{y-y_0}{y_1-y_0}\left(\frac{x-x_1}{x_0-x_1}z_{01} + \frac{x-x_0}{x_1-x_0}z_{11}\right)$$

$$= \frac{1}{(x_1-x_0)(y_1-y_0)}(x_1-x \quad x-x_0)\begin{pmatrix} z_{00} & z_{01} \\ z_{10} & z_{11} \end{pmatrix}\begin{pmatrix} y_1-y \\ y-y_0 \end{pmatrix}.$$

(8.2.3)

式（8.2.3）称过插值点 (x_0, y_0, z_{00})，(x_0, y_1, z_{01})，(x_1, y_0, z_{10})，(x_1, y_1, z_{11}) 的二元双线性插值函数．容易验证，若交换变量插值顺序，固定 x 值，对变量 y 构造线性插值函数，再固定 y，对变量 x 构造线性插值函数，得到的双线性插值函数与式（8.2.3）相同．

值得注意的是，虽然双线性插值函数关于单个变量是线性函数，即对于固定值 y_0，$I(x, y_0)$ 是关于变量 x 的线性函数，对于固定值 x_0，$I(x_0, y)$ 是关于变量 y 的线性函数，但是 $I(x, y)$ 是关于变量 x，y 的二次函数．

8.3 三元三线性插值

三元三线性插值经常用于数值分析、数据分析和计算机视觉等领域．在影视制作中，基于颜色 3DLUT（三维查找表），经常使用三元三线性插值方法完成色彩空间的变换或色彩的匹配．三元三线性插值方法的核心思想与二元双线性插值类似，依次在每个维度上进行线性插值，最终得到一个满足插值节点函数值的近似函数．

已知三维离散网格上的点（见图8.3）

$$(x_0, y_0, z_0), (x_0, y_0, z_1), (x_0, y_1, z_0), (x_0, y_1, z_1),$$
$$(x_1, y_0, z_0), (x_1, y_0, z_1), (x_1, y_1, z_0), (x_1, y_1, z_1),$$

和对应网格点的函数值

$$d_{000}=f(x_0, y_0, z_0), \ d_{001}=f(x_0, y_0, z_1), \ d_{010}=f(x_0, y_1, z_0), \ d_{011}=f(x_0, y_1, z_1),$$
$$d_{100}=f(x_1, y_0, z_0), \ d_{101}=f(x_1, y_0, z_1), \ d_{110}=f(x_1, y_1, z_0), \ d_{111}=f(x_1, y_1, z_1).$$

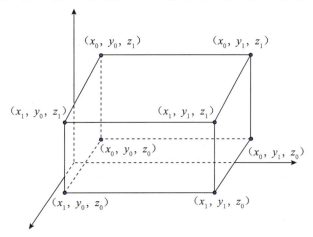

图 8.3

构造三元插值函数 $I(x, y, z)$ 满足：

$$I(x_0, y_0, z_0)=d_{000}, \ I(x_0, y_0, z_1)=d_{001}, \ I(x_0, y_1, z_0)=d_{010}, \ I(x_0, y_1, z_1)=d_{011},$$
$$I(x_1, y_0, z_0)=d_{100}, \ I(x_1, y_0, z_1)=d_{101}, \ I(x_1, y_1, z_0)=d_{110}, \ I(x_1, y_1, z_1)=d_{111}.$$

其构造方法如下．

(1) 对 $y=y_0$, $z=z_0$, 构造关于 x 变量的线性插值函数 $I_{00}(x)$, $I_{00}(x)$ 满足:
$$I_{00}(x_0) = d_{000}, \quad I_{00}(x_1) = d_{100}$$
利用拉格朗日线性插值方法得
$$I_{00}(x) = \frac{x-x_1}{x_0-x_1}d_{000} + \frac{x-x_0}{x_1-x_0}d_{100}$$
对 $y=y_0$, $z=z_1$, 构造关于 x 变量的线性插值函数 $I_{01}(x)$, $I_{01}(x)$ 满足:
$$I_{01}(x_0) = d_{001}, \quad I_{01}(x_1) = d_{101}$$
得
$$I_{01}(x) = \frac{x-x_1}{x_0-x_1}d_{001} + \frac{x-x_0}{x_1-x_0}d_{101}.$$
同理可构造
$$I_{10}(x) = \frac{x-x_1}{x_0-x_1}d_{010} + \frac{x-x_0}{x_1-x_0}d_{110}$$
$$I_{11}(x) = \frac{x-x_1}{x_0-x_1}d_{011} + \frac{x-x_0}{x_1-x_0}d_{111},$$
其中 $I_{10}(x)$, $I_{11}(x)$ 分别满足
$$I_{10}(x_0) = d_{010}, \quad I_{10}(x_1) = d_{110}$$
$$I_{11}(x_0) = d_{011}, \quad I_{11}(x_1) = d_{111}.$$

(2) 对 $z=z_0$, 构造插值函数 $I_0(x, y)$, 满足
$$I_0(x, y_0, z_0) = I_{00}(x), \quad I_0(x, y_1, z_0) = I_{10}(x)$$
利用拉格朗日线性插值法得
$$I_0(x, y) = \frac{y-y_1}{y_0-y_1}I_{00}(x) + \frac{y-y_0}{y_1-y_0}I_{10}(x).$$
对 $z=z_1$, 构造插值函数 $I_1(x, y)$, 满足
$$I_1(x, y_0, z_1) = I_{01}(x), \quad I_1(x, y_1, z_1) = I_{11}(x)$$
得
$$I_1(x, y) = \frac{y-y_1}{y_0-y_1}I_{01}(x) + \frac{y-y_0}{y_1-y_0}I_{11}(x).$$

(3) 构造插值函数 $I(x, y, z)$, 满足
$$I(x, y, z_0) = I_0(x, y), \quad I(x, y, z_1) = I_1(x, y)$$
利用拉格朗日线性插值法得
$$I(x, y, z) = \frac{z-z_1}{z_0-z_1}I_0(x, y) + \frac{z-z_0}{z_1-z_0}I_1(x, y)$$

称 $I(x, y, z)$ 为过已知插值网格点和对应函数值的**三元三线性插值函数**.

易验证, 改变 x, y, z 的插值顺序, 得到的三元三线性插值函数相同. 若视其中两个变量为定值, $I(x, y, z)$ 是关于第三个变量的一元线性函数, 但 $I(x, y, z)$ 是关于 x, y, z 的三元三次函数, 其次数最高项为 xyz.

8.4 四元数插值方法

通过第 7 章知道单位四元数表示三维空间向量围绕一个定轴的旋转, 若 \mathbb{R}^3 向量 \boldsymbol{v} 围绕单位向量 \boldsymbol{n}

旋转 θ，其像 v' 可以为
$$p' = qpq^{-1}$$
其中 $p = [0, v]$，$p' = [0, v']$，$q = [\cos\theta, n\sin\theta]$.

在动画制作中，通常采用设置关键帧描述角色的动作，关键帧之间的动作通过插值的方法来计算. 如果给定描述角色旋转的两个关键帧的四元数 q_0，q_1，如何得到角色在两个关键帧之间的四元数 q？本节将介绍两种四元数的插值方法 Slerp 插值和 Squad 插值.

8.4.1 Slerp 插值

Slerp（Spherical Linear Interpolation）是球面线性插值，它可以在两个四元数之间平滑插值，其优点在于它可以避免表示旋转的欧拉角插值的所有问题.

若已知两个数量值 a_0，a_1，可以通过计算
$$a(t) = a_0 + t(a_1 - a_0)$$
得到这两个数量值之间的值.

根据第 7 章的讨论，可以知道若 q_0，q_1 分别表示围绕同一旋转轴 n 轴旋转 $2\theta_0$ 和 $2\theta_1$ 的两个四元数，这两个旋转的角度差可由 $q_1^{-1}q_0$ 或 $q_0^{-1}q_1$ 得到，角度和可由 q_0q_1 或 q_1q_0 得到. 欲得到这两个四元数之间的单位四元数，类似数量值的插值方法，可构造四元数
$$q_t = q_0(q_0^{-1}q_1)^t,$$
由于
$$q_0(q_0^{-1}q_1)^t = [\cos\theta_0, n\sin\theta_0][\cos(t(\theta_1-\theta_0)), n\sin(t(\theta_1-\theta_0))]$$
$$= [\cos(\theta_0 + t(\theta_1-\theta_0)), n\sin(\theta_0 + t(\theta_1-\theta_0))]$$
可知 q_t 是表示围绕旋转轴 n 旋转 $2\theta_0 + t(2\theta_1 - 2\theta_0)$ 的四元数.

将其推广到对任何两个表示旋转的四元数 q_0，q_1 进行插值：
$$\mathrm{Slerp}(q_0, q_1, t) = q_0(q_0^{-1}q_1)^t \tag{8.4.1}$$

式（8.4.1）称为 Slerp 插值.

在给出 Slerp 插值函数的性质之前，先证明三个引理.

引理 8.4.1 设 q 是单位四元数，四元数 $p = [a, v]$，其中 $v \in \mathbb{R}^3$，则 $qpq^{-1} = [a, v']$，这里 v' 是 $q[0, v]q^{-1}$ 的向量部分，且 $|v| = |v'|$.

证明：由于 $p = [a, v] = [a, 0] + [0, v]$，故
$$qpq^{-1} = q[a, 0]q^{-1} + q[0, v]q^{-1}$$
$$= [a, 0] + [0, v']$$
$$= [a, v'].$$

又因为
$$|qpq^{-1}| = |q||p||q^{-1}| = |p|$$

所以
$$|p|^2 = a^2 + |v|^2 = |qpq^{-1}|^2 = a^2 + |v'|^2$$

故有
$$|v| = |v'|.$$

引理 8.4.2 设 q 是单位四元数，$p = [a, bv]$，其中 $a, b \in \mathbb{R}$，$v \in \mathbb{R}^3$. 若 $q[a, v]q^{-1} = [a, v']$，则 $q[a, bv]q^{-1} = [a, bv']$.

证明：由于 $[a, b\boldsymbol{v}] = b\left[\dfrac{a}{b}, \boldsymbol{v}\right]$，因此

$$q[a, b\boldsymbol{v}]q^{-1} = bq\left[\dfrac{a}{b}, \boldsymbol{v}\right]q^{-1}$$

根据引理 8.4.1，

$$q[a, b\boldsymbol{v}]q^{-1} = bq\left[\dfrac{a}{b}, \boldsymbol{v}'\right]q^{-1}$$

$$= b\left[\dfrac{a}{b}, \boldsymbol{v}'\right]$$

$$= [a, b\boldsymbol{v}']$$

引理 8.4.3　设 p, q 均为单位四元数，$t \in \mathbb{R}$，则 $qp^t q^{-1} = (qpq^{-1})^t$。

证明：由单位四元数表示定理知，存在 $\theta \in \mathbb{R}$，$\boldsymbol{v} \in \mathbb{R}^3$，且 $|\boldsymbol{v}| = 1$，有

$$p = [\cos\theta, \boldsymbol{v}\sin\theta].$$

根据引理 8.4.2，存在 $\boldsymbol{v}' \in \mathbb{R}^3$，$|\boldsymbol{v}'| = 1$，使得

$$qpq^{-1} = [\cos\theta, \boldsymbol{v}'\sin\theta].$$

$$qp^t q^{-1} = q\exp(t\log p)q^{-1}$$

$$= q\exp[0, t\theta\boldsymbol{v}]q^{-1}$$

$$= q[\cos t\theta, \boldsymbol{v}\sin t\theta]q^{-1}$$

$$= [\cos t\theta, \boldsymbol{v}'\sin t\theta]$$

$$= \exp(t[0, \theta\boldsymbol{v}'])$$

$$= \exp(t\log[\cos\theta, \boldsymbol{v}'\sin\theta])$$

$$= \exp(t\log(qpq^{-1}))$$

$$= (qpq^{-1})^t$$

Slerp 插值函数具有如下性质。

（1）$\text{Slerp}(q_0, q_1, 0) = q_0$，根据定义

$$\text{Slerp}(q_0, q_1, 0) = q_0(q_0^{-1}q_1)^0 = q_0[1, 0] = q_0.$$

（2）$\text{Slerp}(q_0, q_1, 1) = q_1$，根据定义

$$\text{Slerp}(q_0, q_1, 1) = q_0(q_0^{-1}q_1)^1 = q_0 q_0^{-1} q_1 = q_1.$$

（3）Slerp 以下两种表达形式等价：

$$\text{Slerp}(q_0, q_1, t) = q_0(q_0^{-1}q_1)^t$$

$$\text{Slerp}(q_0, q_1, t) = (q_1 q_0^{-1})^t q_0$$

证明：根据引理 8.4.3 得

$$q_0(q_0^{-1}q_1)^t = q_0(q_0^{-1}q_1)^t q_0^{-1} q_0$$

$$= (q_0 q_0^{-1} q_1 q_0^{-1})^t q_0$$

$$= (q_1 q_0^{-1})^t q_0.$$

设平面上两个单位向量 \boldsymbol{v}_0，\boldsymbol{v}_1，其中 \boldsymbol{v}_1 是 \boldsymbol{v}_0 围绕原点逆时针旋转 θ 得到的向量（见图 8.4），若 r_t 是 r_0 围绕原点逆时针旋转 $t\theta$ 得到的向量，则由正弦定理易得 \boldsymbol{v}_t 可以表示为

$$\boldsymbol{v}_t = \dfrac{\sin((1-t)\theta)}{\sin\theta}\boldsymbol{v}_0 + \dfrac{\sin(t\theta)}{\sin\theta}\boldsymbol{v}_1$$

对于表示两个同轴旋转的四元数之间的 Slerp 插值也有类似的表示方法.

在给出相似的四元数表示定理之前，首先给出四元数夹角的概念.

定义 8.4.1　设 q_1, q_2 是两个四元数，\boldsymbol{v}_{q_1}, \boldsymbol{v}_{q_2} 是它们对应的 \mathbb{R}^4 向量，称向量 \boldsymbol{v}_{q_1} 与 \boldsymbol{v}_{q_2} 的夹角为 q_1 与 q_2 的**夹角**，记作 $<q_1, q_2>$，这里规定 $<q_1, q_2> \in [0, \pi]$.

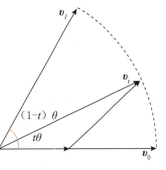

图 8.4

设 θ 为四元数 q_1, q_2 的夹角，根据定义有

$$\cos\theta = \frac{\boldsymbol{v}_{q_1} \cdot \boldsymbol{v}_{q_2}}{|\boldsymbol{v}_{q_1}||\boldsymbol{v}_{q_2}|} = \frac{q_1 \cdot q_2}{|q_1||q_2|}.$$

特别地，当 q_1, q_2 为单位四元数时，

$$\cos\theta = \boldsymbol{v}_{q_1} \cdot \boldsymbol{v}_{q_2} = q_1 \cdot q_2.$$

若 $q_1 = [\cos\theta_1, \boldsymbol{n}\sin\theta_1]$，$q_2 = [\cos\theta_2, \boldsymbol{n}\sin\theta_2]$，$|\boldsymbol{n}| = 1$，$\theta$ 为 q_1 与 q_2 的夹角，则

$$\begin{aligned}\cos\theta &= q_1 \cdot q_2 \\ &= \cos\theta_1\cos\theta_2 + \sin\theta_1\sin\theta_2(\boldsymbol{n} \cdot \boldsymbol{n}) \\ &= \cos(\theta_1 - \theta_2)\end{aligned}$$

即有 $\theta = |\theta_1 - \theta_2|$.

定理 8.4.1　设 q, q_1, q_2 是四元数，其中 $|q| = 1$，则

$$<q q_1, q q_2> = <q_1 q, q_2 q> = <q_1, q_2>.$$

证明：由于

$$q q_1 \cdot q q_2 = S((q q_1)^* q q_2) = S(q_1^* q^* q q_2) = S(q_1^* q_2) = q_1 \cdot q_2,$$

$$q_1 q \cdot q_2 q = S(q_1 q (q_2 q)^*) = S(q_1 q q^* q_2^*) = S(q_1 q_2^*) = q_1 \cdot q_2,$$

其中 $S(\cdot)$ 表示取四元数的数量部分.

根据四元数夹角的定义知，

$$<q q_1, q q_2> = <q_1 q, q_2 q> = <q_1, q_2>.$$

定理 8.4.2　设 q_0, q_1 是两个单位四元数，θ 为 q_1 与 q_2 的夹角，则

$$\mathrm{Slerp}(q_0, q_1, t) = \frac{\sin((1-t)\theta)}{\sin\theta} q_0 + \frac{\sin(t\theta)}{\sin\theta} q_1$$

证明：令

$$\mathrm{Slerp}_2(q_0, q_1, t) = \frac{\sin((1-t)\theta)}{\sin\theta} q_0 + \frac{\sin(t\theta)}{\sin\theta} q_1.$$

首先证明对于任意单位四元数 q，有

$$\mathrm{Slerp}(q q_0, q q_1, t) = q\mathrm{Slerp}(q_0, q_1, t); \tag{1}$$

$$\mathrm{Slerp}_2(q q_0, q q_1, t) = q\mathrm{Slerp}_2(q_0, q_1, t). \tag{2}$$

因为

$$\begin{aligned}\mathrm{Slerp}(q q_0, q q_1, t) &= q q_0((q q_0)^{-1} q q_1)^t \\ &= q q_0 (q_0^{-1} q^{-1} q q_1)^t \\ &= q q_0 (q_0^{-1} q_1)^t \\ &= q\mathrm{Slerp}(q_0, q_1, t).\end{aligned}$$

$$\begin{aligned}\mathrm{Slerp}_2(q q_0, q q_1, t) &= \frac{\sin((1-t)\theta)}{\sin\theta} q q_0 + \frac{\sin(t\theta)}{\sin\theta} q q_1 \\ &= q\mathrm{Slerp}_2(q_0, q_1, t).\end{aligned}$$

令 $q = q_0^*$，代入式（1）和式（2）得

$$\text{Slerp}([1, 0], q_0^* q_1, t) = q_0^* \text{Slerp}(q_0, q_1, t) = (q_0^* q_1)^t, \tag{3}$$

$$\text{Slerp}_2([1, 0], q_0^* q_1, t) = q_0^* \text{Slerp}_2(q_0, q_1, t) = \frac{\sin((1-t)\theta)}{\sin\theta}[1, 0] + \frac{\sin(t\theta)}{\sin\theta} q_0^* q_1. \tag{4}$$

为了证明 $\text{Slerp}(q_0, q_1, t) = \text{Slerp}_2(q_0, q_1, t)$，只需证

$$\text{Slerp}([1, 0], q_0^* q_1, t) = \text{Slerp}_2([1, 0], q_0^* q_1, t) = (q_0^* q_1)^t$$

成立.

当 $t = 1$ 时，显然有

$$\text{Slerp}([1, 0], q_0^* q_1, 1) = \text{Slerp}_2([1, 0], q_0^* q_1, 1).$$

由定理 8.4.1 知

$$<q_0^* q_0, q_0^* q_1> = <q_0, q_1> = \theta. \tag{5}$$

令 $p = q_0^* q_1$，存在 $\boldsymbol{v} \in \mathbb{R}^3$，且 $|\boldsymbol{v}| = 1$，使得

$$p = [\cos\theta, \boldsymbol{v}\sin\theta], \tag{6}$$

这是因为，设 $p = [a, b\boldsymbol{v}]$，由式（5）知

$$\cos\theta = (q_0^* q_0) \cdot (q_0^* q_1) = [1, 0] \cdot [a, b\boldsymbol{v}] = a$$

又因为

$$|p| = |q_0^* q_1| = |q_0^*||q_1| = 1,$$

故 $b = \sin\theta$.

现证

$$\text{Slerp}([1, 0], p, t) = \text{Slerp}_2([1, 0], p, t).$$

将式（6）代入式（3）和式（4）得

$$\text{Slerp}([1, 0], p, t) = p^t$$
$$= [\cos(t\theta), \boldsymbol{v}\sin(t\theta)];$$

$$\text{Slerp}_2([1, 0], p, t) = \frac{\sin((1-t)\theta)}{\sin\theta}[1, 0] + \frac{\sin(t\theta)}{\sin\theta}[\cos\theta, \boldsymbol{v}\sin\theta]$$

$$= \frac{[\sin\theta\cos(t\theta), \sin\theta\sin(t\theta)\boldsymbol{v}]}{\sin\theta}$$

$$= [\cos(t\theta), \boldsymbol{v}\sin(t\theta)]$$

所以

$$\text{Slerp}([1, 0], p, t) = \text{Slerp}_2([1, 0], p, t).$$

8.4.2 Squad 插值

Slerp 插值类似于一元线性插值，在四元数插值点上缺乏一定的光滑性. 为了避免这种情况，1987 年 Shoemake 提出了 Squad（Spherical and quadrangle）插值. Squad 插值定义如下.

定义 8.4.2 设四元数控制点序列 $q_0, q_1, q_2, \cdots, q_n$

$$\text{Squad}(q_i, q_{i+1}, s_i, s_{i+1}, t) = \text{Slerp}(\text{Slerp}(q_i, q_{i+1}, t), \text{Slerp}(s_i, s_{i+1}, t), 2t(1-t))$$

其中

$$s_i = q_i \exp\left(-\frac{\log(q_i^{-1} q_{i+1}) + \log(q_i^{-1} q_{i-1})}{4}\right), \quad i = 2, 3, \cdots, n-1$$

Squad 形式比较复杂，讨论其性质，需要涉及四元数微分相关内容，在此不再深入讨论.

习 题

1. 利用 MATLAB 编写牛顿插值函数,并用其求解下面的问题:已知函数 $f(x)$ 在各数据点的值,见表 8.2,计算 $f(0.5890)$ 的值.

表 8.2 习题 1 数据

i	1	2	3	4	5	6
x_i	0.3927	0.7854	1.1781	1.5708	1.9635	2.3562
y_i	2.8978	1.5000	−0.7765	−2.5981	−2.8978	−1.5000

2. 利用 MATLAB 编写双线性插值函数,并用其求解下面的问题:已知函数 $f(x, y)$ 在各数据点的值,见表 8.3,计算 $f(0.25, 2.5)$ 的值.

表 8.3 习题 2 数据

x_i \ y_i	0	1	2	3
0	2	0.5839	0.3464	1.9602
1	0.5839	0.3464	1.9602	0.8545
2	0.3464	1.9602	0.8545	0.1609
3	1.9602	0.8545	0.1609	1.8439

3. 已知 \boldsymbol{n} 是 \mathbb{R}^3 单位向量,

$$q_1 = \left[\cos\frac{\pi}{8}, \boldsymbol{n}\sin\frac{\pi}{8}\right], \quad q_2 = \left[\cos\frac{\pi}{4}, \boldsymbol{n}\sin\frac{\pi}{4}\right],$$

计算 $\mathrm{Slerp}(q_1, q_2, 0.75)$.

答　案

第1章　矩阵与行列式

1. 对线性方程组的增广矩阵作初等行变换，并对其化为简约行阶梯形：

(1) $\begin{pmatrix} 2 & 1 & 3 & 1 \\ 4 & 3 & 5 & 2 \\ 1 & 1 & 2 & 3 \end{pmatrix} \to \begin{pmatrix} 1 & 1 & 2 & 3 \\ 4 & 3 & 5 & 2 \\ 2 & 1 & 3 & 1 \end{pmatrix} \to \begin{pmatrix} 1 & 1 & 2 & 3 \\ 0 & -1 & -3 & -10 \\ 0 & -1 & -1 & -5 \end{pmatrix} \to \begin{pmatrix} 1 & 1 & 2 & 3 \\ 0 & 1 & 3 & 10 \\ 0 & 0 & 2 & 5 \end{pmatrix} \to \begin{pmatrix} 1 & 0 & 0 & -\frac{9}{2} \\ 0 & 1 & 0 & \frac{5}{2} \\ 0 & 0 & 1 & \frac{5}{2} \end{pmatrix}$.

原方程组的解：$x_1 = -\frac{9}{2}$，$x_2 = \frac{5}{2}$，$x_3 = \frac{5}{2}$.

(2) $\begin{pmatrix} 3 & 2 & 1 \\ -2 & 1 & 4 \\ 1 & 1 & 1 \end{pmatrix} \to \begin{pmatrix} 1 & 1 & 1 \\ -2 & 1 & 4 \\ 3 & 2 & 1 \end{pmatrix} \to \begin{pmatrix} 1 & 1 & 1 \\ 0 & 3 & 6 \\ 0 & -1 & -2 \end{pmatrix} \to \begin{pmatrix} 1 & 1 & 1 \\ 0 & 1 & 2 \\ 0 & 0 & 0 \end{pmatrix} \to \begin{pmatrix} 1 & 0 & -1 \\ 0 & 1 & 2 \\ 0 & 0 & 0 \end{pmatrix}$.

原方程组与 $\begin{cases} x_1 - x_3 = 0 \\ x_2 + 2x_3 = 0 \end{cases}$ 同解，把 x_3 看作自由变量，则 $(k, -2k, k)$ 为方程组的解，其中 k 是任意常数.

2. 线性方程组的增广矩阵：

$\begin{pmatrix} 1 & 2 & 1 & 1 \\ -1 & 4 & 3 & 2 \\ 2 & -2 & a & 3 \end{pmatrix}$,

对增广矩阵作初等行变换如下：

$\begin{pmatrix} 1 & 2 & 1 & 1 \\ -1 & 4 & 3 & 2 \\ 2 & -2 & a & 3 \end{pmatrix} \to \begin{pmatrix} 1 & 2 & 1 & 1 \\ 0 & 6 & 4 & 3 \\ 0 & -6 & a-2 & 1 \end{pmatrix} \to \begin{pmatrix} 1 & 2 & 1 & 1 \\ 0 & 6 & 4 & 3 \\ 0 & 0 & a+2 & 4 \end{pmatrix}$,

当 $a + 2 \neq 0$，方程组有唯一解，并进一步作初等行变换化为简约行阶梯形：

$\begin{pmatrix} 1 & 2 & 1 & 1 \\ 0 & 6 & 4 & 3 \\ 0 & 0 & a+2 & 4 \end{pmatrix} \to \begin{pmatrix} 1 & 2 & 1 & 1 \\ 0 & 1 & \frac{2}{3} & \frac{1}{2} \\ 0 & 0 & 1 & \frac{4}{a+2} \end{pmatrix} \to \begin{pmatrix} 1 & 0 & 0 & \frac{4}{3(a+2)} \\ 0 & 1 & 0 & \frac{3a-10}{6(a+2)} \\ 0 & 0 & 1 & \frac{4}{a+2} \end{pmatrix}$.

原方程组的解：$\left(\frac{4}{3(a+2)}, \frac{3a-10}{6(a+2)}, \frac{4}{a+2} \right)$.

3. （1）把第二行和第三行加到第一行，然后提取 $a+b+c$：

$$\begin{vmatrix} a & b & c \\ b & c & a \\ c & a & b \end{vmatrix} = \begin{vmatrix} a+b+c & b+c+a & c+a+b \\ b & c & a \\ c & a & b \end{vmatrix} = (a+b+c) \begin{vmatrix} 1 & 1 & 1 \\ b & c & a \\ c & a & b \end{vmatrix}$$

第二列和第三列分别减去第一列，然后按第一行展开：

$$(a+b+c) \begin{vmatrix} 1 & 0 & 0 \\ b & c-b & a-b \\ c & a-c & b-c \end{vmatrix} = (a+b+c) \begin{vmatrix} c-b & a-b \\ a-c & b-c \end{vmatrix}$$

$$= (a+b+c)(ab+ac+bc) - (a+b+c)^3.$$

（2）把第二、三、四行加到第一行，然后提取 $a+b+c+d$：

$$\begin{vmatrix} a & b & c & d \\ b & a & d & c \\ c & d & a & b \\ d & c & b & a \end{vmatrix} = (a+b+c+d) \begin{vmatrix} 1 & 1 & 1 & 1 \\ b & a & d & c \\ c & d & a & b \\ d & c & b & a \end{vmatrix}$$

第二、三、四列分别减第一列，再按第一行展开

$$= (a+b+c+d) \begin{vmatrix} a-b & d-b & c-b \\ d-c & a-c & b-c \\ c-d & b-d & a-d \end{vmatrix}$$

把行列式的第二行加到第一行，得到

$$= (a+b+c+d) \begin{vmatrix} a-b+d-c & d-b+a-c & 0 \\ d-c & a-c & b-c \\ c-d & b-d & a-d \end{vmatrix}$$

提取行列式的第一行因子 $a-b-c+d$ 后得到

$$= (a+b+c+d)(a-b-c+d) \begin{vmatrix} 1 & 1 & 0 \\ d-c & a-c & b-c \\ c-d & b-d & a-d \end{vmatrix}$$

行列式中第二列减去第一列，并按第一行展开得

$$= (a+b+c+d)(a-b-c+d) \begin{vmatrix} a-d & b-c \\ b-c & a-d \end{vmatrix}$$

$$= (a+b+c+d)(a-b-c+d)(a+b-c-d) \begin{vmatrix} 1 & 1 \\ b-c & a-d \end{vmatrix}$$

$$= (a+b+c+d)(a-b-c+d)(a+b-c-d)(a-b+c-d).$$

4. （1）$\begin{pmatrix} \cos\varphi & -\sin\varphi \\ \sin\varphi & \cos\varphi \end{pmatrix}^n = \begin{pmatrix} \cos n\varphi & -\sin n\varphi \\ \sin n\varphi & \cos n\varphi \end{pmatrix}$.

用归纳法：对 $n=2$，

$$\begin{pmatrix} \cos\varphi & -\sin\varphi \\ \sin\varphi & \cos\varphi \end{pmatrix}^2 = \begin{pmatrix} \cos 2\varphi & -\sin 2\varphi \\ \sin 2\varphi & \cos 2\varphi \end{pmatrix},$$

假设 $n-1$ 时成立，下面验证 n 的情形：

$$\begin{pmatrix} \cos\varphi & -\sin\varphi \\ \sin\varphi & \cos\varphi \end{pmatrix}^n = \begin{pmatrix} \cos\varphi & -\sin\varphi \\ \sin\varphi & \cos\varphi \end{pmatrix}^{n-1} \begin{pmatrix} \cos\varphi & -\sin\varphi \\ \sin\varphi & \cos\varphi \end{pmatrix}$$

$$= \begin{pmatrix} \cos(n-1)\varphi & -\sin(n-1)\varphi \\ \sin(n-1)\varphi & \cos(n-1)\varphi \end{pmatrix} \begin{pmatrix} \cos\varphi & -\sin\varphi \\ \sin\varphi & \cos\varphi \end{pmatrix} = \begin{pmatrix} \cos n\varphi & -\sin n\varphi \\ \sin n\varphi & \cos n\varphi \end{pmatrix}.$$

(2) $\begin{pmatrix} 1 & 1 \\ 0 & 1 \end{pmatrix}^n = \begin{pmatrix} 1 & n \\ 0 & 1 \end{pmatrix}$,

(3) $\begin{pmatrix} \boldsymbol{\alpha} & 1 & 0 \\ 0 & \boldsymbol{\alpha} & 1 \\ 0 & 0 & \boldsymbol{\alpha} \end{pmatrix}^n = \begin{pmatrix} \boldsymbol{\alpha}^n & n\boldsymbol{\alpha}^{n-1} & \dfrac{n(n-1)}{2}\boldsymbol{\alpha}^{n-2} \\ 0 & \boldsymbol{\alpha}^n & n\boldsymbol{\alpha}^{n-1} \\ 0 & 0 & \boldsymbol{\alpha}^n \end{pmatrix}$.

5. (1) 令 $\boldsymbol{A} = \begin{pmatrix} a & b \\ c & d \end{pmatrix}$，则有 $\boldsymbol{A}^2 = \boldsymbol{O}$，得到 $a^2+bc=(a+d)b=(a+d)c=d^2+bc=0$.

由 $a^2+bc=d^2+bc=0$ 知，$a^2=d^2$，即 $a+d=0$ 或 $a-d=0$. 若 $a+d\neq 0$，则必有

$$a=b=c=d=0,$$

与假设矛盾，故 $a=-d$，于是矩阵

$$\boldsymbol{A} = \begin{pmatrix} a & b \\ c & -a \end{pmatrix},$$

其中 $a^2+bc=0$.

(2) \boldsymbol{A} 为 $\pm\boldsymbol{I}_2$ 或 $\begin{pmatrix} a & b \\ c & -a \end{pmatrix}$，其中 $a^2+bc=1$.

6. 证明：设矩阵 $\boldsymbol{B} = \begin{pmatrix} b_{11} & b_{12} & \cdots & b_{1n} \\ b_{21} & b_{22} & \cdots & b_{2n} \\ \vdots & \vdots & & \vdots \\ b_{n1} & b_{n2} & \cdots & b_{nn} \end{pmatrix}$ 满足 $\boldsymbol{AB}=\boldsymbol{BA}$，则

$$\begin{pmatrix} a_1 b_{11} & a_1 b_{12} & \cdots & a_1 b_{1n} \\ a_2 b_{21} & a_2 b_{22} & \cdots & a_2 b_{2n} \\ \vdots & \vdots & & \vdots \\ a_n b_{n1} & a_n b_{n2} & \cdots & a_n b_{nn} \end{pmatrix} = \begin{pmatrix} a_1 b_{11} & a_2 b_{12} & \cdots & a_n b_{1n} \\ a_1 b_{21} & a_2 b_{22} & \cdots & a_n b_{2n} \\ \vdots & \vdots & & \vdots \\ a_1 b_{n1} & a_2 b_{n2} & \cdots & a_n b_{nn} \end{pmatrix},$$

对 $i\neq j$，$a_i b_{ij} = a_j b_{ij}$，因 $a_i \neq a_j$，故 $b_{ij}=0$，从而验证 \boldsymbol{B} 是对角矩阵.

7. $\begin{pmatrix} 3 & 2 \\ 7 & 5 \end{pmatrix} \boldsymbol{X} = \begin{pmatrix} 1 & 2 & -1 \\ -2 & 3 & 2 \end{pmatrix}$.

由于 $\begin{pmatrix} 3 & 2 \\ 7 & 5 \end{pmatrix}^{-1} = \begin{pmatrix} 5 & -2 \\ -7 & 3 \end{pmatrix}$，等式两边左乘 $\begin{pmatrix} 5 & -2 \\ -7 & 3 \end{pmatrix}$ 得到

$$\boldsymbol{X} = \begin{pmatrix} 5 & -2 \\ -7 & 3 \end{pmatrix} \begin{pmatrix} 1 & 2 & -1 \\ -2 & 3 & 2 \end{pmatrix} = \begin{pmatrix} 9 & 4 & -9 \\ -13 & -5 & 13 \end{pmatrix}.$$

第 2 章 线性方程组

1. 判断向量 $\boldsymbol{\beta}$ 是否是向量 $\boldsymbol{\alpha}_1$，$\boldsymbol{\alpha}_2$，$\boldsymbol{\alpha}_3$ 的线性组合等价于判断线性方程组 $\boldsymbol{\alpha}_1 x_1 + \boldsymbol{\alpha}_2 x_2 + \boldsymbol{\alpha}_3 x_3 = \boldsymbol{\beta}$ 是否有

解，用高斯消元法判断有解并求得：$\boldsymbol{\beta} = \dfrac{1}{3}\boldsymbol{\alpha}_1 + \dfrac{1}{3}\boldsymbol{\alpha}_2 + 0 \cdot \boldsymbol{\alpha}_3$.

2. 求解方程 $\boldsymbol{\alpha} x_1 + \boldsymbol{\beta} x_2 + \boldsymbol{\gamma} x_3 = 0$，若仅有全零解，则 3 个向量线性无关，否则它们线性相关. 因为

$$\begin{pmatrix} 1 & 2 & 1 \\ 0 & 1 & 1 \\ 1 & 3 & 2 \\ 1 & 2 & 2 \end{pmatrix} \rightarrow \begin{pmatrix} 1 & 2 & 1 \\ 0 & 1 & 1 \\ 0 & 1 & 1 \\ 0 & 0 & 1 \end{pmatrix} \rightarrow \begin{pmatrix} 1 & 2 & 1 \\ 0 & 1 & 1 \\ 0 & 0 & 1 \\ 0 & 0 & 0 \end{pmatrix},$$

方程的解：

$$x_1 = x_2 = x_3 = 0.$$

从而说明 $\boldsymbol{\alpha}$，$\boldsymbol{\beta}$，$\boldsymbol{\gamma}$ 线性无关.

3. 判断线性方程组 $\boldsymbol{\alpha}_1 x_1 + \boldsymbol{\alpha}_2 x_2 + \boldsymbol{\alpha}_3 x_3 = \boldsymbol{\beta}$ 是否有解，转化为线性方程组如下：

$$\begin{pmatrix} 1 & -1 & 2 \\ -1 & 2 & -3 \\ 2 & -3 & 5 \end{pmatrix} \begin{pmatrix} x_1 \\ x_2 \\ x_3 \end{pmatrix} = \begin{pmatrix} 2 \\ 3 \\ -1 \end{pmatrix}.$$

用高斯消元法解线性方程组，对增广矩阵作如下初等行变换：

$$\begin{pmatrix} 1 & -1 & 2 & 2 \\ -1 & 2 & -3 & 3 \\ 2 & -3 & 5 & -1 \end{pmatrix} \rightarrow \begin{pmatrix} 1 & -1 & 2 & 2 \\ 0 & 1 & -1 & 5 \\ 0 & -1 & 1 & -5 \end{pmatrix} \rightarrow \begin{pmatrix} 1 & 0 & 1 & 7 \\ 0 & 1 & -1 & 5 \\ 0 & 0 & 0 & 0 \end{pmatrix},$$

方程组的解 $(x_1, x_2, x_3) = (7-k, 5+k, k)$，其中 k 为任意值. 故 $\boldsymbol{\beta}$ 是 $\boldsymbol{\alpha}_1$，$\boldsymbol{\alpha}_2$，$\boldsymbol{\alpha}_3$ 的线性组合：

$$\boldsymbol{\beta} = 7\boldsymbol{\alpha}_1 + 5\boldsymbol{\alpha}_2.$$

4. 用向量 $\boldsymbol{\alpha}_i$ 为矩阵的行向量作矩阵

$$A = \begin{pmatrix} 1 & 0 & 1 & 0 \\ -1 & 1 & 2 & 1 \\ -1 & 3 & 8 & 3 \end{pmatrix},$$

对 A 作行与列的初等变换化为标准形式

$$A = \begin{pmatrix} 1 & 0 & 1 & 0 \\ -1 & 1 & 2 & 1 \\ -1 & 3 & 8 & 3 \end{pmatrix} \rightarrow \begin{pmatrix} 1 & 0 & 1 & 0 \\ 0 & 1 & 3 & 1 \\ 0 & 3 & 9 & 3 \end{pmatrix} \rightarrow \begin{pmatrix} 1 & 0 & 1 & 0 \\ 0 & 1 & 3 & 1 \\ 0 & 0 & 0 & 0 \end{pmatrix} \rightarrow \begin{pmatrix} 1 & 0 & 0 & 0 \\ 0 & 1 & 0 & 0 \\ 0 & 0 & 0 & 0 \end{pmatrix}.$$

故向量组的秩为 2.

5. 令

$$A = (\boldsymbol{\alpha}_1^{\mathrm{T}}, \boldsymbol{\alpha}_2^{\mathrm{T}}, \boldsymbol{\alpha}_3^{\mathrm{T}}, \boldsymbol{\alpha}_4^{\mathrm{T}}) = \begin{pmatrix} 1 & 1 & 0 & 3 \\ 2 & 1 & 1 & 3 \\ 1 & 0 & 1 & 2 \end{pmatrix},$$

对矩阵 A 进行初等行变换：

$$A = \begin{pmatrix} 1 & 1 & 0 & 3 \\ 2 & 1 & 1 & 3 \\ 1 & 0 & 1 & 2 \end{pmatrix} \rightarrow \begin{pmatrix} 1 & 1 & 0 & 3 \\ 0 & -1 & 1 & -3 \\ 0 & -1 & 1 & -1 \end{pmatrix} \rightarrow \begin{pmatrix} 1 & 1 & 0 & 3 \\ 0 & 1 & -1 & 3 \\ 0 & 0 & 0 & 2 \end{pmatrix} = B,$$

这样矩阵 B 的秩和 A 的秩相等且它们的线性关系不变，从而知 $\boldsymbol{\alpha}_1$，$\boldsymbol{\alpha}_2$，$\boldsymbol{\alpha}_4$ 是一组极大无关组，且 $\boldsymbol{\alpha}_3 = \boldsymbol{\alpha}_1 - \boldsymbol{\alpha}_2$，其他向量的表示是平凡的.

6. 对齐次线性方程组的系数矩阵作初等行变换：

$$\begin{pmatrix} 2 & -4 & 5 & 3 \\ 3 & -6 & 4 & 2 \\ -3 & 6 & 3 & 3 \end{pmatrix} \rightarrow \begin{pmatrix} 2 & -4 & 5 & 3 \\ 1 & -2 & -1 & -1 \\ 0 & 0 & 7 & 5 \end{pmatrix} \rightarrow \begin{pmatrix} 1 & -2 & -1 & -1 \\ 2 & -4 & 5 & 3 \\ 0 & 0 & 7 & 5 \end{pmatrix}$$

$$\rightarrow \begin{pmatrix} 1 & -2 & -1 & -1 \\ 0 & 0 & 7 & 5 \\ 0 & 0 & 7 & 5 \end{pmatrix} \rightarrow \begin{pmatrix} 1 & -2 & -1 & -1 \\ 0 & 0 & 7 & 5 \\ 0 & 0 & 0 & 0 \end{pmatrix} \rightarrow \begin{pmatrix} 1 & -2 & 0 & -\dfrac{2}{7} \\ 0 & 0 & 1 & \dfrac{5}{7} \\ 0 & 0 & 0 & 0 \end{pmatrix}.$$

容易看出系数矩阵的秩是 2，基础解系中含 2 个自由变量，原方程组和下面的方程组同解：

$$\begin{cases} x_1 - 2x_2 - \dfrac{2}{7}x_4 = 0, \\ x_3 + \dfrac{5}{7}x_4 = 0. \end{cases}$$

取 x_2 和 x_4 作自由变量，得到方程组的解是：

$$x_1 = 2x_2 + \dfrac{2}{7}x_4, \quad x_3 = -\dfrac{5}{7}x_4.$$

取 x_2 和 x_4 的两个特解：$x_2=1$，$x_4=0$ 和 $x_2=0$，$x_4=7$，分别得到 (x_1，x_2，x_3，x_4) 的两个线性无关的特解 (2，1，0，0) 和 (2，0，-5，7)，它们构成原方程组的一组基础解系（注意基础解系并不唯一，解空间是唯一的，只要选取的基础解系生成同一个解空间即可）.

7. 对线性方程组的增广矩阵作初等行变换：

$$\begin{pmatrix} 1 & 5 & -1 & -1 & -1 \\ 1 & -2 & 1 & 3 & 3 \\ 3 & 1 & 1 & 5 & 5 \\ 5 & -3 & 3 & 11 & 11 \end{pmatrix} \rightarrow \begin{pmatrix} 1 & 5 & -1 & -1 & -1 \\ 0 & -7 & 2 & 4 & 4 \\ 0 & -14 & 4 & 8 & 8 \\ 0 & -28 & 8 & 16 & 16 \end{pmatrix}$$

$$\rightarrow \begin{pmatrix} 1 & 5 & -1 & -1 & -1 \\ 0 & -7 & 2 & 4 & 4 \\ 0 & 0 & 0 & 0 & 0 \\ 0 & 0 & 0 & 0 & 0 \end{pmatrix} \rightarrow \begin{pmatrix} 1 & 5 & -1 & -1 & -1 \\ 0 & 1 & -\dfrac{2}{7} & -\dfrac{4}{7} & -\dfrac{4}{7} \\ 0 & 0 & 0 & 0 & 0 \\ 0 & 0 & 0 & 0 & 0 \end{pmatrix},$$

原方程组和下面的方程组同解：

$$\begin{cases} x_1 + 5x_2 - x_3 - x_4 = -1, \\ x_2 - \dfrac{2}{7}x_3 - \dfrac{4}{7}x_4 = -\dfrac{4}{7}. \end{cases}$$

取 x_3，x_4 为自由未知量，取特解 $x_3 = x_4 = 0$ 得到方程组的特解

$$\boldsymbol{\alpha}_0 = \left(\dfrac{13}{7}, -\dfrac{4}{7}, 0, 0\right).$$

考虑导出方程组

$$\begin{cases} x_1 + 5x_2 - x_3 - x_4 = 0 \\ x_2 - \dfrac{2}{7}x_3 - \dfrac{4}{7}x_4 = 0 \end{cases}$$

的一个基础解系：$\boldsymbol{\eta}_1 = (-16, 6, 7, 7)$ 和 $\boldsymbol{\eta}_2 = (-3, 2, 7, 0)$.

故原方程组的解可表示为 $\boldsymbol{\alpha} = \boldsymbol{\alpha}_0 + k_1 \boldsymbol{\eta}_1 + k_2 \boldsymbol{\eta}_2$，其中 k_1 和 k_2 是任意常数.

第3章 线性空间

1. $\dfrac{1}{2}$，$(1, -1, 1)^T$

2. $3\lambda + \mu = 0$

3. 证明：
$$\boldsymbol{\Gamma\Omega} = \begin{bmatrix} \boldsymbol{AB} & \boldsymbol{A\alpha}_2 + \boldsymbol{\alpha}_1 \\ \boldsymbol{\theta} & 1 \end{bmatrix}$$

由于 \boldsymbol{A}，\boldsymbol{B} 均为正交矩阵，因此 \boldsymbol{AB} 也是正交矩阵.

4. (1)
$$\begin{pmatrix} -1 & 0 & 1 \\ 2 & 0 & -1 \\ 0 & 1 & 2 \end{pmatrix}$$

(2) $(6, -14, 8)^T$

(3) $(0, 0, 0)^T$

5. $\dfrac{1}{\sqrt{3}}(1, 1, 1)^T$，$\dfrac{1}{\sqrt{6}}(-2, 1, 1)^T$，$\dfrac{1}{\sqrt{2}}(0, -1, 1)^T$

6. 只需证明 $(\boldsymbol{\beta}_i, \boldsymbol{\beta}_j) = 0$，$i \neq j$；$(\boldsymbol{\beta}_i, \boldsymbol{\beta}_i) = 1$

7. 证明略，$(-1, 2, 6)^T$

8. $(4, -5, 3)^T$

9. 略

第4章 线性变换

1. (1)，(2)，(3) 可由相似矩阵定义直接得到. 先证明 (4).

证明：$\forall \boldsymbol{C} = (c_{ij})_{n \times n}$，$\boldsymbol{D} = (d_{ij})_{n \times n}$，
$$\mathrm{tr}(\boldsymbol{CD}) = \sum_{i=1}^n \sum_{k=1}^n c_{ik} d_{ki} = \sum_{i=1}^n \sum_{k=1}^n d_{ki} c_{ik} = \mathrm{tr}(\boldsymbol{DC})$$

由已知条件，存在可逆矩阵 \boldsymbol{C}，使得
$$\boldsymbol{A} = \boldsymbol{C}^{-1} \boldsymbol{BC}$$
$$\mathrm{tr}(\boldsymbol{A}) = \mathrm{tr}(\boldsymbol{C}^{-1}\boldsymbol{BC}) = \mathrm{tr}(\boldsymbol{C}\boldsymbol{C}^{-1}\boldsymbol{B}) = \mathrm{tr}(\boldsymbol{B}).$$

2. 只需证明 $\sigma(k_1 \boldsymbol{\alpha}_1 + k_2 \boldsymbol{\alpha}_2) = k_1 \sigma(\boldsymbol{\alpha}_1) + k_2 \sigma(\boldsymbol{\alpha}_2)$，$\forall k_1, k_2 \in \mathbb{R}$，$\boldsymbol{\alpha}_1, \boldsymbol{\alpha}_2 \in \mathbb{R}^3$ 即可.

3. (1)
$$\boldsymbol{B} = \dfrac{1}{8} \begin{pmatrix} -4 & -6 & -4 \\ 12 & 18 & 12 \\ 6 & 11 & 26 \end{pmatrix}$$

(2) $(-8, 24, 33)^T$

(3) 不唯一，$\boldsymbol{\gamma}$ 在基 $\{\boldsymbol{\alpha}_1, \boldsymbol{\alpha}_2, \boldsymbol{\alpha}_3\}$ 下的坐标为：$k(-2, -1, 1)^T + (5, 8, 0)^T$，$\forall k \in \mathbb{R}$.

4. （1）$(-x_1-4x_2, 2x_1+7x_2)$

（2）存在，$\sigma^{-1}(x_1, x_2) = (3x_1+2x_2, -x_1-x_2)$

第 5 章 \mathbb{R}^3 空间的变换

1. 设 $\sigma(P)$ 在直角标架 Π 下的坐标为 $(x', y', z')^T$

$$(x', y', z')^T = \left(\frac{\sqrt{2}}{2}(x-y-1), \frac{\sqrt{2}}{2}(x+y+3), 1-z\right)^T$$

2. 略

第 6 章 \mathbb{R}^3 平面、直线、曲面和曲线

1. （1）(18, 18, 18) （2）(54, 0, -30) （3）-18
2. 证明：

$$[\vec{AB}, \vec{AC}, \vec{AD}] = \begin{vmatrix} -2 & -1 & -1 \\ -4 & 2 & 1 \\ 2 & -3 & -2 \end{vmatrix} = 0$$

因此 A，B，C，D 共面.

3. $2x+y+5z-6=0$

4. $-x+4y+14z-5=0$，$\dfrac{27}{\sqrt{213}}$

5. 满足条件的直线方程为

$$\frac{x-1}{4} = -\frac{y-2}{1} = \frac{z-3}{1}$$

6. 投影直线方程为

$$\begin{cases} 5x-11y-z+11=0 \\ 2x+y+z-1=0 \end{cases}$$

7. $z^4 = 16(x^2+y^2)$

8. yOz 平面上的投影曲线为：

$$\begin{cases} \dfrac{10y^2}{9} + \dfrac{z^2}{8} = 1 \\ x=0 \end{cases}$$

第 7 章 四元数

1. （1）由四元数乘积定义即可证明.

（2）证明：根据结论（1）和四元数加法和数乘的定义，得

$$([s_1, 0] + [s_2, 0])[a, \boldsymbol{v}] = [s_1+s_2, 0][a, \boldsymbol{v}]$$
$$= (s_1+s_2)[a, \boldsymbol{v}]$$
$$= [(s_1+s_2)a, (s_1+s_2)\boldsymbol{v}]$$
$$= [s_1a, s_1\boldsymbol{v}] + [s_2a, s_2\boldsymbol{v}]$$
$$= s_1[a, \boldsymbol{v}] + s_2[a, \boldsymbol{v}]$$

2. (1) $[-5, 10e_2+e_3]$ (2) $[0, e_1+7e_2+20e_3]$

3. $q^{-1} = \dfrac{1}{18}[3, 2e_1-2e_2+e_3]$

4. $q = \left[\cos(2k\pi+\pi/2), \left(\dfrac{\sqrt{3}}{3}e_1+\dfrac{2}{3}e_2+\dfrac{\sqrt{2}}{3}e_3\right)\sin(2k\pi+\pi/2)\right]$

或 $q = \left[\cos(2k\pi-\pi/2), \left(-\dfrac{\sqrt{3}}{3}e_1-\dfrac{2}{3}e_2-\dfrac{\sqrt{2}}{3}e_3\right)\sin(2k\pi-\pi/2)\right]$

因此 $\log q = \left[0, \left(\dfrac{\sqrt{3}}{3}e_1+\dfrac{2}{3}e_2+\dfrac{\sqrt{2}}{3}e_3\right)(2k\pi+\pi/2)\right]$

或 $\left[0, -\left(\dfrac{\sqrt{3}}{3}e_1+\dfrac{2}{3}e_2+\dfrac{\sqrt{2}}{3}e_3\right)(2k\pi-\pi/2)\right]$

5. 设 $q_1 = [a_1, b_1\boldsymbol{v}_1]$, $q_2 = [a_2, b_2\boldsymbol{v}_2]$, 根据四元数内积和乘积的定义

$$q_1 q_2^* = [a_1 a_2 + b_1 b_2 (\boldsymbol{v}_1 \cdot \boldsymbol{v}_2), \cdots]$$

$$q_1 \cdot q_2 = [a_1 a_2 + b_1 b_2 (\boldsymbol{v}_1 \cdot \boldsymbol{v}_2)]$$

因此结论成立.

6. 略

第8章 插值方法

1. 略

2. 略

3. $\text{Slerp}(q_1, q_2, 0.75) = \left[\cos\dfrac{7\pi}{32}, \boldsymbol{n}\sin\dfrac{7\pi}{32}\right]$

参 考 文 献

［1］ 居余马等. 线性代数［M］. 2版. 北京：清华大学出版社，2010.

［2］ 王萼芳，石生明. 高等代数［M］. 4版. 北京：高等教育出版社，2013.

［3］ 张禾瑞，郝鈵新. 高等代数［M］. 5版. 北京：高等教育出版社，2007.

［4］ 同济大学数学系. 高等数学（下册）［M］. 7版. 北京：高等教育出版社，2018.

［5］ 史蒂文 J. 利昂. 线性代数［M］. 张文博，张丽静，译. 北京：机械工业出版社，2018.

［6］ 郜志英等. 工程数值计算［M］. 北京：清华大学出版社，北京交通大学出版社，2020.

［7］ Fletcher Dunn, Ian Parberry. 3D 数学基础图形与游戏开发［M］. 史银雪，陈洪译. 北京：清华大学出版社，2005.

［8］ Vince J. Quaternions for computer graphics［M］. Springer Science & Business Media, 2011..

［9］ Dam E. B., Koch M., Lillholm M. Quaternions, interpolation and animation［M］. Copenhagen：DatalogiskInstitut, KøbenhavnsUniversitet, 1998.

［10］ Ohta N., Robertson A. Colorimetry: fundamentals and applications［M］. John Wiley & Sons, 2006.

［11］ 蔡自兴，谢斌. 机器人学［M］. 3版. 北京：清华大学出版社，2015.

［12］ 徐树方. 数值线性代数［M］. 北京：北京大学出版社，2006.